한국
근현대미술
감정 10년

초판인쇄 2013년 5월 17일
초판발행 2013년 5월 24일

지은이 한국미술품감정평가원
펴낸이 김진수
펴낸곳 사문난적

출판등록 2008년 2월 29일 제313-2008-00041호
주소 서울시 강서구 염창동 268번지
전화 02-324-5342
팩스 02-324-5388

ISBN 978-89-94122-32-8 03600

한국 근현대미술 감정 10년

한국미술품감정평가원 편

한국미술품감정평가원
KOREAN ART APPRAISAL BOARD

10주년 백서를 내며

2013년은 한국미술품감정평가원이 미술품 감정 평가를 시작한 지 만 10년이 되는 해입니다. 미술품 감정을 독자적이고 전문적으로 수행하기 위해 뜻있는 미술계 인사들이 2002년 한국미술품감정연구소를 설립하였고, 2003년 사단법인 한국미술품감정협회, 그리고 2006년 사단법인 한국화랑협회와 업무 제휴를 통해 미술품 감정을 시작한 지 어느덧 10년이 흐른 것입니다.

이 책은 이런 10년의 발자취를 돌아보는 의미에서 출간하게 되었습니다. 책의 목차는 크게 세 장으로 구성되어 있는데, 첫 장에서는 주요 감정위원들을 중심으로 10년간에 있었던 일들을 돌아보고 앞으로의 과제를 알아보는 좌담 내용이 실려 있고, 두 번째 장에는 감정과 관련된 제반 문제들을 열 개의 토픽으로 나누어 살펴보았습니다. 우리 미술계를 떠들썩하게 했던 위작 논란과 관련한 사항에서부터 평가원의 아카이브 현황, 그리고 감정을 둘러싼 에피소드까지 세세한 내용을 담았습니다. 세 번째 장은 지난 10년간 평가원에서 감정한

미술품 목록을 수록하여 독자들이 유용한 자료집으로 사용할 수 있도록 하였습니다.

지난 10년 동안 미술품감정평가원에서 이룩한 성과는 괄목할 만한 것이었다고 자부합니다. 5천여 점의 진위 감정을 통해 미술시장의 최전선에서 위작이 유통되는 것을 분별하여 미술계의 자정 능력을 키우는데 앞장섰으며, 세간에 알려지지 않았던 미술품들을 새롭게 확인하였고, 그 외에도 정부 산하 여러 기관들과 한국은행, 외환은행 등의 금융기관, 미술관, 기업들의 소장 미술품을 감정 평가함으로 공정한 가치평가의 기준을 마련했습니다. 기업들의 소장 미술품 가치평가와 더불어 상태 조사 및 관리에 대한 전문적인 컨설팅도 병행해왔습니다.

또한 사회적으로 이슈가 되었던 박수근의 〈빨래터〉 논란, 이중섭 작품의 위작 논란 등 사회적으로 많은 관심을 불러일으킨 사건에 있

어서 감정평가원은 작품의 진실을 밝히는 데 최선을 다했으며, 이로써 감정평가원의 신뢰를 한층 드높인 바 있습니다. 이는 감정평가 자체의 객관성과 전문성을 보여주는 것이기도 했지만, 크게는 감정을 전담하는 평가원이 우리 미술계에서 중추적인 역할을 해왔다는 것을 방증해주는 것이기도 합니다.

미술에 대한 사회적 관심이 높아지면서 앞으로 감정의 역할은 더 중요해질 것으로 예상되며, 책임 있는 기관으로서의 소임을 다할 것을 약속드립니다. 이에 대비해 평가원에선 세미나 개최와 많은 자료의 확보, 과학감정, 여러 교육 프로그램 등을 시행해 오고 있습니다.

우리 한국미술품감정평가원은 고유한 감정평가 업무와 더불어 감정을 체계화하는 일에도 꾸준한 노력을 해왔습니다. 가장 대표적인 것이 문화체육관광부의 지원으로 사단법인 한국미술품감정협회에서 수행한 '차세대 미술품 감정 전문가 양성'과 '미술품 가격지수KAMP Index

개발'입니다. 미술품감정평가를 학문으로 정립하고 전문화시키는 매우 중요한 초석이 될 것으로 생각합니다.

끝으로 이 책을 발간하는데 도움을 주신 정기용 선생님, 오광수 선생님, 송향선 감정위원장, 박우홍 대표, 김용대 관장 등 편집위원 여러분과, 10년간의 방대한 감정 자료를 꼼꼼히 분석해준 한국미술품감정평가원 김인아 실장과 연구원들에게 감사를 드립니다. 무엇보다 백서 발간을 위해 실무를 맡아준 한국미술품감정협회 서성록 회장에게 고마움을 표하고, 촉박한 일정 중에도 멋진 책으로 꾸며준 사문난적 김진수 대표에게도 심심한 감사를 드립니다.

한국미술품감정평가원의 발자취를 사료로 남기게 되어 뜻 깊게 생각합니다.

엄중구(한국미술품감정평가원 대표)

차례

10주년 백서를 내며 5

1

한국 미술품 감정 평가 10년을 말한다

참석자 : 김용대, 김인아, 박여숙, 송향선, 엄중구, 오광수, 임명석, 정기용(이상 가나다순)

진행 : 서성록

일시 : 2013.3.15

장소 : 한국미술품감정평가원

* 일러두기

본문에서 '한국미술품감정평가원'은 경우에 따라 업무 제휴 기관인 '한국미술품감정협회'와

혼용하여 사용하였습니다.

한국미술품감정평가원
10주년 기념 좌담

한국 미술품 감정의 역사

서성록(이하 '서'로 표기): 이 자리는 한국미술품감정평가원 창립 10주년을 기념하여 갖는 좌담의 자리입니다. 한국미술품감정평가원은 2003년도에 창립이 되어 올해로 11년째를 맞이했습니다. 그 동안 미술계에 여러 가지 일들이 많았지만, 감정과 관련해서는 미술작품에 대한 사회적 관심이 높아지면서 미술품의 위작 사건이 빈번히 발생하고 있고, 따라서 감정평가원에 대한 역할과 기능이 새삼 강조되고 있는 실정입니다.

오늘 이 자리를 통해서는 우리 평가원의 지난 10주년을 되돌아보면서 현황과 과제, 즉 평가원의 활동, 진위 감정을 둘러싼 에피소드, 미공개작 발굴, 차세대 감정에 대비한 감정위원을 배출하기 위

한 대책, 그리고 안목감정과 과학적 감정에 대한 입장, 그리고 높은 식견을 지닌 감정위원들께서 오랜 기간 전문가로서 역할을 해 오셨기 때문에 우리나라 미술품 감정을 위한 제언까지 들어보는 시간을 갖도록 하겠습니다. 참석하신 분들의 소개는 생략하고 직접 본론으로 들어가 보도록 하겠습니다.

먼저 우리 평가원을 살펴보기에 앞서 우리나라 미술품 감정의 역사가 어떻게 되는지 한 번 뒤돌아보는 게 필요하다고 생각됩니다. 이 문제와 관련해서는 오광수 관장님께서 일전에 글도 쓰시고 한 적이 있는데, 한 번 회고를 해주시면 고맙겠습니다.

오광수(이하 '오'로 표기): 감정 기구가 처음 출발한 것이 아마 1981년도인가 그랬는데, 그때 화랑협회 감정위원회라는 것이 처음 만들어졌죠.

송향선(이하 '송'으로 표기): 82년 아닌가요?

오: 그때부터 제가 좀 관여를 하기 시작했는데, 지금까지 오는 동안에 제가 공직에 있었을 때는 감정 평가에서 빠져 있었습니다. 자유롭게 있을 때는 계속 감정을 했고. 81년, 82년부터 지금까지니까 30년이 조금 넘었네요. 그런데 중간에 아까 말씀하셨다시피, 2003년에 감정평가원이라는 게 출발했으니까 그때부터 지금까지 10년, 전체적으로는 한 30년 됐고. 좀 더 기술적으로 보강이 된, 더욱 전문화된 단계에 들어선 것은 최근 한 10년, 이렇게 분류를 해볼 수 있지 않을까 생각합니다.

서: 그러면 우리 감정평가원이 독립기구로서 탄생한 것이 2003년이면, 그 이전에는 화랑협회에 소속된 감정 기구였나요?

한국미술품감정평가원 10주년 기념 좌담회 전경

오: 화랑협회에 감정위원회라는 게 있었지요. 거기서 했죠. 기구 자체도 지금의 감정평가원과 똑같았어요. 동양화 파트, 서양화 파트 이렇게 나누어져 있었습니다. 그 당시에도 제가 주로 한 것은 서양화 파트였지요.

서: 그 때는 어떤 분들이 주로 감정을 하셨나요?

정기용(이하 '정'으로 표기): 한용구 씨가 계셨죠. 그리고 동산방의 박주환 사장.

송: 이종석 선생님, 이구열 선생님.

정: 박서보 씨.

송: 박서보 선생님은 나중에 오셨습니다.

오: 윤형근 씨

김용대(이하 '김'으로 표기): 김서봉 선생님도.

송: 김서봉 선생님도 나중에 오셨고. 화랑 쪽에서는 저하고 신옥진 씨가 쭉 몇 십 년을 했지요. 현대화랑하고요.

서: 박명자 대표.

송: 네.

서: 그러면 감정이, 그때도 지금처럼 한 주에 한 번씩 열리고 그랬습니까?

송: 80년대에는 한 번에 두 점 정도 들어오고, 일 년에 이십 몇 점, 삼십 점 이내로 했더라고요. 그게 한참 가요. 삼십 점, 사십 섬 했다가 경기가 좋아지면서 확 늘어났지, 별로 감정의뢰가 없었어요.

서: 그러면 양적으로 늘어난 시기가 언제인가요?

송: 경기가 좋아지면서 많이 들어왔는데, 옛날에는 동양화가 많

좌로부터 오광수 위원, 엄중구 위원, 임명석 위원

이 들어왔던 것 같아요. 최병식 선생의 보고서에 의하면, 화랑협회는 1982-2006년 11월까지 총 12,304점을 감정하였습니다. 세부적으로 보면 진위 감정 3,563점, 진품 2,289점, 위품 984점, 불능 71점, 시가감정 8,960점을 감정했고요.

서: 동양화 위주였군요.

송: 네.

서: 일단 한국미술품 감정의 역사가 82년을 기점으로 했을 때

2013년까지 하면 총 30년 정도 되고, 어떻게 보면 감정의 역사가 우리나라 미술의 역사와 더불어서 진전돼 왔다고 할 수 있을 것 같습니다.

감정은 어떻게 이루어지는가

서: 다음 토픽은 감정은 어떻게 이루어지는가 하는 점입니다. 일반인들이 보기에 감정의 진위 판단이 나오기까지의 과정에 대해서 굉장히 관심이 많을 것 같고요. 저에게도 개인적으로 감정 작품이 있는데 이거 어떻게 해야 하느냐고 문의하는 경우도 있습니다. 그러면 실질적으로는 어떤 감정의 결과가 나오기까지 그 과정에 대해서 관심이 많을 것 같은데, 그 점은 어느 위원께서 좀 말씀을 해주실까요? 감정위원에 대한 소개를 곁들이셔도 좋을 것 같고요. 송향선 위원님께서 말씀을 해주실까요?

송: 주로 감정에는 평론하시는 선생님들, 그 다음에 작가, 원로 작가들 특히 미술계에 오래 있던 김서봉 선생님이나 박서보 선생님, 윤형근 선생님 같은 분들이 참여하시고. 그 다음에 현장에서 일한 오랜 경험이 있는 화랑 주인들. 수복 전문가 이런 사람들하고 했지요. 참고로 유족들하고.

오: 유족들은 그 작가에 관계될 때만 불러들였고, 징기적으로 했던 것은 아니고요. 그리고 최명윤 씨가 참석을 했지요.

정: 이구열 씨, 그 다음에 또 고려대학에 있던 이규호 씨도 있었네요.

송: 강정식 씨.

정: 그리고 또 신옥진 씨가 있었죠?

김: 그러니까 구성은 서술비평, 수복, 아트 딜러, 참고로 유족, 그 다음에 화가였군요.

송: 또 작가 본인 확인도 하죠.

김: 네. 본인 작가 확인도 있었지만, 윤형근 선생님이라든지 김서봉 선생님 같은 경우는 화단에 대한 경험과 유대관계가 있으니까 한 다섯 종류의 구성요소가 있었습니다.

서: 네. 감정위원의 구성에 있어서는 미술계의 전문가들로 구성이 됐다, 또 오래 미술에 대한 경험과 안목을 지닌 분들이 참여해온 것으로 정리할 수 있을 것 같습니다.

또 한 가지 궁금한 것은, 이것은 일반의 입장에서 본 것인데 감정의 진위 결과가 어떻게 나오는가 하는 문제입니다. 우리에게 작품 의뢰가 오지 않습니까? 그러면 그 작품을 놓고 감정을 하게 되는데 이런 과정 같은 것을 일반인들이 궁금해 할 것 같거든요. 어떤 과정을 통해서 결과가 나오는가 하는 과정을 설명해주실 수 있을까요.

임명석(이하 '임'으로 표기): 제가 86년도인가 87년 경우터 화랑 협회의 감정위원으로 나가기 시삭했습니다. 그때 감정위원을 나깄을 때에는 기준 데이터 같은 게 없었고 안목감정이었습니다. 그래서 몇 사람들이 모여서, 예를 들어서 동양화 청전 선생님 작품을 감정의뢰 받았으면, 청전 화법에 대해서 논하고, 그 다음에 종이에 배접을 해서 그렸느냐 안 그렸느냐를 논하고, 그 다음에 청전 선생님이 많이 쓰는 화법이나 그런 것을 논하면서 안목감정을 했습니다. 그러다가 지금에 와서는 많이 바뀌었죠. 우리가 데이터베이스를 준비하고, 영상으로

비추어보고, 기존작하고도 비교해 볼 수 있는 자료가 많아서 바뀌게 되었죠.

그 당시로서는 조금, 십 몇 년 전, 이십 년 전까지 올라가나요? 그 당시에는 좀 빈약한 감정이 아니었느냐 그런 생각도 들고요. 그리고 지금은 감정의뢰된 작품이 들어온다면 그 분야의 전문가로 이 작품을 누가 잘 볼 수 있을 거라고 판단이 되는 사람만 초빙을 합니다. 감정위원으로. 글씨 쪽이면 글씨 쪽으로, 고화는 고화 쪽으로. 그 다음에 근대 작품이 들어오면 또 근대 쪽으로 감정위원을 초빙해와서 보이면서 주로 우리가 가지고 있는 기준 자료를 비교를 많이 합니다. 거기에서 거의 만장일치 되는 경우도 많으며 간혹 90%이상 찬성을 얻어서 진작으로 처리되는 경우가 많고, 그 다음에 거기에서 부족한 부분이 보이고 감정위원들께서도 좋지 않다고 판단하면 위작으로 처리하는 경우가 있습니다.

그래서 옛날에 우리가 화랑 협회에 관여하는 것과는 좀 많이 바뀐 것 같고, 또 더 확실하게 감정을 할 수 있는 그런 계기가 되지 않았나 봅니다. 그래서 지금은 오판율이 많이 줄 수 있는 계기가 되었다고 저는 생각합니다.

김: 지금은 위원회가 열 명이고 열다섯 명 정도로 상설로 구성돼 있고, 그 당시는 작품이 오면 진행하는 거였지요. 작품 접수가 되면 그것을 잘 보는 사람들로 위원회를 구성해서 안목감정하고, 과반수의 찬성으로 정했습니다.

임: 네. 맞습니다.

서: 서양화 분야는 엄중구 위원님이 말씀을 해주시죠.

엄중구(이하 '엄'으로 표기): 작품 감정이 들어오면 아무래도 과학적

인 데이터를 최근에는 중시할 수밖에 없는 입장인데요, 과거에 전시했던 경력이라거나 그런 것이 있으면 참 다행인데, 문제는 그런 것들이 없는 경우가 상당 수 있기 때문에 감정할 때 기법과 재료를 중시할 수밖에 없습니다. 작가마다 독특한 재료를 쓰죠. 예를 들어서 전혁림 선생님은 유화 물감 가운데 뉴튼 앤 윈저를 쓰신다. 혹은 이대원 선생님 같은 경우에는 마쯔다를 쓰셨다든가, 이런 것을 우리가 알고 있기 때문에, 화방이나 미술재료 수복 전문가가 참여하는 이유가 그런 데에 있는 것입니다. 또 서양화의 경우는 프레임이 어떻게 마운팅되었느냐, 나무 관계라거나 못 관계라거나 이런 것도 참고하는데요.

감정평가원이 소장하고 있는 감정 촬영 비디오 테잎과 시료들

중요한 것은 안목감정이 중요하다고 생각이 들어서 감정위원들의 의견을 전부 한 분 한 분 다 듣고 만장일치가 되는 경우가 대부분이지만, 또 그렇지 않은 경우도 있을 수가 있죠. 그래서 한두 분의 이견이 있을 경우 그 경우도 굉장히 중요시해야 한다는 생각이 듭니다. 그래서 그 경우에는 심도 있게 다시 더 보고, 어떤 경우에는 다음 주로 연기해서, 그 다음 주에 연구해 와서 다시 보게 되면 또 일치가 되는 경우도 있고요. 저는, 가능한 의견의 합의를 도출하려고 노력하고, 또 그렇게 되어 가고 있는 것 같습니다.

　서: 서양화나 동양화나 마찬가지이겠지만, 명쾌히 풀리지 않는 작품에 관해서는 우리가 가지고 있는 데이터베이스를 확인해서 기존작과 비교하고 서명, 그 분의 재료라든지, 색깔이라든지, 기법이라든지 이런 것들을 확인해서 신중히 결론을 낸다고 말씀드릴 수 있을 것입니다. 더 보충하실 선생님 계실까요?

　송: 감정할 때 전시 기록이나 출처, 소장의 경위가 아주 중요하게 작용을 하죠.

　서: 감정을 의뢰 받을 때 출처나 소장 경위를 함께 받고 있습니까?

　송: 대부분은 그렇게 하는데 100%는 아니지요. 그렇지만 새로 나온 작품은 반드시 요구를 합니다.

　오: 지금 단계는 상당히 조직화 되고 짜임새를 가지고 있지만 초기에는 우선 자료가 굉장히 빈약했고, 화랑협회에서 그런 자료를 준비를 하지 못했습니다. 거기에다가 감정에 참여하는 사람도 즉흥적인 안목 수준에 머물러 있었지 자기 나름대로 연구를 통한 체계적인 안목이 부족한 경우가 상당히 많았습니다. 그래서 오차가 상당히 많

이 나왔다고 봅니다. 그래서 문제가 발생한 것도 있고. 그런 것이 계속 쌓여오다 보니까 이제는 그런 점을 탈피하게 되고, 나름으로 보는 안목도 높아지고, 자료들이 충분히 준비돼 있고요. 그러면서 최근에 와서는 이제 안목만 가지고는 또 안 되고 과학적인 어떤 뒷받침이 있어야 한다고 사람들이 생각하고 있어요. 이런 이야기가 나오는 것은 중요한 이야기인데, 물론 지금 우리가 그런 기재를 완벽하게 갖추는 것은 조금 기다려야 하지 않나 하는 생각이 듭니다. 그러나 제가 보기에는 앞으로 그것까지 구비해야 할 것으로 보입니다.

송: 좋은 말씀입니다. 그러나 그러기 위해서는 굉장한 과학적 시스템이 필요한데 과학 기자재는 물론 인적 자원 확보라는 어려움이 따릅니다. 그래서 저희는 한 방법으로 박수근의 〈빨래터〉는 서울대학교 기초과학 공동기기원 정전가속기 연구 센터에 위탁해서 과학적인 자료 분석 등을 받는 방법을 취했습니다.

오: 너무 깊게 들어가지 말고, 그런 간단한 기재를 통해서 우리가 안목이 조금 부족했을 때에도 해결할 수 있는 정도가 됐으면 한다는 것입니다. 아웃소싱을 해야 할 정도가 아닌 것은 이쪽에서 자체적으로 해결이 됐으면 좋겠다는 이야기이죠. 왜냐면 밖에서 보는 것은 다르거든요. 감정하는 사람들이 아무 기재도 없이 그냥 눈만 가지고 본다, 이렇게 되면 신뢰가 떨어지니까 여기에서 갖춰야 될 최소한도의 기재를 갖춰 놓고 우리가 눈으로 안 되면 이런 과정을 거치고, 그것도 안 되면 아웃소싱을 거쳐서 한다, 이렇게 이야기 해야지 신뢰가 가죠.

서: 일단 그 문제 관련해서는 따로 섹션을 마련했습니다. 그때 좀더 보충 설명을 해주셨으면 감사하겠습니다.

미술품감정협회의 발족 배경

서: 우리 한국미술품감정평가원이 2003년에 발족이 됐는데, 홈
페이지를 보니까 거기에 감정평가원을 발족하면서 내세운 취지가
나와 있었습니다. 그래서 제가 한 번 가져와 봤는데요. "미술품 감정
의 토대를 구축하고 미술품 감정 질서를 확립하여 한국 미술문화 발
전에 기여함을 목적으로 한다." 이렇게 홈페이지에 돼 있습니다. 감
정이라는 것이 미술계 전체의 발전과 궤를 같이 해서 나아가야겠다
고 생각을 했는데, 제가 궁금한 것은 화랑협회의 감정 기구가 있는
데도 불구하고 미술품감정평가원이 새로이 발족된 이유가 무엇인
가 하는 점입니다. 그 부분을 직접 그 당시에 관여를 해주셨던 송향
선 위원님께서 말씀을 해주시지요.

송: 화랑협회에서 감정 업무는 여러 업무 중 한 부분으로, 독립적
인 역할을 할 수 없어 여러 가지 제약이 있을 수밖에 없었어요. 미술
시장이 커짐에 따라 감정을 의뢰하는 작품들은 많아지고, 그에 따른
위작들도 교묘하게 만들어져 진위 판단이 점점 어려워졌습니다. 감
정에 참고가 될 만한 자료들이 턱없이 부족할 뿐 아니라, 초기에 감
정 접수는 감정의뢰인이 찍은 사진을 갱지에 풀로 붙여 접수했는데,
시간이 지남에 따라 종이와 인쇄가 산화되기 시작하여 자료가 훼손
되어가는 겁니다. 예를 들어 자료들이 정리되지 않아 같은 작품이
다시 감정의뢰가 들어오면 진위가 뒤바뀌는 실수를 하기도 하구요,
안 되겠다 싶어서 그 당시 회장이신 임경식 선생님께 말씀드리고 허
락을 받아 여름휴가 중에 화랑협회에서 아르바이트 학생들을 써서

감정의뢰서, 결정서들을 스캔 받아 정리 작업을 하게 되었습니다. 기준 데이터를 만들려고 한 것이지요. 그러나 이러한 작업을 하는 것을 알게 된 일부 회원들의 오해로 제가 감정 이사직을 사임하게 되는 사건이 일어났습니다. 그런데 같이 감정하던 감정위원들이 준비도 안 된 이런 곳에서 더 이상 감정을 할 수 없다며 그만두는 사태에까지 이르게 되었지요. 몇 달이 지나고 나서 그 분들이 서로 무엇을 할까 하고 의논하다가 미술품 감정을 학구적으로 연구하는 것이 어떨까 하고 세미나를 열게 되었지요.

엄: 그래서 2001년 가칭 한국미술품감정가협회가 만들어지게 된 것이죠.

처음에는 감정가협회를 결성해서 시작이 됐고, 2년간 준비 후 2003년 한국미술품감정협회가 사단법인으로 등록하면서 감정위원회가 발족이 됐고요. 그러면서 행정적인 업무수행의 효율을 높이기 위해 주식회사 한국미술품감정연구소가 별도로 설립이 되었습니다. 감정연구소에서는 감정협회와 업무제휴를 하여 감정 업무를 하되, 감정위원들은 사단법인 소속이고, 모든 사무적인 업무는 감정연구소, 지금의 감정평가원에서 하게 된 것이죠.

김: 2001년도에 아트 선재센터에서 한 것은 무엇인가요?

엄: 감정가협회 발족 기념 세미나를 했습니다.

과거에 화랑협회는 상인들, 화상들을 대변하는 것이지 감정하는 곳이 아니었는데, 감정에 대한 사회적인 필요로 인해서 81년부터 감정을 해온 것이고, 거기에서 세분화되고 전문화되어야 하기 때문에 새로 나와서 감정협회를 만들게 된 것이죠. 사단법인 형태의 감정협

회를 준비하면서 가장 중요한 사업으로 삼은 것이 데이터베이스 구축 작업이었어요. 데이터를 철저히 만들었죠. 지금 우리의 데이터가 많이 늘었지만, 초기에도 엄청난 데이터를 만들었어요. 그러니까 데이터베이스를 구축하는 작업 기간이 2년쯤 됐죠. 수만 점의 데이터를 만드는 게 하루아침에 되는 것도 아니고요.

송: 저희는 초창기에 감정 업무를 준비하면서 화집에 나온 작품들의 이미지들을 데이터화하려고 필름을 구하고 전시한 화랑들이나 작가들의 도움을 받아 필름을 받고 팸플릿과 도록 스캔을 받아 기본 데이터를 만들게 되었습니다. 그 때 임명석 위원의 소개로 서울 스튜디오 이중식 씨의 수 천점의 필름을 확보하게 되어 큰 기틀을 만들게 됩니다.

오: 그런데 초기에는 두 기구가 활동을 했잖아요.

송: 네. 한동안 여러 해 동안 했어요.

오: 몇 년 동안 했죠?

송: 2003년부터 감정연구소에서 감정을 했는데 2007년에 화랑협회와 합쳤죠. 그러니까 4년을 두 기구에서 각각 했어요.

오: 그러니까 4년 동안.

서: 그러면 이전에는 감정연구소지만 칭하는 이름이 여러 가지니까 일단 현재 이름인 감정평가원으로 편의상 부르도록 하겠습니다.

이 감정평가원 창립 시기에 동양화와 서양화 분야가 다르겠지만, 과거를 돌아보는 의미에서 감정위원으로 어떤 분들이 계셨는지 조금 살펴봐주시겠습니까?

임: 화랑협회?

송: 김서봉 선생님 계셨고, 이규일 선생님 계셨고요.

엄: 돌아가셨지만 다.

송: 최명윤 씨, 최석태 씨, 윤범모 선생. 또 그리고 우리들이지요.

임: 제가 조금 이야기를 한다면, 저는 동양화 분과 감정을 지금도 맡고 있지만, 그 전에는 이규일 선생이 감정위원으로 계시다가 돌아가셨어요. 그리고 초창기에 운보 그림 감정할 때에는 운보 선생의 아들인 김완 씨가 몇 번 왔어요. 그리고 위원은 바뀐 것이 없습니다, 현재까지.

엄: 진동만 위원님도 있고.

임: 그 당시부터 참여한 분들은 진동만 위원, 이규일 위원, 홍선표 위원, 유병국 위원, 박우홍 위원 등이고, 새로 참여한 분들은 김영복 위원, 이영균 위원, 고재식 위원 등입니다.

엄: 우현 송영방 선생님도 참가하셨어요.

임: 아, 우현 선생님도 계셨군요.

김인아(이하 '김인'으로 표기): 김선원 선생님도 계셨어요.

서: 나머지 분들은 임경식 위원, 엄중구 위원, 송향선 위원, 박우홍 위원, 오광수 관장님 이렇게 되나요?

송: 아, 오 관장님은 2007년 이후에요.

오: 나는 그때는 안 들어왔습니다.

송: 그때는 관장님이셨어요.

정: 그때는 관장이 아니라 위원장이었죠. 평가원에서 화랑협회와 함께 감정을 하지 않을 때, 그때 이구열 씨와 오광수 관장 이 두 분이서 먼저 나오고 그 다음에 나도 나오게 되었죠. 그래가지고 이

쪽에 오게 되었죠.

서: 그러면 정 선생님은 그때…….

오: 화랑협회였죠.

서: 화랑협회, 그러면 여기는 안 오셨나요?

정: 아니, 그 후에 왔어요.

서: 그렇군요.

송: 그 당시에 오 관장님은 두 단체가 빨리 합해라. 그럼 내가 빨리 가서 도와주겠다, 이렇게 은근히 옆에서 합하기를 도와주신 선생님이지요.

오: 한동안 여기 감정평가원에서 오라 했을 때는 내가 와서 봐 줄 수 있는 것은 김환기밖에 없다, 김환기 감정이 있을 때에는 와서 보겠다고 말했지요. 그래서 또 한동안 왔고요.

오: 그 이후 합해지고 난 뒤에는 제대로 나오기 시작했지요.

엄: 화랑협회와 감정평가원이 업무제휴를 했죠.

서: 업무제휴로 인해 감정위원으로 오신 분이 지금 이 자리에 계신 박여숙 위원님, 그리고 이 자리에는 참석하지 않으셨지만 염기설 위원이 계시죠. 박여숙 위원님, 감정에 직접적으로 참석하시니까 어떠신지요.

박여숙(이하 '박'으로 표기): 아, 제가 처음에 와서 놀란 것은요, 이게 너무 시스템이 잘 짜여 있고요, 또 위원님들이 나 이 분야에서 가장 최고이신, 연륜이 많으신 분들을 모셔가지고요, 다른 곳에서 아무리 어떤 새로운 단체를 만든다고 해도 이 감정평가원을 능가할 수 있는 단체는 도저히 만들 수 없을 정도로 아주 잘 돼 있다고 느꼈어

요. 그리고 상당히 성의껏 또 정말 부정 없이 공정하게 모든 게 이루어지고 있어서 신뢰감이 갔습니다.

서: 네, 감사하고요. 오랜 경험을 살려 감정에 매번 참석해주시니까 평가원이 인적 구성면에서 탄탄해진 것 같습니다. 주제를 약간 돌려 이번에는 아카이브에 대해 논의를 해보려고 합니다. 조금 전에 자리를 떠서 알아보지 못했는데, 김인아 실장이 우리가 가지고 있는 자료들을 사전에 조사한 게 있습니다. 우리 감정평가원이 어떤 자료를 가지고 있는지 그것을 한번 말씀해주시겠어요?

아카이브의 구축과 소개

김인: 저희 자료의 형태는 크게 여덟 종류입니다. 가장 큰 비중을 차지하는 것은 도서자료와 슬라이드 및 작품 스캔 이미지입니다. 도서자료는 개인전 도록, 단체전 도록, 화집, 정기 간행물, 외국 작가 관련 도서, 그리고 미술관련 단행본 등으로 분류해서 5,000점 정도를 보유하고 있고, 슬라이드는 아까도 말씀을 하셨지만 이중식 신생님으로부터 구입한 슬라이드와 우림 화랑에서 그 동안 했던 전시작품 슬라이드, 그리고 동산방화랑에서 받은 고화 관련 슬라이드가 있습니다.

이중식 선생님의 슬라이드는 카피본을 구입했고, 우림화랑과 동산방의 경우는 슬라이드 스캔을 받은 이미지 파일만 갖고 있습니다. 이렇게 슬라이드 자료를 스캔 받은 이미지는 약 삼천 여점 정도로

확인됩니다. 슬라이드가 없는 작품의 경우는 화집을 직접 스캔을 받았는데, 스캔 받은 작가의 수는 320명 정도이고 작품의 수는 대략 만 4천 5백 점 정도입니다. 각 작가들마다 편차가 있기는 하지만 김환기화백의 경우는 1,300점의 작품목록이 작성될 정도로 저희가 구할 수 있는 자료들은 기회가 될 때마다 지속적으로 수집했습니다. 이렇게 그동안 수집한 이미지 자료들은 15,000점 정도입니다.

그 이외에도 저희가 갤러리 현대라든지 국립현대미술관에서 주요 작가들에 대한 회고전을 하면 사전에 양해를 구하고 촬영을 했습니다. 자세한 사진 촬영 허락이 안 되는 경우가 많아서 전시장 스케치 형식으로 촬영한 자료들입니다.

다른 자료로는 영상 자료들이 있습니다. 그 동안 작가 관련 특집 방송의 비디오테이프를 구입 한 방송 영상 자료와, 감정 관련 학술 행사 혹은 강의, 강연회 촬영 디지털 이미지 자료들입니다.

그리고 가장 중요한 자료라고 할 수 있는, 저희가 진행을 했던 모든 감정에 관한 촬영 자료들이 있습니다. 그 자료들은 감정학의 토대를 만들 수 있는 굉장히 중요한 기록이 될 것이라고 생각합니다.

또 기회가 될 때마다 구입한 위작 자료들이 있습니다. 위작 자료들은 대략 50점 정도 현재 소장하고 있습니다.

이와는 별도로 유족으로부터 제공받은 유족 관련 자료들이 있습니다. 박수근, 도상봉, 박고석, 임직순, 황염수 등 유족들로부터 작품 관련 재료 및 작가의 개인 기록, 사신 등을 제공받았습니다. 일부는 저희가 소장한 것들도 있고 스캔 받은 이미지만 있기도 합니다. 그리고 저희가 수집한 주요작가들의 재료가 있습니다. 작가가 사용한 캔

버스, 못, 물감 등의 채취한 시료가 300점 정도가 있습니다.

송: 아까 넘어간 문제 중에서요, 선생님, 왜 두 단체를 합하게 됐는가, 이것이 화랑협회 식구들도 궁금할 것이고 모르는 사람이 많거든요. 그것 한 번 짚고 넘어가면 어떨까요?

서: 네, 말씀하시죠.

엄: 감정 기구가 둘이다보니 그 결과가 항상 일치하지는 않는 경우가 생기기도 했습니다. 그 예가 도상봉의 〈라일락〉 감정 결과이지요. 그럴 경우 감정의뢰인 당사자는 물론이지만 사회 전체가 혼란스러울 수밖에 없는 입장이 되지요. 또 화랑협회는 감정 업무가 주 업무가 아니라 단지 사회적 필요에 의해 해왔던 것인데, 그동안 화랑협회는 회원 수도 많이 늘어나고 KIAF, 화랑미술제, 국제 아트 페어 등 방대한 업무로 인해 전문성을 필요로 하는 감정 업무에 한게를 느낀 듯합니다.

그래서 전문성을 갖추고 있고, 또 감정평가원의 구성원이 대부분 협회 회원임을 인지한 화랑협회에서, 이 두 기구를 통합하여 감정 업무를 하자고 제안했지요. 실제로 화랑협회의 입장에서 보면, 작품 감정에 있어서 사건, 사고가 일어나면 그때마다 회장이 책임을 져야만 할 상황이었으니까 그렇게 하는 편이 나았지요. 그런데 일부 사람들은 감정평가원 쪽에서 흡수한 것처럼 이야기하는데, 그건 사실이 아니지요. 여러 과정을 통해 오랜 시일이 걸려서 합해진 것입니다.

송: 그러니까 화랑협회 쪽에서 감정 업무를 통합하자고 하는 제안을 해서 두 단체가 회의를 여러 번 하고 제휴를 하게 되었던 것입

니다. 쉽게 어느 날 손잡은 게 아니라, 굉장히 어렵게 된 일입니다. 제의는 화랑협회 쪽에서 온 거에요. 그래서 같이 하게 됐죠.

국제화랑 이현숙 대표가 회장으로 있고 감정 이사에는 염기설, 표미선 대표가 있을 때 화랑협회 측에서 먼저 합칠 것을 제의해서 수차례 회의를 거듭하여 제휴를 하게 되었습니다. 어느 날 쉽게 손잡은 것이 아니라 어렵게 신중하게 결정한 일이지요. 지금 돌이켜보니 두 단체가 참 용단을 잘 내린 것 같습니다.

김: 처음에 화랑협회에서는 감정 평가가 한 분과로서의 일 내지 하나의 분과 위원회 같은 기능을 한 것이었군요.

엄: 화랑협회는 감정이 주목적 사업이 아니었죠.

김: 초기는 영리의 효율성을 위해 만든 소위원회였는데, 지금 이 기능은 그것과는 상관없이 사회적 공공성을 위해서 독립적 기능을 하는 평가원이 됐군요.

서: 네. 김 위원님이 명쾌하게 정리해주셔서 감사합니다. 그러니까 한국미술품감정평가원이 화랑협회나 다른 어떤 단체의 종속된 기구가 아니라, 작품의 진위 판단이라는 중요한 사안을 다루는 데에 있어서 더욱더 객관적이고 공정하게 처리하기 위해서 전문가들로 구성된, 공적인 책임을 질 수 있는 단체가 필요했기 때문에 발족되었다는 것이군요. 그리고 업무의 효율성을 위해서 화랑협회와 한국미술품감정협회가 서로 업무 협약을 맺어서 오늘의 단계에 와 있다는 것으로 정리를 해볼 수 있을 것 같습니다.

감정진위를 둘러싼 에피소드들

서: 다음 화제로 넘어갈까요. 평가원에서 지난 10년간 감정한 결과를 우리 연구실에서 분석을 했습니다. 결과를 말씀드리자면 10년간 5,062점을 심의를 했고요, 위작율이 약 26%로 나왔습니다. 그러니까 구체적으로 말씀을 드리면 5,130점 가운데 1,330점이 위작으로 판단됐습니다. 그리고 또 한 가지는 주요 작가들의 퍼센트가 굉장히 높게 통계가 나왔는데, 이 점과 관련해서는 김인아 실장이 그동안 분석을 꾸준히 해왔습니다. 이 좌담회 때 선생님들의 이해를 돕기 위해서 설명을 좀 해주시죠.

김인: 네.

엄: 준비하는 동안 간단하게 말하면, 사실 감정 전담 기구가 시대적인 필요와 요구에 의해서 태동하게 됐습니다.

김: 시대적 요청, 그 말이 좋네요.

서: 김 실장이 준비하는 데 시간이 좀 걸리는 것 같습니다. 사전에 조금 참고 사항으로 말씀을 드리면요. 감정이 가장 빈번히 의뢰됐던 작가를 좀 소개해드리면, 김흥수, 권옥연, 김종학, 도상봉, 박서보, 박수근, 오지호, 윤중식, 이대원, 이인성, 이중섭, 임직순 작가 이렇게 열아홉 분이 되는데요.

정: 김환기 선생님은?

서: 김환기 여기 있습니다. 100점 이상 한 작가에 포함이 되고요.

엄: 이우환도 있고.

서: 그렇죠. 100점 이상 평가한 작가를 보면 천경자가 327점. 김

환기가 262점.

임: 327점이에요? 와.

서: 박수근 247점. 이중섭 187점.

송: 이 정도 수치면 주요작가들 작품은 감정을 거의 다 했다는 거죠?

서: 이대원 186점, 이우환 171점, 김종학 160점.

송: 김종학 선생은 의외로 적네요.

엄: 글쎄 말이에요.

정: 우리는 많은 줄 알았는데.

서: 좀더 작가가 있습니다. 이응노 154점, 김기창 152점, 장욱진 143점, 이상범 134점, 김창렬 130점, 오지호 119점 이렇게 열세 분이 2003년에서 2012년까지 10년 동안 100점 이상씩 감정을 한 작가입니다.

엄: 총 몇 분이신지?

서: 열 세 명입니다. 이 중에서 천경자, 김환기, 박수근은 200점 이상 한 작가입니다. 베스트 쓰리를 꼽자면, 천경자 327점, 김환기 262점, 박수근 247점, 이렇게 얘기 할 수가 있겠습니다. 그래서 감정 작품의 수가 주요 작가들, 지금 말씀드린 작가만 포함하면 3,182점입니다. 이 세 작가를 포함해서 앞에서 언급한 열 작가를 더해 총 스물다섯 작가가 전체에 차지하는 감정 비율이 62%고요. 감정평가원 연구소에서 10년 동안 처리한 결과를 그간에 이렇게 분석을 했습니다.

김인: 저희가 처음 감정을 시작한 2003년도에는 한 해 동안 105점의 작품을 감정했습니다. 그리고 2004년도에는 236점, 2005년도에는 380점입니다. 그러다가 갑자기 2006년도가 되면서 535점으로

200점 이상 많은 작품을 감정하게 됐고, 2007년도에는 무려 1,011점의 작품을 감정했습니다.

그 이후에 2008년도부터는 다시 624점, 525점, 593점. 그리고 2011년도가 525점, 2012년에는 596점의 작품을 감정했습니다. 평균적으로 2006년 이후에는 550점 정도의 작품을 했다고 할 수 있습니다. 예외적으로 2007년도에만 1,000점 이상의 작품을 감정했는데, 아무래도 시장의 상황이 감정과 직접적인 관계가 있다는 것들을 보여주는 사례가 될 거라고 생각합니다.

감정의뢰 작품 중 위작이 차지하는 비중은 27%입니다. 전체 작품 5,130점 중에 동양화 작품이 1,626점이었고요 서양화 작품이 3,504점으로 동서양보다 서양화 작품이 차지하는 비중이 굉장히 높았습니다.

김: 거래가 많았다는 이야기네요.

김인: 네. 저희가 몇 명의 작가의 작품을 감정했는지 살펴봤더니, 서양화 작가가 332명이었고요, 동양화 작가가 230명으로 총 562명의 작가를 감정한 것으로 나왔습니다.

엄: 진위 감정만요?

김인: 네. 진위 감정이요.

엄: 진위 감정만 집계했네요. 시가감정을 포함하면 훨씬 더 많죠?

김인: 시가감정의 경우는 소장기관의 요청에 의해 저희가 자료를 공개할 수 없는 부분들이 좀 있습니다. 대략적인 수량이나 기관명 정도만 밝힐 수 있습니다.

엄: 그래도 알아야 할 것 같은데요. 수량만이라도.

김인: 네. 시가감정 같은 경우 대부분 기업이나 관공서, 은행들이 의뢰한 것입니다. 대표적인 기관은 청와대, 국무총리실, 국회도서관 그리고 공군사업단…

송: 한국은행도 있지요.

엄: 한국은행, 외환은행, 중소기업은행, 저축은행 등 금융권도 있습니다.

김인: 이런 관공서들이 있었고, 금융기관으로는 금융감독원, 한국은행, 외환은행, 예금보험공사 등이 있습니다.

서: 그러면 시가감정 기관과 함께 우리가 10년간 감정한 총 수를 살펴봤고요, 결과적으로 위작율이 약 24%가 나왔는데, 여기서 궁금한 게 있습니다. 화랑협회에서 한 20년간 감정 평가가 2,500여 점이 됐는데, 위작율이 29%란 통계가 나왔거든. 그런데 우리는 10년 했지만 24%가 나왔습니다. 큰 차이는 아니긴 하지만, 약 5%의 차이가 생겼습니다. 화랑협회가 29%, 평가원아 24%니까 한 5% 차이가 있는데, 이것을 어떻게 해석할 수 있는지 궁금합니다.

김: 그것은 아무 상관없는 게 아닌가요.

서: 시대별로 과거에 좀 더 위작이 더 많이 유통이 됐습니까?

김: 아니요, 그것은 꼭 그렇게 이야기 할 수 없고, 숫자의 차이 때문에 내용의 변화가 있었다라고 이야기하기는 어려운 일이거든요. 오히려 숫자가 더 늘어날 수는 있습니다. 왜냐하면 옥션이나 이런 것을 통해서 많이 거래가 되기 때문에, 위작이 늘어날 가능성이 있기 때문입니다.

서: 이 부분에 대해서 조금 더 말씀해주실 분 없으신가요?

김인: 이전의 위작과 현재 위작의 수준이라든지 이런 것의 차이는 커지지는 않았나요?

엄: 최근에 좀 더 정교해졌죠. 위작이.

서: 정교해졌다?

송: 그러니까 이런 것 같아요. 범죄가 전부 지능화되면서 수사도 과학화되는데, 수사가 범죄 따라서 가잖아요. 그러니까 미술 감정도 그렇게 따라가는 것 같아요. 초창기에 감정할 때는 위작이 그렇게 난해하지 않았어요. 서툴렀어요. 특히 서양화에 있어서는. 지금은 뭐 너무 근사하게 비슷하게 나오니까 우리가 굉장히 긴장되죠. 그 대신 데이터가 많이 축적되고 감정위원들이 더 전문적인 지식을 갖게 된 것 같습니다.

김: 지금은 독립된 기능으로서 어느 정도 객관성을 획득하고 있기 때문에, 위작을 만드는 이들이 훨씬 더 조심하고 그러다 보니 숫자가 줄어든 것이 아닐까요?

지금은 정말 긴가민가한 것만 낼 것이란 말이에요. 지금은 위작의 문제에 대해서 사회적으로 주목을 많이 하고 있고. 또 우리 평가원의 기능도 향상이 돼 있고요. 그 다음으로는 인터넷 상으로 수많은 정보를 공유하게 되는 등 눈에 보이지 않는 공적인 감시 체계 같은 것이 작동하고 있다고 해야 할까요?

송: 네, 그렇지요.

김: 최근에는 작품을 체크하는 기계 자체가 많이 발달돼 있으니까 가짜를 만드는 것이 줄어든 것 아닌가요?

서: 네, 그러면 이 문제는 그 정도로 하겠습니다. 미술품 거래가

잦아지면서 위작도 날이 갈수록 정교해지고 있다는 것으로. 그 다음에 우리가 지난 10년간 해오면서 사회적인 주목과 관심을 받은 진위와 관련된 사례들이 좀 있습니다. 그래서 그것에 대해 사진 자료를 준비를 했는데, 이중섭이나 박수근 건 등 굵직한 사건들이 있었죠. 이런 사건들은 미술계뿐만이 아니라 아예 사회 전반의 주목과 논란을 일으켰는데, 한 번 사진 자료를 감상하시면서 지나간 일들을 상기해 보겠습니다.

박수근의 〈빨래터〉

서: 지금 나오는 것이 박수근의 〈빨래터〉 작품인가요.

엄: 네.

서: 일명 '빨래터 사건'은 2008년도에 서울옥션에서 빨래터라는 작품이 우리 쪽으로 감정을 의뢰하면서 벌어진 일입니다. 진품으로 내보냈는데, 일각에서 위작이라고 주장하는 사람들이 있어 논란이 되었습니다. 빨래터 작품의 가격이 굉장히 고가이고 박수근 자체가 우리나라 근대 미술을 대표하는 작가이기도 하고요, 일반인들이야 호기심의 차원에서 위작 주장에 대해서 솔깃해서 귀를 기울인 측면들이 있었다고 보입니다. 그럼 한 번 보시죠. 바로 이 작품인데요, 이 건 관련해서 그때 진행 된 것은 아마 그때 특별 위원깅으로 오광수 관장님이 수고를 해 주셨는데 의견이 어떠셨는지요?

오: 글쎄, 처음 이 작품이 나왔을 때는 상당한 수의 감정위원들이

좀 의심을 가졌어요. 왜냐하면 작품의 보존 상태가 너무나 완벽하다고 할까, 상당히 보존이 잘 돼 있고, 좀 기법적인 측면에서는 완숙된 시기의 작품이 아니기 때문에 그러한 측면에서 대표적인 작품하고 상대적으로 비교하다 보니까 어설픈 점이 있었어요. 그래서 처음에는 여러 사람들이 긴가민가했어요. 그러나 나중에 소장자의 소장 경위가 밝혀졌고, 또 실제로 작가의 장남인 박성남 씨가 미국으로 가서 그 사람도 만나고 여러 가지 정황을 소상히 파악한 결과 틀림없는 진품이다, 그렇게 결론이 났습니다. 그때 참여했던 감정위원이 한 열 명 됐나요? 열 명 중에서 한 사람이 반대를 했지요, 위작이라고.

송: 감정위원 스무 명 중 한 명만 위작이라고 했어요.

오: 스무 명이었어요?

송: 네.

엄: 첫 번째는 열 명이 했고, 나중에 이차로 할 때는 스무 명이 했죠.

오: 예. 한 사람이 가짜라고 하고 다 진품으로 결론이 났죠.

그런데 이 작품에 대한 논란은 사회적으로 상당히 큰 관심을 불러일으켰죠. 특히 매스컴을 통해서 이 작품이 시비의 대상이 됐는데, 제가 보기에는 작품의 진위에 대한 추구보다도 대중적인 관심에 편승해서 뭔가 위원회에서 이것을 조작하고 있지는 않은가 하는 것을 매스컴에서 띄웠던 면이 있죠. 제가 보기에는 그래서 상당히 문제가 많이 됐던 것 같아요.

엄: 그래서 이슈가 됐던 것이지요, 45억 원이라는 최고의 가격에 팔린 작품인데, 한 잡지사가 창간을 하면서 이 작품이 위작 의혹이 있다, 라는 기사를 실었죠. 월간지에. 그 쪽이 사회 이슈를 선점하기

박수근, 〈빨래터〉, 1950년대 중반, 캔버스에 유채, 37×72cm, 서울경매 출품작

위해서였는데, 그러다 보니까 기사가 자꾸 와전이 됐어요. 나중에는 일간지에까지 실렸습니다. 위작 의혹이 있다는 것에서 의혹은 없어지고, 위작이라고까지 말이죠. 이 작품은, 아시다시피 감정위원들 간에 서로 합의가 도출된 것처럼, 말년작이 아니고 50년대 초기작이다 보니까 좀 완성도가 있는 60년대의 작품들과는 차이가 있어서 그렇다는 점에 다 합의가 이루어졌죠.

송: 저는 이 박수근의 '빨래터 사건'을 처음 시작부터 마무리까지 지켜본 사람으로서 감정 대상물의 출처나 소장 경위의 중요성을 다시 한 번 생각해보았습니다. 이 작품의 위작 시비가 나온 시점에 서울옥션 측에서 좀더 적극적으로 대응했더라면 하는 아쉬움이 있습니다. 물론 미술품의 특성상 명확하게 밝히지 못하는 부분이 있기도 하지만, 이 경우 워낙 파장이 컸던 만큼 처음부터 누가 언제 어떤 경로로 소장하게 되었고, 이런 경로로 오게 되었다 하는 점들을 시원하게 먼저 밝혔다면 그렇게 까지 힘들게 되지는 않았을 것 같습니다. 또 이 사건이 법정으로 가는 바람에 오랜 시일이 걸리면서 〈빨래터〉 그림은 물론, 유족과 이 작품을 감정한 평가원과 감정위원들, 서울대응용연구소 윤 교수님 등이 많은 상처를 입게 되었지요.

엄: 기자 회견에서 원 소장자가 박수근 선생의 물감을 사주고 도와주신….

서: 존 릭스.

엄: 네. 존 릭스 씨가 결과적으로 오셨거든요.

송: 소장자인 존 릭스 씨가 80세의 노구를 이끌고 와서 지팡이를 짚고 법원에서 증언하고, 또 기자들에게 박수근과의 교류 관계와 소

장 경위들을 말하게 되었지요.

엄: 법원에도 가고, 조선호텔에서 열린 기자 회견에도 저희와 동석하고 했었어요. 그런 장면들을 저희가 다 지켜보았습니다. 이 사건이 사회적인 이슈가 되어서 그런 것 같습니다.

오: 가십거리로 말이죠.

엄: 예 가십거리로. 그래서 마치 가짜인 것을, 우리 감정평가원이 서울옥션과 공조해서 한 것처럼 만들어야 이슈가 되니까, 그렇게 된 것입니다.

송: 또 하나 아쉬운 것은 서울옥션에서 '이중섭 사건'이 났을 때, 끝마무리가 깔끔하지 않았어요. 만약에 그때 깨끗하게 털고 갔으면 이 건이 그렇게까지 복잡하게 전개되지는 않았을 거라고 생각해요. 그것을 덮고 가는 바람에, 이 건까지 덤터기를 더 쓴 것 같아요.

이중섭, 〈물고기와 아이〉

서: 이야기의 흐름이 자연스럽게 이중섭의 〈물고기와 아이〉이란 작품으로 넘어가는 것 같습니다. 이 사건은 이제 2005년도에 터진 사건으로 서울옥션에서 판매한 작품을 우리 평가원에서 위작으로 판단하면서 불거진 사건입니다. 이중섭 화백의 둘째 아들 이태성씨가 소장하고 있는 것이라고 해서 또 한 번 사람들을 놀라게 했던 작품인데요. 이것도 굉장히 사회적인 주목을 받았던 사건이죠. 이 작품과 관련해서 평가원의 입장은 어땠나요?

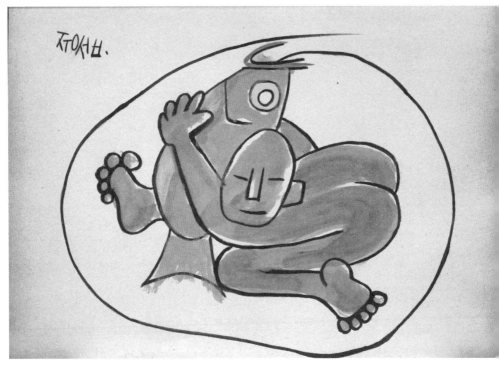

이중섭, 물고기와 아이(위작)

이중섭, 물고기와 아이(원작)

송: 네, 이 작품을 감정할 때만 해도 저희가 감정 업무를 시작한 지 얼마 되지 않아 평가원에 대한 인지도도 낮았고 또 상대가 이중섭의 유족과 거대한 경매회사라서 힘든 싸움을 한 거지요. 그래서 저희도 최선을 다해 진실을 밝히는데 애썼죠. 세미나도 열고. 세미나를 준비하면서 저희 고문변호사인 최영도변호사의 자문을 얻어 치밀하게 접근 했습니다. 그러나 유족과 경매회사 측의 반발도 만만치 않아 심한 공격을 받아 매우 힘들고 어려운 사건이었습니다.

김인: 이 작품은 서울경매에서 낙찰이 됐는데, 구매한 사람이 감정서를 요청을 해서 저희에게 감정이 의뢰된 작품입니다.

엄: 그런데 서울옥션 측에서 이것을 진작이라고 했고, 또 아들도 진작이라고 했고요.

송: 이 작품의 출처가 일본의 이중섭의 작은 아들한테 나온 것으로 기사가 났었기 때문에 저희의 위작 주장이 설득력이 없었습니다. 그러다 우연한 계기로 모 방송국에서 담당자를 만나게 되는데, 김용수 씨가 일본에 가서 이태성씨를 만난 사실과 방송국 측에서 전시를 하려고 김용수 씨로부터 받아놓은 이미지들을 보게 됩니다. 이태성이 경매에 보낸 이미지와 김용수 씨의 소장 작품이 너무도 유사한 점에 정말 크게 놀랐습니다.

엄: 네. 모 방송국하고 논의를 해가지고, 문제는 이 작품에 대해 우리는 처음부터 위작이라고 확정해서 만장일치로 판단을 해줬는데도 불구하고, 서울옥션 측에서는 유족한테 기지고 있고 유족까지 진품이라고 하는데 왜 그러냐는 주장이었지요. 상당한 기간 동안, 몇 년간을.

송: 그러니까 언론에서도 우리가 밀리고 굉장히 어려웠었어요.

엄: 네, 서울옥션이 더 강한 입장에 있었었어요.

송: 아니, 이중섭선생 사모님에게까지 갔다 왔다고 그래 가지고.

엄: 그런데 이 작품은, 결과적으로 알고 보니까, 김용수 씨가 원소장자였는데 대법원까지 계속 올라가서 위작이라는 확정판결이 났습니다.

송: 이 사건은 소장가 김용수와 유족 이태성이 그 당시 감정위원이었던 최명윤, 최석태, 엄중구, 그리고 저를 민, 형사로 고소하여 고초를 겪기도 했습니다.

서: 시간을 끌다가 올해 결론이 났습니다.

오: 몇 년 걸린 거예요?

엄: 8년 걸린 거예요. 8년이 걸려서, 그 사이에 우리가 법원에 가서 증언한 것만 해도. 몇 년 간이나 불려다녔어요.

송: 진실을 밝히는 데 오랜 시간과 어려움은 있었지만, 한국미술품감정의 한 획을 긋는 대 사건이지요.

김: 그게 어떻게 보면 우리가 힘을 키우는 좋은 기회가 되었지요.

서: 참고로 이 그림은 52년도 10월 4일, 『문학예술』 4호에 똑같은 삽화가 실린 적이 있고요, 그것을 그대로 카피한 것이고요. 그 다음에 또 다른 사례는 『한국 현대작가 100인 선집』 44호에 이 아이콘이 실렸는데, 촬영자가 좌우가 반전됐던 이미지를 실수로 그대로 실었는데, 이런 기본적인 사실을 모르고 위작자가 그대로 모사한 것입니다. 이것이 위작이라는 사실은 전문가라면 몇 초안에 판단할 수 있는데, 확정판결을 얻기까지 무려 8년의 시간이 걸렸다는 것이 우리

사회가 아직은 허술한 면이 많다는 것을 드러냈다고 봅니다.

송: 감정을 하다보면 생기는 신변의 위험에서 감정인들의 보호가 예나 지금이나 전혀 되어 있지 않는 것이 현실이라 안타까울 때가 한두 번이 아닙니다.

오: 당시 감정에 들어온 것은 몇 점 안되겠지만, 나중에 위작 보유자가 갖고 있던 작품이 이중섭뿐만 아니라 박수근 것하고 합쳐서 수백 점이 쏟아져 나온 겁니다.

송: 3,000점?

서: 1,800점인가요? 2,800여 점인가요?

송: 2,800여 점. 네.

오: 이 사람이, 내가 가짜를 이렇게 많이 만들었습니다, 하는 것을 공표한 것이나 다름 없다고요. 처음부터 조금 머리가 명석한 사람 같으면 한두 점 가지고 시도해야 되는데, 이것을 몇 천점 가지고 나오니까 갑자기 그게 어디서 쏟아져 나오느냐. 가짜일 수밖에 없다는 것이죠. 그런데 그게 지금도 아마 국립현대미술관에 있을 걸요?

엄: 압류돼있습니다.

송: 만약 압류된 김용수 소장품이 검찰이나 국립현대미술관에 있다면 이를 전시하는 것도 의미가 있을 것 같아요. 아마 대성황일 겁니다.

서: 사실 유족에게서 작품이 나왔다면 이것은 진품이라는 것을 믿어줘야 하는데, 유족에 의해서 위품이 나와서 좀 씁쓸하고 실망스러운 일이었죠.

오: 내가 보기에는 상당히 그 사람들이 조직적으로 한 겁니다. 왜

냐면 모 방송사하고 또 여러 사람들이 직접 찾아가서 이중섭 100주기가 됐는데, 지금 영화도 만들고, 연극도 하고, 책도 하고, 대대적인 무슨 일들을 하고 있었으니까.

김: 이슈를…

오: 이슈를 만든다. 그러니까 유족들이, 그 아들이 깜짝 놀랐을 거 아닙니까. 이렇게 큰 사업을 벌이고, 공신력을 가지고 있는 방송사가 들어왔으니까. 그런 상황을 보여주고 그랬을 때 슬쩍 자기들이 가지고 있는 가짜를 내 보이고 준비도 하고 해서 진짜를 만드는 거예요. 거기에서 진짜를 만들기 위한 트릭을 쓴 거죠.

김: 그러니까 세탁을 하기 위해서 여러 가지 사회적 공식 기구를 이용한 거군요.

오: 그렇죠.

서: 제가 그때 유족이 어느 신문에 인터뷰한 내용을 가지고 있는데요. 이태성씨가 이렇게 주장했습니다. "유족이 50년 이상 보존한 그림을 가짜라고 하는 나라가 있는지 묻고 싶다. 세계적으로도 진위를 판단하는 제 1기준은 작가이고, 그 다음은 유족이다." 그 다음에 이어서 한 이야기가 재미있는데요. "그 그림들은 공개된 적이 없다. 한 번도 공개 된 적이 없는 그림들이어서 가짜라고 하는 것은 감정의 기본조차 안 된 자세다"라고 하면서 굉장히 공세적인 자세를 취했는데 이제 이 말이 무색하게 되어버렸다는 것이죠.

송: 저희가 세미나 할 때도 "내가 이중섭 아들이다. 나보다 잘 아는 사람 누가 있냐"라면서 저희의 자격을 문제 삼았어요.

정: 그 와이프가 그런 이야기를 했어요?

송: 아니요.

서: 작은 아들, 이태성씨.

송: 그런데 마사코는 처음부터 끝까지 침묵이에요. 한 번도 여기에 대해서 언급이 없었습니다.

정: 야마모토 마사코는 안 그랬을 거예요.

송: 네.

서: 그건 아들이 그런 것이니까요.

미공개작 발굴

이중섭의 〈소〉

서: 돌이켜보면 감정을 둘러싸고 불미스런 사건도 꽤 있었던 것 같습니다. 사실을 밝히는 과정에서 난데없는 오해도 받고 고생도 많이 하셨으리라 봅니다. 그렇지만 우리 평가원에서는 진실을 밝히는 데 힘썼고, 그런 것에 대한 결과가 결국은 감정평가원, 또 감정위원들이 공정하고 객관적으로 애를 써주셨다는 것을 반증해준다고 봅니다.

또 다른 한 측면은, 우리가 감정을 하면서 여태까지 갤러리나 미술관에서 볼 수 없었던 미술사적인 가치가 있는 작품들을 감상을 하고 이것의 가치를 주목하게 된 그런 경우가 있습니다.

지금까지 그림을 본 것처럼 몇 작품을 더 볼 건데요, 첫 작품은 이중섭의 〈소〉라는 작품입니다. 서명으로 보니까 남한에 내려와서

제작된 작품이고, 표시는 50년대로 돼있는데요, 이 작품의 소장 경위를 조금 말씀 좀 해주실까요?

김인: 이 작품은 감정의뢰되기 전까진 1972년에 현대화랑에서 제작한 이중섭작품전 도록에 흑백으로 사진이 실려 있는 상태였고, 실물이 한 번도 공개된 적이 없는 상황이었습니다. 그런데 작년 서울경매에 이 그림이 위탁 되면서 저희한테 감정이 들어왔던 작품입니다.

송: 지금은 서울미술관에 소장되어 있다 합니다.

김인: 네.

엄: 그 전에는 어떤 경로였는지 말씀을 하셔야지요?

김인: 이 작품의 소장자는 의정부에 거주하는 박태헌(81세) 씨로 1955년 이중섭 전시 때 구입한 이후 계속 소장하고 있다가 경매에서 판매를 한 작품입니다.

서: 72년 이후에는 발표된 적이 없는 작품이군요.

김인: 네.

서: 딱 그러니까 72년 이후 38년 만에 공개되는 거네요. 어느 화랑이라고요?

송: 현대화랑이요.

서: 참 아까 현대화랑 도록에 있다고 하셨지요.

송: 이 사람은 유작전에서 구입하여 가지고 있다가 현대화랑 전시에 내어줬다가 가지고 있었대요.

서: 정기용 선생님이 보시기에는 어떠한가요?

정: 괜찮지요.

이중섭, 〈소〉, 연대미상, 종이에 유채, 36.3×52.0㎝

서: 다른 작품하고 비교해서 이중섭의 '소'도 여러 가지가 있는데, 이 작품의 특징이라든지 말씀해주신다면요.

정: 불알하고, 그림 밑 부분의 표현에서 이중섭의 장난기가 나타나 있다고. 소의 얼굴을 보면 참 그….

김: 좀 리얼하게 이야기하세요.

(일동 웃음)

정: 소의 얼굴이 아주 그 이중섭 얼굴 같다고.

엄: 순박하고.

정: 그게 소의 발굽 하나를 여기 싹 이렇게 들어 올렸잖아. 그런 표현 같은 게.

엄: 꼬리 모양이며.

송: 소장자의 팔촌 동생이 이중섭하고 고향 친구라죠? 그래서 전시 가서 사줬대요. 그 당시 쌀 10가마 정도 주고 3점을 샀는데, 그 작품들은 자기 가족을 그린 거라며 이 〈황소〉 작품과 바꿔 달라고 해서 지금까지 소장하게 되었다고 하네요.

그런데 서울경매에서 이 작품의 소장자를 찾아갔더니, 소장자가 오동나무 상자에 넣어 은행금고에 소중히 보관하고 있더라고 해요.

정: 그런데 저것은 말이에요, 현대화랑 전에 나온 적은 없나요? 미도파에서 언제.

송: 이 사람이 미도파전시회에서 사고 현대화랑 전시에 나온 후 30년에 니온 것이죠. 감정 들어온 이 작품을 산 것으로, 사고 오픈을 안했대요

정: 미도파에서 전람회를 이중섭이 있을 때 했다고.

김: 그때 기록을 보면 수긍이 안 되는 게, 이중섭의 말로는 다 팔렸는데 자기 수중에는 돈이 하나도 안 들어와서 남한테 밥을 얻어먹고 다녔대요.

정: 네. 그런데 틀 만드는 사람 있잖아요, 민⋯.

서: 액자 만든 사람이요.

정: 네, 민 누구라고. 그 사람이 그림을 받았다고.

서: 아, 액자비 대신.

김: 명동화방 민 사장⋯

정: 그래가지고 민 사장이 갖고 있는 작품이 이 작품과 아래 부분이 비슷해요. 아이와 소, 그것도 그때 미도파 전시에 나왔던 거예요. 미도파에서. 그때 이 작품이 같이 나왔는지 몰라.

서: 미도파 전시에서 감정 들어온 이 작품을 산 것으로 추정된다, 이런 말씀이시죠?

정: 그렇지 않으면 어떻게 알겠어요. 옛날에는 사람들이 그림을 사지 않았다고요. 이북에서 가져온 연필 드로잉, 그것도 해방되고 이리로 와가지고, 덕수궁에서 전람회를 했는데 이중섭은 늦게 가지고 와가시고 선시를 못했다고요. 그래서 이걸 어디서 했냐면, 인천 금융조합에서 했어요. 그런데 그걸 또 인천에서도 못 팔았다고. 그래서 인천에 노모 씨라고 있었는데 그 사람하고 배모 씨가 친구인데, 술값으로 해가지고 이중섭이 술을 대접받고 그거를 줬어요.

엄: 이 작품 감정할 때 감정위원들이 만장일치로 너무 대표작이다. 상태도 좋고, 사이즈도 크고. 그래서⋯.

정: 사이즈가 커야 뭐 10호 정도밖에 안 돼요.

엄: 네. 그분 것으로서는, '소'로서는 작품의 질이 아주 좋아서 기뻐하고, 상태도 완벽하게 좋은 입장이어서 알고 봤더니, 잘 싸서 은행금고에다가 넣어서 (뒀다고 하죠.) 우리는 그 작품을 본 상황이었죠.

정: 그런데 박수근도 그렇고 그 밀러라는 사람이 박수근을 발견했잖아요. 바로 알아 봤잖아요 가치를. 이중섭도 멕타카트가 알아 봤어요. 멕타카트는 〈싸우는 소〉 등 몇 점 있다고요. 소 그린 거 하고, 아이가 게 갖고 노는 거 하고.

박수근, 〈앉아있는 여인〉

서: 다음 작품을 살펴볼까요?

김인: 다음 작품은 박수근의 작품인데, 왼쪽에 있는 작품이 저희가 2011년에 감정을 한 〈앉아있는 여인〉이라는 작품입니다. 같은 소재의 매우 유사한 박수근의 작품이 소개된 적이 있었는데, 이 작품과는 서명의 위치가 다른 정도의 차이뿐이었습니다. 그리고 가운데 있는 것은 박수근 선생님 스크랩북에 있는 흑백 사진인데요. 이 작품도 아직 공개된 적이 없는 같은 소재의 유사한 작품입니다. 오른쪽에 있는 것은 감정했던 드로잉 작품입니다.

서: 이 그림은 어디서 소장하고 있었나요.

김인: 저희한테 의뢰한 사람은 외국에서 경매로 구입했다고 했습니다.

정: 기법이 〈빨래터〉하고 같잖아요.

김인: 네.

박수근, 〈앉아있는 여인-소금장수〉, 연도미상, 하드보드에 유채, 34.5×24.8㎝

엄: 초기작들. 그림이 어리죠.

정: 그 특유의 질감이 나기 전 것이죠. 그러나 색깔의 세련된 맛은 〈빨래터〉나 이 작품이나 참 좋잖아요?

엄; 네. 말년작과는 마티에르나 맛은 다르지만, 소박한 것은 같아요. 소박한 것은.

정: 세련된 거죠.

서: 이것은 다른 데서는 볼 수 없고. 감정을 했기 때문에 볼 수 있는 작품이었죠.

엄: 네.

서: 다음 것 보시죠.

박수근, 〈시장의 여인들〉(1961년)

서: 〈시장의 여인들〉, 이것도 그 간에 미공개 된 작품이죠? 그런데 여기에서는 다른 작품하고는 달리 이런 것들이 굉장히 많이 복잡하게 모여 있는데, 박수근 작품치고는 굉장히 특수한 경우죠?

엄: 왜 그러냐면, 시장이니까.

정: 그리고 이 작품하고, 수화 김환기 선생이 갖고 있던 〈시장〉. 이것의 2/3정도 되는 거. 이 두 작품이 사람이 많은 작품이예요.

엄: 시장이니까 사람 왔다갔다하고 많을 수밖에요.

서: 〈과일 파는 여인〉, 이것은 존 릭스한테서 온 겁니까?

송: 아니에요.

김인: 도록에 이것과 똑같은 구도, 똑같은 포즈를 한 〈과일 파는 여인〉 작품이 있는데, 그 그림에는 과일이 네 개 있습니다.

박수근, 〈시장의 여인들〉, 1961, 하드보드에 유채, 25×62.5cm

박수근, 〈과일파는 여인〉, 1963, 하드보드에 유채, 30×28.4cm
감정의뢰 된 작품

박수근, 〈과일파는 여인〉, 1963, 캔버스에 유채, 44.5×37cm

송: 네 개. 과일이 네 개에요. 그 작품은 8호에요, 이 작품은 6호고.

김인: 처음에는 같은 작품이라고 생각을 했는데, 이것은 과일 하나가 더 많더라고요.

송: 하나가 작아.

김인: 예.

송: 똑 같아. 이미지만 보면.

서: 정형화 돼 있는 도상이네요.

엄: 나중 거니까.

정: 저런 것들이 전부 박수근 미술관에서 소장하고 전시했으면 얼마나 좋겠느냐고.

박수근, 〈두 여인〉(1964년)

김인: 이것은 가장 최근에 한 작품인데,

서: 박수근의 〈두 여인〉이라는 작품인데 1964년도의 작품으로, 두 인물이 머리에 과일을 이고 가는 그런 작품입니다.

엄: 광주리, 소쿠리 이고 가는.

송: 이게 이렇게 과일이 있는 것은 팔러가는 거고요, 없는 것은 집에 가는 거예요.

엄: 팔고 나서 이제 집으로 가는 거죠. 이 작품은 말년작으로 참 좋은 거죠, 전에 보실 때 모든 감정위원들이 아주 좋은 수작이라고 하셨죠.

정: 이게 요전에 한 거죠

김환기의 무대미술작품

박수근, 〈두 여인〉, 1964, 하드보드에 유채, 29.5×20.8㎝

박수근, 〈두 여인〉, 뒷면

서: 이번에는 이제 김환기 작가의 작품인데요. 수화가 애용했던 모티브인 매화와 산월의 이미지가 눈에 띄네요. 이 작품은….

정: 미국에서 온 것이죠?

김인: 네.

엄: 연극무대 배경으로.

김: 재미있었어요.

김인: 이 작품은 아리랑극단에서 활동했던 권여성 씨가 김환기 선생에게 직접 받아서 지금까지 가지고 있다가 최근에 K옥션 통해서 경매에 나온 작품입니다.

김: 김환기의 새로운 면을 느낄 수 있었던 좋은 기회였어요.

엄: 무대 배경 소품으로요.

김: 피카소도 사실은 무대 디자인을 했거든요.

엄: 그럼요. 데이비드 호크니가 모차르트의 마술피리 무대를 한 것처럼요.

김: 그런데 김환기 선생도 그런 것을 했다는 것은 재미있는 이야기죠.

김환기, 〈사슴과 달과 구름〉(1957년)

서: 다음 작품을 보실까요? 역시 김환기의 작품으로 57년도에 제작된 〈사슴과 달과 구름〉이라는 작품입니다. 이것도 이전에는 볼 수 없던 그림인데요.

송: 캐나다에서 나왔어요.

김인: 이 소장자는 캐나다 사람이었는데요, 파리에 체류할 당시

김환기, 〈사슴과 달과 구름〉, 1957, 캔버스에 유채, 81.8×100.5㎝

파리에 있는 화랑에서 구입을 해서 현재까지 가지고 있다가, 서울 옥션의 홍콩 경매를 통해서 판매된 작품입니다.

김: 재미있는 사람이에요.

오: 파리시대 작품이네요.

김: 네.

서: 오광수 관장님께 하나 여쭤보고 싶은 게 있는데요, 김환기의 서울시대와 파리시대의 소재는 비슷한 것 같은데, 작품에 어떤 차이가 있습니까?

오: 저건 사슴이죠. 파리시대에는 사슴을 많이 그렸어요. 그 전에 한국에 있을 때에는 사슴 잘 안 그립니다. 산하고 달 등은 있는데 사슴을 많이 그린 것은 파리 시대에요.

서: 기법상의 차이는 없습니까? 세련미라든지 질감 같은 것이 더 두드러지지 않았나요?

오: 이 양반이 파리에 가서 좀 상당히 세련되어졌죠. 같은 소재라도 기법 자체가 세련돼졌어요.

김: 색감이 조금 밝아진 느낌이 있어요. 제 느낌상으로는.

서: 좋은 물감 써서 그런 거 아닌가요?

김: 아마도. (웃음)

이쾌대, 〈인물〉(1946년) / 천경자, 〈추정〉(1955)

서: 이쾌대의 〈인물〉이라는 작품이고요, 1946년도 제작으로 되어 있네요.

엄: 이 작품은 언제 감정을 한 건가요?

이쾌대, 〈인물〉, 1946, 캔버스에 유채, 72.7×60.4㎝

천경자, 〈추정秋庭〉, 1955, 종이에 채색, 165×366cm

　김: 이 작품은 2011년도에 감정했습니다, 이것도 서울경매를 통해서 감정이 저희에게 들어왔었는데요, 특별한 출처가 오지 않았고요. 유족의 확인을 했는데, 유족이 이쾌대 작품이 맞다고 확인을 한 이후에 저희한테 들어왔던 겁니다. 네. 그리고 지난 번 대구에서 이쾌대 전시할 때 이 작품이 나왔고요.

　엄: 밑에 사인이 있는 건가요? 맨 오른쪽에?

　김인: 좌측 하단에 있습니다.

　엄: 46년 작품이네. 선이 아주 좋고, 눈도 살아 있고요.

　송: 그리고 천경자 병풍이 나왔었어요. 칠면조 있는 병풍. 나왔었는데, 그게 국전에서 특선인가 무슨 상을 받아가지고 신문에도 이렇게 나온 작품이 광주에서 올라왔었어요. 천경자 스타일이라는 게 없고 옛날 천경자, 일본화 같은 느낌이에요.

김: 감정을 통해서 평소에 볼 수 없었던 미공개작을 볼 수 있었습니다. 이것은 단순한 진위 감정뿐 아니라 새로운 미술사를 복원하는 데 기여를 하고 있다는 그런 생각이 듭니다.

차세대 감정을 대비하기 위한 대책

서: 우리 감정위원 분들이 이를테면 세대가 오래되었습니다. 차세대 감정위원의 양성이 필요하고, 그래서 몇 년 전부터 아카데미를 개설해서 운영을 하고 있지 않습니까? 자료를 보니까 2003년도에 감정 아카데미를 전반기 후반기 나눠서 했어요. 그리고 2004년도에 또 감정 아카데미를 했습니다. 이때는 뭔가 조금 강의 위주로 했습니다. 그래서 이것과 관련해서 지금도 우리가 감정 아카데미를 하면서 차세대 감정가의 양성을 위해 노력해오고 있습니다. 이 부분은 먼저 김용대 위원님이 말씀을 좀 해주시겠습니까?

김: 제가 초창기에 아카데미를 진행했는데, 그때 여러 가지 방법을 고민하다가 감정위원들의 추천을 통해서 뽑은 학생들, 즉 예비위원들에게 일반적 교육을 하는 것 보다 주요 작가인, 김환기, 박수근, 천경자와 같은 작가들을 집중적으로 했습니다. 한 사람에게 자료를 공부하게 해서 프리젠테이션 하게 하고, 그 후 감정한 작품들을 실례로 감정의 진위를 트레이닝까지 했습니다. 저는 어느 정도 주요 작가의 개괄만 하고 그 후로는 실제 작품이 들어온 것을 2주에 한 번씩 오광수 관장님이 크리틱을 하면서 공부하는 과정으로 진행

되고 있어요. 오 관장님은 평론가로 출발하셨지만, 미술관의 큐레이터로서 두 가지 일을 하셨거든요. 앞으로 우리나라 미술계가 조금이라도 앞서 나가려면 이렇게 진위에 대한 것까지도 공부가 돼서 연구의 심화가 있을 때 그 작품을 제대로 크리틱하게 되고 큐레이팅 하게 되지 않을까 하는 그런 생각을 하게 됐고, 이 때 감정은 단순히 진위의 문제를 떠나서 미술사나 작가의 미학을 정확하게 읽어내는 좋은 힘이 될 수 있다고, 그렇게 보고 있고요. 그래서 주요 작가 위주로 했는데, 또 그 주요 작가가 대부분이 실제 감정의뢰가 많이 들어오는 75%이상 안에 들어가는 작가들을 하게 돼서 참 좋은 기회였다고 생각이 되고요. 오 관장님이 실물을 보면서 크리틱하고 가르치셨기 때문에 오관장님이 조금 더 첨언해주시면 어떨까요.

오: 아카데미라고 해서 특별하게 한 것은 아니고, 감정위원회가 열리기 전에 한 시간 앞서 일단 들어왔던 작품을 실제로 보고, 각자가 자기 나름의 의견을 제시하고, 거기에서 결론을 유도하는 그런 방식을 유지하고 있습니다. 그런데 사실은 작가 연구라고 하는 것이 바탕이 된 후에 실물을 실제로 보고 평가한다, 이런 순으로 가야 하는데, 제가 보기에는 아직도 좀 기본적인 작가 연구가 미숙한 부분이 많지 않나 생각을 합니다. 그런데 갑자기 작품을 보니까, 특히 현대 작품이 아니고 근대기 작품을 보는 데는 상당히 부담스러운, 그런 측면이 있다고 봐요.

그러니까 일단 기초 과정이, 그런 연구가 미술사적이 연구가 이루어지고 난 뒤에 그 다음에 실물을 보고 경험을 쌓아올리는 그런 식으로 가야 되죠. 지금도 그런 식으로 메꿔 나가고 있습니다. 그래

서 작품을 보는 태도 자체가 초기보다는 상당히 개선되었죠. 작품을 본다고 하는 것이 그냥 작품을 보는 것이 아니거든요. 굉장히 조심스럽게 자기 나름대로 파고들어가면서 보고, 그것을 자기는 어떻게 생각한다든지, 어떤 견해를 갖고 있다든지 하는 것을 발표함으로써 자기의 실력이 올라가는 겁니다. 자기 혼자서 보고 끝나는 게 아니라 내 의견은 이렇다 공개를 하고, 그래서 그 의견이 다 모아지면서 서로 토의하고, 그런 과정을 통해 작품 보는 안목을 더 높여주는 그런 방법으로 공부하고 있어요.

김: 오 관장님께서 정리를 잘 해주셨지요. 그리고 전반부에 제가 그 역할을, 화장으로 얘기하면 파운데이션을 제가 깔아놓고 그 다음에 오 관장님께서 화장을 시키는 거였는데. 지금 오 관장님의 지적은 화장이 잘 안 되는 이유는 바로 파운데이션이 약하기 때문이라는 것이지요. 미술사적인 연구를 통해서 작품에 대해서 개별작의 특징에 대해서 연구의 심화가 없기 때문에 정확한 크리틱을 못하고 있다, 라는 것을 지금 지적하셨죠. 당시는 왜 이렇게 따분한 것을 시키냐 하는 생각을 제가 몸소 느꼈거든요.

엄: 본인들도 이미 학위를 가진 박사들이니끼요.

김: 네, 다들 평론가죠. 그러나 사실은 그런 연구의 심화를 위한 것이 필요하죠. 또 오 관장님만 해도 현장에서 야전사령관으로 꾸준히 했기 때문에, 즉 양쪽을 알고 있기 때문에, 진위가 판단되는 거거든요, 그런데 이 사람들은 실무를 안 해봤단 말이에요. 또 그 시대에 전시를 본 적도 없다는 말이에요. 그래서, 연구의 심화가 두 배는 더 필요하다는 말이에요. 파운데이션이 잘 깔려야 비로소 화장을 잘 할

수 있는데. 지금은 너무 화장 위주로 하고 있는 것이죠.

서: 더 덧붙이고 싶은 말씀이 있으신지요.

송: 감정을 하다보면 안목감정과 과학감정이라는 말이 나오는데 둘이 서로 보완이 되어 올바른 감정을 할 수 있는데, 어느 날부터 인가 과학감정이야말로 미술품 감정에 있어서 만능인 것처럼 매스컴에 나오기 시작하더군요. 물론 과학적 뒷받침이 감정에 중요한 것은 사실이지만, 만약 내가 어디가 아파서 병원에 갔다고 합시다, 의사가 여러 가지를 묻고 또 청진기로 진찰도 하고 열도 재어보고 피검사나 엑스레이나 초음파, 경우에 따라서 MRA를 찍으라고도 하지요.

그러나 혈액 검사 결과나 엑스레이 결과만으로 어떤 병에 걸렸다고 하지 않고, 담당 의사가 이 모든 것을 종합하여 병명을 말하고 치료에 들어가지요 . 과학감정은 이런 검사 결과를 말한다고 볼 수 있지요 또 한 가지 예로 서양화가들인 도상봉, 유영국, 김인승 선생님들은 그 당시 수입해온 같은 물감들을 썼는데, 시료감정을 하면 같은 물감이 나오는 결과가 됩니다. 그러면 그 물감을 쓴 사람은 다 똑 같은 사람이어야 되겠지요. 중요한 것은 감정인들이 그동안 감정하면서 머릿속에 싸인 데이터와 경험은 말로 할 수 없는 과학적 접근이라고 할 수 있겠지요. 감정을 하다 보니 사회의 편견과 오해 속에서 감정인의 보호와 위상을 어떻게 자리매김을 하나가 남은 숙제인 것 같습니다.

김: 감정 정위원, 감정 준위원 같은 제도를 조금 만들어 놓는 것이 어떨까 하는 생각이 들어요.

송: 자격증을요.

김: 그것도 일종의 자격증 같은 것이죠. 그런 것들이 공식적인 것이잖아요. 최소한의 모양을 갖추어 나가는 것도 후배 세대들에게 필요한 것이 아닌가, 저는 이런 생각이 듭니다.

서: 감정위원 자격 제도를 도입하자는 얘기군요.

김: 그렇죠.

송: 그러니까 우리의 위상을 우리가 만들어서 높여줘야 돼요. 거기까지 우리가 신경 못 쓰고 일만 했기 때문에, 감정위원의 위상에 대한 보호가 전혀 안 돼 있는 상황이죠. 그냥 고소하면 고소당하고 때리면 맞아야 하는 입장인데, 이게 이럴 일은 아니잖아요.

김: 타이틀과 크레딧이 있으면서 이야기하는 것과 그냥 뭐 조금 식견이 있어서 하는 것하고는 다르다는 것이죠.

서: 좋은 의견이네요.

엄: 이제 마무리하는 건가요.

서: 네, 시간이 다 되어서 마무리 발언을 해주시면 좋겠습니다. 혹시 지금까지 대화중에서 놓친 의견이 있으시면 보충해주셔도 괜찮습니다.

엄: 사실 감정위원 분들이 이론가 분들, 미술사가도 계시고, 평론가도 계신데요. 사실 옆에서 훈수 두면 잘 보입니다. 그러나 본인이 책임을 지고 한다면 상황이 좀 달라지죠. 이를테면 의사의 경우에도 집도하고 수술하라고 하면 굉장히 떨리고 어려운 일이죠. 그러니까 감정이 하루 아침에 되는 게 아니라는 것입니다. 정말 중요한 것은 외부에서 그냥 걸려 있는 것, 보는 것과 여기에서 내가 감정인으로 와서 감정을 직접 해본다는 것은 다르다는 얘기죠. 또 시행착오도

겪을 수밖에 없잖아요. 의사도 수술을 처음부터 잘 할 수 있는 게 아니니까요. 중요한 계기가 돼서 오랫동안 하면 자신감도 생기고요.

또, 꼭 말하고 싶은 것은 아까 말씀 드렸듯이 과학감정과 관련해서 그런 것 좀 인용했으면 좋겠어요. 몇 년 전에 뉴욕타임스 베스트셀러였던 말콤 글래드웰이 쓴 《블링크》라는 책을 보면, 미국의 한 뮤지엄에서 구입하기로 한 쿠로스 상의 진위 논쟁에 대한 일화가 소개되고 있어요. 과학감정위원들이 전부 다 진품이라고 해서 구입하기로 결정이 났는데, 그리스 조각의 전문가 한 사람이 자신의 안목으로는 아니다라고 했죠. 그 분에 의해서 결과적으로 알고 보니까 그게 위품이었거든요. 사람들에게 이 인간의 눈, 전문가가 가지고 있는 눈과 지식이 과학이라는 것을 강조할 필요가 있어요. 이런 안목감정이 비과학적인 것이 아닙니다. 우리의 눈이 가장 과학적으로 되어 있는 것이고 뇌가 가장 과학적으로 돼 있기 때문에 전문가의 눈은 과학적이라는 것, 이것은 우리 입장에서는 강조해야 한다는 생각이고요.

또 하나 감정할 때 담합이라든가 이런 것을 일체 하지 않는다는 점입니다. 무슨 일로 법원에 불려갔을 때, 우리는 애초부터 담합도 못하게 하고 또 뇌물이나 매수에 의해서 하는 것을 방지하기 위해서 최초부터 녹음과 녹화를 하고 있다, 이러면 법원에서도 깜짝 놀라요. 우리가 사실 투명하게 하기 위해서 그렇게 해오고 있다 말하지요. 법원의 법원장이나 검찰에서 공식적으로 공문이 오면 그때에 한해서 언론에 우리가 얼마든지 공개한다고 하니까, 그것 때문에 상당히 공신력이 생겼고, 재판하는 데서도 시간을 절약하고 유리해졌습

니다.

송: 녹음하고, 근거 자료가 다 있으니까요.

그리고, 그 동안 진위 감정에 치중했는데, 앞으로는 시가감정이 굉장히 중요해질 것 같습니다. 재산 상속, 증여, 담보 등의 문제 때문에 점점 그렇게 가고 있어요. 그게 굉장히 중요한 이야기인데.

엄: M&A도 많이 되고요. 예를 들어, 하나은행이 외환은행을 인수할 때 자산평가 중 일부로 시가감정이 중요해진 것이지요.

송: 그래서 시가감정이 점점 많아지는 추세에요. 진위는 지금 이중섭, 박수근, 감정한 내역을 봤을 때 어지간히 다 돼있는 거예요. 화랑협회랑 한 것까지 합하면요. 그러니까 더 많이 들어올 게 없을 거예요. 거의 끝났다고 보거든요. 그러면 이제 그림이 보험이나 담보, 상속 및 증여가 되면 여기에 대한 가격을 산출해줘야 돼요. 그러면 우리가 그 역할을 굉장히 중요하게 할 수 밖에 없어요.

엄: 최근에는 은행들이 인수합병도 되고 파산도 되고 그러다 보니까 공식적으로 처분하는데 있어서 합리적인 가격, 시가를 받을 필요가 많이 생겼고요. 또 기업도 국제 회계 표준에 맞춰야 하기 때문에 3년마다 자산평가 하는데, 앞으로는, 곧 할 것 같아요. 반드시. 그래서 점점 시가감정이 늘어나고 있는 추세고, 우리가 거기에 대비해서 데이터를 잘 만들고 있는 상황입니다. 한국 미술시장을 반영한 'KAMP 지수'도 개발하여 객관적이고 공정한 가격체계를 만들고 미술시장의 현황을 분석하고 있습니다. 이 같은 내용의 세미나가 2011년, 2012년에 걸쳐 진행되었고요.

서: 네. 긴 시간 동안 한국미술감정평가원 창립 10주년 기념 좌담

회에 진지한 토론을 해주셔서 고맙습니다. 오늘 시간을 통해서 지난 10년간 감정평가원이 어떤 일을 해왔고 앞으로 또 해나갈 문제는 어떤 것인가 곰곰이 되짚어볼 수 있는 기회가 된 것 같습니다. 우리나라에서 아직 감정이라는 것이 확실히 자리 잡지 못한 것 같습니다. 미술의 주요 분야라면 창작, 큐레이터, 갤러리가 있고, 평론을 들 수 있는데, 감정 분야는 역사가 짧은 탓인지 아직은 그 중요성에 비해 미미한 평가를 받고 있는 것 같습니다. 무엇보다 이런 현실을 극복하려면 우리 감정전문가들부터 분발해야 할 것 같습니다. 좀 더 내실을 기해서 감정이 우리 미술에 있어서 중추적인 역할을 하고 신뢰할 만한 역할을 하도록, 이런 것을 위해서 과학감정의 도입, 데이터베이스의 보강, 전문가 양성, 감정의 내실화, 작품 연구 등 좀 더 많은 노력을 기울여야 할 것 같습니다.

지난 10년간 서두르지 않고 차근차근 결실을 맺어온 것처럼, 또 앞으로 10년은 우리 감정평가원이 더 많은 역량을 쌓고 더 높이 도약할 시점이 아닌가 싶습니다. 좌담에 참석하셔서 장시간 진지하게 토의해주시고 고견을 들려주셔서 감사합니다.

수고하셨습니다.

2

감정 평가 10년의 주요 이슈들

박수근의 〈빨래터〉
위작 논란

오광수(전 한국문화예술위원회 위원장, 감정위원)

　　작품 진위의 논란은 가짜를 진작으로 탈바꿈시켜서 일어나는 사태와 반대로 진작을 위작으로 잘못 판단함에서 일어나는 사태로 구분해 볼 수 있다. 2005년에 일어난 이중섭 위작 사건은 위작을 진작으로 탈바꿈시키려는 것이었고, 2008년에 일어난 박수근 위작 시비는 진작을 위작으로 보려는 데서 일어난 것이었다. 위작을 진작으로 잘못 판단한 것과 진작을 위작으로 잘못 진단한 데서 이 두 사건은 정반대의 경우를 대표한다고 할 수 있다.

　　과거 천경자의 〈미인도〉 위작 시비와 더불어 우리 현대미술사에서 가장 뜨거운 문제로 부상된 것이 이중섭의 위작 사건, 박수근의 위작 시비라고 할 수 있을 듯하다. 천경자, 이중섭, 박수근의 작품이 위작 논란의 대상이 되었다는 것은 이들의 작품이 상품적 가치가 높다는 공통성을 지닌다는 점에서 먼저 접근할 수 있을 것 같다. 현존작가로서의 천경자의 경우, 한국화 분야에서 가장 높은 가격을 형성하고 있을 뿐만 아니라 거래에 있어서도 단연 최상위에 속하고

있다고 할 수 있다. 작고한 이중섭, 박수근의 경우 역시 화랑가에서 최상위를 형성하고 있음은 말할 나위도 없다. 이들은 마치 경쟁이라도 하듯이 상한가를 경신하는 단골들이기도 하다. 시비가 된 박수근의 〈빨래터〉(도판1)는 우리나라 미술품 경매사상 최고가인 45억 2천만 원에 낙찰되었다. 물론 이는 현재 밝혀진 것이지만 이보다 더 높은 가격의 작품은 얼마든지 있을 것이다.

〈빨래터〉가 시비의 대상이 된 것은 감정이 개입된 대립된 견해로 인한 것이지만, 작품의 가격이 사상 최고액이란 뉴스 밸류가 없었다면 그렇게 뜨거운 시빗거리로 발전되어 종내는 법정에까지 나가지는 않았을 것이란 생각이다. 미술계뿐 아니라 사회적인 관심사로 급부상한 것도 예술성에 따른 논란에 기인된 것이 아니라, 45억 원이란 엄청난 가격에 대한 호기심의 작용에서 발단된 것임을 결코 간과할 수 없을 것 같다. 미술작품이 상품으로 거래될 뿐 아니라 엄청난 가격으로 거래되고 있다는 사실이 일반인들에게는 엄청난 충격을 주었을 것임을 예상할 수 있다.

박수근의 〈빨래터〉에 대한 진위 논란은 작품이 옥션에서 거래된 이후인 2007년 12월 아트레이드의 편집 주간 류병학이 의혹을 제기한 데서 발단되고 있다. 아트레이드는 〈핫 이슈 위작 수사 ─ 대한민국 최고가 그림이 짝퉁?〉이란 제목으로 〈빨래터〉의 위작 의혹을 제기했다. 대체로 위작으로 보는 관점으로는, 1) 박수근 특유의 견고한 형태나 물줄기에서 볼 수 있는 깊이감이 없어 어설프다는 점, 2) 작가의 다른 〈빨래터〉(시공사 화집에 수록된 것)에서 보이는 물줄

(도판1) 박수근, 〈빨래터〉(서울경매 출품작), 1950년대 중반, 캔버스에 유채, 37x72cm

기가 어두운 바탕 색 위에 두터운 마티에르로 표현되어 있는 반면, 해당 작품은 물줄기가 단순히 그어진 선일 뿐이란 것 등 여러 부분에서 붓질이나 마티에르의 구사에 있어서 엉성한 점을 드러내고 있다는 것 등이다.

이에 작품을 취급한 경매사가 한국미술품감정평가원에 감정을 의뢰하였다(2008년 1월 4일). 1차 감정은 감정위원들로 구성된 13인에 의해 실시되었으나 쉽게 결론을 내지 못하고 사안의 중대함을 인식, 외부 인사들을 특별 감정의원으로 위촉하여 전체 20명으로 구성된 2차 감정에 들어갔다. 결과는 1명을 제외한 19명이 진품으로 판단한 반면, 1명은 표현기법과 작품의 생경함을 들어 위작으로 판단하였다. 진작으로 감정 결과가 발표되자 이번엔 감정에 참여하지 않았던 일부 인사들이 안목감정에 대한 불신을 이유로 위작임을 주장하면서 사건은 미술계뿐 아니라 사회적 관심으로 확대되기에 이르렀다. 감정평가원은 이를 해소하기 위해 서울대 기초과학 공동기기원에 의뢰하는 한편, 일본 동경예대 미술학과 보존수복 유화 연구실에도 연대 측정, 안료 분석 등 과학적 기재에 의한 분석을 의뢰하였다. 그 결과 박수근의 다른 작품들과 표현의 유사성과 동일한 안료의 사용임이 확인되었다. 감정평가원은 이를 종합하여 2008년 7월 3일 최종적으로 진품임을 확인, 공표하였다. 그럼에도 이의를 제기했던 장본인들이 이를 수용하지 않고 지속적으로 시비를 제기하자 작품을 거래한 경매사가 이들을 상대로 소송을 제기하기에 이른 것이 사건의 전말이다.

나는 82년 화랑협회 내에 설치된 감정위원회에 관여하면서 미술품 감정에 대한 경험을 쌓았던 사람으로 이 사건을 보면서 감정 업무의 중요성을 새롭게 절감하였을 뿐만 아니라, 감정의 역사가 일천한 우리의 경우 진위에 대한 시비가 끊이지 않을 것이란 염려를 떨쳐버릴 수 없었다. 무엇보다도 사건의 발단과 시비 논란 그리고 종내는 법정에까지 이른 과정은 앞으로도 얼마든지 일어날 수 있다는 사실에 심한 곤혹감을 느끼지 않을 수 없었다. 우리 사회가 안고 있는 불신풍조, 독단적 주장, 선정적 인기몰이 등이 고스란히 미술품 감정에 투영되고 있다는 사실에 경악을 감출 수 없다는 점 역시 강조해두고 싶다.

　감정에는 먼저 인간의 직관에 의한 안목감정이 앞설 수밖에 없으며, 경우에 따라 안목을 보완하는 수단으로서 과학적 기재에 의한 분석이 따를 수 있다. 그런데 이번 사건의 내면을 보면 과학적 감정은 신뢰할 수 있는 방법인 반면, 안목감정은 신뢰할 수 없는 것으로 폄하되고 있다는 점이다. 안목에 의한 감정 자체를 불신한 데서 사건이 발생되었다는 점에서 더욱 그렇다. 안목에도 문제가 있을 수 있지만, 과학에도 문제가 없지 않다. 예컨대 안료나 캔버스의 질료적 분석의 오차 범위가 10년이라고 한다면, 우리의 근대기 미술의 역사가 고작 100년이란 점을 감안할 때 10년의 오차 범위란 엄청난 과오를 낼 수 있다는 사실이다. 〈빨래터〉가 50년대 초에서 50년대 후반에 이어지는 시간대에 제작된 것임을 감안할 때, 오차 범위 10년이라면 전혀 과학적인 판단이란 무모한 것일 수 있다. 오히려 이 10년간의 작품상의 미묘한 변화의 추이는 전문적인 연구자의 안목

에 기대는 것이 훨씬 더 많은 신뢰를 확보할 수 있게 한다. 그렇다고 상대적으로 과학감정을 부정하자는 것은 아니다. 과학적 메커니즘보다 때로 안목에 의한 직관적 판단이 우수할 때가 적지 않다는 것을 말하고 싶을 뿐이다.

작품의 진위 판단에 있어 중요한 것은 작품의 출처다. 작품은 작가의 손을 떠나면 누군지 모를 제 3자의 손에 들어간다. 대개는 화랑을 통해 작품이 일반의 손에 들어가지만, 작가에게 직접 구입하거나 작가와의 특별한 인연으로 기증되기도 한다. 작가 외에 가족들에 의해 팔리기도 한다. 화랑이라는 매개를 통해 작품이 상품화되는 것이 가장 바람직한 루트이지만, 화랑의 시스템이 원활하지 않았던 70년대 이전엔 작가로부터 직접 작품이 거래된 적이 적지 않았다. 어떤 경로이거나 유통 경로가 분명하다면 진작에 의문을 제기할 수 없다. 문제가 된 박수근의 작품은 화상을 통해 유통된 것이 아니라, 작가가 소장자에게 직접 전달한 것이다. 소장자가 작가에게 그림 재료를 사다준 고마움의 대가로 소장자에게 작품을 기증한 경우이다. 54년에서 56년 사이 한국의 한 미국상사에 근무하던 존 릭스라는 미국인이 회사 동료를 통해 박수근을 소개받게 되었고, 그의 부탁으로 일본 출장 시 그림 재료를 사다주었으며 작가는 그 고마움의 대가로 작품을 기증하였다는 것이다.

박수근의 생존 시에는 우리나라에 유화물감이 생산되지 않았기 때문에 대부분의 화가들은 값비싼 밀수(일본을 통해 들어오는)품을 살 수밖에 없는 처지였다. 전쟁을 치른 모든 한국인들에게 삶은 엄청나

게 고단한 것이었지만, 팔리지 않는 그림을 그리기 위해 비싼 물감을 사 쓰지 않을 수 없었던 화가들의 고충은 더욱 심각하지 않을 수 없었다. 다행히도 박수근은 몇몇 미국인 애호가를 만나 작품을 팔수 있었을 뿐 아니라 그들을 통해 물감을 공급받을 수 있었다. 존 릭스의 경우도 이에 해당된다. 이와 같은 사정은 그의 작품에 특별한 애정과 관심을 가졌던 밀러 여사에게 보낸 편지 가운데 단편적으로 보인다. "제가 백색을 많이 쓰기 때문에 그림이 팔린 돈의 절반은 백색으로 사고, 남은 돈으로는 우송료와 도널드 여사에게 부쳐드린 우송료를 제하고 지난 번과 같은 색깔을 사서 보내주셨으면 감사하겠습니다."

마침 서울의 상사에 근무하면서 가끔 일본 출장을 다녀오는 존 릭스에게 안료를 사다줄 것을 부탁한 것도 자연스런 일이며, 이에 대한 보답으로 작품을 준 것도 있을 수 있는 일이다. 작가는 작고했지만 소장자는 살아있고 또 그가 서울에 근무하면서 박수근과 알게된 내역이 주변으로부터 증언된 점에서 이 작품의 소장 경위에 대해 의심을 품을 수는 없다고 본다. 소장자가 귀국하고서도 박수근과 엽서로써 근황을 알렸고 내용 중에 작품을 잘 보관하고 있다는 내용이 실려 있는 점, 소장자의 집이나 사무실에 작품이 걸려있는 장면의 사진이 있는 점, 그리고 미국에 있는 자신의 그림 소장자들에 대한 언급(밀러 부인에게 보낸 편지 가운데 "존 릭스 씨는 홍콩으로 이사를 하였습니다. 그리고 뉴욕에 제 그림을 가지고 계신 분들의 주소도 알려 드리겠습니다")으로 미루어 더 이상 의심할 여지는 없다.

문제의 작품은 국내에선 이전에 발표된 적이 없다. 경매에 나오

면서 국내에 처음 알려졌다. 거기다가 경매의 최고가로 낙찰되면서 자연히 관심이 집중될 수밖에 없었으며 종내는 위작 시비로 발전하게 된 것이다. 시비가 확대되자 유족(박수근의 아들 박성남)이 직접 미국으로 건너가 확인 작업까지 벌였다. 위작으로 의심을 제기하고 있는 이유 가운데 작품이 너무 깨끗하다는, 즉 세월의 때가 전혀 느껴지지 않는다는 점이 가장 먼저 지적되고 있다. 나 역시 처음으로 이 작품을 대했을 때 어떻게 이렇게 깨끗할 수 있을까 하는 의문을 품었다. 작품이 소장자에 간 것이 54년에서 56년 사이니까 2008년 당시로 보아선 약 50년을 격한 시점이 된다. 누구나가 의심을 가질 만한 것이었다. 그러나 작품을 수장하고 있는 조건을 감안해 보았을 때 얼마든지 가능하지 않을까 생각되었다. 당시 박수근이 사용했던 안료가 직접 미국이나 일본에서 가져온 것으로, 당시로선 질 좋은 안료를 사용한 것이 된다. 퇴색이나 박락 현상이 없는 것도 소장의 조건에 못지않은 질료의 우수성에도 기인한다고 볼 수 있다. 소장자가 일시 벽에 걸어둔 외에 오랜 시간을 포장하여 창고에 보관하였다는 점, 여기에 기후 조건이 작품보전에 가장 이상적인 미국 서부 지역이란 점을 떠올려보면, 작품이 깨끗하게 보존되었다는 것에 특별히 의심을 가질 이유는 없지 않나 본다. 만약 같은 작품이 국내에 보존되었다면 사정은 많이 달라졌을 것이다.

박수근의 〈빨래터〉는 故 유강열 소장의 54년 작 〈빨래터〉(도판 2), 50년대 후반의 〈빨래터〉(《박수근》, 오광수 저, 시공사 간)(도판3), 그리고 또 다른 50년대 후반 〈빨래터〉(시공사, 갤러리 현대 간)(도판4), 그리

(도판2) 〈빨래터〉, 1954, 판지에 유채, 15x31㎝

(도판3) 〈빨래터〉, 연도미상, 판지에 유채, 15.8x33.4㎝

(도판4) 〈빨래터〉, 1958, 캔버스에 유채, 50.5x111.5cm

고 문제의 작품(50년대 전반) 등 모두 4점이 있다(이 외에 두 점의 〈빨래터〉
가 더 있는데, 하나는 1996년 뉴욕 크리스티 경매에 출품된 것이고(도판5) 다른 하
나는 박수근의 흑백사진 속에 남아 있는 미공개작(도판6)이다).

　이들 작품이 그려진 시기가 50년대 전반에서 50년대 후반에 걸
친 약 10년간이다. 문제의 작품이 가장 빨리 그려진 셈이다.

　　한 소재를 두고 거의 10년에 걸친 시간대에 반복했다는 것은 박
수근의 작가적 태도를 보여주는 사례이기도 하다. 박수근은 이 작품
외에도 같은 소재를 여러 장 반복해서 그린 예가 많다. 예컨대 〈절
구질 하는 여인〉, 〈노상〉, 〈아기 보는 소녀〉, 〈앉아있는 여인〉, 〈공
기놀이 하는 소녀들〉, 〈나무와 여인〉 등은 거의 연작 형식에 가깝다
고 할 수 있을 정도로 여러 장을 남기고 있다. 소재에의 애착은 대상

(도판5) 빨래터, 1996년 9월 17일 뉴욕 크리스티 경매 출품작

(도판6) 〈빨래터〉, 미공개작, 연대 미상, 크기 미상
작품이 알려지지 않고 박수근의 흑백사진첩 속에서 찾아낸 미공개작. 1958년 작과 비슷한 구도임

의 끊임없는 관찰과 그것을 조형화시키는 작가의 주도한 의식을 반영하고 있다는 점에서 작가적 기질을 연구하는 데 주요한 항목이 된다. 동시에 작가의 환경의 변화를 추적하는 데도 주요한 단서가 된다. 〈빨래터〉, 〈절구질 하는 여인〉, 〈나물 캐는 소녀들〉과 같은 소재는 초기의 주요 소재들이다. 농촌의 생활 단면이 집중적으로 다루어지고 있다는 점에서 아직 농촌의 정서에서 벗어나지 못하고 있음을 엿볼 수 있다. 후기로 오면서는 시장바닥을 중심으로 한 도시변두리 서민들의 삶의 풍경이 대세를 이룬다.

박수근의 화풍은 대체로 60년을 경계로 이분해 볼 수 있다. 박수근의 화풍은 전후기를 통해 비교적 두드러진 특징을 보이고 있는 편이다. 전반기는 대상을 단순화시키면서 소재의 특징에 집중하는 반면, 후반기는 대상의 묘출보다 마티에르의 구축을 통한 표현의 자율성에 더욱 관심을 피력하고 있다. 전반기는 비교적 제한된 색채에 이미지가 선명하게 구현되지만, 후반기는 마티에르의 층위가 두드러지면서 이미지가 질료에 부단히 묻혀가는 특징을 보여준다. 박수근의 예술이 단순한 소재주의에 머물러 있지 않고 그 고유한 평면의 자율성을 획득해 보인 것이라 말할 수 있다. 대상은 예각진 선획에 의해 요약되고 질료는 층을 이루면서 깊은 뉘앙스를 형성한다. 〈빨래터〉는 전반기의 작품으로 후반기의 박수근 독자의 양식의 완성에는 아직 미치지 못하고 있다. 문제의 작품에서 보이는 인물의 묘출이나 배경의 강물의 표현 등이 질료와 이미지의 융화를 이루지 못하는 데서 다소 어색해 보이는 점을 지적할 수 있을 것이다.

작품의 진위를 논할 때 그 작가의 기준 작에 대비해보는 경우가 많은데, 박수근의 경우도 초기작을 후반기의 양식적 완성에 이른 작품과 비교했을 때 의심이 일어날 소지는 충분히 있다고 본다.

이 사건이 주는 교훈은 우리 사회에 만연해 있는 불신 풍조가 전문적 메커니즘을 요하는 영역에까지 침투하여 판단능력을 무화시켰다는 점이다. 예술작품은 최후의 순간까지 예술가들의 손에 의해 판단되는 것이 우선되어야 한다는 것은 아무리 강조해도 지나치지 않을 것이다. 사법기관에 의해 가치판단을 기대하는 자체가 얼마나 비예술적인 넌센스인가?

2009년 10월 1일 기자간담회장 〈빨래터〉 앞에 서 있는 소장자, 존 릭스

이중섭의 〈물고기와 아이〉
위작 사례

서성록(한국미술품감정협회 회장)

문제의 발단

2005년 미술계를 발칵 뒤흔들어놓은 희대의 사기 사건이 터졌다. 바로 이중섭 위작 사건이 그것이다. 이 사건의 발단은 한국미술품감정협회에 의뢰된 〈물고기와 아이〉란 그림이 위작 판정을 받으면서 촉발되었고, 이후 더 많은 위작이 있는 것으로 밝혀지면서 그 파문이 일파만파 확대되었다.

문제의 촉발은 〈물고기와 아이〉가 '위작'으로 판정된 직후부터이다. 2005년 3월 3일 한국미술품감정협회는 문제작을 감정위원 만장일치로 위작으로 판정했는데, 이 작품이 논란을 빚자 이 작품의 판매자 서울옥션은 "이남덕 여사가 50여 년간 소장해온 작품들"이며 "이중섭이 일본을 방문했을 당시 가족들을 위해 일본에 남겨둔 작품"이라고 주장하였다(연합신문 2005.3.11). 얘기만 들으면 진품임이

맞는 것처럼 솔깃하게 들리나 실제는 그렇지 않았다. 문제작의 출처는 분명히 밝혀졌지만, 작품 자체가 이중섭의 것으로 보기에는 너무 졸렬한데다가 이런 정도의 작품이 진품이라면 이중섭의 작품 전체 수준을 서너 단계 끌어내려야 할 형편이었다. 서울옥션 측의 말이 사실이라면, 그동안 이중섭의 예술세계가 과대평가되었다는 말이 되며, 그것은 이중섭 예술세계의 추락을 의미하는 것이기도 했다.

이 사건은 다른 위작 사건과 다른 측면이 있었다. 문제작의 소장가가 이중섭의 둘째 아들인 이태성(일본명: 야마모토 야스나리)이었고, 아무도 의심하지 않는 유족이 직접적으로 수상쩍은 작품과 연관되어 있었다는 점이다.

일본에 있던 이태성은 감정협회로부터 위작이라는 결과가 나오자 "아버지가 1953년 선원 자격증을 가지고 일본에 10일간 머물면서 어머니에게 남겨준 작품들이다"며 진품임을 주장하고 나섰다(세계일보 2005.3.22). 이름도 생소한 '이중섭예술문화진흥회'란 단체에서는 "관련협회 및 감정위원들에게 전문성과 법적 책임도 함께 묻겠다"(경향신문 2005.3.30)며 감정위원들에게 으름장을 놓았다. 감정결과에 불만을 품은 이태성은 내한하여 공개 간담회를 가졌는데, 이 자리에서 "아버지가 형과 자신에게 (…) 같은 구도로 그려준 작품이 있으며 구도는 같지만 채색이 다른 작품들도 있다"는 진술을 하였다(연합뉴스 2005.4.22). 서울옥션의 이호재도 〈물고기와 아이〉에 대해 유족의 입장을 지지하며 "진위논란을 말할 필요조차 느끼지 못한다"며 유족의 입장을 옹호했다. 실제로 서울옥션은, 미술품감정협회의 위작 판정이 내려졌음에도 불구하고, 문제작을 비롯하여 이태

성이 의뢰한 4점의 그림을 일반에게 경매해버렸다(〈물고기와 아이들 Ⅰ〉 3억 1천만원, 〈물고기와 아이들 Ⅱ〉 1억 5천만원, 〈사슴〉 5,200만원, 〈가지〉 4,200만원).

위작 판정이 나왔는데도 불구하고 서울옥션은 이렇듯 판매를 강행하는 무리수를 두었다. 경매출품작을 여전히 진짜라고 믿어서였을까, 아니면 우리가 이해할 수 없는 모종의 사연이 있어서일까? 문제작에 조금이라도 의심이 가거나 석연찮은 점이 발견된다면 자진해서라도 작품을 내리는 것이 순리일 텐데 서울옥션은 그렇게 하지 않았다. 그것은 아마도 소장자인 이태성의 말을 전적으로 신뢰하고 또 그쪽의 주장에 전혀 의심을 품지 않았다는 것을 나타낸다. 서울옥션이 문제작을 진품이라고 주장하는 사이 점차 일은 난마처럼 꼬여들기 시작했다.

이에 한국미술품감정협회는 기자회견(2005.3.30)을 통해 〈물고기와 아이〉가 위작임을 공개적으로 알리고 "이중섭 작품 진위에 관한 공개 세미나"(2005.4.12)를 갖는 등 발 빠르게 대처해갔다.

〈물고기와 아이〉

한국미술품감정협회가 〈물고기와 아이〉를 위작으로 감정한 근거는 세 가지였다.

첫째, 이 그림은 원본이 있는 위품이라는 점이다. 〈물고기와 아이〉에 등장하는 두 팔로 물고기를 안고 있는 도상은 1952년 10월4

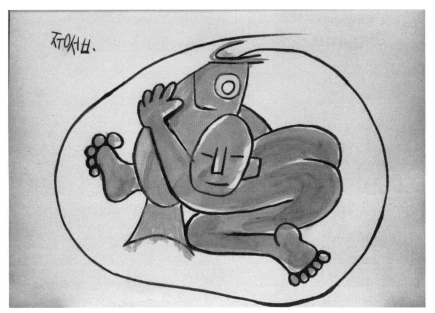

물고기와 아이(위작)

이중섭, 물고기와 아이 원작
(문학예술 4호에 실린 이미지)

좌우가 바뀐 물고기와 아이 원본
(한국 현대미술 대표작가 100인 선집 속지 이미지)

일《문화예술》4호에 처음 이중섭의 그림으로 공개된 바 있으며, 같은 해 10월 같은 문헌과 1955년 1월에 개최된 이중섭 개인전의 포스터와 전시 안내장에도 사용된 적이 있었다.《문화예술》 4호에 실린 도상은 둥그런 선이 그대로 사용된 반면에 작품전 포스터와 전시 안내장의 도상에는 둥그런 선이 빠져있는 것을 확인할 수 있다.

그런데 흥미롭게도《문화예술》과 개인전 포스터 및 안내장의 그림들은 위작의 도상과 좌우가 바뀌어있다는 것을 알 수 있는데, 이것이 이 작품을 위작으로 감정하는데 결정적인 참고가 되었다. 뿐만 아니라 이 작품을 의심하게 된 데에는 또 하나의 중요한 자료가 있었다.

이중섭이 작고하고 여러 해가 흐른 뒤 금성출판사에서는 한국의 저명한 미술가들을 모아 화집을 출간하였다. 문선호가 기획한 이 화집은 출판문화가 발달하지 않은 당시로서는 획기적인 출간물이었으며 김환기, 유영국, 박수근 등 우리나라 대표적인 미술가들을 소개하고 작품 이해의 길라잡이 역할을 톡톡히 해낸 책자였다. 이중섭도 《한국현대미술대표작가 100인 선집》44권에 별도로 소개되었음은 당연한 일이었다. 그런데 위작의 도상과 일치하는 이미지를《대표작가 100인 선집》속지에서 확인함에 따라 이 문제작이 위작임을 밝혀낼 수 있었다. 흥미롭게 좌우의 이미지가 바뀐 〈물고기와 아이〉는 원작을 촬영할 때 "제작진이 시간에 쫓겨 원화를 촬영한 도판의 필름을 뒤집어 인쇄하여 그림의 좌우가 바뀐 상태로 실"(출판에 직접 참여한 이정수의 진술)렸는데, 이런 사실을 알 리 없는 사람이《대표작가 100인 선집》의 그림이 정상인 것으로 착각하고 그대로 모사한 것이다.

이렇듯 감정협회에서는 의뢰된 그림을《대표작가 100인 선집》

의 실수로 반전된 상태로 실린 도상을 그대로 베낀 후 채색을 한 것으로 추정하였다.

둘째는 선의 필치에서 이중섭 특유의 표현과 속도감이 나타나고 있지 않다는 점이다.

위작을 보면 형태와 구조가 원작에 비해 서투르다는 것을 한눈에 알 수 있다. 속필로 그려진 원작에 비해 위작은 그런 속도감을 느낄 수 없으며, 인체구조가 대단히 허술하여 인체로서의 유기성을 갖지 못하고 있다. 감정협회가 세미나를 통해 분석한 바에 의하면, 감정목적물의 도상과 『100인 선집』의 도상을 비교해보니 "감정목적물과 기준그림이 동일하게 중복되었다"는 점, "감정목적물은 인체의 특징을 파악하지 못해 조악하게 복제되었다"는 점 등으로 미루어 "기준자료인 〈물고기와 아이〉를 복사방법으로 만들어낸 수준 이하의 위품"이라고 발표하였다.

세미나에서 발표되었듯이 위작의 이미지와 원작의 이미지를 컴퓨터 이미지로 겹쳐놓은 결과 두 이미지가 일치함을 확인할 수 있었다. 작가가 동일 이미지를 반복 사용하는 경우는 있어도 완전히 똑같이 사용하는 경우는 발견할 수 없다. 대부분의 작가들은 이것이 자기표절임을 알기 때문에 이런 기계적인 반복을 극도로 꺼린다. 〈물고기와 아이〉와 감정목적물이 똑같다는 것은 둘 중의 한 점이 가짜라는 것을 알려준다. 물론 이 경우 가짜는 이미지가 반전된 상태의 도상이라는 것은 두 말할 것도 없다.

셋째, 기존 이중섭의 그림에는 단 한 점도 펄 물감이 사용된 적이 없다는 점이다.

위작은 펄 물감으로 채색되어 있는데, 이 물감은 이중섭이 생전에 단 한 번도 사용해본 적이 없는 물감이다. 유족은 이 재료를 일본의 화구점(진보조)에서 구해서 사용했다고 했는데, 그의 작품 어느 것에도 펄 물감이 사용된 예가 없기에 이것은 충분히 의심을 살 만하다고 볼 수 있다.

더욱이 최명윤의 분석에 따르면, 펄이란 물감은 1998년도에 나왔는데 이것은 "아버지가 1953년 선원 자격증을 가지고 일본에 10일간 머물면서 어머니에게 남겨준 작품들이다"란 유족의 입장을 뒤집는 주장이다. (《위작사건 사례집》, 한국미술품감정협회, 2006, p.54) 검찰도 펄이 사용된 그림 20점을 국가운영연구소 4개소에 정밀분석을 의뢰한 결과, 최근에 나온 산화티타늄(TiO_2)으로 만들어졌음을 밝혔다. 이 분석이 말해주는 것은, 문제작은 1953년에 제작된 것이 아니라 최근에 나온 재료로 제작된 것이며, 따라서 연도가 조작되었다는 것을 뜻한다. 그렇다면 어떻게 해서 이런 기상천외한 해프닝이 빚어진 걸까? 근래의 재료로 만들어진 그림을 60년 전에 제작한 그림이라고 강변하는 것은 이중섭의 작품이 고가라는 점을 노린 비양심적인 술책이라고밖에 판단할 수 없다.

그 외의 위작

감정협회로부터 〈물고기와 아이〉가 위작이란 감정결과를 통보받자 서울옥션은 이 감정결과에 불복하고 재 감정을 요구하였다. 특

히 재 감정 때에는 이중섭의 유족에게서 가져왔다는 소장품 세 점(〈아이들 I〉, 〈사슴〉, 〈아이들 II〉) 을 참고자료로 추가하여 의뢰했다. 문제작 외에도 이중섭 유족에게서 이런 소장품을 갖고 왔으니 판정을 번복해달라는 주문이었다. 대개 유족으로부터 작품이 나왔다면 이것을 의심하는 사람은 많지 않을 것이다. 그러나 이번에는 달랐다. 이중섭 작품이라고 보기에는 의심쩍은 부분이 너무나 많았다. 이태성 명의로 된 진품 감정서까지 첨부되어 있었지만, 이 세 작품도 모두 위작으로 결론 내렸다.

〈아이들 I〉의 경우 〈물고기와 아이〉와 마찬가지로 원작을 그대로 베낀 것이었다. 감정협회의 분석에 의하면 이 도상이 위작인 근거로 첫째, 이중섭의 은지화 〈가족〉을 엽서에 베끼고 채색한 것이다. 둘째, 은지화 〈가족〉을 베끼는 과정에서 그림에 대한 이해가 없어 주제가 되는 아이들의 머리 모양이나 가방에 대한 주제표현과 손과 팔 다리에 대한 세부적인 묘사가 어색하다는 점이다. 셋째, 기존에 발표된 이중섭의 엽서화는 일본 관제엽서에 그려진 것으로 뒷면에는 주소를 쓰고 앞면에는 편지글 대신 그림을 그리는데, 참고자료로 제출된 엽서는 'Fotografia Anderson' 이라고 인쇄된 이탈리아에서 제작된 관광엽서이며 그림이 그려진 면 또한 주소를 쓰는 곳이라고 밝혔다. 그러니까 엽서그림은 이중섭이 가족에게 소식을 전달하기 위한 목적으로 제작된 것인데, 그렇다면 엽서 전면에 그림이 그려질 수 없다는 추정을 해볼 수 있다는 것이다.

그림엽서로 인쇄된 'Fotografia Anderson' 이란 글자는 국내에서 위조 작품으로 판명된 김용수가 갖고 있던 것과 동일하다는 사실을

이중섭, 아이들(위작)

이중섭, 아이들 1, 은지화(원작)

추후 최명윤이 밝혔는데, 이것이 의미하는 것은 국내에서 만들어진 위작이 이중섭 유족에게 전달되고 이 위작이 다시금 유족으로부터 감정 확인서까지 첨부되어 나와, 사람들을 속이기 위해 일종의 '세탁과정'을 거쳤다는 것을 보여준다. 누가 유족으로부터 나온 작품을 위작으로 의심할 수 있겠는가 하는 세간의 통념을 뒤집는 사례였다.

둘째, 〈사슴〉은 다른 작품보다 수준이 더 떨어지는 그림이다.

이 작품 역시 1941년 제작된 〈사슴〉을 보고 그린 것인데, 먹지로 카피를 하지 않았기 때문인지 솜씨가 서툴기 때문인지 원작보다 정확도와 기교가 부족하다. 이에 대해 한국미술품감정협회는 1) 이중섭의 엽서화 〈사슴〉을 원작으로 하여 모방한 그림이다. 2) 주제를 표현하는 데 세부표현이 어색하고 조잡하다. 3) 배경의 채색에 이중섭의 특징이 없다. 4) 서명은 해방 이전에 사용하는 표기방법이며, 그 서체에 있어서도 유사성이 없다는 점을 근거로 들어 위작으로 감정했다.

위작은 원작에 비해 사슴의 뒷다리, 앞다리, 머리 형체, 몸통과 배 부위가 모두 서툴게 그려졌다. 배경에 물감을 파랑색으로 칠했는네, 이것은 이중섭이 사용하는 색도 아니며 번시는 효과 또한 이중섭의 수법과는 거리가 멀다.

더욱 결정적인 것은, 감정협회의 분석에서도 확인되었지만 서명된 'ㄷ ㅜ ㅇ ㅅ ㅓ ㅂ'은 일제시대에 사용하던 서명이며, 광복 이후에는 'ㅈ ㅜ ㅇ ㅅ ㅓ ㅂ'으로 바뀐다는 점이다. 만일 이것이 53년에 제작된 것이라면 이중섭의 서명은 'ㅈ ㅜ ㅇ ㅅ ㅓ ㅂ'으로 되어 있어야 옳을 것이다. 이중섭은 일제 때는 이북 발음인 '둥섭'으로 서

명했고, 광복 후에는 자신의 본명대로 '중섭'으로 표기했다. 물론 남한에 내려와서는 '중섭'이란 서명을 줄곧 사용했다. 위조범은 이런 이중섭의 서명 변화를 인지하지 못한 채 일제시대의 서명으로 위품을 제작하였다고 추정할 수 있을 것이다.

셋째, 〈아이들 II〉의 경우도 원작을 카피한 데 불과한 것이다. 해당 작은 1999년 이중섭기념사업회와 갤러리 현대에 의해 기획된 이달의 문화인물 선정기념 〈이중섭 특별전〉 도록에 최초로 실린 도판의 은지화를 도용한 것이다. 원본에는 머리를 다듬는 여인이 하단에 위치하고 이를 익살스럽게 지켜보는 두 인물이 등장하는데, 위작에서는 하단의 여인과 배경을 배제한 채 상단의 바닥에 엎드린 두 인물만을 클로즈업시키고 하단의 빈 공간에는 개구리를 배치시켰다. 감정협회는 이 작품에 대해 "이중섭의 기존 작품을 베끼는 방법의 위작으로 도상만 같을 뿐이지 선이나 표현에 있어서는 원작과의 유사성을 전혀 찾아볼 수 없는 위품들이다"고 밝혔다. 앞의 세 점이 기존의 작품을 그대로 카피하는 수준이었다면, 이 문제작은 원작의 이미지와 구도를 차용하되 부분적으로 재구성한 '창작된 위작'이다.

이상과 같이 〈아이들 I〉, 〈사슴〉, 〈아이들 II〉들은 모두 위작으로 처리되었다. 〈아이들 I〉과 〈아이들 II〉은 이중섭의 은지화를, 〈사슴〉은 엽서화를 각각 베꼈다. 문제작들은 베테랑 감정가들조차 넘어간 에릭 헵번Eric Hebborn의 위작처럼 그렇게 솜씨가 좋은 것도 아니고 인사동 싸구려 숍이나 황학동, 청계천에서 흔히 볼 수 있는 조악한 것이 태반이었다.

이중섭, 아이들(위작)

이중섭, 아이들(원작)

이중섭, 사슴(위작)

이중섭, 사슴, 엽서(원작)

불분명한 출처

위작의 문제를 다룰 때 반드시 확인해야할 것은 출처의 문제이다. 대부분의 위작은 출처가 불분명하다. 위작은 위조범이 만들었기 때문에 어디서 나왔는지 불분명하거나 아예 파악조차 안 되는 것이 통례이다. 이런 출처의 문제는 이태성이 유출한 문제작에서도 확인된다.

애초에 이태성과 유족은 이 작품이 아버지 이중섭이 제작해준 것을 50년 이상 간직해온 것으로 말했다. 그러나 유족은 그때그때 다른 언급을 해 의구심을 부풀린 면이 있다. 이중섭의 미망인 이남덕 여사는 "이중섭이 일본을 방문했을 당시 제작해 가족들을 위해 일본에 남겨둔 작품"(연합뉴스 2005.3.11)이라고 했는데 반해, 이태성은 "이 그림들은 1953년 아버님이 일본을 방문했을 당시 가족들을 위해 한국에서 가져온 것"(한국경제 3.22)이라고 했다가 며칠 후에는 "이화백이 1953년 일주일간 일본을 방문하고 귀국한 뒤 그려 우편으로 보내온 것 중 하나"(2005.4.8)라고 하는 등 입장이 오락가락하여 혼란을 가중시켰다.

문제가 되었던 〈물고기와 아이〉가 서울옥션을 통해 발표되었을 당시에는 '이중섭이 일본 방문시 일본에서 그린 것이다'고 알려졌는데, 이태성이 서울에서 가진 기자회견 자리에서는 '화가가 일본 방문 시 한국에서 가져왔다'고 했고, 그후 도쿄에서 이남덕 여사와 이태성이 가진 기자회견에서는 "화가가 일본을 방문하고 귀국한 후 그려 우편으로 보내주었다"고 말했다. 이런 발언으로 인해 이중섭이 정말 일본을 방문해 그린 것인지, 일본으로 건너갈 때 가져간 것

인지, 아니면 추후에 우편으로 가족들에게 보내준 것인지 갈피를 잡지 못하게 하여 의혹을 증폭시키는 결과만을 낳았다.

이렇듯 같은 사실에 대해 다른 말이 나오는 것은 이 작품에 대해 말할 수 없는 피치 못할 사정이 있지 않느냐는 의심을 낳게 한다. 이중섭의 조카이자 1979년 미도파화랑에서 대규모 이중섭전을 기획했던 이영진도 "일본에 계신 작은 어머니의 집을 자주 드나들었지만 이번 경매에 나온 그림들은 본 적이 없다"(한국경제 2005.3.22)고 밝힌 바 있다. 이영진의 말이 사실이라면 이 작품은 어디서 빌려왔거나 받았다는 추측을 가능케 한다.

그 당시 감정협회에서는 이 사건의 배후 인물로 김용수란 인물을 지목하였는데, 김용수는 자신이 "이중섭 그림 650점, 박수근 그림 200점을 소장하고 있다"고 해서 논란의 중심에 섰던 인물이다. 또한 그는 '이중섭 50주기 기념 미발표작 준비위원회 위원장'으로 이상한 단체를 만들어 활동하고 있었는데, 자신이 소장한 그림들을 대대적으로 전시하여 유통시킬 계획을 꾸미고 있었던 것으로 보인다. 만일 이 중의 몇 점이라도 미술시장에 유통되면 시장질서가 문란해짐은 물론이고 우리나라의 대표적 화가의 이미지에 먹칠이 될 것은 뻔한 일이었다. 사건은 〈물고기와 아이〉로 촉발되었지만, 사태는 걷잡을 수 없을 만큼 급작스럽게 전개되고 있었다.

이 사건이 워낙 중대한 문제로 부상하자 검찰까지 발 벗고 나섰다. 검찰은 먼저 김용수를 소환하고 소장한 그림 모두를 검찰에 제출토록 했으며, 또한 김용수로부터 압수한 2827점(이중섭 1067점, 박수근 1760점)을 감정의뢰하였다. 판결은 2007년 10월 16일에 나왔다. 서

울중앙지검 형사 7부(부장 변찬우)는 검찰 브리핑에서 "2년여 동안 다양한 검증작업을 통해 위작 가능성이 제기된 그림 모두가 가짜임을 밝혀냈다"고, 그가 소장한 작품이 전부 위품이라는 사실을 확인시켜주었다. 이로써 말도 많았고 탈도 많았던 이중섭 위작논란은 종지부를 찍게 되었다. 김용수는 이에 불만을 품고 항소하였으나 결과는 마찬가지였다. 2009년 서울중앙지법에서 열린 재판(최병률 판사)에서는 "자신이 소장하고 있는 작품 가운데서 이중섭과 박수근의 작품이 포함됐다는 사실을 어떻게 깨달았는지 설명하지 못하고 수집 경로도 밝히지 못하고 있다"(연합뉴스 2009.2.3)며 징역 2년에 집행유예 3년을 선고하였다. 원심과 마찬가지로 그가 지닌 소장품이 위작이라는 주장에 손을 들어주었다.

이태성이 어떻게 문제작을 수중에 넣게 되었는지가 초미의 관심이자 이 사건의 핵심이었다. 애초에 이태성은 누구로부터도 작품을 받은 일이 없다며 번번이 이를 부인하였다. 그런데 'SBS 스페셜'에서는 "2005년 취재 당시 카메라 기자가 디지털 카메라로 촬영한 김용수 소장 그림 200여점과 압수품 2829점을 모두 비교했는데, 그 가운데 36점의 그림이 압수품에 빠져 있었다"고 지적하고, "이중섭 50주년 기념사업의 일환으로 김용수 소장과 이중섭 아들 이태성이 만난 당시 상황을 추적한 결과, 두 사람이 만난 이후 그림이 자취를 감춘 사실을 밝혀냈다"면서 "두 사람이 그림을 주고받은 의혹이 강하게 제기되자 김용수 소장은 이태성씨가 서울을 방문했을 때 그림 10점을 줬다는 사실을 뒤늦게 털어놓았다"고 밝혔다(SBS 스페셜 "이중섭, 박수근 위작논란– 2829점의 진실", 2007.12.11).

이로써 그간 의혹으로만 남아 있던 이태성과 김용수가 어떻게 작품을 수수하였는지 확인되었다. 김용수는 위작을 전시하려면 유족의 이름이 필요했을 테고, 이태성은 자신의 욕망을 채워줄 김용수가 필요했던 셈이다. 이렇듯 두 사람의 이해관계가 맞아떨어져 위작 사건의 중심에 서게 된 것이다. 검찰 역시 김용수를 가짜 그림을 판매한 혐의로 구속기소했고 유죄를 선고하였다. 재판부는 "김씨가 위작 가능성을 충분히 알 수 있음에도 판매한 점이 인정된다"고 밝혔다(국민일보 2009.32.4). 올해 열린 항소심에서도 재판부는 "이중섭, 박수근이 아닌 제 3자가 그린 위작으로 보는 것이 타당하다"(국민일보 2013.1.27)는 결론을 내렸다.

이태성은 자신이 갖고 있는 작품에 대해 "유족이 50년 이상 보존한 그림을 가짜라고 하는 나라가 있는지 묻고 싶다. 세계적으로도 진위를 판단하는 제 1기준은 작가이고, 그 다음이 유족이다."(주간한국 2005.9.15)며 강한 자신감을 내비추었다. 이어서 "그런 그림들은 공개된 적이 없다. 한 번도 본(공개된) 적이 없는 그림이어서 가짜라고 하는 것은 감정의 기본조차 안 된 자세다"(같은 책)며 공세적인 자세를 취했었는데 이 말이 무색하게 되어버렸다.

남는 문제들

이상의 내용을 정리하면 감정협회가 최초에 위작이라고 판단한 세 점과 그 후에 이태성이 소장하고 있다고 말한 작품들은 김용수로

부터 건네받은 것이며, 김용수는 출처조차 불분명한 그림들을 원작으로 둔갑시키기 위해 이태성을 끌어들여 공모한 것이라고 말할 수 있다. 이 사건은 다른 사람도 아니고 이중섭의 아들이 깊이 연루된 '미술품 사기 사건'이었다는 점에서 여러 사람들에게 충격을 안겨 주었는데, 가족을 그리워하다 종국에는 외롭고 쓸쓸하게 작고한 이중섭의 예술혼을 유족이 앞서서 지키기는커녕 오히려 훼손하였다는 안타까움을 주기에 충분했다.

게다가 이태성은 그간 자신의 결백을 주장하는 가운데 150여점의 그림을 더 소장하고 있다고 주장한 바 있다. 이태성이 떳떳하다면 자신이 소장한 이중섭 작품의 도상을 밝혀야 하지만, 본인은 이를 거부하고 있는 상황이다. 진실을 밝힌 검찰도 이 문제에 관해서는 수사권이 닿지 않는지 손을 놓고 있었다.

그런데 그가 진품으로 주장하는 이중섭의 작품 150여점이 과연 믿을 만한가 하는 점이 여전히 과제로 남는다. 이것은 이남덕 여사가 20-30여점 갖고 있다는 종전의 주장을 뒤엎는 것이다. 이남덕 여사는 재일 교민 잡지 월간 《아리랑》(1999.2월호)과의 인터뷰에서 "은박지 그림과 수채화 그림엽서 등 소품들은 20-30여점 남아 있"다고 소장의 수량을 언급한 바 있다. 그마저도 일본 교포 3세 화상 마쓰카와를 통해 한국에 판매한 수량이 20여점이라는 국내 분석가들의 주장을 감안하면 10여점이 남았다고 할 수 있는데, 이태성은 무려 150여점이 있다고 말한 것이다. 그렇다면 이 작품들의 진위여부도 가려야 할 것이지만, 어떻게 그 많은 수량을 확보하게 되었는지도 의문이 아닐 수 없다. 만의 하나 그 중에 위작이 섞여 있고, 그 중에 일부가

국내에 유통된다면 우리 미술계는 다시 한 번 크게 요동칠 것이 우려된다.

작품의 판매처로 이용된, 어쩌면 이 사건의 피해자일 수도 있는 서울옥션의 대처도 기대에 못 미쳤다. 아무리 확실한 곳에서 나온 작품일지라도 일단 위작의 판정을 받으면 그에 상응하는 조치를 취해야 함에도 불구하고, 서울옥션은 위작에 대해 특별한 조치를 취하지 않았다. 서울옥션은 오히려 문제작이 진품임을 내세워 판매를 빌어붙이는 초강수를 두었다. 그것은 솔선수범하여 옥석을 골라내야 할 공신력 있는 업체의 책임 있는 자세로 보기 어렵다.

이 사건에서 주목되는 것은 한국미술품감정협회의 엄정한 대처이다. 일부 언론에서는 감정협회가 공공연히 이중섭의 그림에 시비를 걸거나 발목을 잡는 것처럼 보도를 했지만, 결과는 그렇지 않다는 것으로 판정되었다. 감정위원들은 자칫 우리 화단을 혼란스럽게 만들 수 있는 사안을 침착하고 냉정하게 대처했기에 사건이 확대되는 것을 방지할 수 있었다. 가장 먼저 이 그림에 이의를 제기하고 나선 한국미술품감정협회는 원래의 입장에서 한 걸음도 물러서지 않았다. 한줌의 의혹도 남기지 않으려는 그들의 노력이 있었기 때문에 종국에 진실을 밝힐 수 있었다고 생각된다. 유족까지 연루된 위작사건이 주는 뒷맛은 여전히 꺼림직하지만, 역으로 이 사건으로 인해 감정의 중요성이 얼마나 중요한지 우리 사회에 환기시키는 기회가 되었다고 볼 수 있다.

한국미술품감정평가원을 통해
발굴된 미공개작

김이순(홍익대학교 미술대학원 교수)

미술품감정가들의 가장 중요한 역할은 미술품의 진위 감정 authentication이다. 작품의 진위를 판별하는 방법은 다양하지만, 궁극적으로는 특정 작품이 특정 작가에 의해서 제작된 진품인지의 여부를 밝히는 일이 미술품 감정의 핵심이다. 그러다 보니 미술품감정가들은 위품을 밝히는 데만 전념하는 것처럼 오해되기도 한다. 물론, 그들이 위품을 골라내는 데 많은 에너지를 쏟는 것은 사실이다. 위품이 진품으로 둔갑될 경우 미술품 유통을 교란시키는 것은 말할 것도 없고, 미술사 연구를 사상누각으로 만들 수도 있기 때문이다. 그러나 미술품감정가들은 위품을 골라내는 것 이상으로, 진품을 가려 원래 작가에게 귀속시키는 일을 중요하게 생각한다.

미술품 감정의뢰를 받았을 때는 이미 잘 알려진 작품들도 있지만 그렇지 않은 경우가 많기 때문에, 뛰어난 안목과 지식은 물론 철저한 리서치가 필요하다. 잘 알려지지 않았던 걸작을 발굴하여 원래 작가에게 귀속시키는 일은, 집시의 아기가 실은 백작의 아들임을 밝

혀서 성城을 물려받게 하는 일에 비유되곤 한다. 작품을 발굴하고 원
작가를 찾아줌으로써 그 작가의 예술세계를 풍부하게 할 수 있을 뿐
아니라 미술사 연구에 적잖은 영향을 미칠 수 있음을 뜻하는 비유
다. 이 글에서는 사단법인 한국미술품감정협회가 지난 10년간 작품
의 진위 감정을 하는 과정에서 발굴한 중요한 작품들 몇 점을 소개
하고자 한다.

이중섭(1916-1956)의 〈싸우는 소〉

한국미술품감정협회에서 감정했던 이중섭의 많은 작품들 중에
서도 가장 대표적인 작품이 바로 〈싸우는 소〉다. 붉은 단색조로 처
리된 배경에 황소 두 마리가 뿔을 맞대고 힘을 겨루는 모습을 형상
화한 이 작품은, 이미 알려진 삼성미술관 리움 소장품 〈싸우는 소〉
와 매우 유사한 작품임을 한 눈에 알 수 있다.

감정의뢰된 〈싸우는 소〉를 리움미술관 소장 〈싸우는 소〉와 비
교해보면, 구도나 표현양식에서는 유사해 보이지만 실제로는 큰 차
이가 있다. 리움의 〈싸우는 소〉(17×39cm)는 종이에 유채로 그려진
작품인 반면, 감정의뢰된 〈싸우는 소〉는 캔버스에 유채로 그려져
있으며, 리움미술관 작품보다 두 배 이상 크고 소의 해부학적 구조
가 보다 탄탄하게 표현되어 있다.

작품을 좀더 면밀히 살펴보면, 화면 오른쪽에 그려진 흰 소는 단
단하게 버티는 모습인 반면, 어두운 청색조로 그려진 왼쪽 소는 온

이중섭, 〈싸우는 소〉(감정의뢰된 작품), 1950, 캔버스에 유채, 28.2×52cm

힘을 다해 흰 소에게 돌진해오는 모습으로 표현되었다. 대담하고 빠른 필치로 표현되었지만, 소의 해부학적 구조를 정확하게 파악한 후 그렸음을 알 수 있다. 예를 들어, 에너지를 모으기 위해서 최대한 몸을 웅크린 자세를 취하고 있는 모습이나 강한 움직임이 내포된 황소의 머리에서 몸과 다리, 꼬리까지 유기적으로 연결시킨 표현은 소를 수없이 관찰하고 그려온 작가만이 구사할 수 있는 표현이고, 특히 일필휘지하듯이 단숨에 그린 필치는 이중섭이 아니면 구사하기 어려운 표현이다.

이렇듯 한 눈에 이중섭의 작품임을 알 수 있지만 서명이 없어 논란이 되었던 작품인데(이 점에 대한 자세한 언급은 송향선, 〈이중섭 회화의 감정 사례 연구〉, 명지대학교 문화예술대학원 예술품감정학과, 2005. pp. 21-35 참조), 사실 이중섭의 작품에 모두 서명이 있는 것은 아니기 때문에 서명만으로 작품의 진위를 판별할 수 없음을 보여주는 단적인 예라고 하겠다.

박수근(1914-1965)의 〈앉아있는 여인〉

박수근은 1950년대 중반부터 다른 사람이 쉽게 모방할 수 없는 독특한 마티에르를 보여주는 회화 작품을 제작했다. 박수근은 인기만큼이나 작품 감정의뢰의 빈도수가 높은 작가로 그의 유화 진품을 만나기가 쉽지 않지만, 간혹 뜻밖의 작품을 만나기도 한다. 특히 1950-60년대에 외국인들에게 적잖이 팔렸기 때문에 새로운 작품이 나타나기도 하는데, 〈앉아있는 여인〉이 그러한 경우라고 할 수 있다.

박수근, 〈앉아있는 여인〉 뒷면

박수근, 〈앉아있는 여인〉, 연도미상, 하드보드에 유채, 34.5×24.8cm

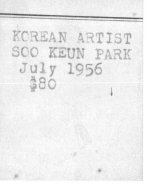

KOREAN ARTIST
SOO KEUN PARK
July 1956
$80

박수근, 〈앉아있는 여인〉 뒷면 라벨

작품을 보면, 검은 치마에 흰색 저고리를 입은 여인이 물건(소금 혹은 쌀로 여겨짐)이 수북이 담긴 함지박을 앞에 놓고 생각에 잠긴 듯 왼손으로 얼굴을 괴고 앉아 있다. 사물이 단순화되었고 진한 윤곽선이 둘러져 있으며, 화면은 화강암 같은 마티에르로 처리되어 있다. 화면의 오른쪽 상단에 '수근'이라는 사인이 있고, 캔버스 뒷면에는 'Soo Keun Park / July 1956'이라고 타이핑된 종이 라벨이 2개나 붙어있는데, 작품을 판매할 당시에 붙인 것으로 보이는 이 라벨들을 통해 작품의 제작연대를 1956년으로 추정할 수 있다(이 작품은 옥션에 처음 나오면서 공개되었는데, 1950년대에 미국인이 이 작품을 구입해서 계속 소장하였고 구매자가 작고한 이후에는 그의 유족 소장품이었다고 한다. 종이 라벨이 캔버스와 액자의 뒷면에 각각 붙어 있는데, 캔버스 뒷면에는 "SOO KEUN PARK/July 1956/ $80"이라고 씌어 있고 액자 뒷면에 붙어있는 종이 라벨에는 "SOO KEUN PARK/July 1956"라고 동일한 날짜가 적혀 있다).

박수근의 작품은 그 수에 비해 제작연대를 정확하게 알 수 있는 작품은 그다지 많지 않다. 화강암 같은 질감과 단순한 윤곽선, '수근'이라는 사인은 1954-5년경부터 1965년에 작고할 때까지 약 10년간 제작된 작품에서 나타나는 일반적인 특징이다. 일반적으로 한 작가가 10년 동안 제작한 작품의 화풍을 세분화하기란 쉽지 않다. 더군다나 박수근처럼 같은 모티프를 반복적으로 그린 작가의 작품인 경우, 제작연대를 정확히 밝히기는 더욱 어렵다. 함지박을 앞에 놓고 앉아있는 여인을 그린 작품만 하더라도, 미술품감정협회에서 감정한 〈앉아 있는 여인〉 외에도 1950년대 작품으로 추정되는 유화 한 점과 1963년경에 제작된 것으로 추정되는 유화 2점이 있으며, 먹이나 연필 드로

잉으로 제작된 작품도 여러 점 남아 있다. 이 작품들은 서로 약간씩 차이가 있지만, 그 차이만으로 제작연대를 밝히기는 쉽지 않다(박수근의 작품들 중에서 같은 모티프를 반복적으로 그렸지만 이 작품들이 베낀 듯이 똑같은 경우는 거의 없고 약간씩 변화를 주어 서로 다른 작품임을 알 수 있다)

이러한 상황에서 그림 뒷면의 종이 라벨에 적힌 1956년 7월이라는 날짜가 작품제작의 날짜인지 판매 날짜인지는 알 수 없지만, 최소한 작품이 1956년 7월 이전에 제작된 것만은 분명하고, 조형적 특징으로 보아 1956년에 그린 작품일 것으로 추정된다. 실제로 1950년대에 제작된 작품들 중에서 제작연대가 분명한 작품들과 비교해보면 그 유사성이 드러난다. 1953년작 〈기름장수〉에서부터 이대원 소장이었던 1954년작 〈우물가〉, 그리고 1955년작 〈노상〉과 1956년작 〈노변의 행상〉으로 이어지는 일련의 작품을 통해 박수근 작품 특유의 화강암 같은 마티에르가 형성되는 과정을 확인할 수 있다. 〈노변의 행상〉에서 인물이 배경에 비해 거친 질감으로 표현된 점, 인물의 윤곽선을 굵고 어둡게 둘러 인물을 단순화시키면서 두드러지게 표현한 점, 인체를 윤곽선을 따라 붓질한 흔적이 두드러진 점 등은 미술품감정협회에 감정의뢰된 〈앉아있는 여인〉에서 보이는 것과 동일한 수법이다. 〈앉아있는 여인〉은 인물이 배경에 비해 거친 질감으로 표현되어 있고, 인물의 윤곽선을 곡선으로 처리하고, 특히 어깨 부분에서 윤곽선을 따라 붓질한 흔적이 두드러지는데, 이는 인물의 윤곽선을 직선화하고 인물과 배경을 같은 밀도로 표현하여 더욱 평면화한 1960년대의 작품들과는 변별되는 특징이다.

두 시기의 과도기적인 작품으로는 1959년작 〈휴녀休女〉를 들 수

있는데 − 1959년 제3회 현대미술가협회전에 출품했던 〈휴녀〉는 당시 주한 미국대사관 문정관의 부인이었던 마리아 핸더슨이 조선일보에 기고한 '현대미술의 대표적 단면' 이라는 글과 함께 실린 작품이다. 〈휴녀〉는 그 동안 1960년대의 작품으로 추정되었으나, 하수봉이 마리아 핸더슨의 신문기사를 근거로 1959년 작품임을 밝혔다 (하수봉, 〈박수근 회화의 표현기법 연구〉, 명지대학교 대학원 미술사학과, 2012. p. 102.) −, 이 작품에서는 인물의 윤곽선이 가늘고 일정한 굵기의 직선으로 표현되어 인물과 배경의 구분이 덜 뚜렷하다. 그리고 1961년 국전에 출품했던 〈노인〉에서는 인물의 윤곽선이 흐릿해지고 인물과 배경 표현의 밀도가 비슷하게 되어 있다. 따라서 1956년의 〈앉아 있는 여인〉은 인물과 배경을 비슷한 밀도로 처리하는 표현양식이 형성되기 이전의 특징을 보여주는 작품으로, 박수근의 독특한 양식 변화 과정을 밝히는 데 기준이 될 수 있는 귀중한 작품이다. 현재 1950년대에 제작된 것으로 간주되는 작품들이 많지 않은 데다 단지 몇 점만이 제작연대가 알려져 있는 관계로 박수근의 독특한 마티에르의 형성과정을 밝히기 어려운 실정인데, 이런 상황에서 1956년이라는 제작연대를 알 수 있는 작품이 발굴된 것은 박수근의 작품을 연구하는 이들에게 대단히 고무적이다.

이쾌대(1913-1965)의 〈인물〉

1988년 월북 작가에 대한 해금조치는 한국 미술계에 큰 사건이

이쾌대, 〈인물〉, 1946, 캔버스에 유채, 72.7×60.4㎝

이쾌대, 〈인물〉 뒤면

었고, 1991년 신세계화랑에서 열린 이쾌대의 유작전은 거의 충격에
가까웠다. 현존하는 작품 수는 물론 작품의 보존 상태나 작품내용으
로 볼 때, 한국 근대미술사를 다시 서술해야 하는 것은 아닌가 하는
생각을 할 정도였다. 그 후 이쾌대에 대한 연구가 활발히 진행되었
지만, 해방 공간에서 그의 활동 상황이나 그가 남한에 가족을 남겨
둔 채 월북한 정황에 대해서는 여전히 미스터리다. 또한 많은 유작
품 중에서 제작연대를 알 수 있는 작품이 그다지 많지 않다는 점 역
시 그의 미술세계를 파악하는 데 여전히 걸림돌이 되고 있다. 앞으
로 더 많은 자료 발굴이 기대되는 상황에서 한국미술품감정협회로
감정의뢰가 들어왔던 이쾌대의 작품 한 점을 살펴보고자 한다.

이 작품은 양복을 입은 중년 남자와 한복을 입은 중년 여성이 앞
뒤로 겹쳐 그려진 인물화로, 화면의 왼쪽 하단에 검은색으로 '46'이
라는 숫자와 'Quede'라는 영자 서명이 묵서처럼 씌어 있다. 캔버스
에 유채로 그려진 이 작품은 표면에 크랙은 많지만 유채로 그렸다고
보기 어려울 정도로 아주 얇게 채색되었기 때문인지, 물감이 바탕에
서 떨어져 나오는 훼손은 없어 전체적인 이미지를 파악하는 데는 문
제가 되지 않는다.

서명을 통해서도 이쾌대의 작품임을 알 수 있지만, 인물 표현에
서 이목구비를 크고 분명하게 그리는 방식이나 인체의 해부학적 구
조를 정확하게 파악해서 표현한 점 등은 이쾌대 인물 표현의 전형성
을 보어준다. 또 물감을 얇게 떠 바른 처리방식이나 의습선을 유연
한 필선으로 강조한 표현은 이쾌대의 1940년대 인물화에서 간취되
는 조형적 특징이다. 이 작품과 비교해볼 수 있는 작품으로 2명의 인

물을 겹쳐 그린 1939년작 〈二人肖像〉을 들 수 있는데, 여기서 앞쪽의 여성은 두터운 마티에르로 비교적 구체적으로 표현된 반면, 뒤편에 있는 남성은 어두운 색으로 대략적으로 표현되어 있어 전체적으로 미완성처럼 보이지만, 작품의 오른쪽 하단에 검은 색으로 "1939. 4. QUEDE LEE, 二人肖像"이라는 서명을 남겼다.

이쾌대는 근대기에 활동했던 작가들 중에서 보기 드물게 많은 작품을 남긴 작가지만, 대체로 제작연대가 불분명하다. 서명이 있는 경우를 예로 들면, 〈상황〉이라는 작품에는 "Qaede Lee, 1938.2"라는 서명이, 앞서 언급한 〈이인초상〉에는 "1939. 4. QUEDE LEE, 二人肖像"라는 서명이 있는데, 둘 모두 글자 하나하나를 매우 공들여 쓴 흔적이 역력하다. 1941년작 〈부녀도〉에는 "Quede Lee, 41"라는 서명이 있고, 미완성처럼 보이는 1942년작 〈자화상〉에는 "Quede"라는 영자 서명을 필기체의 빠른 필치로 쓰고 그 아래에 밑줄을 긋는 방식으로 서명이 되어 있다. 이 서명은 모필로 한 것 같이 보이는데, 이러한 모필의 느낌은 이 작품의 배경 상단에 검은 윤곽선으로 그려진 달리는 말의 표현과 유사하다. 이후에 제작된 작품들 중에서는 서명이 있는 작품이 많지 않은데, 〈걸인〉을 포함해서 〈군상〉 연작 중 2점에 "李快大"라는 한자 서명이 해서체로 씌어 있어 해방 이후에 서명 방식을 바꾸었음을 알 수 있다. 그러나 언제부터 서명이 바뀌었는지에 대해선 현재로서는 정확히 알 수 없다. 다만, 미술품 감정협회에서 발굴한 인물화에 "46, Quede"라는 서명이 되어 있는 것으로 보아 해방 직후에도 여전히 영자를 사용하면서도 모필로 쓴 것처럼 서명을 했음을 알 수 있다.

이쾌대의 서명 방식의 변화는 그의 민족의식의 형성 추이를 짐작하게 하는 요소가 될 수도 있다. 이와 유사하게, 1948-9년 작으로 추정되는 자화상에서 화가는 중절모자를 쓰고 팔레트를 든 모습으로 표현되었는데, 이때 팔레트는 유화용이지만 붓은 유화용이라기보다는 수묵채색화용 붓이어서 이런 식으로 작가 자신의 민족의식을 표현한 것이라고 추측된다. 요컨대, 해방 직후에 우리 미술계의 당면 과제로서 일제 잔재의 청산과 민족문화 건설이 요구되던 시대 상황에서, 1946년의 인물화는 이쾌대의 지향점이 어디였는지를 짐작케 하는 작품이다.

김환기(1913-1974)의 〈산월〉과 〈매화〉

박수근, 이중섭, 천경자와 함께 김환기는 한국미술품감정협회에 작품 감정의뢰의 빈도수가 높은 작가다. 생애가 길지는 않았지만 파리와 뉴욕에서 전업 작가로 활동하면서 작품에만 몰두한 기간이 비교적 긴 편인데다, 유화작품 이외에도 연필, 과슈 등으로 그린 드로잉들을 많이 제작했기 때문이다. 미술품감정협회에서 감정한 김환기의 작품 중에서 특이한 작품 하나를 소개하고자 한다.

한 작품은 2미터(205×90.3cm)가 넘는 천에 유채로 그린 〈산월〉이고, 다른 한 작품은 그보다 작지만(136.5×72.5cm) 역시 천에 유채로 그린 〈매화〉이다. 감정의뢰된 이 작품들은 각각 2폭 가리개 형식으로 제작되었던 것인데, 아리랑민속예술단이 뉴욕에서 활동한 1966년에

이쾌대, 〈두루마기 입은 자화상〉, 1948~ 1949년 무렵, 캔버스에 유채, 60×72cm

서 1968년 사이에 무용공연을 위한 무대세트로 김환기가 직접 공연 장에 나와 그려준 것이라고 한다. 무대세트용으로 그렸기 때문인지 밀도감은 떨어지지만, 김환기 화풍의 전형성은 고스란히 드러난다.

김환기의 〈산월〉은 달 안에 흘러가는 구름과 산을 조형화한 작 품으로, 이 주제는 1953년경부터 등장하기 시작해서 파리시기에 더 욱 발전했으며 그 이후에도 지속적으로 등장한다. 이국땅 뉴욕에서 공연하는 민속예술단을 위해 무대세트를 제작하면서, 김환기는 자 신에게 익숙하면서도 한국적인 정서를 담고 있는 모티프로 산월을 선택하여 2폭 가리개 형식에 담았다. 〈산월〉이 김환기 유화작품의 전형성을 구현하고 있는 반면, 매화는 수묵담채로 사군자를 치듯이 그려져 있다. 김환기는 유화를 주로 그리는 화가였지만 먹으로 사군 자를 능숙하게 칠 수 있었기 때문에 유화물감을 사용하면서도 전통 모필로 그린 듯한 효과를 자아낼 수 있었고, 이러한 표현은 동양인 의 정서를 담는 데 보다 효과적이었을 것이다.

여기에서 흥미로운 점은 매화와 한 쌍을 이룬 모티프가, 대나무 나 난초, 국화와 같은 사군자가 아닌 파초라는 사실이다. 파초는 동 양에서 선비의 상징과도 같아서 자주 그려지는 소재인데, 빈 배경에 대담하게 우뚝 솟아 있는 파초의 형상은 정조 어필의 파초를 연상시 키면서도 김환기 개인의 심정을 담고 있는 듯하다. 다시 말해, 꾸밈 없는 담대한 묵법으로 그려진 파초는 이국땅에 살면서도 선비정신 을 잃지 않는 지조, 그리고 제2의 고향과도 같았던 성북동 시절에 대 한 그리움을 담은 소재가 아닐까. 김동명이 〈파초〉라는 시에서 조 국에 대한 그리움을 파초에 의탁하여 표현했듯이, 김환기 역시 성북

김환기, 〈산월〉, 연도 미상, 천에 유채, 205×90.3㎝ 　　　　김환기, 〈매화〉, 연도 미상, 천에 유채, 136.5×72.5㎝

동 집과 친구에 대한 그리움을 파초에 투영한 것은 아닐까.

김환기는 캔버스만을 고집하지 않고 신문지나 린넨 같은 종이와 천에도 그림을 그린 바 있다. 〈산월〉과 〈매화〉는 무대배경을 위해 즉흥적으로 제작된 것이지만, 그의 단련된 필력과 함께 깊은 내면의 식이 표출된 작품으로서 김환기 작품의 다양성을 확인할 수 있는 중요한 예다.

천경자(1924-)의 〈추정秋庭〉

천경자의 〈추정秋庭〉(p. 66 참조)이라는 작품은 지금까지 제대로 알려진 바가 없던 작품이다. 천경자 화집에는 대부분 이 작품이 실리지 않았으며, 카탈로그 레조네에 가까운 《천경자, 그 생애 아름다운 찬가》(디자인하우스, 2007)에는 이 작품이 실렸지만 작품 제목은 〈병풍〉이고, 제작연대는 1960년대로 표기되어 있다(최영준이 기획한 이 책의 발행인은 천경자이고, 천경자의 작품들과 천경자를 개인적으로 알고 있는 화가나 방송인들의 천경자에 대한 간단한 회고가 수록되어 있다).

천경자는 박래현과 함께 동경여자미술학교를 졸업하였고, 1942년과 1943년에 채색인물화 〈祖父〉와 〈祖母〉를 각각 조선미전에 출품하였다. 그리고 해방 이후 진채로 그린 채색화를 왜색화풍이라고 폄하하던 시절에도 천경자는 묵묵히 진채로 채색화를 그렸고, 이후에는 점차 현대적인 화풍을 모색하여 독자적인 화풍을 구사한 작가다.

천경자가 부각된 것은 뱀을 그린 1951년 작 〈생태〉, 꽃과 어우러

진 여성인물화, 그리고 세계여행을 다니면서 그린 각 지역의 다양한 풍물화와 수필집을 통해서였는데, 실제로 그가 화가로서 걸어온 길을 차근히 짚어간 연구는 드물다. 또한 1955년에 대한미협전에서 〈정〉이라는 작품으로 대통령상을 수상한 것이 부각된 탓인지, 같은 해에 국전에서 특선을 차지한 〈추정〉은 역사에서 사라지고 말았다. 더구나 1955년에는 국전 도록이 출간되지 않아 작품을 확인하기 어렵던 차에, 미술품감정협회에서 당시 조선일보에 실린 사진 한 컷을 통해 이 작품이 천경자의 국전 출품작임을 확인했다(〈조선일보〉, 1955. 11. 2. 4면).

〈추정〉은 노란 바탕의 6폭 병풍에 칠면조와 붉은색 화초가 그려진 작품이다. 칠면조는 우리나라 전통화에서 찾아보기 어려운 소재일 뿐만 아니라, 6폭을 한 화면처럼 이용해 표현 대상을 연결시키는 구성 방식이나 노란 단색조의 배경은 일본화의 영향임을 한 눈에 알 수 있다. 일본화가 중에서도 동경미술학교 교수를 역임한 고바야시 고게이(1883-1957)가 그린 〈학과 칠면조〉와 비교해보면, 칠면조의 사실적인 묘사방식이라든지 화사한 꽃과 함께 칠면조를 화면에 구성히는 방식에서 그 영향권계를 확인할 수 있다. 그러나 해빙 이후에는 천경자는 점차 자유로운 붓놀림을 사용하면서 일본화의 사실적인 화풍에서 벗어났고, 1960년대부터는 표현적이고도 환상적인 요소를 두드러지게 사용했다. 〈추정〉은 사물을 면밀하게 관찰하고 꼼꼼하게 표현하는 사실주의적 화풍을 구사한 작품으로, 같은 해에 대통령상을 수상한 〈靜〉과 함께 1950년대 천경자의 예술세계를 파악하는 기준이 된다.

앞으로의 기대

현대는 미술비평의 시대라 할 정도로 미술가의 작품이 당대 미술평론가들의 비평에 좌우되는 경향이 강하다. 게다가 시대의 변화와 더불어 미술작품들에 대한 해석과 평가 역시 역동적으로 변화한다. 하지만 이 모든 걸 가능하게 하는 불변의 전제는 미술가가 직접 제작한 작품들의 실존이다. 한국미술품감정협회에서는 위품을 가려내는 일과 더불어, 자칫 역사에서 사라져버릴 수도 있을 귀중한 작품들을 발굴함으로써 미술가 개인의 역사뿐 아니라 한국미술사를 더욱 풍성하게 만들고 있다.

지금까지 살펴본 작품들은 지난 10년간 한국미술품감정협회에서 감정한 작품들 중 빙산의 일각에 불과하다. 협회가 앞으로 더 많은 작품을 발굴하여 한국의 미술문화 발전에 기여하기를 기대해본다.

미술품 가격
데이터 구축

이경은(한국미술품감정협회 연구이사)

　　한국미술품감정평가원은 설립 당시 한국미술 발전에 기여하고
자 "점점 멸실되어가는 미술품 감정의 객관적 증빙 자료들을 체계
적으로 수집 분석하고 옥석을 가릴 수 있는 기준 작을 데이터베이스
화하여 작품의 진위에 대한 혼란을 방지하고 결과적으로 미술시장
신뢰성을 높이는데 기여할 것"을 표방하였다.

　　이에 따라 한국미술품감정평가원은 '이중섭 위작 사건', '박수근
빨래터 사건' 등 사회적으로 많은 관심을 일으킨 위작 시비의 중심
에 서서 전문성과 도덕성을 바탕 하여 작품 진위 감정을 수행할 전
문 기관으로서 위상을 확립해갔다.

　　그런데 이런 진위판단 외에도 감정평가원은 2007년을 전후한 전
세계 미술시장의 폭발적 확장세와 함께한 한국 미술시장의 양적 확
장은 미술품의 재화적 속성에 대한 신뢰성 구축이라는 또 다른 문제
에 직면하게 되었다.

　　미술품의 가치를 계량화하고 수치화하는 데 많은 한계가 있음에

도 불구하고 경제적 패러다임 속에서 미술품의 가치를 평가하기 위한 다양한 연구들이 미술시장 선진국에서는 이미 꾸준히 시도되어 왔는데, 미술품에 대한 투명하고 공정한 가격체계 구축은 미술품 애호가나 투자자들에게 신뢰할 수 있는 미술시장을 투명하게 제공하여 미술시장 신뢰의 바탕이 되어 활성화하는 데 중요한 요인이 되기 때문이다. 또한 금융기관에서의 담보가치, 회계업무를 위한 공정가치, 증여 및 기부 등의 가치 산정을 통한 과세표준 등 미술품이 자산으로서 공정하게 평가 받기 위해서도 매우 중요하다.

이 같은 사회적 요청에 따라 한국미술품감정평가원과 업무제휴를 채결한 (사)한국미술품감정협회에서 주최하고 문화체육관광부의 지원을 받아 미술시장 관련 전문가뿐만 아니라 수학, 경제학, 금융전문가를 포함한 폭 넓은 연구진을 구성하여 2010년부터 한국미술품 가격 데이터를 구축하고 관련 지수를 만들기 위한 노력에 착수하였다.

2010년 4월 28일에 개최된 학술세미나에는 미술시장을 학문적으로 분석하여 미술품 가치를 지수화한 메이-모지스 미술 지수MEI-MOSES ART INDEX를 만든 세계적인 석학 지앙핑 메이Jianping Mei 뉴욕대 교수를 초청하여 가속화되고 있는 미술시장의 세계화 추세 속에서 한국 미술문화를 보호하고 견고히 하는 데 필요한 객관적 가격 감정 방법에 대해 세미나를 통해 공론화하였다. 또 한국미술품의 가격 결정 요인이 무엇이며 한국미술품의 투자수익률을 분석한 남준우 교수(서강대)의 연구도 이제 막 시작한 한국 미술시장 분석에 대한 경제학자들의 관심을 보여주었다.

2011년부터는 우리도 우리의 가격 데이터를 구축하고 한국미술시장을 대상으로 한 한국미술품 가격지수를 만들어보자는 노력을 시작하였다.

경험이 풍부한 화상, 국내 외 옥션 관계자, 금융 수학자, 경제학자, 인류학자, 금융 관계자로 구성된 연구팀이 결성되어 방법론과 대상에 관한 토의를 거쳐 데이터 해석을 수치화하는 연구가 진행되었는데, 그 결과물로 발표된 KAMP 및 KAMP 50 Index는 미술품 경매시장에서의 거래를 분석하여 선정된 서양화 작가 50명의 작품에 가격체계를 구축하고 이를 지수화한 것으로, 개별 작가 및 전체 미술시장의 가격변화를 쉽게 알 수 있도록 고안되었다.

'한국 미술시장 가격체계구축 및 가격지수 개발'이란 주제 아래 열린 학술세미나에서는 '한국미술품 가격지수 도입 배경'(김민주 대표이사, 리드앤리더), '한국미술품 가격 시스템 및 지수'(전인태 교수, 가톨릭대학교 수학과 금융공학 전공), '미술품가격지수 활용 방안'(정윤태 차장, 하나은행)까지 한국미술품이 재화로써 신뢰성을 얻기 위한 인프라 구축의 시도로서 보다 세부적인 논의를 펼쳤다.

2012년(10월 27일)도 연구의 지속성과 일관성을 유지하고 그 대상을 확장하여 KAMP-O Index(Korea Art Market Oriental Painting Price Index) 동양화 지수를 발표하며, '국내 미술시장 활성화를 위한 가격지수의 필요성'(김민주 대표이사, 리드앤리더), '한국 미술시장 가격체계 구축 및 가격지수 개발'(전인태 교수, 가톨릭대학교 수학과 금융공학 전공), '아트 인덱스의 활용 방안'(박지영 디렉터, 이앤아트)이 연구 발표되어 상대적으로 오랜 침체기를 겪고 있는 동양화에 관심을 불러들였다.

미술품을 금융재로 보는 경향이 점점 강해지고 있는 추세에 비추어 한국미술품이 세계 시장에서 살아남기 위한 가장 기본적인 인프라는 바로 가격 데이터 구축을 통한 다양한 지수 개발이라고 볼 수 있다. 신뢰할 만한 데이터는 컬렉터에게 투자로서 미술품을 인식케 할 것이며 미술품 역시 안정성 있는 재화로 인식하게 될 것이다. 이러한 문제 의식을 갖고 한국미술품감정협회는 한국미술이 더욱 튼튼하게 발전해갈 수 있도록 한국미술품 가격 데이터를 꾸준히 연구하고 그 결과를 일반에게 공개하여 미술시장 신뢰성 구축의 기초 인프라를 세워갈 수 있도록 꾸준히 노력할 것이다.

작가에 의해
진품이 위작으로 뒤바뀐 사연

송향선(감정위원장, 가람화랑 대표)

윤중식 화백(1913-2012)의 〈아침〉(도판 1)은 2007년 10월경 감정의 뢰를 받았는데, 감정 결과 전원 일치로 진품으로 판정되었다. 감정 당시 캔버스 뒷면 왼쪽 나무지지대에는 세로로 네모 안에 문화화랑의 스탬프와 작품 사이즈를 나타내는 '8'이라는 스탬프가 찍혀 있었고, 위편에는 건출지가 붙어 있었는데, 거기에 '윤중식'이라는 손글씨가 쓰어 있었다. 캔버스 뒷면에는 캔버스 천에 'FUNAOKA'란 마크와 스탬프가 찍혀 있었다.

감정 이후, 2007년 10월 18일 제 109회 서울 옥션 경매 대상작으로 입고되어 2007년 10월 29일 서울 옥션에서 사내 감정을 실시하였는데, 전원이 진품으로 판정한 2007년 11월 5일 서울 옥션 측에서 윤중식 화백에게 직접 감정을 의뢰했다. 그런데 윤중식 화백은 이 작품이 자신의 작품이 아니라며 뒷면(도판 2)에 한글 세로로 '위작'이라고 매직으로 써서 서울옥선 측에 돌려주었다. 서울 옥션 측에서 작품 훼손을 이유로 보험사에 보험금 지급을 요청했다. 설령 작가

(도판1) 윤중식, 아침, 1976, 캔버스에 유채, 45.8×37.8cm – 정면

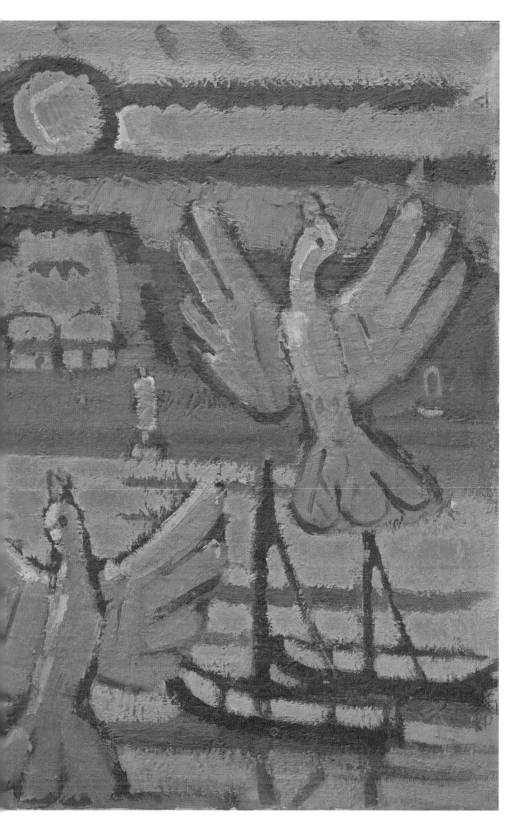

(도판 2) 윤중식, 아침, 1976, 45.8×37.8cm, 액자 뒷면

본인의 작품이라 하더라도 이 작품은 진위에 상관없이 소장가의 재산이므로 작가가 뒷면에 '위작' 이라고 쓴 것은 작품 훼손에 해당한다는 것이 그 이유였다.

이와 별개로 감정의뢰인은 한국미술품감정평가원 감정위원장에게 윤중식 화백이 위작이라고 하고, 그로 인해 경매에서 작품 판매를 못하게 된 것에 대해 항의 전화를 했다. 서양화부문 감정위원들이 이 사안을 논의하던 중 감정위원 중 한 사람이었던 이목화랑 임경식 대표가 1976년 대구에서 이목화랑 개관기념전에 나온 작품이라며 참고가 되는 앨범을 가져왔다. 그 앨범에는 전시 당시 현수막

〈韓國重鎭作家 招待展〉이 보이는 이목화랑 건물 사진(도판3)과 윤중식 작가 작품 2점이 나온 사진(도판4)이 있었다. 이런 자료를 갖고 이목화랑 임경식 대표가 윤중식 작가한테 전화로 "이 작품은 내가 화실로 가서 직접 받았다"고 하니 윤중식 선생님은 준 기억이 없다고 진술했다.

그런 이후 윤중식 작가는 2008년 6월 손해사정인을 통해 과학감정을 의뢰했다. 과학감정을 의뢰할 때 이목화랑 임경식 대표는 분석인에게 참고자료로 1976년 당시 〈노을〉과 같이 받아 아직까지 소장하고 있는 3호 작품을 기준작으로 보내주었다. 그런데 2008년 7월 분석인은 과학감정결과 위작이라고 판정하고 보고서를 제출했다.

그러던 중 한국미술품감정평가원의 김인아 실장이 윤중식 화백의 자료를 찾다가 해당 작품이 부산 현대화랑 개관 기념전〈윤중식 화백 초대전(1976년 10월 1일~8일)〉의 카탈로그(도판 5, 6)에 컬러로 수록된 작품임을 확인했다. 1976년 10월에 부산에서 전시되었으나 팔리지 않자 1976년 11월 대구 이목 화랑에 개관 전시 때 출품된 것으로 판명되었다. 2008년 9월 한국미술품감정평가원에서 찾아낸 자료들을 보험회사에 제출하였고, 보험회사에서 문제의 작품을 진품으로 인정하고 보험금을 지급하게 됐다. 보험회사에서는 윤중식 화백에게 구상권 청구 소송을 제기하게 이르렀다. 2010년 7월 2일 법원 조정 결과 윤중식 화백이 본인 작품으로 시인해 이 건은 일단락되었다.

윤중식 작품의 감정사례는 일반적으로 작품은 작가 본인이 제일 잘 알 것이라고 하는 일반적 상식에 거스르는 경우이다. 물론 일반적으로는 작가가 자신의 작품을 가장 잘 아는 것이 당연하다. 그러

(도판 3) 이목화랑 개관전 현수막

(도판 4) 이목화랑 개관전 당시 촬영한 윤중식 출품작 사진

(도판 5) 1976년 부산 현대화랑 도록 표지

(도판 6) 1976년 부산 현대화랑 도록에 실린 윤중식 작품

나 작가가 한평생 그리는 작품의 수량이 수백 점에서 수천 점에 이르고 작가의 작품경향도 때에 따라 변하므로 모든 작품을 다 기억한 다는 것이 매우 어렵다는 것이 현실이다. 따라서 감정은 작가의 의견도 중요하지만 소장경위나, 전시경력과 더불어 안목감정의 중요함을 다시 한 번 일깨워준 한 예라 하겠다. 이 경우 다소 어려움은 있었지만 윤중식 선생님이 자신의 실수를 인정하여 원만한 해결을 보아 자칫 위작이라고 빛을 보지 못할 〈노을〉이라는 작품이 다시 평가받게 된 경우이기도 하다.

재감정으로 위작을 가려낸 경우

송향선(감정위원장, 가람화랑 대표)

2006년 6월 1일 이대원 작품 2점이 본 평가원에 감정의뢰되었다. 100호 크기의 〈농원〉(1992, 캔버스에 유채)과 50호 크기의 〈농원〉가 그 것이다. 해당 작품들은 2006년 6월 2일 진품으로 판정했는데, 감정 의뢰이 A씨는 이대원 작가가 미국에서 전시한 작품이며 전시 후 경 매에 나온 것을 구입했다고 소장 경위를 밝혔다.

이후 이들과 유사한 이대원 작가의 작품 감정이 연이어 여러 건 들어오면서 진위에 대한 의구심을 갖게 되었고, 평가원은 최영도 고 문변호사에게 자문을 구했다. 최영도 변호사는 감정의뢰인과 판매 자 모두에게 이 사실을 알리고 양해를 구할 것을 권했다. 평가원은 은 작품을 거래한 화랑에 찾아가, 경위를 설명하고 재 감정의뢰를 요청하나, 그러나 해당 화랑 B는 이미 작품 거래가 완료되어 매우 난감한 상황이라 했다. 그 후 이대원 작가의 작품을 많이 거래한 인 사동 소재의 화랑들에게 이 사실―진위를 다시 가려야 힐 이대원 작 품이 있음―을 공지하였다.

그 후 2007년 10월 18일 해당 작품 두 점이 다시 감정의뢰 되었

고, 문제가 된 작품들은 2007년 11월 30일 결국 위품으로 판정됐다. 평가원은 위작 판정에 대해 의뢰인 C씨에게 총 3차에 걸쳐 경위를 설명했다.

2007년 11월 24일 한국미술품감정평가원 사무실에서 송향선 감정위원장, 엄중구 대표가 의뢰인에게 이대원 작품의 재감정 요청 경위를 설명했다. 2006년 진품 감정 후에 진위가 의심스러운 상황이 되어 당시 의뢰인 A씨와 판매 화랑 B에게 그 사실을 알린 바 있고, 돌이켜 보니 위작으로 판단된다는 설명을 드리자 의뢰인 C씨는 거래를 진행하지 않고 원 위치로 돌리겠다고 밝히고 돌아갔다.

이후 2007년 12월 3일 감정협회 사무실에서 감정위원장이 의뢰인 C씨에게 이대원 작품에 대한 재감정 경위를 다시 설명했다. 감정 결과 잠정적인 위작으로 판단된다고 하자 C씨가 1차 감정의뢰인 A씨와 작품을 판매한 화랑 B에서 받은 서류(작품보증서, 감정평가원이 발행한 감정서 등)를 제시했다. 재감정의뢰인 C씨는 '위작의 판단 근거'에 대해 물었고, 감정위원장은 확대감정과 유족 확인 등을 거쳐 내린 결론이라고 설명했다. 덧붙여 1차 감정 이후 해당 작품의 감정 결과에 대해 의구심이 들어 판매 화랑 B에 찾아기 재감정을 의뢰하라고 요청했는데 이미 거래가 완료된 시점이었다. 추후 화랑 B측에서 거래 당사자들에게 사정을 설명하고 작품 최초 소장자, 즉 1차 감정의뢰인인 A씨에 작품을 반환하고 작품가를 돌려받아 거래는 무산된 것으로 파악하고 있었다. 화랑 B는 재감정의뢰인 C씨와 문제가 된 작품을 중개한 중개한 화랑 D에 대해 전혀 알지 못하며, 위작 으의혹에 있어 거래를 무르는 상황에 재거래를 할 수는 없지 않느냐고

했다. 돌이켜 보면, 화랑 B가 A씨에게 문제가 된 작품을 돌려줄 당시 그 현장에 화랑 D가 있었고, 재감정의뢰인 C씨는 애초에 문제가 된 두 작품의 재감정의뢰와 거래 무산 등 저간의 상황을 인지하지 못하고 구입하려고 했던 게 아닌가 짐작한다.

2008년 1월 26일 한국미술품감정협회 평가원 사무실에서 엄중구 대표가 의뢰인 C씨와 동행에게 재감정 경위를 3차로 설명하고, 2008년 2월 15일에 위품으로 감정서를 발행했다.

재감정의뢰인 C씨는 최초에 감정을 의뢰한 경위를 서면으로 제출하면서 2007년 4월 인사동 소재의 D화랑에서 해당 작품을 구입하기로 하고 계약금까지 지불했는데, 해당 작품들에 대한 재감정을 해야 한다는 소문이 있다는 것을 뒤늦게 듣고 그 사실을 확인하고자 평가원에게 감정을 의뢰한 것이라고 했다. 재감정의뢰인 C씨는 이대원의 작품이 대부분이 유화인데 아크릴 작품도 있는지의 여부를 궁금해고 평가원에서는 그에 준하는 답변을 하고 돌려보냈다. 평가원 측에서는 사건이 마무리되었다고 생각하고 있었는데, 이후 재감정의뢰인 C씨가 돌연 태도를 바꿔 평가원과 화랑 B에 책임을 묻겠다고 의사를 표명했다. 자신은 진품감정서가 있는 작품을 인수한 것이니 판매 화랑 B와 감정평가원에서 그에 대해 책임져야 한다는 취지였다. 재감정의뢰인 C씨는 평가원과 화랑 B에서 이 사건을 해결하지 않을 경우 언론에 이 사실을 공표하겠노라고 공공연히 말하기 시작했고, 결국 이 사건은 법적 절차에 돌입하게 되었다. 그러나 원고 C씨 의 청구는 기각되었다. 이 사건의 판결(2010가합42629, 서울중앙지법) 은 다음과 같다.

"감정연구소가 2006년 6월 2일 위품을 진품으로 감정한 것은 잘못된 것이다. 그러나 위품을 진품으로 감정함에 있어서 사전에 모의한 바도 없고 다른 의도나 목적도 갖고 있지 않았다. 그 근거로 그 진위여부에 대해 고민하고 재감정을 권했던 것을 들 수 있다. 또한 연구소의 감정약관 제5조 2항에 의거 '감정위원회나 감정위원 모두가 사전 담합이나 기타 의도적인 목적에 의하여 조작되어진 경우' 외에는 어떠한 사법적 책임으로부터 자유롭다고 명시되어 있다는 점에 비추어 감정 자체에는 오류가 있으나 의도나 담합이 없어 법적 책임이 없다. 미술품의 진위 여부는 해당 분야 전문가들 사이에서도 의견이 엇갈리는 경우가 많기에 쉬운 일이 아니고, 2006년 6월 2일자 감정이 피고를 직접적으로 위한 것이 아니어서 불법행위 구성요건에 부합하지 않는다. 따라서 배상책임이 없다. 원고의 청구는 기각되었다."

이대원 감정사례는 감정인들이 단순히 감정의뢰인의 소장 경위나 출처만을 믿고 치밀하지 못한 감정 결과를 내놓아 물의를 일으킨 경우이다. 잘못된 감정이 감정의뢰인이나 소장가, 미술계 전반에 미치는 영향력을 생각하면 경제적으로나 사회적 책임이 얼마나 막중한지 다시 한 번 깨달을 수 있는 계기가 됐다. 그러나 감정의 실수를 인정하고 바로 해결하려고 한 의지가 보인 경우였기에 그 공정함을 스스로 강화할 수 있었고, 약관에 밝힌 바 있듯 감정인들이 사전에 담합이나 청탁에 의하지 않았기에 법의 판단에서 그 공정함을 인정받을 수 있었다고 하겠다.

한국미술품감정 아카데미의
경과와 의의

김용대(이화여대 조형예술대학 초빙교수 · 전 대구시립미술관장)

현재 한국미술품감정평가원은 동양화 분과 · 서양화 및 조각 분과위원회로 나뉘어지며, 각 위원회는 15명 내외의 전문가로 구성되이있다. 위원은 미술평론가 · 큐레이터 · 아트 딜러 · 학자 · 화가 · 수복전문가 등으로 구성되어 있다. 특별 감정 시 유족들을 초빙해 감정을 실시하기도 한다. 이 위원회는 각 분야의 전문가일 뿐만 아니라, 작품 감정의 신뢰도를 높이기 위하여 감정운영심의위원회에서 위원을 추천하는 엄격하고 공정한 과정을 거쳤으며 한국 화단에서 인정하는 최고의 권위와 명예를 가지고 있다.

한국미술품감정 아카데미는 한국미술품감정평가원과 업무제휴를 체결한 (사)한국미술품감정협회에서 주최하고 문화체육관광부의 지원을 받아 진행되는 비영리 아카데미 과정으로 한국미술품감정의 선진화와 미술품감정 연구의 심화를 위하여 차기 감정위원을 교육하는 전문가 프로그램이다. 이 프로그램은 2006년 처음 시작되어 지금까지 진행되고 있는데, 2006년 8월 9일 정영목 서울대 교수

의 강의를 비롯하여, 최병식(해외미술품현황)·최명윤(보존학)·김정호(검찰청 과학수사과)·김주삼(보존 수복)·이호우(표구 및 미술품 보존)·홍길동(중앙대 교수)·이동천(요녕성박물관 연구원)·서진수(강남대 경제통상부 교수)·진동만(KBS 진품명품 감정위원)·송향선(가람화랑 대표) 등의 지도에 기초하여 대중적인 강의를 주로 하였다.

2008년부터는 더 체계적인 과정을 통한 차기 감정위원의 연구심화를 위하여 장학 프로그램으로 전환, 2008년 7월부터 한국 근현대 주요 작가를 중심으로 책임 교수제를 도입하였다. 미술품감정 아카데미(전문가 과정) 1기 과정은 모두 12회의 강좌를 연 바 있으며, 오광수(평론가·전 국립현대미술관장)·송향선(한국미술품감정협회 감정위원장)·김용대(이화여자대학교 초빙교수·전 대구시립미술관장)의 지도하에, 장학생으로 선발된 10명 이내의 전문가를 집중적으로 교육하였다. 주요 테마는 감정의 의뢰가 빈번하고 한국 근현대 미술사의 주요 위치를 차지하는 김환기·천경자·유영국·박생광·장욱진 등의 작업을 시대적 배경과 함께 시기별로 분석하고 리뷰하여 작가 연구에 심화를 기하고, 실제 감정의뢰가 있었고 진위의 평가가 매우 어려웠던 작품을 중심으로 진위 감정의 실제 학습을 겸하였다.

2009년 11월부터 2010년 4월까지 미술품감정 아카데미 2기 과정은 조금 더 변화를 시도, 한국 근대미술 주요 작가에 대한 연구는 어느 정도 진행되었다고 판단하여 동시대 작가에 대한 자료의 체계화와 연구, 멀티플이나 복제에 관한 사례 연구, 작품의 시가를 지수화하는 연구 등이 주요 과제가 되었다. 미술품감정 아카데미는 그림의 가격을 객관화할 수 있는 교육 과정을 심화시키기 위해 국제적인

작가 연구 스터디 장면

세미나—Art Valuation & Appraisal(Japing mei - Cheung Kong Graduate School of Business), 미술품의 가격 결정 요인 및 투자 수익률 분석(남준우, 강남대 경제학과 교수), 한국미술시장의 형성과 가격감정—를 개최하였으며, 차기 감정위원이 서양화 감정을 참관함으로써 사례를 통한 실질적인 감정 포인트를 집중적으로 교육하였다.

2011년 2월 미술품감정 아카데미 3기부터는 서양화 분과의 아카데미 과정이 어느 정도 기틀이 잡혔다고 판단되어 동양화 분과의 차세대를 위한 교육 계획을 세우게 되었다. 구체적 실천으로, 홍선표 이화여대 미술사학과 교수에게 동양화 감정 아카데미를 의뢰하였다. 홍선표 교수는 고려시대 회화를 개관하여 고려시대의 화풍, 도상학으로 본 고려불화 감정 방법, 조선 초기 회화사 개관과 화풍을 통해 살펴본 조선 초기 회화 감정 방법론, 조선 후기 회화사 개관과 조선후기 회화 감정 방법론, 전통화풍의 계승과 중국화풍의 수용,

조선 말기 회화사 개관과 조선 말기 회화 감정 방법론, 중국 남종화의 유입과 실경산수의 발전, 조선시대 대표 작가 연구로서의 겸재 정선·단원 김홍도·오원 장승업·혜원 신윤복의 화풍 등 조선시대 화풍의 전반을 기초로 하여 동양화의 개념과 화풍을 학습하는 과정을 지도하였다.

3기 과정은 특히 한국 미술시장을 대표하는 작가를 표본으로 미술품 가격지수 계발에 대한 시대적 요구에 부응하기 위해, 그 대상 작가로 김환기·장욱진·이대원·이우환·김창렬·김종학·오치균·고영훈·이상범을 선정하고 작품을 등급별로 비교·토론하며 시장과의 상관 관계를 도출하고 그 적합성을 검토하였다. 이러한 토대 위에서 국내 미술시장의 변화를 파악하고 미술품 가격지수 개발을 위한 미술품 시가감정 아카데미를 주기적으로 기획하고 그 연구 내용을 세미나로 개최하기도 했다.

2012년 7월 미술품 감정 아카데미 4기는, 모의 감정을 통한 실전의 미술품 감정에 기초한 아카데미를 진행하였다. 서양화 분과 아카데미는 김환기를 비롯한 김흥수·오치균·도상봉·유영국·이대원·천경자의 작품을 모의 감정하고 오광수 선생, 엄중구 대표의 지도로 감정 대상작가의 작품에 대한 연구를 더욱 심화시켰다. 동양화 분과 아카데미는 조선 초기 회화·중기 회화·후기 회화·조선시대 대표 작가의 감정 사례를 리뷰하고 홍선표 교수의 지도로 실제 감정의 포인트를 에디팅받았다.

이러한 미술품감정 아카데미 4기의 연구 심화 과정과 2012년 12월 27일 서울 프레스센터에서 '한국미술시장 가격 지수 및 가격 동

모의 감정 실습 장면

작가 세미나 발표 장면

향' — 국내 미술시장 활성화를 위한 가격지수의 필요성(김민주 대표이
사, 리듬앤리더), 한국미술시장 가격체계구축 및 가격지수 개발(전인태,
카톨릭대학교 수학과 금융학 전공), 아트인덱스의 활용 방안(방지연 디렉
터, 이앤아트)—이라는 주제 아래 작품의 진위와 더불어 미술품 가격
지수를 통한 미술작품의 예술성과 가격, 그리고 미술시장과의 상관
관계 속에서 우리 미술계가 바람직하게 발전할 수 있는 다양하고 실
질적인 가능성을 타진하였다.

　　미술품 감정 아카데미(전문가 과정)는 단순한 작품의 진위만을 감
정하는 것이 아닌 한 작가의 작품을 통하여 그 작가의 예술세계를
분석하고 연구할 수 있는 심화 과정임을 다시 한 번 확인시켜주고
있다. 나아가 미술품의 감정은 시대적 배경 속에서 고뇌하는 한 인
간의 예술세계를 만날 수 있으며, 예술작품이 발휘하는 사회적 기능
과 교육적 과제에 대해서도 깊이 생각할 수 있는 계기가 되었다. 이처
럼 미술품 감정의 과정은 진보적인 문화적 행위임을 의미하며 이 과
정을 통해서 미 발굴된 작품을 새롭게 규명하는 미술사적 과제도 하
나씩 풀어나갈 수 있는 소중한 기회가 되고 있음을 부인할 수 없다.

시가감정 평가의 기준과 현황

김인아(한국미술품감정평가원 실장)

미술품 시가감정평가의 목적

소장미술품의 시가감정평가는 기업이나 관공서, 금융권, 미술관 등에서 의뢰하는 경우가 대부분이다. 시가감정평가를 의뢰하는 가장 주요한 목적은 보유하고 있는 소장미술품의 자산 가치를 평가하려는 것이다. 그러나 최근 미술품에 대한 인식이 변화되면서 여러 소장기관에서 미술품을 단순히 자산으로 치부하지 않고 관리를 위한 상태 조사에 관심을 갖기 시작했다. 그뿐 아니라 새로운 소장미술품을 구입하는 과정에서 작품의 가격이나 가치의 적절성을 전문가들에게 의뢰하기 위해 감정을 하는 경우도 늘고 있는 추세이다.

그리고 이와 반대로 소장미술품을 매각하거나 폐기하기 위한 목적으로 감정평가를 의뢰하기도 한다. 최근 들어서는 더 실질적인 이유에서 감정이 의뢰되기도 하는데, 유산으로 받은 미술품의 상속세를 내기 위한 감정평가라든지 미술품의 훼손에 의한 분쟁 상황에서 보험료를 책정하기 위한 감정평가, 금융권에서 담보설정을 위한 감정평

가, 보험을 가입하기 위한 감정평가 등 그 목적이 다양해지고 있다.

이처럼 점차 객관성을 담보로 하는 시가감정평가가 요구되는 상황으로 인해 한국미술품감정평가원에서는 미술시장 관련 전문가뿐만 아니라 수학, 경제학, 금융전문가를 포함한 폭 넓은 연구진을 구성하여 'KAMP Index(Korea Art Market Price Index)'를 개발하였다. 미술품의 가치를 계량화하고 수치화하는 데 많은 한계가 있음에도 불구하고 미술품에 대한 투명하고 공정한 가격체계 구축은 미술품 애호가나 투자자들에게 신뢰할 수 있는 미술시장을 투명하게 제공하여 한국 미술시장을 활성화하는 데 중요한 요인이 되기 때문이다. 또한, 금융기관에서의 담보가치, 회계업무를 위한 공정가치, 증여 및 기부 등의 가치 산정을 통한 과세표준 등 미술품이 자산으로서 공정하게 평가 받기 위해서도 매우 중요한 기준의 역할을 할 것으로 생각된다.

미술품의 가격평가 및 상태조사

미술시장은 일차시장이라고 할 수 있는 작가의 전시 판매가격, 이차시장이라 할 수 있는 위탁판매로 구분할 수 있다. 시장의 형태에 따라 같은 작품이라 하더라도 다른 금액으로 거래되기도 한다. 미술품의 시가는 의뢰된 시점을 기준으로 하여 이차시장에서 거래되고 있는 금액을 산정한다. 미술품이 아닌 경우 규격화된 조건이 있기에 특정 가격을 산출하지만, 미술품은 개개의 작품이 독자성을 갖기 때문에 고정된 가격을 산정하지 않고 최저가와 최고가를 명기

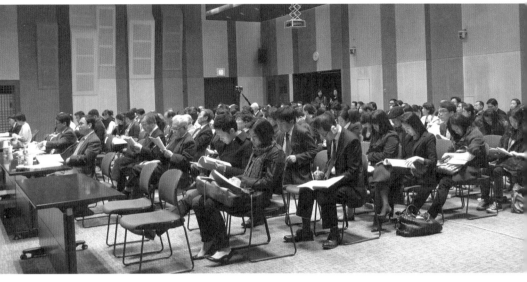

2009년 시가감정 국제 세미나

하는 것이 일반적인 형태이다. 그런데 미술품의 시가를 산정하는 과
정에서 어려움을 겪는 가장 직접적인 이유는 일차시장 이차시장의
가격 불균형에 있는 것이 아니라 가격과 가치가 등가를 이루지 않아
서이다. 때문에 단순히 경매에서 거래된 가격을 기준으로 시가를 책
정할 수 있는 것이 아니라, 전문가들의 안목에 의한 가치평가가 함
께 이루어져야 하는 것이다. 더욱이 가치를 평가하는 기준은 작가마
다 다르기 때문에 미술시장의 트렌드와 변화를 예민하게 반영하면
서도 작가에 대한 전문적인 지식을 바탕으로 작가의 등급, 현재 미
술시장에서의 거래 내역, 작품의 완성도, 작품의 크기 등 다양한 관
점을 화풍의 변화와 주요 시기의 대표작에 대한 판단을 할 수 있어
야 한다. 또한 미술사적 가치가 높은 작품들은 시장의 거래가 확인

되지 않더라도 희소성과 역사적 가치가 반영되어야 할 것이다. 때문에 시가감정 역시 화상들뿐 아니라 미술사가, 평론가들의 협조로 진행되며, 한국미술품감정평가원에서 미술품 평가를 위한 등급구분과 기준은 다음과 같다.

소장 미술품 등급분류 및 가치판단 기준

평가구분		등급부여기준
등급	A	미술사적 가치가 높은 작품
		대표작가, 원로작가의 우수작
	B	중견, 청년 작가의 우수작
		대표작가, 원로작가의 태작
	C	지역화단에서 활동하는 작가의 작품
		중견, 청년 작가의 태작
	D	무명작가 및 아마추어작가의 작품
		국적판단불가의 작품 및 장식적 가치가 있는 작품
가 치		미술시장 가격과 미술사적 가치 고려

그런데 시가감정평가를 받은 후 소장품의 상태를 평가해달라는 기관의 의뢰가 점점 증가하고 있는 추세다. 이는 미술품의 가격을 결정하는 다른 중요한 요인이 작품의 보존 상태이기 때문이다. 아무리 훌륭한 작품이라 할지라도 미술품이 많이 훼손되어 있으면 가치가 떨어지는 것은 당연하다. 미술품 보존에 적합한 환경은 온도 18℃ 내외, 상대습도 55% 내외, 조명 150Lux 내외이다. 그러나 대부분의 소장미술품들이 사무 공간에 걸려 있기 때문에 이 같은 환경을 조성하기는 어렵다. 또한 보존에 적합한 환경에 놓여있다 하더라도 열화의 속도를 늦추는 것이지 시간이 지남으로 인해 자연 산화되는 것을 완벽하게 차단할 수는 없다.

소장미술품의 상태조사는 현재 작품 생태를 점검하고 처리방안

2009년 시가감정 국제 세미나 – 지안핑 메이 교수 발표

2012년 시가감정 세미나 패널 질의응답

을 제시하는 과정으로 이루어진다. 동양화 서양화 각 보존전문가들이 작품을 실사하고 작품의 오염도, 훼손상태, 액자의 교체유무 등을 평가하여 작품의 처리방안을 제시한다. 이 때 작품이 걸린 위치가 작품의 보존에 영향을 미칠 경우 적절한 위치로 이동시킬 것을 제안하기도 한다.

시가감정평가 현황

감정평가원이 설립된 초기 미술품의 시가감정평가는 개인이 미술품을 구입하면서 한두 점씩 의뢰하는 형태였다. 그러다가 2006년 들어서면서 미술품을 다수 소장한 기관에서 적은 수의 미술품에 대해 시가감정평가를 의뢰하기 시작했다. 이후 본격적으로 시가감정평가가 의뢰된 시점은 표에서 보는 바와 같이 2008년이다. 10곳의 기관으로부터 223점의 미술품에 대해 시가감정평가를 의뢰받았다. 2009년부터 2012년까지는 매해마다 거의 10곳의 기관에서 지속적으로 감정의뢰 하였으며, 그 수량도 2009년에는 968점, 2010년에는 1,556점, 2012년에는 1,685점 등 1,000점을 넘고 있다. 이렇게 해서 10년 동안 총 49개의 기관 4,787점의 작품에 대해 시가감정평가를 하였다.

감정 작품의 내용을 살펴보면, 동양화의 경우 진위 감정에 비해 시가감정평가가 차지하는 비중이 매우 높았다. 진위 감정의 경우 동양화가 차지하는 비중이 32%였는데 반해, 시가감정평가에서는 동양화가 전체 감정의 53%를 차지했다. 반대로 서양화의 경우 진위 감

연도별 시가감정 현황

시행연도	의뢰기관	작품수				
		동양화	서양화	조각	기타	합계
2012	한국은행 예금보험공사 대우인터내셔날 일현미술관 미래세한법인 국회도서관 국회도서관	946	623	30	86	1685
2011	공주대학교 국립현대미술관 국무총리실 대구미술관 세종손해사정 소마미술관 올림픽파크텔 한국개발연구원	112	147	15	0	274
2010	외환은행 공군중앙관리단 국립중앙극장 국회도서관 대구미술관 박여숙화랑 소마미술관 개인 통영시청	941	488	76	51	1556
2009	박노수미술관 한림제약 취영루 청와대 국회도서관 두산갤러리 화순군청 광주제일은행 한국감정원	387	409	68	104	968
2008	아르코 일현미술관 서울남부지방검찰청 국립현대미술관 목포시청(유달산조각공원) 금호생명 리츠칼튼 동부증권 개인 경주 엑스포 카이스객러리	84	28	74	37	223
2007	삼천리	45	6	0	0	51
2006	강남구청 국방부 한국자산관리공사	12	18	0	0	30
합계		2,527	1,719	263	278	4,787

정이 68%였으나 시가감정에서는 36%에 지나지 않았다.

이렇게 시가감정평가에서 동서양화의 감정비율이 진위 감정과 차이가 많이 나는 이유를 분석해봤더니 의뢰기관의 소재지와 연관이 있었다. 전국에 지점을 두고 있는 기관의 경우 지역사무소의 소장미술품 중에 유난히 동양화의 비율이 높았던 것이다. 아무래도 지역문화의 활성화를 위해 기관들이 각 지역에서 활동하는 미술가들의 작품을 구입하면서 생긴 현상이라 하겠다. 이것은 기업 미술품수집과 지역 예술 후원의 관계를 가늠할 수 있는 매우 중요한 지표로 해석할 수 있다. 즉 서울이나 대도시를 제외한 지역에서는 기관들이 지역 화단의 가장 큰 후원자 역할을 해왔다는 것이다. 물론 한 작가의 작품이 수십 점, 많게는 수 백점에 달하는 경우도 있어 역기능도 간혹 나타나고 있다.

또한 공공기관의 경우 비교적 이른 시기라 할 수 있는 1950년대부터 작품 수집을 한 경우도 있어 근대기 주요 작가의 작품을 다수 소장하고 있거나 알려지지 않았던 주요 작품들의 소재를 발굴한 경우, 미술시장에서는 잘 알려지지 않고 거래도 거의 이루어지고 있지 않으나 미술사적으로 의미 있는 작품을 발굴한 경우도 있었다. 그리고 간혹이긴 하지만 주요 작가의 작품을 소장하고 있으면서도 제대로 그 가치를 인식하지 못해 분실의 위험이나 훼손의 위험이 있는 곳에 전시되고 있기도 했다. 다시 말하자면 시가감정평가는 미술품의 가격에 대한 정보를 얻을 수 있을 뿐 아니라 소장미술품의 현황과 상태를 전반적으로 평가할 수 있는 기회가 되기도 한다.

한국미술품감정평가원 아카이브 현황

김인아(한국미술품감정평가원 실장)

자료 수집

일반적으로 미술아카이브가 작가나 관련 단체에 관해 보존할 만한 가치를 지닌 기록물을 수집하여 학문적 객관성을 제공하는 기능을 하고 있다면, 한국미술품감정평가원의 아카이브는 감정을 위한 참고자료의 목적을 가진 일종의 컬렉션에 가깝다.

이처럼 특수한 목적을 위해 모아진 방대한 자료는 미술품을 전문적으로 촬영했던 사진작가 이중식으로부터 한국 주요 작가를 비롯한 조선시대 회화 작품의 사진 슬라이드 1650점을 구입하면서 시작되었다. 그 후 가람화랑 송향선 대표가 25년 동안 화랑을 운영하면서 수집한 전시 도록과 정기간행물 수 백점을 기증하였고, 우림화랑 임명석 대표가 20여 년 동안 전시했던 작품의 슬라이드를 제공하여 스캔 받은 이미지와 동산방화랑 박우홍 대표가 고화작품 슬라이드를 제공하여 스캔 받은 이미지, 평론가 최석태가 기증한 도서, 상

문당화랑 박우윤 대표가 기증한 도서, 故 한용구 선생의 유족으로부터 기증받은 전시 관련 자료 등 많은 관계자들의 기증을 통해 자료 수집이 지속적으로 이루어졌다.

자료 현황

한국미술품감정평가원에서 소장하고 있는 자료는 도서 자료, 슬라이드 자료, 작품 이미지 자료, 전시장 촬영 자료, 영상 자료, 위작 자료, 작가 관련 자료, 시료 등 크게 여덟 종류로 분류된다. 먼저 도서 자료를 살펴보면, 목록에 기재된 도서 자료가 4,277점, 정리 중에 있는 도서 자료가 50여 점이다. 기재된 도서 자료로는 개인전 도록이 1,754점, 단체전 도록이 632점, 정기간행물이 1578점, 외국작가 관련 도서가 113점, 미술 관련 단행본이 200점이다. 특히 1970년대에 제작된 전시 관련 도록이나 리플렛 등 희귀 자료나 현재 구하기 어려운 작가 관련 자료들을 다수 소장하고 있다. 도서 자료와 더불어 가장 많은 수의 자료는 작품 슬라이드 및 스캔이미지로 총 11,056점이 있다. 이 중 슬라이드를 스캔 받은 이미지가 3,090점, 도록 스캔이미지 11,056건이다. 이 자료들은 감정을 위한 가장 중요한 데이터베이스의 기능을 하고 있다.

또한 주요 작가의 회고전이나 대규모 기획전이 있을 경우, 사전에 촬영을 요청하고 전시장 스케치 형식으로 촬영한 전시장 촬영 자료가 67건, 감정 관련 세미나 혹은 아카데미와 같은 학술행사 및 강

1970년대 도록

의 촬영 자료를 195건 소장하고 있다. 그리고 매주 감정 장면을 빠짐없이 녹화한 영상 기록물이 632건 있는데, 이는 감정위원들의 경험을 근거로 한 구술 자료의 성격이라 하겠다. 이 자료야말로 감정 영역을 심화시킬 수 있는 귀중한 아카이브라 할 수 있다. 그 외에도 유명작가의 위작 자료 37건이 있는데, 더 많은 위작을 수집하게 되면 차후 〈위작전〉을 개최, 일반에게 공개할 계획이다. 그리고 감정을 하면서 채취한 작가 시료가 288건 있는데 캔버스가 175건, 못이 88건, 물감이 14건, 프레임관련 시료가 11건이다. 이런 시료는 작품을 진위를 가리는 데 있어 매우 중요한 역할을 하게 될 것이다.

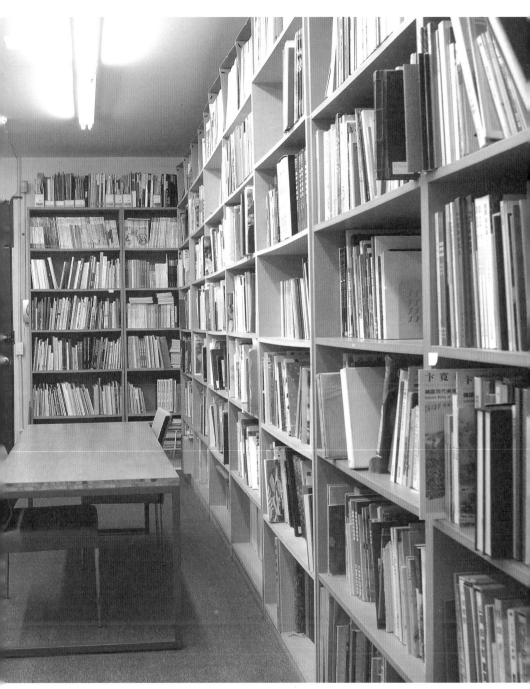

소장 도서 장면

자료의 활용

이렇게 수집된 자료들은 감정을 위한 매우 중요한 근거로 활용되고 있는데, 가장 대표적인 것이 작품 데이터베이스이다. 작가의 전시 도록 및 화집을 대상으로 작품의 이미지를 디지털화하여 감정을 위한 데이터베이스로 제작한 것이다. 데이터베이스화된 자료의 구체적인 현황은 서양화 작가 154명의 이미지 데이터 9,185점, 동양화 및 조선시대 화가 129명의 이미지 데이터 4,741점, 조각 작가 37명의 이미지 데이터 223점이다. 이 자료들은 감정을 위해 제작된 검색 프로그램을 통해 작가별 주제별 연도별 검색이 가능하고 각 작가의 서명 역시 연대별 검색이 가능하다.

아카이브의 궁극적인 목표가 공공재로서의 기능을 갖는 것일 수 있으나, 현재 한국미술품감정평가원에서 수집한 자료는 감정을 위한 내부 자료로만 사용되고 있다. 이는 도서를 제외한 자료들이 감정을 보조하기 위한 특수 목적에 맞춰 수집되었기 때문이다. 그러나 이같이 현장을 기반으로 한 아카이브가 꾸준히 축적될수록 미술아카이브를 풍성하게 하는 요인이 될 것으로 생각된다.

과학적 감정의 필요성

김상균(누보 미술품 레스토레이션 대표)

탁월한 안목을 가진 딜러들과 큐레이터, 미술사학자, 평론가 등이 그들의 오랜 경험과 지식을 총 동원하고 그 각각의 의견이 어우러져 진위 여부를 판단하는 미술품 감정은 여전히 논란의 여지가 많은, 어렵고 힘든 일이다.

많은 경험과 지식을 갖고 역할을 수행하는 감정가들이지만 이 또한 사람이 하는 일이라 서로의 의견이 다를 수 있고, 때때로 감정 결과로 인한 문제가 크게 불거지기도 한다. 이럴 때에 항상 등장하는 것은 '과학적 감정' 문제이다. 사실 확고한 경험적 사실을 근거로 한 보편성과 객관성이 인정되는 지식의 체계라는 측면에서 현재의 감정가 모두는 '과학적 감정'을 추구하고 행하고 있다고 생각된다. 그럼에도 불구하고 과학적 감정의 부재가 빈번히 언급되는 이유는 자연과학이라는 분야만을 과학으로 생각하기 때문일 것이다.

그렇다면 문제의 '자연과학'은 감정에서 어떤 역할을 할 수 있을까?

간략하게 언급하자면 x-ray, 적외선, 자외선 등의 특수 광선을 통해 우리는 작품 안쪽을 들여다보거나 작품 표면의 특이사항을 점검할 수 있다. 안료의 분석을 통해 채색을 구성하는 화학적 성분과 각각의 성분비율 등등의 정보를 알 수 있으며, 또한 단층 촬영을 통해 채색 층layer의 구성을 파악한다. 어느 정도의 오차가 있지만 연대측정의 기술도 그 오차 범위를 좁혀가며 발전하고 있다.

안타까운 사실은 이중 어느 하나도 아주 특별한 몇몇 경우를 제외하고는 근현대 미술품 진위 판단에 있어서 결정적인 증거가 되기 힘들다는 것이다.

한 작가의 작업이 일정한 경향을 갖고 있을지언정 제조 공장이 아닌 이상(현대 몇몇 작가는 예외일 수 있겠다) 그 화학적, 물리학적 구성이 모두 같을 수 없다는 점에서 기본적인 어려움이 있다.

특수 광선을 통해 작품 안쪽에 다른 그림이 숨어 있고 그 그림은 다른 작가의 것이라는 사실(안쪽 그림의 진위 여부를 밝히는 것 또한 문제일 것이다)을 갖고 위작 판정을 낼 수 없으며, 실질적으로 가능하지 않다 생각하지만 어떤 작가의 안료 데이터를 70-80% 이상 갖고 있다 한들 감정 대상 작품의 안료 분석이 그것과 일치하지 않는다고 위작 판정을 낼 수 없을 것이다.

A라는 작가의 채색은 6-7개 이상의 물감 층을 갖고 있다는데 그것은 통계일 뿐 작품 전체에 걸쳐 일정하다 할 수 없으며, 4-5개의 물감 층을 갖고 있다고 위작이 될 수도, 6-7개 이상을 갖고 있다고 해서 진품이 될 수도 없는 것이다.

연대 측정은 때때로 유용할 수 있지만 오차 범위가 있으며, 동시

대에 제작된 위작의 경우 변별력이 떨어질 것이다.

B작가의 작품에 그 작가의 생존 시에는 존재하지 않았던 안료가 부분적으로 쓰였다는 사실만을 갖고 위작 판정을 내렸다면, 이는 자연과학이 진위 판정에 결정적인 역할을 한 것일까? 그 문제의 안료를 사용한 터치가 작품의 다른 부분들과 같은 시기에 행해진 것인지에 대한 확실한 판명이 동반된 결과가 아니라면 결정적인 역할을 했다고 할 수 없을 것이다. 반대로 여러 다른 정황(사실)들과 안목감정 결과들이 모두 진품임을 확신했다면, 그 문제의 안료는 후대의 몰지각한 누군가에 의한 가필 정도로 판정되지 않을까 생각된다.

자연과학의 역할을 경시하자는 것은 아니다.

자연과학의 감정 관련 실질적인 응용은 꼭 필요하고 계속 발전시키고 적용시키는 노력도 반드시 필요하다. 또한 단순 과학자가 아닌 이러한 미술품의 특징을 이해하고 적용시킬 수 있는 전문적인 분석가의 양성도 필요하다. 많은 시간과 노력이 필요하겠지만 관련 데이터의 구축도 후대에 큰 역할을 해줄 수 있을 것이라 생각된다.

하지만 주主와 부副가 바뀔 수는 없을 것이다. 감정가의 객관화된 경험과 지식, 그리고 안목이 주가 되어야 한다고 생각한다. 자연과학은 작품 진위 판단의 보조 수단으로 진위 판단의 여러 근거들 중 하나가 되어야 한다. 객관적인 데이터조차 분석자의 주관(가설과 그에 따른 방향성)이 배제될 수 없을 것이다. 자연과학적 감정이 만능이 될 수 없다는 점을 좀 더 많은 사람들이 알았으면 하는 바람이다.

좀 더 넓은 의미의 과학적 감정은 그 성취도를 떠나 현재까지의 감정기구가 추구해온 부분이라 생각되고, 앞으로도 더욱 매진해야

할 부분이라 생각된다.

 현재 감정가들의 감식안과 경험이 좀 더 체계화되고 보편화된 객관적인 이론으로 후대에 전해질 수 있는 과학적 감정 체계가 조금씩이나마 진척되어 나가는 것이 무엇보다 우리의 미술품 감정을 발전시킬 수 있는 가장 큰 동력이 될 것이다.

3

한국 미술품 감정 평가 결과 현황

평가원 10년의 감정 결과 현황

김인아(한국미술품감정평가원 실장)

전체 현황

2003년에서 2012년까지 10년 동안 한국미술품감정평가원에서 감정되었던 작가는 562명이고 작품의 수는 5,130점이다. 통상적으로 매해 500여 점의 작품을 감정한 셈이다. 감정의뢰 되었던 작품의 수를 연도별로 비교해 보면, 2003년에 105점, 2004년에 236점, 2005년에 380점, 2006년에 535점, 2007년에 1011점, 2008년에 624점, 2009년에 525점, 2010년에 593점, 2011년에 525점, 2012년에 596점이다 (표 1). 2003년부터 지속적으로 감정 작품의 수가 증가하다가 2006년을 계기로 매년 500점 이상의 작품을 감정한 것으로 볼 수 있다.

특기할 만한 사항은 2007년에 무려 1,011을 감정한 기록이다. 2003년과 비교하면 10배나 수가 증가한 것이다. 2007년 감정이 의뢰된 작품 수가 급증한 데에는 다양한 원인을 들 수 있겠지만, 미술품 수요의 증가가 가장 직접적인 이유일 것이다. 급격한 수요의 증가로

인해 그동안 공개되지 않았던 작품들이 소개되고 발굴되었던 것이다. 그렇지만 2008년에 들어 다시 2006년 수준으로 감소하게 되는데, 이는 외부적인 영향, 특히 세계금융위기로 인한 수요의 급감이 가장 직접적인 원인이었을 것으로 생각된다.

한편 감정의뢰 되었던 작품 중 위품으로 감정 결과가 나온 작품의 수를 연도별로 비교해 보면 2003년에 26점, 2004년에 75점, 2005년에 93점, 2006년에 100점, 2007년에 249점, 2008년에 130점, 2009년에 126점, 2010년에 162점, 2011년에 179점, 2012년에 190점이다. 감정의뢰된 작품의 수에 따른 위작의 수 증감 추이 역시 감정의 수와 비슷한 유형의 그래프를 보이고 있다(표 2). 그러나 위작의 비율을 살펴보면 2003년에 25%, 2004년에 32%, 2005년에 24%, 2006년에 19%, 2007년에 25%, 2008년에 21%, 2009년에 24%, 2010년에 27%, 2011년에 34% 2012년에 32%였다(표 3). 위작 비율의 평균은 26%이지만 2005년을 기점으로 8%, 2007년을 기점으로 4% 감소한 후 2008년 이후 꾸준히 증가하여 2011년에는 34% 2012년에는 33%나 되었다. 2006년과 2008년 위작의 비율이 감소된 것은 2005년과 2008년에 있었던 이중섭, 박수근 위작사건과 박수근의 〈빨래터〉 진위논쟁과 같은 사회적으로 진위의 문제가 큰 이슈로 부각되었기 때문이라 생각된다. 진위논쟁으로 인해 감정에 대한 관심이 많은 시점에는 상대적으로 위품의 비율이 낮아진 것이다. 그러다가 2009년 이후 꾸준히 위작의 비율이 증가하고 있는 추세이다.

(표 1) 연도별 감정 작품의 수와 위작의 수, 위작 비율

연도	2003	2004	2005	2006	2007	2008	2009	2010	2011	2012	계
작품의 수	105	236	380	535	1011	624	525	593	525	596	5,130
위작의 수	26	75	93	100	249	130	126	162	179	190	1,330
위작의 비율	25%	32%	24%	19%	25%	21%	24%	27%	34%	32%	26%

(표 2) 연도별 감정 작품의 수와 위작의 수 증감 추이

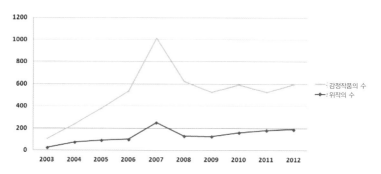

(표 3) 연도별 위작 비율 추이

감정이 의뢰되었던 작가의 수를 분야별로 구분해 보면 562명의 작가 중 서양화 작가 332명, 조선시대 회화를 포함한 동양화 작가가 230명으로 서양화 작가가 차지하는 비율이 59.1%, 동양화 작가가 차지하는 비율이 40.9%이다(표 4). 작품 수는 서양화가 3,504점, 동양화가 1,626점인데, 전체 감정 중 서양화 작품이 차지하는 비율은 68%로 동양화 작품보다 두 배 이상 많았다(표 5). 또한 5,130점 중 진품은 3,654점, 위품은 1,330점, 감정 결과를 도출하지 못한 불능의 경우가 146점으로, 진품으로 감정 결과가 도출된 비율이 71%이다. 또한 각 분야별 감정 결과가 진품인 비율은 서양화는 3,504점 중 2,491점으로 71%이며, 동양화는 1,626점 중 1,163점인 72%로 거의 비슷했다(표 6).

(표 4) 2003-2012년 감정 작가 수

구 분	서양화	동양화	계
작가 총수	332	230	562
비율	59.1%	40.9%	100%

(표 5) 2003~2012년 감정 결과

구 분	진	위	불능	계
서양화	2,492	913	99	3,504
동양화	1,163	416	47	1,626
합계	3,655	1,329	146	5,130

(표 6) 2003-2012년 동안의 감정 비율

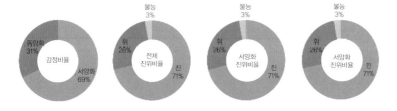

생존 작가, 작고 작가의 감정 현황

감정의뢰된 전체 작가의 수 562명 중에서 생존 작가는 332명, 작고 작가는 230명으로, 생존 작가의 수가 감정대상 작가에서 차지하는 비율이 58%였다. 그 중 서양화 생존 작가는 241명으로 서양화 감정 작가 332명 중 73%에 해당했고, 동양화 생존 작가의 수는 230명 중 83명으로 36%였다(표 7). 서양화의 경우 생존 작가가, 동양화의 경우 작고 작가가 70%이상을 차지하고 있음을 보여준다. 동양화의 경우는 조선시대 회화가 다수 포함되었을 뿐 아니라 활동하는 작가의 수가 매우 적기 때문에 생존 작가의 수가 적게 나타났으며 서양화의 경우 생존 작가의 비율이 높은 것은 활동하는 작가의 수가 많은 반면 한국회화사에서 서양화의 역사가 길지 않은 데서 원인을 찾을 수 있다.

이처럼 감정의뢰 되는 작가의 수만 비교하면 동양화와 서양화의 생존 작가와 작고 작가 비율이 상반되게 나타나지만, 감정 작품의 수를 확인해 보면 매우 유사한 결과를 보여준다. 서양화 전체 감정 작품의 수 3,504점 중 생존 작가의 작품은 1,003점으로 차지하는 비율이 서양화 전체 감정의 29%에 불과했다(표 8). 서양화 작가 중 73%를 생존 작가가 차지하고 있지만, 전체 감정 수량에서 차지하는 비중이 30%에도 미치지 못한 것이다. 동양화의 경우 전체 작가 중 생존 작가의 비율이 전체 동양화 감정 작가 중 36%에 불과했고, 생존 작가의 감정 작품이 차지하는 비율이 29%였다. 동·서양화 분야별로 감정의뢰 되었던 생존 작가의 수는 차이가 있을지 모르나 감정 수량

에 있어서는 거의 비슷한 비율을 보이고 있음을 알 수 있다.

작고 작가의 경우는 생존 작가와 다른 양상을 나타낸다. 감정의 뢰 된 전체 작가의 수 562명 중에서 작고 작가는 238명으로, 전체 작가에서 차지하는 비율이 42%에 지나지 않은 반면 전체 감정의뢰 작 5,130점 중 71%에 해당하는 3,654점이 작고 작가의 작품이었다. 그 중 서양화 작고 작가는 91명으로 서양화 감정 작가 332명 중 27%에 해당된다. 그런데 27%에 해당하는 작가 91명의 감정의뢰 된 작품은 무려 2,493점으로 전체 서양화 감정의 71%에 이른다. 몇몇의 작고 작가 작품이 전체 감정의 대부분을 차지하고 있음을 알 수 있다. 동양화의 경우도 서양화와 마찬가지로 작가의 수에는 차이가 있지만 전체 감정에서 차지하는 비중은 71%로 같게 나타났다.

생존 작가와 작고 작가 작품의 진위 비율을 비교해 보면 생존 작가들의 작품 1,476점 중 진품은 서양화가 874점, 동양화가 364점으로 총 1,238점이었다. 생존 작가 전체 감정 작품 가운데 84%에 해당하는 작품이 진품으로 결과가 나왔음을 알 수 있다(표 9, 10). 이를 세부적으로 살펴보면 서양화의 생존 작가 진품 비율은 87%, 동양화의 생존 작가 진품 비율은 77%로 앞서 전체 감정에서 진품으로 결과가 나온 비율이 71%였던 것을 감안한다면 매우 높은 결과라 할 수 있다. 특히 서양화 생존 작가의 작품이 가장 높은 진품 비율을 보이고 있는데, 이는 작가가 작품을 직접 확인할 수 있다는 사실이 진품 비율을 높이는 원인이었을 것으로 생각된다.

그러나 작고 작가의 감정 결과는 생존 작가의 것과 차이를 보인다. 작고 작가의 작품 3,654점 중 진품은 2,416점, 위품은 1,119점으

로 66%에 해당하는 작품이 진품이었다. 이는 전체 진품 비율인 71%
보다 낮은 비율이라 하겠다. 특히 서양화 작고 작가의 경우 작품
2,493점 중 진품은 1,612점으로 감정의뢰된 작품 중 진품인 경우가
65%에 지나지 않았다. 서양화 생존 작가의 진위비율이 87%였음을
감안하면 매우 낮은 수치라 할 수 있다

(표 7) 생존 및 작고 작가의 수

구 분	서양화	동양화	계
생존 작가의 수	241	83	324
작고 작가의 수	91	147	238
합계	332	230	562

(표 8) 생존 작가의 작품 수 및 감정 결과

구 분	진	위	불능	계
서양화	874	105	24	1,003
동양화	364	106	3	473
합계	1,238	211	27	1,476

(표 9) 서양화 생존 작가 및 작고 작가 진위 비율

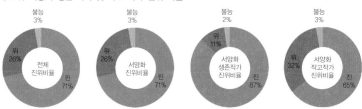

(표 10) 동양화 생존 작가 및 작고 작가 진위 비율

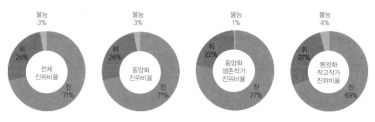

주요 작가의 감정 현황

주요 작가로 감정의뢰 되었던 작가 중 감정 작품이 많은 25명을 선정하였는데, 서양화 작가가 김흥수, 권옥연, 김종학, 도상봉, 박고석, 박수근, 오지호, 윤중식, 이대원, 이인성, 이중섭, 임직순 등 19명이고, 동양화 작가가 김기창, 박생광, 변관식, 이상범, 이응노, 천경자 등 6명이다(표 11)

(표 11) 주요작가 감정순위

번호	작가	진	위	불능	계	분류1	분류2
1	천경자	226	99	2	327	동양화	
2	김환기	193	63	6	262	서양화	비구상
3	박수근	152	94	1	247	서양화	구상
4	이중섭	77	108	2	187	서양화	구상
5	이대원	162	24	0	186	서양화	구상
6	이우환	160	7	4	171	서양화	비구상
7	김종학	129	31	0	160	서양화	구상
8	이응노	135	19	0	154	동양화	
9	김기창	114	35	3	152	동양화	
10	장욱진	98	43	2	143	서양화	구상
11	이상범	104	28	2	134	동양화	
12	김창열	101	29	0	130	서양화	비구상
13	오지호	70	47	2	119	서양화	구상
14	최영림	60	31	0	91	서양화	구상
15	권옥연	71	14	4	89	서양화	구상
16	도상봉	52	32	2	86	서양화	구상
17	윤중식	40	32	4	76	서양화	구상
18	임직순	60	14	1	75	서양화	구상
19	이인성	11	54	4	69	서양화	구상
20	김흥수	61	2	1	64	서양화	비구상
21	박고석	42	18	1	61	서양화	구상
22	남관	32	10	17	59	서양화	비구상
23	변관식	46	10	3	59	동양화	
24	박생광	35	21	1	57	동양화	
25	유영국	17	7	0	24	서양화	비구상
	합 계	2,248	872	62	3,182		

 25명의 주요 작가들 중 서양화 작가가 동양화 작가의 3배가 넘으며, 이 중 생존 작가는 5명, 작고 작가는 20명이었다. 작가의 수를 각 분야별로 비교해 보면, 서양화는 332명 중 19명이 주요 작가로 서양화 전체작가 중 6%에 해당하는 수치이다(표 12). 동양화는 230명 중 6명이 주요 작가로 동양화 전체 작가 중 3%를 차지한다. 그러나 6%에 불과한 서양화 작가와 3%에 해당하는 동양화 작가의 감정 작품이 전체 감정에서 차지하는 비율은 서양화가 66%, 동양화가 54%로 매우 큼을 알 수 있다. 특히 동양화가 서양화에 비해 주요 작가에 대한 편중 현상이 더 크게 나타났다.

 감정이 가장 많았던 25명 중 2003년에서 2012년까지 10년 동안 100점 이상의 작품을 감정한 작가를 살펴보면 천경자 327점, 김환기 262점, 박수근 247점, 이중섭 187점, 이대원 186점, 이우환 171점, 김종학 160점, 이응노 154점, 김기창 152점, 장욱진 143점, 이상범 134점, 김창열 130점, 오지호 119점 등 13명이었고, 이들 중에서도 천경자, 김환기, 박수근은 200점 이상의 작품을 감정하였다. 주요 작가의 감정 작품의 수가 3,182점이었는데, 25명의 작가가 차지하는 감정의 비율이 전체의 62%에 이름을 알 수 있다.

 주요 작가들의 작품 중 진품이 차지하는 비율은 71%였는데, 서양화 주요 작가의 진품 비율은 69%, 동양화 주요 작가의 진품 비율이 75%로 동양화가 조금 높은 경향을 보이지만, 각 분야별 진품 비율의 결과와 큰 차이를 나타내고 있지 않다.

 또한 서양화의 주요 작가 중 구상계열의 작가는 13명, 감정 작품의 수는 1,589점이었으며 비구상계열의 작가는 6명, 감정 작품의 수는

710점이었다(표 12). 서양화 주요 작가의 계열별 작품 진위 비율을 확인해 보면 구상계열의 작품은 총 1,589점 중 1,024점인 65%가 진품이었고, 비구상계열의 작품은 전체 710점 중 564점이 진품으로 비율이 79%에 달했다. 비구상계열 감정 작품의 위작 비율이 17%인데 반해, 구상계열 감정 작품의 위작 비율이 34%로 두 배 가까이 높게 나타났다. 이는 구상계열의 작품이 미술시장에서 많이 거래되어 수요가 많기 때문일 뿐 아니라 추상적인 작품보다는 구체적인 형태가 있는 작품을 위품으로 만들기 쉽다는 사실도 원인이 되었을 것으로 생각된다.

　이들 중 각 계열별로 감정의뢰가 많은 작가 두 사람씩을 선택하여 작품의 진위 결과를 비교해 보았더니 위품의 빈도 차이가 더 명확히 드러났다(표 14). 구상작가로는 박수근과 이중섭을, 비구상 작가로는 김환기와 이우환을 비교했는데, 위품이 가장 적었던 작가는 이우환으로 4%에 불과했다. 반면 위품이 가장 많았던 작가는 이중섭으로 무려 58%나 되었다. 이중섭은 구상계열의 작가이기 때문에 쉽게 위작의 대상이 되기도 했지만, 엽서그림이나 은지화의 위작이 많았던 점을 감안한다면 제작 방법이 쉬운 작품의 위품이 많았음을 알 수 있다. 반면 이우환의 경우 작품이 대부분 숙련된 기술을 요하고 다루기 어려운 석채를 재료로 사용했으며 작가가 생존해 있기 때문에 상대적으로 위품의 수가 적었을 것으로 생각된다. 박수근은 감정 대상이었던 247점 중 94점이 위품으로 밝혀졌는데, 이는 38%에 해당하는 결과이다. 전체 위품의 비율이 26%, 서양화 위품의 비율이 26%, 서양화 작고 작가의 위품 비율이 32%, 주요 작가의 위품 비율이 26%, 서양화 주요 작가의 위품 평균이 26%인 것과 비교하면 매

우 높은 수치이다(표 15). 박수근은 구상작가이긴 하지만 제작기법이 매우 독자적이기 때문에 위작을 제작하는데 어려움이 따르는 반면, 가장 높은 가격에 거래되는 작가라는 이유 때문에 위품이 많이 제작되었을 것으로 생각된다. 김환기는 전체 감정 작품 262점 중 위품이 64점으로 25%에 해당되는 수치이다. 비구상작가의 위품 평균이 17%인 점을 감안한다면 매우 높게 나타났음을 알 수 있다.

(표 12) 주요 작가의 수

구 분	서양화	동양화	계
주요 작가의 수	19	6	25
비율	76%	24%	100%

(표 13) 서양화 작가 중 계열별 진위 통계

구 분	진	위	불능	계
구상	1,024	542	23	1,589
비구상	564	118	28	710
합계	1,588	660	51	2,299

(표 14) 주요 작가 감정 통계

구 분	진	위	불능	계
서양화	1,588	660	51	2,299
동양화	660	212	11	883
합계	2,248	872	62	3,182

(표 15) 작고 작가 및 주요 작가 비율과 감정 비율

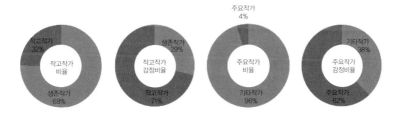

부록

2003~2012
미술품 감정 평가 목록

2003년
감정 목록

접수번호	작가	제목	제작연도	크기(cm)	제작기법	감정결과
00303001	박고석	수락산	1972	45.5x53	캔버스에 유채	진
00303002	박수근	농악	1960년경	12.7x14.5	종이에 크레용	진
00304001	이인성	정물	1938	23.5x33	나무판에 유채	진
00304002	박정희	휘호(더욱 밝은 내일을 위하여)	1970	44x124	종이에 먹	위
00304003	손재형	述而不作(술이부작)	연도미상	33x124.5	종이에 먹	위
00304004	이준	6폭병풍	연도미상	133.5x48.3	종이에 먹	위
00304005	나혜석	풍경	연도미상	24.7x41.5	나무판에 유채	위
00304006	이인성	해변풍경	연도미상	33.5x45.5	캔버스에 유채	위
00304007	박수근	남매	연도미상	17.3x11	은지에 유채	진
00304008	도상봉	라일락	1950년대 말	50x61	캔버스에 유채	진
00304009	김창열	물방울	1976	77x118	종이에 수채, 유채	진
00305001	천경자	금색여인	1987	33.4x24.2	종이에 석채	진
00305002	오승우	민속놀이	1996	38x45.5	캔버스에 유채	위
00305003	이중섭	풍경	연도미상	17.5x27	나무판에 유채	진
00305004	김환기	초가집	1951	37.5x45.5	캔버스에 유채	진
00305005	최쌍중	누드	1981	60.5x50	캔버스에 유채	진
00305006	최쌍중	여름풍경	1989	45.5x53	캔버스에 유채	진
00305007	최쌍중	과수원	1990	65x91	캔버스에 유채	진
00305008	박득순	동해안 풍경	1983	73x100	캔버스에 유채	진
00306001	이중섭	소	연도미상	24x31.5	나무판에 유채	위
00306002	천경자	공작	1974	22.5x17.5	종이에 펜, 채색	위
00306003	천경자	와이키키에서	1969	33x23	종이에 펜, 채색	진
00306004	이중섭	봄	통영시절	28.5x22	종이에 유채	진
00306006	최영림	모자(母子)	1975	27x40	하드보드에 혼합재료	진
00306007	이중섭	꽃과 희동	1955	20.1x13.7	종이에 수채	위
00307002	천경자	꽃과 여인	연도미상	25x22	한지에 수묵채색	위
00307003	임직순	5월의 꽃	1985	45.5x53	캔버스에 유채	위
00307004	나혜석	정물	연도미상	37.9x45.5	캔버스에 유채	위
00307005	오지호	항구	1980년 경	33x47.5	종이에 수채	진
00307006	윤형근	Burnt Umbet & Ultramaline Blue	2002	96x162	캔버스에 유채	진
00307007	이중섭	民主告發(민주고발)	1953	15.7x13.5	종이에 유채	진
00307008	허백련	사계절 산수화 병풍(8폭)	1960년대말 ~70년대초	각 124.5x32	한지에 수묵채색	진
00308001	이우환	Relatum	1984	200x240x240	Iron, Stone	진
00308002	홍종명	과수원집 딸	1989	59.5x71	캔버스에 유채	위
00308003	김기창	청주 빨래터	1986	64.5x122.5	비단에 수묵채색	진
00308004	이응노	문자추상	1978	129.9x64.1	한지에 채색	진
00308005	오지호	무제	연도미상	51x51	캔버스에 유채	위
00308006	김기창	文士圖(문사도)	1976	31x40	금지에 수묵채색	진
00309001	이인성	풍경	연도미상	40.7x52.7	종이에 과슈	진
00300002	한유연	도라오늘 길	1990	60.6x72.7	캔버스에 유채	위
00309003	이숙자	청맥	1992	95.9x130.1	순지에 석채	진
00309004	박정희	신년휘호(自主總和 國利民福)	1978	107x68	한지에 인쇄	위
00309005	오지호	부두풍경	1950	48x58	캔버스에 유채	진
00309006	박수근	창신동 풍경	1957	30.5x24	종이에 수채	진

접수번호	작가	제목	제작연도	크기(cm)	제작기법	감정결과
00309007	양달석	아이와 소	연도미상	37.8x25.7	종이에 유채	진
00309008	박수근	대화	1963	32.5x45	캔버스에 유채	진
00309009	박수근	노상	1961	24x31.5	천에 유채	진
00309010	박수근	아기업은 소녀	1963	30x10	캔버스에 유채	진
00309011	김환기	새와 달	1950년대 중반	36.5x37	캔버스에 유채	진
00309012	김환기	월광	1950년대 중반	37x37	캔버스에 유채	진
00309013	김환기	산	1955-56	81x100	캔버스에 유채	진
00309014	김환기	풍경	1936	38x45.5	캔버스에 유채	진
00309015	김환기	판자집	1951	72.7x91	캔버스에 유채	진
00309016	김환기	작품	1970-72	62x50	종이에 유채	진
00309017	이중섭	아이들	연도미상	8.5x15	은지에 유채	진
00309018	장욱진	무제	1974	24x14	캔버스에 유채	진
00309019	장욱진	진진묘	1970	41x32	캔버스에 유채	진
00309020	장욱진	나무와 까치	1961	41x32	캔버스에 유채	진
00309021	장욱진	우산	1961	41x32	캔버스에 유채	진
00309022	유영국	WORK	1958	132x102	캔버스에 유채	진
00309023	도상봉	라일락	1951	36x44	캔버스에 유채	진
00309024	권진규	여인두상	1960년대	9x4.5x7	테라코타	진
00309025	권진규	혜정의 얼굴	1960년대	44x35x20	테라코타	진
00309026	권진규	자화상(마스크)	1967	23x16x19	테라코타	진
00309027	권진규	사색하는 여인	1960년대	21x10x26	테라코타	진
00310001	이상범	빨래너는 여인	1963	38.3x67	옥판선지 수묵담채	진
00310002	하인두	만다라	1986	72.5x90.5	캔버스에 유채	위
00310003	천경지	노란꽃과 여인	1986	27.2x24.2	종이에 식채	진
00310004	허건	산수화	연도미상	116x305	한지에 수묵담채	진
00310005	이인성	정물	1939	23x32	나무판에 유채	진
00310006	김은호	신선도	1942	139.8x39.5	한지에 수묵담채	진
00310007	허련	산수 8폭 병풍	연도미상	각 105x39	한지에 수묵담채	위
00310008	홍종명	초겨울 풍경	1978	45.5x52.3	캔버스에 유채	진
00310009	이중섭	새와 아이	연도미상	20x16.8	종이에 연필, 크레용	진
00311001	강신호	풍경	연도미상	53x65	하드보드에 유채	위
00311002	임직순	장미	1985	60.5x72.5	캔버스에 유채	위
00311003	천경지	부엉이 가족	연도미상	7.5x36	종이에 수묵담채	진
00311004	이중섭	부처님과 새	연도미상	10.5x14.5	은지에 유채	위
00311005	이중섭	복숭아나무 가지를 잡고있는 아이와 물고기	연도미상	14.5x10	은지에 유채	위
00311008	장욱진	나무와 새	1986	17.6x13.3	캔버스에 유채	위
00311009	장욱진	세사람	1986	16x13	하드보드에 유채	위
00311010	장욱진	어미소	연도미상	20x25	종이에 유채	위
00311011	이인성	해당화	연도미상	21x26.7	나무판에 유채	진
00311012	박수근	농촌풍경	연도미상	31x42	캔버스에 유채	위
00311013	중광	얼굴	연도미상	66x43	종이에 수묵담채	진
00311014	이중섭	통영풍경	연도미상	29x41.2	종이에 유채	진
00311015	박고석	산	연도미상	46x53	캔버스에 유채	진
00311016	김환기	무제	1967	55.5x36.5	신문지에 유채	진

접수번호	작가	제목	제작연도	크기(cm)	제작기법	감정결과
00311017	오지호	해변	1971	45x60.5	캔버스에 유채	진
00311018	임직순	가을과 독서	연도미상	53x72.8	캔버스에 유채	진
00311019	김환기	작품	1969	117x91	캔버스에 유채	진
00311020	김학수	금강산 삼선암의 봄	2003	91x61	종이에 수묵담채	진
00311021	김학수	금강산 구룡폭포	2003	91x61	종이에 수묵담채	진
00311022	김학수	한국 서울 남대문 풍경	2003	122x70	종이에 수묵담채	진
00312001	박수근	봉선화	1954	22.5x12	종이에 연필, 크레파스	진
00312002	이상범	귀려	1960년대 중반	74.5x188	종이에 수묵담채	진
00312003	윤영자	부부	2003	47x24.5x13	대리석	진
00312004	윤영자	여인	2003	41x22x21	대리석	진
00312005	이우환	점으로부터	1979	181.3x227	캔버스에 아크릴	진
00312006	박수근	노상(路上)	1958	19.3x27.1	종이에 연필	진

2004년
감정 목록

접수번호	작가	제목	제작연도	크기(cm)	제작기법	감정결과
00401001	황염수	춘천 수력 발전소	1969	96.5x145	캔버스에 유채	진
00401002	이상범	설경	연도미상	34.5x68	지본 수묵담채	위
00401003	김용준	승무도	1958	158.5x88	종이에 수묵담채	위
00401004	정종여	훈풍 (모란꽃)	1979	199.4x84.8	종이에 수묵채색	위
00401005	이인성	연못가	1933	24x33.1	캔버스에 유채	위
00401006	박수근	벚꽃	연도미상	26x19	종이에 유채	진
00401007	김창열	물방울	1992	53x72.5	마포에 유채	위
00402001	도상봉	라일락	1963	45x53	캔버스에 유채	진
00402002	도상봉	라일락	1961	38.5x51.5	캔버스에 유채	위
00402003	이중섭	소	연도미상	23.7x32.4	종이에 유채	위
00402004	이중섭	흰 소	연도미상	32x38	종이에 유채	위
00402005	이중섭	물고기와 아이들	연도미상	34.4x46.5	캔버스에 유채	위
00402006	장욱진	까치와 집	1987	22x27	캔버스에 유채	위
00402007	긴활기	닥과 구름	1963	19.5x23.5	종이에 과슈	진
00402008	구본웅	풍경	연도미상	45.5x52	캔버스에 유채	위
00402009	구본웅	정물	연도미상	24x33	짚섬보드에 유채	위
00402010	천경자	6월의 신부	1989	25.7x26.8	종이에 채색	위
00402011	김창열	물방울	2002	22x27.5	마포에 유채	위
00402012	도상봉	정물	연도미상	130x97	캔버스에 유채	위
00402013	박수근	노인	연도미상	16.8x25	종이에 연필, 색연필	위
00402014	박수근	장후삼로인	1949	87.3x70	면천에 유채	위
00403001	신윤복	어부도	연도미상	52x32.9	지본 담채	위
00403002	이인성	정물	1936	36.1x36.4	캔버스에 유채	위
00403003	김기창	青山牧歌(청산목가)	연도미상	45x52.5	지본 채색	위
00403004	심사정	菊花圖(국화도)	연도미상	59.7x34	지본 수묵담채	진
00403005	최석환	葡萄八幅屛風(포도8폭병풍)	1867	각 67.5x34.5	지본 수묵	진
00403006	심사정	선면 산수화	연도미상	23.7x54	지본 수묵담채	위
00403007	김홍도	花鳥圖(화조도)	연도미상	24.5x14.5	지본 수묵담채	진
00403008	이상범	첨성대가 있는 하경산수	연도미상	75x171.5	지본 수묵담채	위
00403009	구본웅	정물	연도미상	24.2x32.8	짚섬보드에 유채	위
00403010	윤중식	풍경	1972	45.2x37.5	캔버스에 유채	위
00403011	이중섭	욕지도풍경	1953	39.5x27.6	종이에 유채	진
00403011	천연재	船遊圖(선유도)	己酉年	87.5x40.6	지본 수묵담채	진
00403012	박수근	고목과 여인	1963	30x21.7	종이에 유채	진
00403012	작자미상	梅花圖(매화도)	연도미상	103.4x38	지본 수묵	진
00404001	허련	석죽(石竹) 8폭병풍	연도미상	각 86.5x40.5	지본 수묵	진
00404002	이상범	夏景(하경)	1956	34.5x68	지본 수묵담채	진
00404003	이상범	雪景(설경)	1964	62.7x135	지본 수묵담채	위
00404004	이상범	秋景(추경)	연도미상	54.3x128.2	지본 수묵담채	위
00404005	우문	향원일청	연도미상	117.5x44.5	종이에 수묵채색	진
00404005	황규백	Two houses	1974	49.5x40	종이에 동파화(메조틴트)	찐
00404006	양택술	유천희애	연도미상	20호	종이에 먹	진
00404009	오지호	목련	연도미상	30.5x40	캔버스에 유채	진
00404010	천경자	카미니토	1979	24x33	종이에 석채	진

접수번호	작가	제목	제작연도	크기(cm)	제작기법	감정결과
00405001	문학진	가을	1966	96.5x162.5	캔버스에 유채	진
00405002	서진달	정물	연도미상	37.7x45.5	캔버스에 유채	위
00405003	이응노	문자도	1972	45x34.5	한지에 채색	진
00405004	도상봉	라일락	1971	45.5x53	캔버스에 유채	위
00405005	김창열	물방울	2002	72.7x60.5	캔버스에 유채	위
00405006	문신	작품	1981	23.5x14x9	브론즈	진
00405007	유덕장	묵죽도	1746	99x60	지본 수묵	진
00406001	문신	작품	1981	22x11x9	브론즈	진
00406002	문신	작품	연도미상	25x13x13	브론즈	진
00406003	장욱진	포풀러	1986	32x24	캔버스에 유채	위
00406004	도상봉	정물	연도미상	24x33	캔버스에 유채	진
00406005	박수근	피아노치는 소녀	1947	12.2x19.1	하드보드 위에 유채	위
00406006	김규진	묵죽도	연도미상	17.8x122.5	지본 수묵	00407010과 동일작.
00406007	이종상	해경	1976	20.7x69	지본 수묵담채	진
00406008	문신	작품	1990	21x15x6	브론즈	진
00406009	박정희	일하면서싸우자	1971	32x90	종이에 먹	위
00406011	김창열	물방울	2002	73x54	면천에 유채	진
00406012	박수근	풍경	1954	20.5x26.5	종이에 연필	진
00406013	김창열	물방울	2000	53x72.5	캔버스에 유채	진
00406014	박수근	농촌풍경	연도미상	31x41	캔버스에 유채	위
00406015	도상봉	라일락	1959	25x34	캔버스에 유채	위
00406016	문신	작품	1981	23x19x7.5	브론즈	진
00406017	문신	작품	1990	21x15x6	브론즈	진
00406018	천경자	올드 델리	1979	27x24	종이에 석채	진
00406019	장욱진	나룻배	1984	33x20	캔버스에 유채	진
00406020	김정희	8폭 병풍	연도미상	각 72.3x38	지본 수묵	위
00406021	김기창	춘경	1960	136x66.2	지본 수묵담채	진
00406022	김기창	추경	1960	136x66.2	지본 수묵담채	진
00406023	윤중식	풍경	1967	45.5x33	캔버스에 유채	진
00406024	문신	작품	1975	30.5x17x8	브론즈	진
00406024	장욱진	모자의 나들이	1982	70.6x46	한지에 먹	위
00406025	문신	작품	연도미상	34x11x8	브론즈	진
00406025	오지호	풍경	1967	53x40.5	캔버스에 유채	진
00407001	도상봉	항아리	1967	53x45.5	캔버스에 유채	진
00407002	문신	작품	1972	58x12x5.5	브론즈	위
00407003	천경자	개와 꽃	연도미상	16.5x21	종이에 석채	진
00407004	천경자	올드델리	1979	24x33	종이에 석채	진
00407005	임직순	좌상	1991	60x49	캔버스에 유채	위
00407006	최영림	여인	1975	25x35	캔버스에 유채	진
00407007	김은호	採菊東籬(채국동리)	1959	33.7x139.5	지본 수묵담채	진
00407008	정선	普德窟(보덕굴)	연도미상	18.1x24.1	지본 수묵담채	진
00407009	김홍도	流下釣翁(유하조옹)	연도미상	27.5x46.5	지본 수묵담채	진
00407010	김규진	墨竹圖-風竹(묵죽도-풍죽)	연도미상	175x78.5	지본 수묵	진
00407011	문신	작품	1971	38x8x3.5	브론즈	진

접수번호	작가	제목	제작연도	크기(cm)	제작기법	감정결과
00407012	문신	작품	1975	24.5x13.5x6	브론즈	진
00407013	윤영자	새	2004	25x32x9	오닉스	진
00407014	오지호	설경	1970	45.5x60.2	캔버스에 유채	진
00407015	이중섭	투우	1950	28.2x52	종이에 유채	진
00407016	김환기	산월	1963년경	20x14	종이에 과슈	진
00407017	김환기	산과 달과 여인	1953-60	19x22	종이에 연필 수채	진
00407018	정종여	비파도	연도미상	44x32.5	지본 수묵담채	진
00407019	오지호	목련	1967	33.3x45.7	캔버스에 유채	진
00407020	신윤복	풍속도	연도미상	23.8x16.7	지본 수묵담채	진
00407021	김환기	22-VI-69, #79-2	1969	115x85	캔버스에 유채	진
00407022	신윤복	遊魚圖(유어도)	연도미상	23.8x16.7	지본 수묵담채	진
00407023	이중섭	인물	연도미상	71.5x48	동판	위
00407024	손응성	정물	1965	49.7x60.5	캔버스에 유채	진
00407025	김종영	여인	연도미상	72x42x30	나무	위
00408002	허백련	하경 산수	연도미상	32.5x33.4	지본 수묵담채	진
00408003	허백련	설경 산수	연도미상	32.5x33.4	지본 수묵담채	진
00408004	이상범	춘경	연도미상	32.5x33.4	지본 수묵담채	진
00408005	노수현	天保九如(천보구여)	연도미상	59.5x101.5	지본 수묵담채	진
00408006	김은호	춘향 초상	연도미상	135.7x54.5	견본 채색	진
00408007	박수근	과일파는 여인	1963년 경	30x28.4	하드보드에 유채	진
00408008	이중섭	통영 풍경	연도미상	30x52.5	가죽에 유채	위
00408009	심사정	산수도	연도미상	33x190.5	견본 수묵담채	위
00408010	박수근	귀로	연도미상	30.4x32.2	하드보드에 유채	위
00408011	최영림	여인과 말(장화홍련)	1971	41x51	캔버스에 유채	진
00408012	장욱진	용	1979	83x62.5	지본 수묵	진
00408013	김기창	청록산수	연도미상	36.5x43	견본 수묵채색	위
00408014	이상범	귀로	1967년 -69년 사이	65.3x176.7	지본 수묵담채	진
00408015	장욱진	마을 사람들	1977	23x26	캔버스에 유채	진
00408016	도상봉	항구	1963	73x91.2	캔버스에 유채	진
00408017	최쌍중	나로도 해경	1980	41x53	캔버스에 유채	진
00408018	문신	작품	1981	23x19x7.5	브론즈	진
00408019	이종상	굴뚝아저씨 꽹과리소리	연도미상	54.5x44.4	지본 수묵담채	진
00408020	황창배	무제	1990	85x137	한지에 혼합제료	진
00408021	이중섭	투우	1950	28.2x52	종이에 유채	진
00408022	장욱진	달마	1980	70x34.5	종이에 먹	진
00408023	도상봉	정물	1966	73x91	캔버스에 유채	진
00408024	장욱진	나무	1986	34.5x34.5	캔버스에 유채	진
00408025	김기창	청산도	1975년경	53.5x62.4	견본 수묵채색	진
00408026	김기창	長生圖(장생도)	1987	56x57.2	견본 수묵채색	진
00408027	김기창	船遊圖(선유도)	1987	56x57.2	견본 수묵채색	진
00408028	김기창	魚樂圖(어락도)	1987	56x57.2	견본 수묵채색	신
00408029	김기창	강가풍경	1987	56x57.2	견본 수묵채색	진
00408030	김기창	원두막	1987	56x57.2	견본 수묵채색	진
00408031	김기창	설경주막	1987	56x57.2	견본 수묵채색	진

접수번호	작가	제목	제작연도	크기(cm)	제작기법	감정결과
00408032	중광	무제	연도미상	31.8x40.9	캔버스에 유채	위
00409001	김창열	회귀	1991	112.5x162.5	캔버스에 유채	위
00409002	송영수	소녀	연도미상	37x90x15	동 용접	위
00409003	천경자	도라지꽃	연도미상	34x34	지본 수묵담채	위
00409004	박득순	香遠亭의 雪景(향원정의 설경)	1988	65x91	캔버스에 유채	진
00409005	김환기	드로잉	1970	30.5x22.9	종이에 색연필	진
00409006	김환기	드로잉	1970	28x21.6	종이에 싸인펜, 연필	진
00409007	김환기	드로잉	1970	30.5x22.9	종이에 색연필	진
00409008	김환기	드로잉	1970	30.5x22.9	종이에 색연필	진
00409009	이상범	설경	1954	43.5x58.5	지본 수묵담채	진
00409010	조희룡	매화	연도미상	29.7x35	지본 수묵담채	진
00409011	조희룡	매화	연도미상	29.7x35	지본 수묵	진
00409012	조희룡	매화	연도미상	29.7x35	지본 수묵	진
00409013	조희룡	매화	연도미상	29.7x35	지본 수묵담채	진
00409014	조희룡	매화	연도미상	29.7x35	지본 수묵담채	진
00409015	조희룡	매화	연도미상	29.7x35	지본 수묵	진
00409016	조희룡	매화첩 서문, 발문	연도미상	29.7x35	지본 수묵	진
00409017	조희룡	매화첩 발문	연도미상	29.7x35	지본 수묵	진
00409018	김정희	묵란도	연도미상	23x27	지본 수묵	진
00409019	김득신	仙人吹笙圖(선인취생도)	연도미상	24.7x16.7	지본 수묵담채	위
00409020	박수근	거리풍경	1958	9x14	종이에 연필, 색연필	위
00409021	최욱경	무제	1974	102x76.3	종이에 아크릴	진
00409022	도상봉	정물	1958	31x40	캔버스에 유채	진
00410001	정선	斷髮嶺(단발령)	연도미상	30x41.7	건본 수묵담채	진
00410002	정선	海州許亭(해주허정)	연도미상	90x57.7	지본 수묵담채	진
00410003	변관식	夏山仙館(하산선관)	1964	32.5x125	지본 수묵담채	진
00410004	신익희	古栢行(고백행)	1955	91.7x31	지본 수묵	위
00410005	권옥연	풍경	1995년 경	22x27.2	캔버스에 유채	진
00410006	문신	작품	1981	18.5x21x6	브론즈	진
00410006	박정희	휘호	1972	58x124	지본 수묵	진
00410007	김관호	무제	연도미상	24x39	캔버스에 유채	위
00410008	이황	간찰	연도미상	19.5x33.8	지본 수묵	위
00410009	이응노	풍경	연도미상	35x65	지본 수묵담채	진
00410010	오지호	해경	1966	55x72.5	캔버스에 유채	진
00410011	최영림	여인	1967	27.3x45	종이에 유채	진
00410012	남관	무제	연도미상	46x55	캔버스에 유채	진
00410013	권진규	두상	연도미상	22x12x14	브론즈	위
00410014	이하응	석란 10폭 병풍	1893	각 143x32	건본 수묵	진
00410015	김기창	行旅(행려)	1976	57x52	건본 수묵채색	위
00411002	김종학	꽃	연도미상	45.5x53.5	캔버스에 아크릴	위
00411003	장욱진	무제	1971	17.5x25	하드보드에 유채	위
00411004	박수근	시장의 여인들	1961	25x62.5	하드보드에 유채	진
00411005	박수근	시장의 여인들	1965	15x24.5	하드보드에 유채	진
00411006	황염수	장미	연도미상	45.5x38	캔버스에 유채	진
00411007	성재휴	산수	1978	32.5x41.6	지본 수묵채색	진

접수번호	작가	제목	제작연도	크기(cm)	제작기법	감정결과
00411008	허백련	추경산수	연도미상	32.5x135	지본 수묵담채	진
00411009	임직순	인물	연도미상	41x32	캔버스에 유채	위
00411010	문신	작품	1990	21.5x14.5x6	브론즈	진
00411011	장욱진	선면산수화	1975	33x70	선면에 매직	진
00411012	천경자	꽃	1970	30x21.5	종이에 담채	진
00411013	천경자	춤추는 아가씨들	1969	26.2x22.7	종이에 펜	진
00411015	정선	松下高士圖(송하고사도)	연도미상	23x18	견본 수묵담채	위
00411016	이인성	추억	연도미상	37.8x28.7	나무에 유채	위
00411017	이중섭	은지화	연도미상	8.6x15.3	은지에 유채	진
00411018	천경자	아리조나	1981	31.5x40	종이에 석채	진
00411019	정선	송하고사도	연도미상	23x18	견본 수묵담채	위
00411020	천경자	고 孤	1977	34.2x23.5	종이에 채색	위
00411021	김구	山高水長(산고수장)	1948	30x111	지본 수묵	진
00411022	김기창	악사들	1970	34.3x46.8	견본 수묵채색	위
00411023	김기창	午睡(오수)	연도미상	48.8x51.3	견본 수묵채색	위
00411024	김기창	壽老圖(수노도)	1972	51x37.6	지본 수묵채색	위
00411025	김기창	복숭아	1966	42x47.8	지본 수묵담채	진
00411026	박정희	躍進하는 建設韓國 (약진하는 건설한국)	1977	42x115	지본 수묵	위
00411027	이응노	호랑이	연도미상	42.5x65.7	견본 수묵담채	00501020과 동일작
00411028	박생광	창(窓)과 부처님 손	1982	50x44.7	지본 수묵채색	진
00411029	박생광	龍(용)	1970년대 후반	43.7x67.2	지본 수묵채색	진
00411030	박생광	단군상	1950년대 후반	66.7x43.8	지본 수묵담채	진
00411031	박생광	서록도	1969	96.6x89	지본 수묵담채	진
00411032	김기창	靑山牧歌(청산목가)	1980년대	45x52.5	지본 수묵채색	진
00411033	김기창	山河四望春(산하사망춘)	연도미상	57x69.6	지본 수묵담채	진
00411034	성재휴	산수	연도미상	125x99	지본 수묵담채	위
00411035	신익희	10폭 병풍	연도미상	각 128x32	지본 수묵	위
00412001	이중섭	통영 풍경	1954	28.5x40.5	종이에 유채	진
00412002	천경자	금붕어	연도미상	34.5x34.5	지본 수묵담채	진
00412003	최쌍중	장미	연도미상	41x27	캔버스에 유채	진
00412004	천경자	모자 쓴 여인	연도미상	45.7x37.8	종이에 석채	진
00412005	천경자	아리조나	1990	12x13.5	종이에 석채	진
00412006	천경자	꽃과 소녀	1975	33x26	종이에 석채	진
00412007	천경자	여인	연도미상	15.2x22.3	지본 수묵담채	위
00412008	천경자	꽃과 여인	1970년대 초	30.5x28	종이에 석채	진
00412009	박고석	작품	1966	52x44.5	캔버스에 유채	진
00412010	김기창	수묵산수	연도미상	49x182	금지에 수묵	진
00412011	권진규	지원의 얼굴	1967	46.5x28.5x24.5	브론즈	위
00412012	신윤복	매화석류도	연도미상	32.5x125	지본 수묵	진
00412013	변관식	江村雨後(강촌우후)	1934	17.3x22.2	지본 수묵	진
00412014	변관식	觀瀑圖(관폭도)	연도미상	41.5x55.4	지본 수묵담채	진
00412015	이상범	金剛碧潭(금강벽담)	1964	33x128.2	지본 수묵담채	진
00412017	박득순	풍경	연도미상	31.8x40.6	캔버스에 유채	진
00412018	곽석손	축제	2004	45.8x53	지본 수묵채색	진

접수번호	작가	제목	제작연도	크기(cm)	제작기법	감정결과
00412019	오세창	涵養(함양)	1943	32x135	지본 수묵	진
00412020	오세창	酒仙(주선)	1943	37.8x139	지본 수묵	진
00412021	이용우	松鶴圖(송학도)	연도미상	105.5x138	지본 수묵담채	진
00412022	김규진	墨竹圖(묵죽도)	연도미상	85x35	지본 수묵	진
00412023	허건	松梅圖(송매도)	연도미상	98x329	지본 수묵담채	진
00412024	유영국	거리	1955	25x35.8	캔버스에 유채	진
00412025	윤중식	강변	1973	32x40.8	캔버스에 유채	위
00412026	김환기	메아리 (5-X-65)	1965	35x27	종이에 과슈	진
00412029	천경자	화조花鳥 8폭 병풍	연도미상	각 126.5x47.4	지본 수묵채색	위
00412030	오지호	풍경	연도미상	31.3x40.5	판넬에 유채	00502012과 동일작.
00412031	채용신	십장생도	1922	100x300	지본 수묵채색	진

2005년
감정 목록

접수번호	작가	제목	제작연도	크기(cm)	제작기법	감정결과
00501001	변시지	제주풍경	연도미상	43.9x51.2	캔버스에 유채	위
00501002	김영주	신화	1993	60.5x72.5	캔버스에 아크릴	진
00501003	천경자	꽃	연도미상	38.8x28.6	종이에 석채	진
00501004	천경자	여인	연도미상	35.5x27.2	종이에 석채	위
00501005	최종태	작품	연도미상	112x24.2x20	브론즈	위
00501006	박승무	설경산수	1962	41.1x148.2	지본 수묵담채	진
00501007	허건	하경산수	연도미상	86x116	지본 수묵담채	진
00501008	천경자	풍경	연도미상	37.7x46.8	종이에 채색	진
00501009	성재휴	포구	연도미상	42.8x66	지본 수묵채색	진
00501010	박수근	정물	연도미상	23.5x36.5	종이에 수채	진
00501011	장의순 (초의선사)	행서 10폭병풍	연도미상	각 89.3x31.5	지본 수묵	위
00501012	이인성	정물	연도미상	41x53.3	캔버스에 유채	위
00501013	장리석	餘談(여담)	1978	33.3x24.4	캔버스에 유채	진
00501014	이의주	풍경	1976	33.3x45.4	캔버스에 유채	진
00501015	김기창	행려	1976	79.5x63	견본 수묵채색	위
00501016	천경자	여인들	연도미상	23.9x22.5	종이에 잉크 수채	위
00501017	박수근	풍경	1959	21x26.6	종이에 연필	진
00501018	천경자	여인	연도미상	27.1x24.1	종이에 수채	진
00501020	이응노	호랑이	연도미상	42.5x65.7	견본 수묵담채	진
00501021	성재휴	산수	연도미상	125x99	지본 수묵담채	위
00502001	황술조	풍경	1933	23.6x33	나무판에 유채	위
00502002	장의순 (초의선사)	행서10폭병풍	연도미상	각 89.3x31.5	지본 수묵	위
00502003	김정희	石壁五言詩(석벽오언시)	연도미상	105x44	지본 수묵	진
00502004	장욱진	아이들 놀이	1983	29.8x30.2	캔버스에 유채	진
00502005	장욱진	초가집	1988	33.6x24.4	캔버스에 유채	진
00502006	장욱진	나무	1982	28.3x20.2	캔버스에 유채	진
00502007	박고석	풍경	1954	64.7x90.7	캔버스에 유채	위
00502008	천경자	아그라의 舞姬(무희)	1979	33x24	종이에 채색	진
00502009	김환기	LE CIEL	1956~57	27x35	캔버스에 유채	진
00502010	이대원	담	1965	65x49.8	캔버스에 유채	진
00502010	천경자	멕시코시티	1979	31.7x40.8	종이에 채색	진
00502012	오지호	풍경	연도미상	31.3x40.5	판넬에 유채	진
00503001	이인성	풍속도	연도미상	24.2x13.3	종이에 채색	위
00503002	장리석	반월성의 추경	1987	24.4x33.2	캔버스에 유채	진
00503003	장욱진	풍경	1978	17.5x25.6	종이에 매직마커	진
00503004	천경자	카이로의 수박장사	1974	16.7x22.8	종이에 채색	위
00503005	이중섭	물고기와 어린이	연도미상	20x28	종이에 수채	위
00503006	천경자	여인	1967	42x33.7	종이에 채색	진
00503007	천경자	장미	연도미상	34.2x69.1	종이에 채색	진
00503008	이중섭	꽃을 든 어린이	1956	12.8x17.3	종이에 펜	위
00503009	이중섭	우는 소년	1956	18.2x12.8	종이에 펜	위
00503010	임직순	꽃	1979	37.8x45.4	캔버스에 유채	진
00503011	임직순	오후	1972	45.4x53	캔버스에 유채	진
00503012	최영림	여인들	1973	54.1x65.1	캔버스에 유채	진

접수번호	작가	제목	제작연도	크기(cm)	제작기법	감정결과
00503013	장리석	長壽村의 初雪(장수촌의 초설)	1990	45.5x53.1	캔버스에 유채	진
00503014	홍종명	학마을 가는 길	1986	53x65.3	캔버스에 유채	위
00503015	김창열	회귀 RECURRENCE	1989	122x61	한지위에 아크릴, 오일	진
00503016	김창열	밤 (La nuit)	2003	116x89	캔버스에 아크릴, 흑연	진
00503017	김창열	회귀	1998	162x130	마포 위에 아크릴, 오일	진
00503020	김기창	청산도	연도미상	65x119.1	비단에 수묵채색	진
00503022	이세득	和-B	1973	96.8x130.5	캔버스에 유채	진
00503023	이상범	산수도	연도미상	94.3x185.5	지본 수묵담채	진
00503024	이승만	풍경	1932	45.4x53	합판에 유채	진
00503025	정진철	화접(花蝶)12폭병풍	연도미상	각 122.1x41.7	비단에 수묵채색	진
00503026	성재휴	四季山水橫卷(사계산수횡권)	1963	29x448	종이에 수묵담채	진
00503027	김창열	물방울	1993	60.5x72.8	마포에 유채	위
00503028	장욱진	무제	1982	36x26.2	캔버스에 유채	진
00503030	황유엽	재회	1992	45.5x53	캔버스에 유채	진
00503031	신윤복	山水花鳥魚蟹四君子畵帖 (산수화조어해사군자화첩)	연도미상	각 28.5x34.5	지본 수묵담채	위
00503033	유강열	정물	1976	100.8x70	하드보드에 혼합재료	진
00503034	이상범	雪景(설경)	연도미상	29.5x64.4	지본 수묵담채	진
00503035	천경자	花蝶扇面圖(화접선면도)	연도미상	지름64cm	선면에 수묵채색	진
00503036	김홍도	神仙圖(신선도)	연도미상	58.8x40.8	견본 수묵담채	傳(전) 김홍도
00503037	변종하	호랑이	연도미상	50.2x50.2	종이에 채색	진
00503038	변종하	호랑이	연도미상	58x58	마포에 유채	진
00503039	변종하	호랑이	연도미상	58x58	마포에 유채	진
00503040	최영림	인도 여인	1979	45.3x37.7	캔버스에 유채	진
00503041	차창덕	정물	1963	32x41	캔버스에 유채	진
00503042	차창덕	早春(조춘)	1966	45.5x38	캔버스에 유채	진
00503043	천경자	개구리	연도미상	68.8x34.9	지본 수묵담채	진
00503044	박서보	묘법(描法) No. 232-85	1985	75x150	면천에 유채, 연필	진
00504002	정인보	愛人如己(애인여기)	연도미상	40.9x56.6	지본 수묵	위
00504003	천경자	여인	1993	45.9x37.9	지본 수묵채색	00701058과 동일작.
00504004	윤중식	새	연도미상	25.5x17.9	캔버스에 유채	위
00504005	천경자	개구리	연도미상	23.5x32.5	지본 수묵	위
00504006	천경자	春色富貴(춘색부귀)	1965	34.6x64.9	지본 수묵채색	위
00504007	김창열	물방울	2002	73x60.5	마포에 유채	위
00504008	김기창	夏日(하일)	1985	64.8x64.5	견본 수묵채색	진
00504009	전기	群芳圖(군방도)	연도미상	133x253.5	견본 수묵담채	위
00504011	이인성	정물	1934	45.2x52.7	캔버스에 유채	위
00504012	이중섭	아이들	연도미상	19.5x27.6	종이에 수채	위
00504013	이상범	秋景山水(추경산수)	1964	62.4x115.4	지본 수묵담채	위
00504014	권옥연	누드	1981	60.6x50	캔버스에 유채	진
00504015	도상봉	개나리	1972	33.8x24	목판에 유채	위
00504016	천경자	카이로의 수박장사	1974	16.5x22.8	종이에 채색	위
00504017	이중섭	흰 소	연도미상	22.8x32.7	종이에 유채	위
00504018	이상범	春景(춘경)	연도미상	31.2x64.9	지본 수묵담채	위
00504019	김기창	夏日(하일)	1985	64.8x64.5	견본 수묵채색	진

접수번호	작가	제목	제작연도	크기(cm)	제작기법	감정결과
00504020	장리석	독서하는 여인	1971	65.3x53.2	캔버스에 유채	위
00504021	변시지	쏘렌토 SORRENTO	1985	45.5x53	캔버스에 유채	위
00504022	박고석	홍도마을	연도미상	52.8x65	캔버스에 유채	위
00504023	윤중식	풍경	연도미상	40.9x31.8	캔버스에 유채	위
00504024	김환기	산월	연도미상	60.5x91.5	캔버스에 유채	진
00504025	이중섭	母子(모자)	1956	18.3x12.8	종이에 먹지	위
00504026	오지호	설경	1974	52.8x72.3	캔버스에 유채	위
00504027	윤중식	풍경	연도미상	45x37.5	캔버스에 유채	진
00505001	박생광	십장생	1983	134.5x136.7	지본 수묵채색	위
00505002	박고석	산	연도미상	45.5x53	캔버스에 유채	진
00505003	주경	풍경	1949	65x52	군용텐트천에 유채	위
00505004	천경자	日本仕女(일본사녀)	연도미상	89.5x59.8	견본 채색	위
00505005	박수근	언덕 위 풍경	1962	15.6x24.8	하드보드에 유채	진
00505007	박고석	쌍계사 가는 길	연도미상	60.4x72.5	캔버스에 유채	진
00505008	강형구	엘리자베스 테일러	1998-2001	265x193	캔버스에 유채	진
00505009	강형구	이병철	1998-2001	265x193	캔버스에 유채	진
00505010	강형구	스탈린	1998-2001	265x193	캔버스에 유채	진
00505011	강형구	숀 코네리	1998-2001	265x193	캔버스에 유채	진
00505012	강형구	펠레	1998-2001	265x193	캔버스에 유채	진
00505013	강형구	알리	1998-2001	265x193	캔버스에 유채	진
00505014	강형구	미군	1998-2001	265x193	캔버스에 유채	진
00505015	강형구	손기정	1998-2001	117x91	캔버스에 유채	진
00505016	강형구	손기정	1998-2001	117x91	캔버스에 유채	진
00505017	강형구	자화상	1998-2001	193x132	캔버스에 유채	진
00505018	강형구	자화상	1998-2001	193x132	캔버스에 유채	진
00505019	강형구	링컨	1998-2001	265x193	캔버스에 유채	진
00505020	강형구	자화상	1998-2001	265x193	캔버스에 유채	진
00505021	강형구	자화상	1998-2001	265x193	캔버스에 유채	진
00505022	강형구	작품	1998-2001	265x193	캔버스에 유채	진
00505023	강형구	존.F.케네디	1998-2001	265x193	캔버스에 유채	진
00505024	강형구	이승만	1998-2001	193x265	캔버스에 유채	진
00505025	강형구	먼로	1998-2001	265x193	캔버스에 유채	진
00505026	강형구	자화상	1998-2001	265x193	캔버스에 유채	진
00505027	강형구	손기정	1998-2001	265x193	캔버스에 유채	진
00505028	강형구	정주영	1998-2001	265x193	캔버스에 유채	진
00505029	강형구	숀 코네리	1998-2001	265x193	캔버스에 유채	진
00505030	박수근	공기놀이 하는 소녀들	1964	25.6x32.1	MDF에 유채	진
00505031	이응노	문자추상	1981	79.5x39.5	한지에 채색	진
00505033	장욱진	시골풍경	1982	28x20	캔버스에 유채	진
00505034	변종하	무제	연도미상	32x41.4	부조에 유채	진
00505035	변시지	한라추경	연도미상	53x45.5	캔버스에 유채	진
00505036	천경자	여인	연도미상	17.9x14	종이에 석채	진
00505037	이중섭	다섯명의 아이들	연도미상	17.3x25.5	종이에 유채	위
00505038	이중섭	흰 소	연도미상	31.5x41	종이에 유채	위
00505039	민경갑	여명(黎明) Dawn 84-1	1984	171x456	지본 수묵채색	진

접수번호	작가	제목	제작연도	크기(cm)	제작기법	감정결과
00505040	김중현	농악	연도미상	30x39.2	나무판에 유채	위
00505041	천경자	검정머플러를 한 여인	연도미상	20.5x16.9	종이에 석채	진
00505042	천경자	단풍잎과 여인	연도미상	16.9x20.7	종이에 석채	진
00505044	이중섭	두 아이와 물고기와 게	연도미상	15.9x23.2	종이에 채색	위
00505045	이중섭	동녀와 게	연도미상	20.5x20.4	종이에 콘테	진
00506001	이응노	문자	1979	68x127	린넨에 유채	진
00506002	천경자	발리섬 여인	1974	27.1x24.2	종이에 채색	진
00506003	김종학	꽃	연도미상	90.6x116.6	캔버스에 유채	위
00506004	천경자	카쥬라호	1979	24.2x33.1	종이에 채색	진
00506006	박생광	목단	연도미상	45.5x69.7	지본 수묵채색	진
00506007	김기창	밤	1962	127.3x33.4	지본 수묵담채	진
00506008	문신	작품	1987	44x17x8.5	나무	진
00506009	이응노	풍경	연도미상	101x204.5	종이에 채색	진
00506010	이응노	문자	연도미상	66.5x75	돌 위에 부조	진
00505011	이중섭	네 명의 아이들	연도미상	31.7x45	종이에 유채	위
00506012	천경자	앵무새	1984	45.4x30.2	종이에 채색	진
00506013	양달석	시장 풍경	연도미상	73.7x101.5	텐트천에 유채	진
00506014	박은용	유달산	연도미상	46.9x52.2	지본 수묵담채	진
00506015	이상범	설경	연도미상	29.5x64.4	지본 수묵담채	진
00506016	이상범	춘경	1961	34.7x137.5	지본 수묵담채	진
00506017	안중식	설경	연도미상	131.5x49.6	지본 수묵담채	진
00506018	안중식	추경	연도미상	131.5x49.6	지본 수묵담채	진
00506019	최종태	얼굴	1987	87.5x78x27	브론즈	진
00506020	김환기	작품	연도미상	145.5x112.1	면천에 유채	위
00506021	천경자	개구리	연도미상	68.7x68	종이에 채색	진
00506022	이중섭	아이와 복숭아와 게	연도미상	18.7x12.7	종이에 채색	위
00506023	이응노	문자추상	1965	66.5x129.5	종이에 채색	진
00506024	박득순	풍경	연도미상	45.5x60.6	캔버스에 유채	진
00506025	최영림	풍경	1984	33x111.8	캔버스에 유채	진
00506026	문신	여인	1986	50x40	캔버스에 유채	진
00506027	변관식	금강산 내금강 보덕굴	연도미상	97x271.8	지본 수묵담채	위
00506028	천경자	배	연도미상	14.2x18.1	지본 수묵	진
00506029	천경자	여인들	연도미상	14.2x18.1	지본 수묵	진
00506030	안중근	독립	1910	31.8x65.8	종이에 먹	진
00506031	안중근	日通清話公(일통청화공)	1910	42.5x75.2	견본 수묵	진
00506033	천경자	개구리	연도미상	34x34	종이에 채색	위
00506034	천경자	철새	1973	14.3x18	종이에 먹	진
00506035	천경자	철새	1973	14.3x18	종이에 먹	진
00506036	천경자	철새	1973	14.3x18	종이에 먹	진
00506037	천경자	철새	1973	14.3x18	종이에 먹	진
00506038	천경자	철새	1973	14.3x18	종이에 먹	진
00507001	허건	노송	1976	66.2x115	지본 수묵담채	진
00507002	허건	산수	1949	105.4x33.7	지본 수묵담채	진
00507003	천경자	드로잉 (내 슬픈 전설의 49페이지)	1976	34.9x34.9	종이에 펜	진

접수번호	작가	제목	제작연도	크기(cm)	제작기법	감정결과
00507004	문신	작품	1968	39.5x8x3.5	브론즈	진
00507005	강희완	출발 60	2005	5300x1200x2000	혼합재료	진
00507006	강희완	항해	2005	1700x1800x300	혼합재료	진
00507007	강희완	열대림	2005	500x900x500	혼합재료	진
00507008	강희완	인어상	2005	300x700x300	혼합재료	진
00507009	강희완	가변의 축	2005	110x100x350	혼합재료	진
00507010	강희완	아트월	2005	200x500	혼합재료	진
00507011	이상범	춘경	연도미상	24.2x27.3	견본 수묵담채	진
00507012	박정희	春秋筆法(춘추필법)	1974	50x98.5	종이에 먹	진
00507013	박정희	總和躍進 均衡發展 (총화약진 균형발전)	1977	64x43	종이에 먹	위
00507014	이상범	설경	1959	13x69.2	지본 수묵담채	진
00507015	천경자	여인	1993	20.3x13.9	종이에 채색	진
00507016	김창열	물방울	연도미상	60.7x49.8	면천에 연필, 유채	위
00507017	천경자	하와이공항 호노루루	연도미상	18.3x13.9	종이에 채색	진
00507018	천경자	콩고강 건너편이 브라자빌	1974	17.4x24.5	종이에 채색	진
00507019	천경자	고파까바나	1979	13.5x21	종이에 채색	진
00507020	이중섭	풍경	연도미상	35.8x24.3	종이에 유채	위
00507021	박생광	창과 국화	연도미상	47.6x52.6	견본 채색	진
00507022	이대원	농원	2000	80.5x116.5	캔버스에 유채	진
00507023	장리석	풍경	1978	60.5x72.5	캔버스에 유채	위
00507024	황염수	장미	연도미상	22.1x27.1	캔버스에 유채	위
00507025	김형근	정물	연도미상	24.2x33.4	캔버스에 유채	진
00507026	천경자	카와이섬의 女人(여인)	1980	40.8x31.7	종이에 채색	진
00507027	이상범	추경	1963	30.7x61.1	지본 수묵담채	진
00507028	이상범	설경	연도미상	31x48.8	지본 수묵담채	진
00508001	허건	산수	연도미상	92.2x306	지본 수묵담채	진
00508002	이응노	문자추상	1976	142x76.5	종이에 채색	진
00508003	이응노	문자추상	1979	94x64	종이에 채색	진
00508004	변시지	풍경	연도미상	60.6x72.8	캔버스에 유채	진
00508005	박고석	산	연도미상	45.3x52.9	캔버스에 유채	진
00508006	이우환	From line	1978	50.1x60.7	캔버스에 유채	진
00508007	이응노	화조8폭병풍	연도미상	각 113.8x31	지본 수묵담채	진
00508008	오지호	풍경	1966	97.3x130.8	캔버스에 유채	위
00508009	천경자	간지스강에서	1979	22.6x40.4	종이에 채색	위
00508010	도상봉	라일락	1973	45.7x53	캔버스에 유채	위
00508011	천경자	86 서울아시아드	1986	31.8x40.9	종이에 채색	진
00508012	천경자	부채 든 여인	연도미상	20.6x16.8	종이에 채색	진
00508013	박수근	풍경	1963	7.8x13.9	종이에 유채	진
00508014	박수근	여인과 강아지	연도미상	16.8x8.2	종이에 유채	진
00508015	이만익	가족	1987	128.5x162	캔버스에 유채	진
00508016	이중섭	꽃	연도미상	23.3x33.2	나무판에 유채	위
00508017	이중섭	물고기와 아이들	연도미상	35.2x27.4	나무판에 유채	위
00508018	박수근	휴식	연도미상	18.3x26	캔버스에 유채	위
00508019	이상범	內金剛九成洞朝陽瀑 (내금강구성동조양폭)	1937	145.7x52.8	견본 수묵담채	위

접수번호	작가	제목	제작연도	크기(cm)	제작기법	감정결과
00508020	오지호	풍경	1968	45.6x52.8	캔버스에 유채	위
00508021	김인승	향원정	1964	45.2x53.1	캔버스에 유채	위
00508022	도상봉	유병과 감	1970	27.2x33.2	캔버스에 유채	진
00509001	김창열	물방울	연도미상	53.2x73	마포에 유채	위
00509002	박생광	십장생	연도미상	66.5x68.2	종이에 채색	진
00509003	박생광	黃鶴(황학)	연도미상	32.7x43.5	종이에 채색	진
00509004	이인성	추억	연도미상	37.8x28.7	나무에 유채	위
00509005	정규	풍경	연도미상	60.7x72.6	캔버스에 유채	위
00509006	오지호	어촌풍경	1947	23.7x33	나무판에 유채	위
00509007	황염수	장미	연도미상	22.2x16.7	캔버스에 유채	진
00509008	김창열	물방울	2004	30.1x64	모래 위에 유채	진
00509009	이중섭	황소	연도미상	28.1x29.9	종이에 유채	위
00509010	김인승	인천항	1963	45.5x53	캔버스에 유채	위
00509011	이응노	문자추상	1972	67.8x70	종이에 먹	진
00509012	이응노	문자추상	1964	138.5x69.8	종이에 수묵채색	진
00509013	이중섭	아이들	연도미상	8.7x15.3	은지에 새김, 유채	진
00509015	박고석	산	연도미상	45.2x53	캔버스에 유채	진
00509016	이상범	추경	1960	76x102.3	지본 수묵담채	위
00509017	박고석	산	연도미상	53x65	캔버스에 유채	진
00509019	이강소	무제	1991	72.4x90.5	캔버스에 유채	진
00509020	이대원	농원	1992	45.3x53	캔버스에 유채	진
00509021	김환기	무제	연도미상	55.8x37.3	종이에 유채	진
00509022	김환기	산월	연도미상	51.2x40.8	캔버스에 유채	진
00509023	윤병석	鄕歌(향가)	1994	256x256	모자이크,콜라쥬	진
00509024	황원철	발리섬의 풍광과 바람	1998	254x192	캔버스에 유채	진
00510001	장욱진	마을	1975	51.8x36.8	종이에 매직마커	진
00510002	천경자	La cage 브로드웨이	1984	24.2x27.2	종이에 채색	진
00510003	박수근	나무와 여인	연도미상	12.2x13.4	종이에 수채, 크레파스	진
00510004	박수근	정물	연도미상	25x35.4	종이에 수채	진
00510005	박수근	초가집	연도미상	19.4x26.8	종이에 유채	진
00510006	박수근	항구	1952	23.2x31.7	종이에 수채	진
00510007	장욱진	우물	1941	13x18.8	종이에 색연필	위
00510008	장욱진	아이들	연도미상	63.2x40.1	종이에 먹	진
00510009	이응노	문자추상	1978	152.5x66.2	종이에 채색	진
00510010	이응노	문자추상	1978	152.3x69.4	종이에 먹	진
00510011	박고석	산	연도미상	45.3x53	캔버스에 유채	진
00510012	박고석	토왕성폭포	1970년 경	37x44.8	캔버스에 유채	진
00510013	박고석	산	1977	45.5x53	캔버스에 유채	진
00510014	이중섭	달과 까마귀	연도미상	16.4x33.8	나무판에 유채	위
00510015	최영림	심청전에서	1984	53x45.5	캔버스에 유채	진
00510016	이대원	산(설경)	1977	72.5x90.6	캔버스에 유채	진
00510017	이대원	산	1970	53x65	캔버스에 유채	진
00510018	황유엽	情歌(정가)	1990	45.8x53.5	캔버스에 유채	위
00510019	최영림	꽃	연도미상	11.7x16.5x13.5	돌에 유채	위
00510020	박수근	두 여인	연도미상	24.2x33.2	캔버스에 유채	위

접수번호	작가	제목	제작연도	크기(cm)	제작기법	감정결과
00510021	심현희	장미	2002	130x162	캔버스에 유채	진
00510022	이상범	산수6폭병풍	1942	각 121.2x34.3	견본 수묵담채	진
00510023	이상범	산수6폭병풍	연도미상	각119.5x34.1	견본 수묵담채	진
00510024	윤중식	풍경	연도미상	45.6x38	캔버스에 유채	진
00510025	박수근	마을풍경	1958	10.3x18.9	종이에 연필	진
00510026	도상봉	사과	1964	24.3x33.4	캔버스에 유채	진
00510027	천경자	北海道釧路에서(북해도천로에서)	1983	33.3x44.9	종이에 채색	진
00510028	도상봉	고양이와 아이	1957	80x100	캔버스에 유채	진
00510029	이응노	무제	연도미상	55x32	면천 프린트, 유성펜	위
00510030	천경자	카와이섬의 女人(여인)	1980	40x30.5	종이에 채색	진
00510031	이중섭	엽서그림	1941	8.9x14.1	종이에 수채, 잉크	위
00510032	김환기	산월	1955	100.2x73	캔버스에 유채	진
00510033	박수근	청계천에서	1960	30.6x46.6	종이에 수채, 콘테	진
00510034	천경자	바리섬에서	1974	27x24	종이에 채색	진
00510035	이대원	담	연도미상	23x53.3	캔버스에 유채	진
00510036	김종학	설악산 풍경	1992	80x100	캔버스에 유채	진
00510037	허필호	희망	2005	58.5x23x23	도자기에 철화, 청화	진
00510038	오지호	해경	연도미상	20.4x25	캔버스에 유채	위
00510039	천경자	꽃과 여인	연도미상	40.8x37.9	종이에 채색	진
00510040	허백련	하경산수	1973	33x127.3	지본 수묵담채	진
00510041	허백련	추경산수	연도미상	67.5x68.6	지본 수묵담채	진
00510042	천경자	겨울 富士(후지)	1984	23.8x27	종이에 채색	진
00511001	천경자	괌 島(도)	1983	45x37.5	종이에 채색	진
00511002	임직순	정물	1963	37.5x45.3	캔버스에 유채	위
00511003	천경자	개구리	연도미상	34.6x136.5	지본 수묵담채	진
00511004	이우환	점에서 (From Point)	1980	33.5x53	캔버스에 유채	진
00511005	변시지	낚시	연도미상	15x28.9	캔버스에 유채	진
00511006	박서보	묘법 No.55-77	1977	60.6x72.7	캔버스에 유채	진
00511007	권옥연	풍경	연도미상	60.8x72.7	캔버스에 유채	진
00511008	백남준	비디오소나타 OP.56	1995	45x56x3	혼합재료	진
00511009	백남준	MAP	1988	62x71	offset printed, photo inset	진
00511010	백남준	MAP	1988	47x52	offset printed	진
00511011	백남준	Beuys hat	1988	37x29x15	cement	진
00511012	백남준	Deer	1988	8x6x1.5	Bronze	진
00511013	백남준	Rabbit on the Moon	1988	22x22x36	Ceramic	진
00511014	백남준	Console TV	1988	91x51x47.5	Antique	진
00511015	백남준	Table model TV	19+88	24x41x43	Antique	진
00511016	백남준	Beuys Vox	1988	79x165	Lithograph	진
00511017	백남준	무제	연도미상	72x59	실크스크린	진
00511018	백남준	무제	연도미상	60x75	실크스크린	진
00511019	백남준	KLAVIERDUETT	1978	31x31	프린트	진
00511020	백남준	Daikamnori	1988	75.5x56	Lithograph	진
00511022	백남준	Bijutsu Techo	1984	14.5x21x15	혼합재료	진
00511023	백남준	video Cards	1981	9x6x1	카드위에 판화	진

접수번호	작가	제목	제작연도	크기(cm)	제작기법	감정결과
00511024	백남준	Photo	1978	24.4x17.7	Photo	진
00511025	천경자	개구리	연도미상	34.4x34.1	지본 수묵담채	진
00511026	윤형근	무제	연도미상	63x48.8	종이에 먹	진
00511027	최영림	전원	1982	50x65	캔버스에 유채	진
00511028	박영선	모자	연도미상	41x31.8	캔버스에 유채	진
00511029	박창돈	일출송	1989	53x45.5	캔버스에 유채	진
00511030	천경자	무제	연도미상	56.6x44.1	지본 수묵담채	진
00511031	권진규	인물	연도미상	37.4x26	종이에 먹	진
00511032	김창열	물방울	1978	80.7x99.7	마포에 유채	진
00511033	박서보	묘법 No.010527	2001	195x130	한지에 혼합재료	진
00511034	김기창	청천淸川 빨래터	1985	86.5x192.8	견본 수묵채색	위
00511035	장욱진	무제	1982	31.8x19.9	캔버스에 유채	진
00511036	이응노	물고기	연도미상	40.1x40.3	견본 수묵	위
00511037	이응노	고양이	연도미상	77.2x38	지본 수묵	위
00511038	이응노	죽(竹)	연도미상	136.5x48.8	지본 수묵	진
00511039	장욱진	두 노인	1979	10.6x10.2	종이에 매직마커	진
00511040	문신	작품	연도미상	33.4x11.4x8	브론즈	진
00511041	임직순	풍경	연도미상	31.5x40.6	캔버스에 유채	진
00511042	임직순	풍경	연도미상	50x65.2	캔버스에 유채	진
00511043	천경자	꽃	연도미상	33.8x33.5	지본 수묵담채	진
00511044	천경자	이디오피아의 女人(여인)	1974	32.8x24.3	종이에 채색	진
00512001	김창열	水滴(수적) No.T-24	1976	100.1x81.2	마포에 유채	진
00512002	이응노	문자추상	1978	65x46	종이에 채색	진
00512003	이응노	문자추상	1978	145x140	종이에 꼴라쥬	진
00512004	이응노	문자추상	연도미상	38.7x26.5	나무에 양각	진
00512005	변종하	꽃과 학	연도미상	22.2x20.5	종이에 채색	진
00512006	이필언	겨울	1979	73x91	캔버스에 유채	진
00512007	이응노	문자추상	1979	130x96	종이에 꼴라쥬	진
00512008	장욱진	무제	1984	29.9x26.5	종이에 프린트	00707044과 동일작.
00512009	김환기	무제	1967-68년경	114.7x85	캔버스에 유채	진
00512011	김환기	학과 항아리	연도미상	40.9x31.7	캔버스에 유채	위
00512012	최영림	무제	연도미상	50.3x51.6	종이에 채색	위
00512013	권옥연	여인	연도미상	45.3x38	캔버스에 유채	진
00512014	권옥연	정물	연도미상	24.2x33.2	캔버스에 유채	진
00512015	변관식	하경	1943	33.9x23.7	지본 수묵담채	위
00512016	최영림	심청전에서	1981	53x65	캔버스에 유채	진
00512017	최영림	산에서	1977	52.9x45.2	캔버스에 유채	진
00512018	이인성	남산 풍경	1932	50.3x63	종이에 수채	위
00512019	손일봉	꽃	연도미상	53x45.2	캔버스에 유채	진
00512020	황염수	산	연도미상	14x25.8	캔버스에 유채	진
00512022	김은호	화소 8폭 병풍	1957	각 132.4x36	지본 수묵담채	진
00512023	이필언	풍경	1986	53x65	캔버스에 유채	진
00512024	이필언	풍경	1980	72.6x91	캔버스에 유채	진
00512025	변시지	낚시	연도미상	44.7x51.7	캔버스에 유채	진

접수번호	작가	제목	제작연도	크기(cm)	제작기법	감정결과
00512026	이인성	정물	연도미상	32x23	종이에 수채	위
00512027	천경자	개구리	연도미상	34.3x29.9	지본 수묵담채	진
00512028	허백련	靑山白雲(청산백운)	1962	119.1x32.5	지본 수묵	진
00512029	오용길	봄의 기운	2005	60.1x90.1	지본 수묵담채	진
00512030	김원	白牧丹(백목단)	1957	50.3x102.8	캔버스에 유채	진
00512031	김원	통일전망대에서 본 금강산	1987	45.3x52.7	캔버스에 유채	진
00512034	황영성	가족 이야기	1998	45.2x53	캔버스에 유채	진
00512035	이정규	무제	1969	45.4x37.5	캔버스에 유채	진
00512036	곽인식	Work	연도미상	54.2x72	종이에 채색	진
00512037	전상수	작품	1960	45.5x53.2	캔버스에 유채	진
00512038	윤명로	익명의 땅	1991	182x227.3	면천에 유채	진
00512039	이응노	무제	1979	31.5x24	나무에 양각	진
00512040	이응노	문자추상	1978	65x54	종이에 채색	진
00512041	이응노	무제	1985	66.8x264.5	캔버스에 유채	진
00512042	천경자	개구리	연도미상	44.5x44.4	지본 수묵담채	진
00512043	이승만	간찰	1905	31x42.3	종이에 먹	위
00512044	이대원	소나무	1976	40.7x31.5	캔버스에 유채	진

2006년
감정 목록

접수번호	작가	제목	제작연도	크기(㎝)	제작기법	감정결과
00601001	정규	풍경	연도미상	60.7x72.6	캔버스에 유채	위
00601002	김창열	물방울	1992	72.6x60.5	마포위에 유채	진
00601003	이대원	농원	1993	130.4x191.8	캔버스에 유채	진
00601004	박고석	마이산	1986	45.4x52.7	캔버스에 유채	진
00601005	김창열	회귀	1994	115.7x90.5	마포위에 유채	진
00601006	변시지	무천(조천)	1980	43.7x52.1	캔버스에 유채	진
00601007	이중섭	자화상	1955	48.5x31	종이에 연필	진
00601008	이중섭	네 어린이와 비둘기	연도미상	31.5x48.5	종이에 연필	진
00601009	이중섭	과수원의 가족과 아이들	연도미상	20.3x32.8	종이에 유채, 잉크	진
00601010	이중섭	새를 든 모녀와 아이들	연도미상	10x5.2	은지에 새김, 유채	진
00601011	이중섭	바닷가에서 노는 가족	연도미상	8.7x15.1	은지에 새김, 유채	진
00601012	이중섭	과일을 따먹으려는 사람들	1941	14x9	종이에 수채, 잉크	진
00601013	이중섭	활을 쏘는 남자와 화살을 든 여자	1941	14x9	종이에 수채, 잉크	진
00601014	이중섭	추상	1941	14x9	종이에 수채, 잉크	진
00601015	이중섭	추상	1941	14x9	종이에 수채, 잉크	진
00601016	이중섭	추상	1941	14x9	종이에 수채, 잉크	진
00601017	이중섭	소와 남자	1942	14x9	종이에 잉크	진
00601018	이중섭	물가의 두 사람	1941	9x14	종이에 먹지, 수채	진
00601019	장욱진	도인과 가족	1984	35x27	캔버스에 유채	진
00601021	이우환	선에서(From line)	1977	40.7x31.9	캔버스에 유채	진
00601022	천경자	진달래	연도미상	31.7x26.9	지본 담채	진
00601023	김옥균	吾黨之士(오당지사)	연도미상	29.8x119.3	종이에 먹	진
00601024	허건	노송	연도미상	31.6x62	지본 수묵담채	위
00601025	박수근	나무와 여인	연도미상	10x18.5	종이에 연필, 크레파스	진
00601026	박수근	두 여인	연도미상	10.5x11.6	종이에 볼펜	진
00601027	박수근	소	연도미상	15.2x21.3	종이에 연필	진
00601029	이응노	추상	연도미상	68.4x67.5	종이에 채색	위
00601030	박각순	누드	연도미상	65x53	캔버스에 유채	진
00601031-1	양호일	골프장	1993	130x97	유화	진
00601031-2	양호일	성남 c.c	1994	130x97.5	유화	진
00601031-3	양호일	골프장	1993	59.4x84.5	유화	진
00601031-4	양호일	말과 골퍼	연도미상	59.5x84	유화	진
00601031-5	양호일	경기 c.c	1995	45.5x53.5	유화	진
00601032-1	작가미상	원앙	연도미상	97x130	유화	진
00601032-2	작가미상	풍경	연도미상	70x79.5	유화	진
00601032-3	작가미상	송학	연도미상	110x57.5	지본 수묵담채	진
00601032-4	작가미상	폭포	연도미상	127x66	지본 수묵담채	진
00601033-1	이종식	화조	연도미상	111.5x311.5	지본 수묵담채	진
00601033-2	이종식	송학	연도미상	111.5x311.5	지본 수묵담채	진
00601033-3	고재국	무궁화	연도미상	188x68.5	지본 수묵담채	진
00601033-4	우희춘	천도복숭아	연도미상	35x52	지본 수묵담채	진
00601034-1	구암	敬天愛人(경천애인)	연도미상	34x131	종이에 먹	진
00601034-2	구암	長樂萬年(장락만년)	연도미상	34x133	종이에 먹	진
00601035	김인승	장미	1978	40.5x49.4	캔버스에 유채	위
00601036	김종학	설악 풍경	2003	33.2x24.3	캔버스에 유채	진

접수번호	작가	제목	제작연도	크기(cm)	제작기법	감정결과
00601037	윤중식	석양	1977	53x45.2	캔버스에 유채	진
00601038	임직순	정물	연도미상	37.9x45.2	캔버스에 유채	진
00601039	황염수	장미	연도미상	41x31.8	캔버스에 유채	진
00601040	박고석	노적봉	연도미상	45.5x53	캔버스에 유채	진
00601041	박고석	백양산	연도미상	60.5x72.5	캔버스에 유채	진
00601042	최영림	여인	1980	21.3x26.8	종이에 유채	진
00601043	임직순	풍경	연도미상	72.5x90.5	캔버스에 유채	위
00602001	도상봉	라일락	1966	38x45.3	캔버스에 유채	위
00602002	이중섭	함경도 어머니 박금녀	연도미상	22x16	캔버스에 유채	위
00602003	김환기	무제	1969	62x47.8	종이에 유채	진
00602004	박생광	각시탈	1984년경	68.2x70.3	종이에 수묵채색	진
00602005	윤중식	풍경	연도미상	53.2x45.4	캔버스에 유채	진
00602006	백남준	TV 비틀즈	1995	7.5x14	캔버스에 혼합재료	진
00602007	박수근	나무가 있는 마을	1964	15.2x24.7	하드보드에 유채	진
00602008	김환기	22-Ⅵ-69, #79-2	1969	115x85	캔버스에 유채	진
00602009	천경자	발리섬	1974	24x32.6	종이에 펜	진
00602010	백남준	무제	1978	30.2x60.8	캔버스에 유채	진
00602011	백남준	무제	1978	30.2x60.8	캔버스에 유채	진
00602012	오지호	피렌체	1974년경	40x49.8	캔버스에 유채	진
00602013	김환기	26-Ⅰ-68, Ⅰ	1968	58x38	신문지에 유채	진
00602014	남관	무제	연도미상	45.5x52.8	캔버스에 유채	진
00602015	김기창	青山閑日(청산한일)	1981	45x52.5	지본 수묵담채	진
00602016	김기창	빨래터	1985	39.5x56.4	지본 수묵담채	진
00602017	황염수	장미	연도미상	45.6x53	캔버스에 유채	진
00602018	이태식	작업 20	연도미상	161.5x130	캔버스에 유채	진
00602019	정연갑	불영의 인상	1998	89.2x145	캔버스에 유채	진
00602020	이응노	문자추상	1979	95.8x66	종이에 채색	진
00602021	이응노	문자추상	1979	95.3x65.5	종이에 채색	진
00602022	임직순	꽃	1988	22x27	캔버스에 유채	진
00602023	고종황제	헤이그 특사 임명장	연도미상	115.3x31	종이에 인쇄	위
00602024	천경자	여인	1986	13.3x12	종이에 채색	진
00602025	김환기	Mountains	1964	64x48.5	캔버스에 유채	진
00602026	박생광	고려불	1982	69.6x66.8	종이에 채색	위
00602027	권옥연	소녀	1979	53x41	캔버스에 유채	진
00602028	문학진	정물	1967	61x72.7	캔버스에 유채	진
00602029	김기창	청록산수	1996	66.6x128	견본 수묵담채	진
00602030	임직순	꽃	1978	38x45.4	캔버스에 유채	진
00602031	임직순	정물	1976	45.5x53.4	캔버스에 유채	위
00602032	장욱진	강변 마을	1984	33.6x20	캔버스에 유채	진
00602033	최영림	여인	1971	46x53.2	캔버스에 유채	진
00602034	문하진	무제	1971	41x32	캔버스에 유채	위
00602035	남관	무제	1978	100x73	캔버스에 유채	진
00602036	이응노	문자추상	1969	78.5x67.6	종이에 먹	위
00602037	임직순	꽃	1988	53x45.4	캔버스에 유채	진
00602039	박생광	십장생	1978	53x72.7	종이에 채색	위

접수번호	작가	제목	제작연도	크기(cm)	제작기법	감정결과
00602042	이상범	高原秋色(고원추색)	1955	24x245.2	지본 수묵담채	진
00602043	중광	무제	연도미상	31.7x41	캔버스에 유채	위
00602044	중광	무제	연도미상	31.7x41	캔버스에 유채	위
00602045	김환기	무제	연도미상	22.7x31.5	종이에 유채	위
00602046	김종학	꽃	2003	60.5x72.5	캔버스에 유채	진
00602048	박상옥	꽃	1965	53x33.6	캔버스에 유채	진
00602049	류경채	염소	1954	80.4x100	캔버스에 유채	진
00602050	김환기	7-ⅴ-69 #50	1969	175x125	캔버스에 유채	진
00602051	임직순	염소	1963	53x72.5	캔버스에 유채	진
00602052	오지호	풍경	1964	52.8x72.2	캔버스에 유채	위
00602053	김환기	22-Ⅱ-68, I	1968	55.3x37.5	종이에 유채	진
00602054	이대원	나무	1990	80.2x130	캔버스에 유채	진
00602055	오지호	배	1979	31.8x40.8	캔버스에 유채	진
00603001	김종학	설악산 풍경	2002	60.5x72.5	캔버스에 유채	진
00603002	박수근	거리	1962	36.5x15.5	하드보드에 유채	진
00603003	김환기	풍경	연도미상	23.9x32.9	목판에 유채	진
00603004	이대원	농원	1974	53x65	캔버스에 유채	진
00603005	이만익	가족	2004	45.5x53	캔버스에 유채	진
00603006	천경자	결혼식	연도미상	25.1x38.1	종이에 채색	진
00603007	변종하	무제	연도미상	60.8x72.8	부조에 유채	진
00603008	변관식	外金剛玉流泉(외금강옥류천)	1960년대 전반	47.3x65	지본 수묵담채	진
00603009	이우환	선으로부터	1978	60.5x73	캔버스에 유채	진
00603010	이우환	From winds	1984	90.5x72	캔버스에 유채	진
00603011	김환기	무제	연도미상	58.8x45	Oil on Rice Paper	진
00603012	김환기	무제	연도미상	57x43	Oil and Marker Pencil on Rice Paper	진
00603013	장욱진	무제	1984	29.9x26.5	종이에 매직마커	00707044과 동일작.
00603014	김종학	설악 풍경	연도미상	72.7x72.6	캔버스에 유채	진
00603017	천경자	여인	1987	13.7x12.1	종이에 채색	진
00603018	천경자	괌 島(도)	1983	40.8x31.6	종이에 채색	위
00603019	김기창	바보 산수	연도미상	77.5x93.6	견본 수묵채색	진
00603020	윤중식	풍경	연도미상	32.6x22.7	종이에 유채	진
00603021	권옥연	소녀	1990	40.7x31.7	캔버스에 유채	진
00603022	이우환	correspondance	2004	46x55.1	캔버스에 유채	진
00603023	김기창	풍속도	연도미상	38x39.1	종이에 수묵담채	진
00603024	천경자	개구리	연도미상	33.6x135.1	종이에 채색	진
00603025	변시지	여인상	연도미상	36.9x20	캔버스에 유채	진
00603027	이대원	농원	1998	45.4x52.8	캔버스에 유채	진
00603028	김환기	30-Ⅸ-71	1971	30.5x22.8	종이에 색연필	진
00603029	사석원	부엉이	1991	32.8x23.8	캔버스에 유채	진
00603030	사석원	부엉이	1991	32.6x23.6	캔버스에 유채	진
00603031	하민누	부제	연도미상	31.5x40.8	캔버스에 유채	진
00603032	이왈종	생활 속에서-중도의 세계	1990	64.5x97.3	한지에 먹, 혼합재료	진
00603033	김환기	나는 새 두 마리	1962	42x52.5	캔버스에 유채	진
00603034	윤중식	섬	1969	53x45.5	캔버스에 유채	진

접수번호	작가	제목	제작연도	크기(cm)	제작기법	감정결과
00603035	천경자	모로코 라바트	1974	12.8x8	우편엽서에 펜	위
00603036	김환기	새와 달	연도미상	49.8x60.6	캔버스에 유채	위
00603037	천경자	수녀	1988	45x37.7	종이에 채색	위
00603038	장희주	모란(병풍)	1955	130.3x89.6	지본 수묵채색	진
00603039	장희주	모란	연도미상	112.4x31.3	지본 수묵채색	진
00603040	김대규	잉어	1984	67x69.2	지본 수묵채색	진
00603041	박영복	서예	1965	66.1x187.4	지본 수묵	진
00604001	변종하	여인	연도미상	35.2x43.1	종이에 유채	진
00604002	박영선	책읽는 여인	연도미상	90.7x117	캔버스에 유채	진
00604003	오지호	바다	연도미상	33.4x45.8	캔버스에 유채	진
00604004	임직순	꽃이 있는 정물	1987	80.3x89.4	캔버스에 유채	진
00604005	김형근	비애	1993	25.6x17.8	캔버스에 유채	진
00604006	박생광	학과 탈	연도미상	26.4x33.2	종이에 수묵채색	진
00604007	김종학	봄꽃	연도미상	60.3x72.6	캔버스에 유채	진
00604008	김환기	매화	연도미상	40x50.6	캔버스에 유채	진
00604009	김환기	새	연도미상	20x31	종이에 연필, 수채	진
00604010	천경자	秋庭(추정)	1955	165.8x366.18	종이에 채색	진
00604011	박수근	두 여인	연도미상	25.5x20.5	종이에 유채	위
00604012	이우환	with winds	1987	72.1x89.8	캔버스에 유채	진
00604013	천경자	여 인	1960~70년경	27.5x18	종이에 채색	진
00604015	박영선	農夫의 家族(농부의 가족)	연도미상	60x72.4	캔버스에 유채	진
00604018	천경자	인디언 나바호 女人(여인)	1981	40.8x31.6	종이에 채색	진
00604019	도상봉	풍경	1965	24.3x33.4	캔버스에 유채	진
00604020	이응노	문자추상	1978	141x74.5	한지에 채색, 꼴라쥬	진
00604021	이응노	문자추상	1978	95x64.5	한지에 채색, 꼴라쥬	진
00604022	이응노	문자추상	1978	95.8x63	한지에 채색, 꼴라쥬	진
00604023	이응노	문자추상	1979	98.8x67	한지에 채색, 꼴라쥬	진
00604024	이응노	문자추상	1979	126.5x95	한지에 채색	진
00604025	이응노	문자추상	1979	125.5x94.2	한지에 채색, 꼴라쥬	진
00604026	도상봉	라일락	1967	24x33.3	캔버스에 유채	진
00604027	장욱진	가로수	1987	31x40.6	캔버스에 유채	위
00604028	이상범	하경	연도미상	64.3x125.3	종이에 수묵담채	위
00604029	김기창	풍경	연도미상	92.2x170.8	종이에 수묵담채	진
00604030	장욱진	풍경	1978	6.6x62.4	종이에 매직마커	진
00604031	이대원	나무	1982	45.4x53.1	캔버스에 유채	진
00604032	박고석	백양산	연도미상	52.8x64.6	캔버스에 유채	진
00604033	김형근	무제	연도미상	27.2x22.3	캔버스에 유채	진
00604034	김기창	태양을 먹은 새	1968	31.6x39.1	두방에 수묵채색	진
00604035	김기창	바보산수	연도미상	45.2x52.7	종이에 수묵채색	진
00604036	김환기	나는 새 두마리	1956	19.4x14.8	종이에 드로잉	진
00604037	천경자	사이공	1972	27.2x24.2	하드보드지 위에 싸인펜	진
00604038	천경자	싸이공	1972	27x24.2	하드보드지 위에 싸인펜	진
00604039	민영익	난초	연도미상	43.6x65.1	종이에 수묵	진
00604040	이상범	설경	연도미상	24.2x33.4	종이에 수묵	진

접수번호	작가	제목	제작연도	크기(cm)	제작기법	감정결과
00604041	서세옥	목동	연도미상	41x56.4	종이에 수묵채색	위
00604043	이우환	from point	1978	60x72.5	캔버스에 유채	진
00604044	박수근	마을풍경	연도미상	17.3x25.5	종이에 펜	진
00604045	박수근	오리	1959	14.8x16.6	종이에 펜	진
00604046	박수근	세 남자	연도미상	19x26.3	종이에 수채	진
00604047	이대원	농원	1991	80.2x116.5	캔버스에 유채	진
00604048	김환기	등불	연도미상	19.3x13.5	종이에 수채	진
00604049	장욱진	나무아래 사람	1987	45.2x22.7	캔버스에 유채	진
00605001	박생광	화조화	연도미상	128.3x30	종이에 수묵담채	위
00605002	천경자	풍경	연도미상	35x35.2	한지에 담채	위
00605003	최쌍중	마을풍경	연도미상	45.5x53	캔버스에 유채	위
00605004	천경자	아이누 여인	1988	41x32	종이에 채색	위
00605005	박수근	세 남자	연도미상	19.4x26.8	종이에 유채	진
00605007	이중섭	무제	연도미상	15.2x24.6	종이에 스크래치 기법	위
00605008	이중섭	무제	연도미상	20x32.2	종이에 크레파스, 수채	위
00605009	김기창	청록산수	연도미상	40x56.5	지본 수묵채색	진
00605010	천경자	카이로	1974	36.6x26.4	종이에 채색	진
00605011	길진섭	정물	1937	52.7x65	캔버스에 유채	위
00605013	이대원	나무	1991	80x116.5	캔버스에 유채	진
00605014	이인성	어느 나루터	1947	36.9x52.7	종이에 수채	진
00605015	천경자	일본무녀	연도미상	89.5x59.7	견본 채색	위
00605016	이응노	문자추상	1972	131x67	한지에 채색	진
00605017	유영국	무제	1958	132x102	캔버스에 유채	진
00605018	천경자	금붕어	연도미상	69.6x35.5	종이에 채색	진
00605019	박영선	여인 누드	연도미상	40.6x31.6	캔버스에 유채	진
00605020	천경자	타히티 모래아섬	1969	24x27.2	종이에 채색	진
00605021	이우환	with winds	1987	162x130	캔버스에 유채	진
00605022	이우환	점에서	1979	60.6x72.5	캔버스에 유채	진
00605023	변시지	향원정	연도미상	33.2x24	캔버스에 유채	위
00605024	박수근	마을 풍경	1962	19.6x26.7	종이에 연필	진
00605025	박수근	초가집	1962	16.4x23.6	종이에 연필	진
00605027	천경자	우간다 엔테베	1974	14.4x19.3	종이에 펜	위
00605028	김창열	물방울	1976	46x61	한지에 먹, 유채	진
00605029	최영림	여인	1982	50.8x38.2	종이에 유채	진
00605030	천경자	겨울 富士(후지)	1984	24x27.2	종이에 채색	진
00605031	천경자	앉아있는 여인	1990	40.9x31.6	종이에 채색	진
00605032	이우환	with winds	1983	38x45.5	캔버스에 유채	진
00605033	천경자	금붕어	연도미상	27.3x24.3	종이에 채색	진
00605034	이상범	夏景(하경)	연도미상	62x128.7	종이에 수묵담채	진
00605035	이상범	夏景(하경)	연도미상	38.2x127	종이에 수묵담채	위
00605036	이중섭	엽서	1942	13.4x8.9	종이에 채색	위
00605037	이중섭	엽서	1941	9x14	종이에 채색	위
00605038	김환기	무제	연도미상	61x50.8	캔버스에 유채	진
00606001	이대원	농원	1992	129x192	캔버스에 유채	00710053과 동일작.

접수번호	작가	제목	제작연도	크기(cm)	제작기법	감정결과
00606002	이대원	농원	1992	79x115.5	캔버스에 유채	00710054와 동일작
00606003	황유엽	도라오는 길	1988	60x72.4	캔버스에 유채	위
00606004	오지호	항구	1966	50x60.6	캔버스에 유채	진
00606005	천경자	마드리드 플라멩고	연도미상	26.9x24.2	종이에 채색	진
00606006	변시지	노인과 조랑말	연도미상	33.2x20.5	캔버스에 유채	진
00606007	박정희	내 一生 祖國과 民族을 爲하여 (내 일생 조국과 민족을 위하여)	1974	42.2x75.5	종이에 인쇄	위
00606008	김환기	십자구도	1969	75.5x60.2	캔버스에 유채	진
00606009	남관	추상	연도미상	61x46	캔버스에 유채	진
00606010	김종학	개울가	2003	80.3x100	캔버스에 유채	위
00606011	허백련	雨景(우경)	1959	32.3x124.2	지본 수묵채색	진
00606012	권옥연	소녀	2002	41x31.7	캔버스에 유채	진
00606013	김기창	승무	연도미상	31.2x29	지본 수묵채색	진
00606014	박수근	노상	연도미상	14.9x25.5	캔버스에 유채	진
00606015	김은호	신선도	1948	32.5x54	지본 수묵채색	위
00606016	신학분	사랑을 위하여	2004	40.9x53.2	캔버스에 유채	진
00606017	이하응	묵란도	연도미상	79.9x37.5	견본 수묵	위
00606018	천경자	카드 든 여인	1992	79.3x59..4	종이에 채색	위
00606019	박생광	여인	연도미상	45.7x68.4	종이에 채색	진
00606020	허련	산수화	연도미상	53.3x264	지본 수묵채색	위
00606021	이재관	산수화	연도미상	104.8x32	견본 수묵	위
00606022	이승조	핵	연도미상	144.7x112	캔버스에 유채	위
00606024	김환기	무제	1966	31.8x25.5	종이에 혼합재료	진
00606025	이인성	海景(해경)	1933	23.8x33	나무판자에 유채	진
00606026	길진섭	풍경	1956	40.4x52.6	종이에 유채	위
00606027	장욱진	나룻배	연도미상	13x17.6	종이에 유채	위
00606028	임직순	정물	연도미상	72.5x60.5	캔버스에 유채	위
00606030	이우환	From point	1979	37.8x45.5	blue pigment on canvas	진
00606031	이대원	농원	1990	49.5x64.8	캔버스에 유채	진
00606032	이우환	correspandance	2003	81x100	pigment on canvas	진
00606033	박생광	무제	연도미상	162x130.5	종이에 채색	위
00606034	장욱진	나무아래 두사람	1975	30.3x26.4	종이에 매직마커	진
00606035	이대원	못 (pond)	1991	52.8x72.4	캔버스에 유채	진
00606036	이우환	from line	1984	91x72.7	blue pigment on canvas	진
00606037	이우환	from point	1980	44.8x52.3	pigment on canvas	진
00606038	이우환	from point	1983	45x37.5	pigment on canvas	진
00606039	이대원	농원	1991	45.2x53	캔버스에 유채	진
00606040	박정희	祝辭(축사)	1961	31.1x307	지본 수묵	위
00607002	천경자	여인	1992	40.8x31.7	종이에 채색	진
00607004	양달석	목동과 소	1963	31.5x40.8	캔버스에 유채	위
00607005	장우성	雪鹿圖(설록도)	1967	66.5x90.8	치본 수북남재	신
00607006	김대중	民主回復 祖國統一 (민주회복 조국통일)	1986	128.5x34	지본 수묵	위
00607007	박정희	國論統一(국론통일)	1979	33x114	지본 수묵	위

접수번호	작가	제목	제작연도	크기(cm)	제작기법	감정결과
00607008	백남준	STOLLWERCK-CHOCOLATE,CHICLETS	1976	55.8x17.3	에나멜금속위에 혼합재료	진
00607009	백남준	ROBOT	1991	57.5x14.5x5	혼합재료	진
00607010	백남준	KIM CHEE AND SAUERKRAUT	1997	12.2x6x2	혼합재료	진
00607011	백남준	DUMONT PICTURE TUBES RECEIVING TUBES	연도미상	104x69.5	깃발위에 혼합재료	진
00607012	이상범	夏景(하경)	1958	25x47	지본 수묵담채	진
00607013	이상범	夏景(하경)	연도미상	31x48.7	지본 수묵담채	진
00607014	김기창	최후의 만찬	연도미상	59.5x147	비단에 수묵채색	진
00607015	천경자	도라지꽃	연도미상	33.2x31.8	지본 수묵채색	진
00607016	황유엽	秋夕前日(추석전일)	1991	52.8x45.3	캔버스에 유채	진
00607017	박생광	금강산 보덕암	연도미상	64.2x40.3	지본 수묵담채	진
00607018	김종학	해와 들꽃	1980년대	35.6x50.6	종이에 유채	진
00607019	천경자	모로코 라바트에서	1974	27x24	종이에 채색	진
00607020	김정희	古丹深藏井八曲屛 (고단심장정8곡병)	연도미상	101.7x364	지본 수묵	위
00607021	김종학	꽃	2003	60.2x72.6	캔버스에 유채	진
00607022	김환기	달	1961	15.9x22.1	종이에 매직마커	진
00607023	김환기	사슴	연도미상	16.2x15.6	종이에 펜, 과슈	진
00607024	김환기	항아리	1956	40.2x25.5	종이에 볼펜, 과슈	진
00607025	이상범	秋景(추경)	1959	32.9x68.8	지본 수묵담채	위
00607026	최영림	봄처녀	1981	45.2x52.6	캔버스에 유채	진
00607027	변관식	외금강 삼선암 추색도	1966	125.5x125.5	지본 수묵담채	진
00607028	이상범	夏景(하경)	1961	24.3x36.2	지본 수묵담채	진
00607029	이응노	문자추상	1976	95.2x64	한지에 채색	위
00607030	이응노	문자추상	1979	93.5x62.3	한지에 꼴라쥬, 채색	위
00607031	장욱진	호랑이	1986	67.2x42.4	지본 수묵	위
00607032	이중섭	엽서	연도미상	14.2x9.1	종이에 채색	위
00607033	천경자	개구리	연도미상	135.5x33.8	종이에 채색	진
00607034	오지호	항구	1974	37.8x45.5	캔버스에 유채	위
00607035	양달석	목동과 소	연도미상	27.2x40.8	캔버스에 유채	위
00607036	백남준	미디어 아트	2000	59.5x72	혼합재료	진
00607038	이우환	correspondance	2003	73.6x59.8	pigment on canvas	진
00608001	장우성	여인	연도미상	113.7x40.4	견본 수묵채색	진
00608002	김관호	풍경	1955	23x30	천에 유채	위
00608003	이상범	秋林幽居(추림유거)	연도미상	79.4x150	지본 수묵	진
00608004	남관	statue alondonnée	1975	54.6x65.2	캔버스에 유채	진
00608005	변관식	내금강 단발령	연도미상	58.3x90	지본 수묵	진
00608006	이우환	correspondance	1997	72.3x59.7	pigment on canvas	진
00608007	권옥연	풍경	2004	37.8x45.3	캔버스에 유채	진
00608008	오지호	秋雪嶽(추설악)	1981	24.3x33.3	캔버스에 유채	진
00608009	김창열	물방울	2000	53x72.6	캔버스에 유채	진
00608010	박수근	풍경	1958	10.2x18.8	종이에 연필	진
00608011	박수근	초가집	1962	16.4x23.6	종이에 연필	진
00608012	천경자	여인	1993	36x28.5	종이에 채색	위
00608013	백남준	Fin de Siècle Man	1992	80x57.5x26	혼합재료 (edition 6/25)	진

접수번호	작가	제목	제작연도	크기(cm)	제작기법	감정결과
00608014	이우환	correspondance	1997	71.7x60.3	pigment on canvas	진
00608015	천경자	여인	연도미상	26.8x23.7	종이에 채색	진
00608016	변관식	江村春色(강촌춘색)	1972	32.5x48.2	지본 수묵담채	진
00608017	김환기	화실	1962	18.3x11.8	종이에 펜	위
00608018	오승윤	산과 강	연도미상	37.7x45.5	캔버스에 유채	진
00608019	이삼만	古詩(고시)	연도미상	각 99.6x30.2	지본 수묵	위
00608020	천경자	나이로버 캐냐	1974	24x35.4	종이에 담채	진
00608021	박고석	섬	연도미상	22.7x27.3	나무에 유채	진
00608022	박고석	金井山 風景(금정산 풍경)	1977	65x53	캔버스에 유채	진
00608023	천경자	La Cage	1984	31.7x40.8	종이에 채색	진
00608024	천경자	아열대	1978년 경	59.3x39.6	종이에 채색	진
00608025	임직순	화초와 소녀	연도미상	60.5x72.6	캔버스에 유채	진
00608026	이인문	二翁觀瀑圖(이옹관폭도)	연도미상	22x27.5	지본 수묵담채	진
00608028	김환기	Mountain in Winter	1964	73.3x114.7	캔버스에 유채	진
00608029	이대원	Apple Tree	1973	50x60.3	캔버스에 유채	진
00609001	이대원	농원	1990	65x80.1	캔버스에 유채	위
00609002	배병우	소나무	연도미상	99x129	컬러인화, 코팅	진
00609003	이상범	사계산수 8폭 병풍	1953	각 130.8x33.2	지본 수묵채색	진
00609004	이대원	과수	1977	45.5x53	캔버스에 유채	위
00609005	장욱진	새와 호랑이와 사람	1979	25.6x34.5	종이에 매직마커	진
00609006	임직순	향원정	1971	24.2x33.2	캔버스에 유채	진
00609007	정선	芙蓉堂圖(부용당도)	1740	90.5x58.2	지본 수묵담채	진
00609008	유강열	추상	1975	30.5x37.5	염색	진
00609009	김인승	장미	1985	56.2x71	캔버스에 유채	진
00609010	김인승	장미	1979	50x65.1	캔버스에 유채	진
00609011	박생광	장승	1980	44.5x49.6	종이에 채색	진
00609012	박생광	탈	1980	29.5x49.7	종이에 채색	진
00609013	전혁림	무제	1980년대	50x72.7	캔버스에 유채	진
00609014	전혁림	정물	1987	53x45.5	캔버스에 유채	진
00609015	권우현	산수	1934	110x31.1	지본 수묵담채	진
00609016	이우환	correspondance	1995	47.2x37.2	종이에 수채	진
00609017	권옥연	풍경	연도미상	24.2x33.2	캔버스에 유채	진
00609018	박수근	십장생	연도미상	18x7.3	목판화	진
00609019	천경자	리비아 砂漠(사막)	1974	17.9x23.5	종이에 채색	위
00609020	천경자	모로코 라바트에서	1974	27x24.2	종이에 채색	진
00609021	오지호	파도	1979	32x40.8	캔버스에 유채	진
00609022	변관식	춘경산수	연도미상	30.2x120.4	지본 수묵담채	진
00609023	천경자	수국	연도미상	28.5x33.4	지본 수묵담채	진
00609024	지산	설경	연도미상	44.6x70.2	지본 수묵담채	진
00609025	안병욱	호심정혼	연도미상	106.2x31.4	인쇄물	위
00609026	김상필	화기시싱	연도미상	31.7x121.2	지본 수묵	진
00609027	김명제	학	1969	64.6x104.7	지본 수묵담채	진
00609028	유오종	산수	1985	70.2x135.2	지본 수묵담채	진
00609029	김응현	경지영지	1969	31.3x191.8	지본 수묵	진
00609030	김응현	정와	1969	33.3x66.2	지본 수묵	진

접수번호	작가	제목	제작연도	크기(cm)	제작기법	감정결과
00609031	천경자	개구리	연도미상	57.9x57.9	종이에 채색	진
00609032	도상봉	정물	1964	50.5x76	캔버스에 유채	위
00609033	천경자	사모아에서 파고휘양	연도미상	27x24	종이에 채색	진
00609034	박생광	모란	연도미상	69.7x70	종이에 채색	위
00609035	육심영	The meeting of East and West Ⅰ	1982	50x50	mixed media on paper	진
00609036	육심영	The meeting of East and West Ⅱ	1982	50x50	mixed media on paper mounted on panel	진
00609037	천경자	마드리드 플라멩고	연도미상	26.9x24.2	종이에 채색	진
00609038	천경자	도라지꽃	연도미상	33.5x63.7	지본 수묵담채	진
00609040	천경자	뉴델리 動物園(동물원)	1979	24.3x33.3	종이에 채색	진
00609041	장욱진	가족	1979	22.5x15.3	종이에 유채	진
00609042	이대원	정물	1978	60.7x50.2	캔버스에 유채	진
00609043	박영선	여인 누드	연도미상	41x53	캔버스에 유채	진
00609044	정선	雪景(설경)	연도미상	34.6x48	지본 수묵담채	위
00609045	배병우	소나무	1993	98.5x299.5	컬러인화, 코팅	진
00609046	김종학	꽃과 나비	2003	53.1x41	캔버스에 유채	진
00609047	김종학	겨울 설악바다	1999	60.6x72.5	캔버스에 유채	진
00610001	박수근	노상의 사람들	1961	18.6x25.1	하드보드지에 유채	진
00610002	천경자	6월의 신부	1977	46.2x34.4	종이에 채색	진
00610003	오지호	海景(해경)	연도미상	33.5x45.5	캔버스에 유채	진
00610004	오지호	풍경	1968	27x41	캔버스에 유채	진
00610005	박고석	백암산	연도미상	45.4x52.8	캔버스에 유채	진
00610006	류경채	봄	1957	96x129.8	캔버스에 유채	진
00610007	이인문	江山無盡圖(강산무진도)	연도미상	36.4x359.2	견본 수묵담채	위
00610008	김인승	풍경	1973	53x45.5	캔버스에 유채	진
00610009	최영림	심청	1984	43x22.8	캔버스에 유채	위
00610010	최영림	동산의 누드	1979	33x43	종이에 유채	진
00610011	김형근	戀歌(연가)	2005	27x21.6	캔버스에 유채	진
00610012	박수근	귀로	1959	29x21.6	하드보드지에 유채	진
00610013	박고석	백암산	연도미상	45.5x53	캔버스에 유채	진
00610014	천경자	카이로의 수박장사	1974	16.7x22.8	종이에 채색	위
00610015	최영림	추상	1979	32.5x30.3x30.3	도자기에 유채	위
00610016	최영림	호랑이	연도미상	13.5x19.5x4.5	돌에 유채	위
00610017	김세용	좌상	연도미상	72.6x50.1	캔버스에 유채	진
00610018	이인상	古木石門(고목석문)	연도미상	25.5x18.8	지본 수묵담채	진
00610019	임희지	난초	연도미상	59.2x32	지본 수묵	진
00610020	최쌍중	모란	1982	65x90.7	캔버스에 유채	진
00610021	이우환	correspondance	1994	227x182	gray pigment on canvas	진
00610022	박수근	나무	연도미상	18.8x26.5	종이에 연필	진
00610023	이대원	농원	1991	64.5x90.5	캔버스에 유채	진
00610024	오지호	과수원	연도미상	24.3x33.3	캔버스에 유채	진
00610025	김기창	행차	1987	68.3x126	지본 수묵채색	위
00610026	김기창	강호정경	1984	73.5x143.8	지본 수묵채색	위
00610027	최장한	삶에서 삶으로	1999	72.7x90.9	캔버스에 유채	진
00610028	최장한	삶에서 삶으로	2000	72.7x90.9	캔버스에 유채	진

접수번호	작가	제목	제작연도	크기(cm)	제작기법	감정결과
00610029	최장한	삶에서 삶으로	1997	72.7x90.9	캔버스에 유채	진
00610030	최우상	비둘기	1989	90.9x72.7	캔버스에 유채	진
00610031	이한우	정물	1990	72.5x91	캔버스에 유채	진
00610032	이한우	여인	연도미상	73x90.7	캔버스에 유채	진
00610033	이한우	풍경	연도미상	112.5x162	캔버스에 유채	진
00610034	이한우	풍경	연도미상	112x162	캔버스에 유채	진
00610035	박종근	여정	2001	53x65.2	캔버스에 유채	진
00610036	박종근	고향언덕	2005	53x72.7	캔버스에 유채	진
00610037	박종근	그리움	2005	60.6x45.5	캔버스에 유채	진
00610038	박종근	집으로	2001	45.5x60.6	캔버스에 유채	진
00610039	박종근	여정	2000	60.6x72.7	캔버스에 유채	진
00610040	김환기	무제	1960년대	17.7x28.5	혼합매체(종이에 과슈, 색펜, 색연필)	진
00610041	박종근	사랑	2001	45.5x60.6	캔버스에 유채	진
00610042	박종근	고향길	2006	63.2x72.6	캔버스에 유채	진
00610043	홍문규	풍경	1986	72.5x60.5	캔버스에 유채	진
00610044	최우상	향나무	1996	45.5x53	캔버스에 유채	진
00610045	박종근	동심	2005	45.5x60.6	캔버스에 유채	진
00610046	박종근	집으로	2001	45.5x60.6	캔버스에 유채	진
00610047	박종근	고향길	2001	45.5x60.6	캔버스에 유채	진
00610048	박종근	향수	2001	45.5x60.6	캔버스에 유채	진
00610049	박종근	사랑	2001	45.5x60.6	캔버스에 유채	진
00610050	박고석	백양산	연도미상	49.7x60.3	캔버스에 유채	진
00610051	최영림	말과 여인	1976	32.8x53.2	캔버스에 유채	진
00610052	백남준	우산 쓴 부다	2001	80x92x92	혼합재료	진
00610053	김정희	千佛光明普石翠(천불광명개석취)	연도미상	81.5x37.8	지본 수묵	위
00610054	이상범	설경	1960	22x93	지본 수묵담채	진
00610055	천경자	개구리	연도미상	26.8x41.2	지본 수묵담채	진
00611001	김춘자	하얀모란	2006	40.5x28	수채화	진
00611002	김창수	Flickering-the dual crowd 060529-305	2006	49x66.5	실크스크린	진
00611003	이환범	봄의 어촌	2003	24.5x34	화선지, 먹, 채색	진
00611004	황승희	내마음속의 하늘색	2004	21x37	판화	진
00611005	장성아	건물군-3	2006	45x45	캔버스에 아크릴	진
00611006	김소선	닭머리	2006	25x25	백자도판위 채색	진
00611007	김성희	오래된 정원을 위한 설계도	2006	35.5x39.5	먹과 채색	진
00611008	김종학	무제	1999	22.3x34.1	혼합재료	진
00611009	최혜인	감자속의 사막	2001	90x60	한지에 채색	진
00611010	변명희	즐거운 想像(상상)	2006	23.5x32.5	아크릴, 혼합재료	진
00611011	변명희	여름	2006	29x50.7	수채화	진
00611012	권옥연	언덕위에 집	연도미상	22×27.4	캔버스에 유채	위
00611014	김인승	장미	1983	40.3×52.8	캔버스에 유채	진
00611015	고희동	산수	1936	34.4×107	종이에 채색	위
00611016	김흥수	콤포지션	1957	50×61	캔버스에 유채	진
00611017	이상범	四季山水10幅屛風 (사계산수10폭병풍)	1951	각 90.8×26.3	지본 수묵채색	진
00611018	정선	僮僕效迎(동복효영)	연도미상	24×22.2	지본 수묵담채	진

접수번호	작가	제목	제작연도	크기(cm)	제작기법	감정결과
00611019	고희동 외 4인	정규 개인전 방명록	1953	24×112.3	종이에 먹	진
00611020	이상범	山高水長(산고수장)	1952	33×66	지본 수묵담채	진
00611021	장승업	영모도	연도미상	135.8×34.6	지본 수묵담채	위
00611022	정규	달과 배	1958	37.5×14.5	다색목판화	진
00611024	박종근	모정	2005	72.7×53	캔버스에 유채	진
00611025	이한우	아름다운 우리강산	2001	72.7×90.5	캔버스에 유채	진
00611026	이한우	백자와 소라	2004	45×53	캔버스에 유채	진
00611027	이한우	해신	1990	112×162.5	캔버스에 유채	진
00611028	이응노	문자추상	1978	122×95	한지에 채색	진
00611029	천경자	모자 쓴 신디	1993	40.9×31.8	종이에 채색	위
00611030	김기창	포도와 다람쥐	연도미상	128.0×58.6	지본 수묵담채	위
00611031	이한우	십장생	2003	268×188	캔버스에 유채	진
00611032	천경자	누가 울어	1989	31.8×40.8	종이에 채색	위
00611033	박생광	하회탈과 학	연도미상	33.3×44.7	종이에 채색	진
00611034	김환기	무제	연도미상	22.8×30.1	종이에 과슈	진
00611035	김환기	무제	연도미상	30.1×22.7	종이에 연필, 색연필, 과슈	진
00611036	김환기	무제	1965	38.8×28.5	종이에 과슈	진
00611037	박고석	외설악	연도미상	24.1×33.4	캔버스에 유채	위
00611038	이대원	농원	1999	45.5×53	캔버스에 유채	진
00611039	김창열	물방울	1995	160×130.4	마포에 유채	진
00611040	김환기	무제	연도미상	44.4×29.0	종이에 과슈	진
00611041	김정희	阮堂書(완당서)	연도미상	각 26.2×16.3	지본 수묵	진
00611042	김명국	산수도	연도미상	52.9×32.0	지본 수묵담채	위
00611043	이공우	墨梅六曲屛風(묵매6곡병풍)	연도미상	각 109.3×39.8	지본 수묵	진
00611044	김종학	밤에 핀 들꽃	2002	45.4×53	캔버스에 유채	진
00611045	김환기	꽃	1950년대 초반	35×21.7	하드보드지에 유채	진
00611046	심사정	花鳥草蟲十幅屛風 (화조초충10폭병풍)	연도미상	각 26.5×16.8	지본 수묵채색	위
00611047	김환기	무제	연도미상	29.0×22.8	종이에 펜, 채색	진
00611048	김환기	18-IX-71	1971	30.6×22.7	종이에 색연필	진
00611049	김환기	무제	연도미상	30.5×22.7	종이에 색연필	진
00611050	김인승	정물	연도미상	52.0×44.9	캔버스에 유채	위
00611051	이응노	문자추상	1979	146.0×141.0	한지에 채색, 꼴라주	진
00611052	이응노	문자추상	1979	141.0×97.6	한지에 채색, 꼴라주	진
00611053	도상봉	정물	1975	24.3×33.5	캔버스에 유채	진
00611054	김인승	정물	연도미상	52×44.9	캔버스에 유채	위
00611055	김종학	야생화	1985	48.1×74.0	캔버스에 유채	진
00611056	이응노	문자추상	1978	81.0×64.8	캔버스에 채색, 꼴라주	진
00611057	이응노	문자추상	1980	115.4×50.0	캔버스에 채색, 꼴라주	진
00611058	이응노	문자추상	1978	94.0×63.7	한지에 채색, 꼴라주	진
00611059	이응노	문자추상	1976	96×66.3	한지에 채색, 꼴라주	진
00611060	김종학	보름달	2006	41.0×53.1	캔버스에 유채	진
00611061	이우환	포인트(From Point)	1982	99.2×80.2	캔버스에 유채	진
00611062	장리석	독서하는 여인	1971	62.2×53.2	캔버스에 유채	위
00611063	박고석	닭	1965	31.9×32.1	캔버스에 유채	진

접수번호	작가	제목	제작연도	크기(cm)	제작기법	감정결과
00611064	최영림	봄날	1978	14.5×71.0	캔버스에 유채	진
00611065	오승윤	마을	2004	45.0×38.0	캔버스에 유채	진
00611066	한용운	行書 五言絶句 十曲 屛風 (행서 오언절구 10곡 병풍)	연도미상	각 82.0×26.0	지본 수묵	위
00611067	최영림	옛 이야기	1971	60.9×73.0	캔버스에 유채	진
00612001	변관식	釜港春日(부항춘일)	1960	32.8×125.3	지본 수묵담채	진
00612002	이응노	군상	1987	141×73.2	인쇄물	위
00612003	천경자	꽃	1984	47×43	지본 채색	진
00612004	권옥연	소녀	연도미상	35.5×27.6	캔버스에 유채	진
00612005	김인근	작품 99 B	2001	71×59	캔버스에 유채	진
00612007	김창열	물방울	1977	73.3×60	캔버스에 유채	진
00612007	이하응	石蘭圖(석란도)	1891	118.0×52.0	견본 수묵	진
00612008	윤중식	노을	연도미상	48×54	캔버스에 유채	진
00612009	이우환	바람	1988	91×72.8	캔버스에 유채	진
00612010	오지호	이리아스	연도미상	68.2×48.2	종이에 목탄	위
00612011	이대원	농원	1990	45.3×53.1	캔버스에 유채	진
00612012	장승업	翎毛圖(영모도)	연도미상	129.2×29.9	지본 수묵담채	위
00612013	주태석	자연 이미지	2006	150×75	캔버스에 아크릴	진
00612014	김창열	물방울	2001	54.0×73.1	캔버스에 유채	진
00612015	이강소	From Island	2006	73.1×90.8	캔버스에 아크릴릭	진
00612016	이우환	with wind	1990	160×130.2	canvas on pigment	진
00612017	김정희	鑪香亭(노향정)	연도미상	30.9×62.5	지본 수묵	위
00612018	윤중식	강변	연도미상	40.8×31.9	캔버스에 유채	진
00612019	이만익	가족	1979	100.3×200.5	캔버스에 유채	진
00612020	김강용	Reality and Image	2001	70.0×140.3	혼합재료	진
00612021	이왈종	제주도의 중도	2004	143.4×206	한지에 혼합재료	진
00612022	이대원	농원	1998	44.3×52.4	캔버스에 유채	진
00612023	이대원	사과나무	2001	53.1×72.6	캔버스에 유채	진
00612024	박고석	산	연도미상	45.8×52.9	캔버스에 유채	진
00612025	김종학	꽃무리	2002	45.7×53.2	캔버스에 유채	진
00612026	김종학	개나리와 제비	연도미상	73.0×60.9	캔버스에 유채	진
00612028	이응노	문자추상	연도미상	177×90.5	혼합재료	진
00612029	이응노	문자추상	1969	195.3×129	한지에 수묵담채	진
00612030	이응노	문자추상	1974	70.2×133.9	종이에 수묵채색	진
00612031	이응노	문자추상	연도미상	136×76.5	종이에 융, 채색	진
00612032	이응노	문자추상	1972	89.8×62.4	종이에 꼴라쥬, 채색	진
00612033	이응노	문자추상	1964	95.0×64.3	종이에 꼴라쥬, 채색	진
00612034	이응노	문자추상	1972	145.9×70.3	융 위에 채색	진
00612035	전혁림	한국적 풍물도	연도미상	96.8×162	캔버스에 유채	진
00612036	천경자	여인	연도미상	13.5×12.1	하드보드에 채색	진
00612037	김길자	감안산 삼봉의 여름	2006	80.3×130	캔버스에 유채	진
00612038	천경자	여인	1981	26.8×22.0	종이에 채색	진

2007년
감정 목록

접수번호	작가	제목	제작연도	크기(cm)	제작기법	감정결과
00701001	김창열	물방울	1997	54.2×73.4	마포에 유채	진
00701002	하인두	生命의 源(생명의 원)	1988	65.1×80.3	캔버스에 유채	진
00701003	이우환	with wind	1991	72.7×53.1	캔버스에 피그먼트	진
00701004	김환기	산월	연도미상	7.0×14.8	종이에 과슈	진
00701005	박수근	젖먹이는 아내	1958	76.1×53.5	종이에 연필	진
00701006	김환기	무제	1963	17.8×25.5	종이에 과슈	진
00701007	이우환	with wind	1990	79.5×100	캔버스에 피그먼트	진
00701008	오승윤	마을	2004	50×60.5	캔버스에 유채	00708132와 동일작.
00701011	박수근	나무가 있는 마을풍경	1960년대	17×12	하드보드에 유채	위
00701012	양달석	피리부는 아이와 소	1974	50×60.5	캔버스에 유채	위
00701013	전혁림	충무항	연도미상	45.5×53.2	캔버스에 유채	진
00701014	전혁림	풍경	연도미상	41×31.9	캔버스에 유채	위
00701015	지성채	十長不老(십장불노)	1938	33.6×134.8	지본 수묵담채	진
00701016	김기창	청록산수	1988	64.6×121.5	비단에 수묵채색	진
00701017	김기창	부엉이	1988	39×46	종이에 수묵담채	진
00701018	박생광	모란과 나비	연도미상	70×66	종이에 수묵채색	위
00701019	최영림	말	1952	34.7×51.8	종이에 유채	진
00701020	이수억	소	1954	97.4×130	캔버스에 유채	진
00701021	이병규	온실	1970	116.3×90.6	캔버스에 유채	진
00701022	배동신	정물	1960	23.1×25.4	종이에 수채	진
00701023	김창열	물방울	1999	162×130.5	마포에 유채	진
00701024	김환기	자화상이 있는 방안 풍경	1946년경	26.2×34.7	종이에 수묵담채	진
00701026	김창열	물방울	1986	73×63	마포에 유채	진
00701027	이우환	From point	1975	100×80.3	캔버스에 피그먼트	진
00701028	최영림	水中女人(심청이)	1967	109×84	캔버스에 유채	진
00701030	이대원	농원	1987	23.2×45.4	캔버스에 유채	진
00701031	이중섭	현해탄의 갈매기	연도미상	86×206.3	비단에 담채	위
00701032	김환기	무제	1969	29×21.5	종이에 매직연필	진
00701033	김환기	무제	연도미상	50×62	한지에 유채	진
00701034	김기창	빨래터	1979	43.9×58.5	종이에 수묵담채	진
00701035	허련	墨梅圖(묵매도)	연도미상	139.6×78.3	지본 수묵	진
00701036	이대원	果木(과목)	1973	45.2×52.8	캔버스에 유채	진
00701037	남관	선의 구성	1989	45.5×53	캔버스에 유채	진
00701038	윤중식	풍경	1953	33.4×45.5	목판에 유채	위
00701039	변종하	여인	연도미상	45.3×52.8	캔버스에 유채	진
00701040	김환기	산월	연도미상	21.4×20.1	목판에 유채	위
00701041	박수근	귀로	1964	23.5×14.5	하드보드에 유채	진
00701042	김환기	무제	연도미상	21.3×15.4	종이에 유채	진
00701043	김창열	물방울	1974	100×81	마포에 유채	진
00701044	김창열	물장울	1976	73×60	마포에 유채	진
00701045	오지호	설경	1975	31.9×41	캔버스에 뉴채	신
00701046	이중섭	물고기와 게와 아이들	연도미상	25.7×34	알루미늄 박판에 부조	위
00701047	오지호	풍경	연도미상	45.2×33.2	캔버스에 유채	진
00701048	권옥연	언덕위의 집	연도미상	18.9×24	캔버스에 유채	진

접수번호	작가	제목	제작연도	크기(cm)	제작기법	감정결과
00701049	장승업	산수 8폭 병풍	연도미상	123×30.5 8폭	종이에 수묵담채	위
00701050	박서보	묘법 No.50-76	1976	45.5×53	캔버스에 유채	진
00701051	오지호	목련	1966	32×41	캔버스에 유채	진
00701052	윤중식	석양	1977	45.5×53	캔버스에 유채	진
00701053	권옥연	여인	연도미상	40.7×31.8	캔버스에 유채	진
00701054	윤중식	노을	1982	26.5×38	캔버스에 유채	진
00701055	이인성	사포풍경	1940(추정)	33.8×45	목판에 유채	위
00701056	백남준	존케이지와 머스커닝햄 (John Cage&Merce Cunningham)	2001	50.5×62.7×7.5	DVD player가 내장된 플렉시 글라스에 실크스크린	진
00701058	천경자	내 집 앞에서 본 듯한 여인	1993	45.8×37.8	종이에 채색	진
00701059	이종상	제주도 해변	1975	33.1×33.8	지본 수묵채색	진
00701060	김기창	매	연도미상	65×36.7	지본 수묵담채	진
00701061	오승윤	풍수	2004	37.8×45.3	캔버스에 유채	진
00701062	장리석	해경	1967	31×38.8	캔버스에 유채	위
00701063	장리석	해경	1966	65×53	캔버스에 유채	위
00701064	박수근	두사람	연도미상	26.7×31	목판화	00702055와 동일작.
00701065	박수근	병아리	연도미상	16.4×26	종이에 유채	진
00701066	천경자	금붕어	연도미상	34.8×33.0	종이에 수묵채색	진
00701067	하인두	만다라	1986	72.5×90.5	캔버스에 유채	위
00702002	변시지	조랑말과 소년	연도미상	21.3×15.4	캔버스에 유채	진
00702003	하인두	만다라	연도미상	25.3×34.9	하드보드에 유채	위
00702004	오승윤	십장생	연도미상	60.3×49.8	캔버스에 유채	진
00702005	도상봉	정물	1975	45.5×53.3	캔버스에 유채	위
00702006	이우환	조응	1997	90.4×72.9	캔버스에 유채	진
00702008	박수근	여인	1963	58.3×44.8	종이에 연필	진
00702009	박수근	장사하는 여인	연도미상	13.7×9.5	종이에 먹	진
00702010	박수근	樹下(수하)	연도미상	13.3×10.2	종이에 먹	진
00702011	박수근	행상	연도미상	13.4×10.2	종이에 먹	진
00702012	박수근	나무와 두여인	연도미상	9.3×12.9	종이에 먹	진
00702013	박수근	귀로	연도미상	11×8.5	종이에 먹	진
00702014	박수근	아이들	연도미상	13.5×10	종이에 먹	진
00702015	변관식	춘경	연도미상	34.2×134.9	지본 수묵담채	진
00702016	안중근	忍耐(인내)	1910	116×37.5	종이에 수묵	위
00702017	천경자	개구리	연도미상	9.8×14.8	지본 수묵	위
00702018	천경자	개구리	연도미상	34.3×34.3	종이에수묵채색	진
00702020	도상봉	장미	1973	37.7×45.2	캔버스에 유채	진
00702021	장욱진	마을	1978	19.8×15.3	종이에 매직마커	진
00702022	변시지	낚시	연도미상	16×28.8	캔버스에 유채	진
00702024	최영림	봄	1975	45.5×53	캔버스에 혼합재료	위
00702025	최영림	여인	1979	53×40.9	캔버스에 혼합재료	위
00702026	문학진	정물	1989	60.6×72.7	캔버스에 유채	위
00702027	유영국	작품	1988	72.7×60.6	캔버스에 유채	위
00702028	황염수	해바라기	1981	29.3×34.2	종이에 유채	위
00702029	이대원	농원	1989	50×65	캔버스에 유채	진
00702030	이대원	농원	1982	65×90.9	캔버스에 유채	진

접수번호	작가	제목	제작연도	크기(cm)	제작기법	감정결과
00702031	최영림	여인	1982	53×45	캔버스에혼합재료	진
00702032	최영림	여인	1978	41×33	캔버스에혼합재료	진
00702033	안중식	谿山秋意(계산추의)	연도미상	132.4×38.6	견본 수묵채색	진
00702034	김규진	기명절지도	연도미상	98.8×34.2	종이에 수묵담채	진
00702035	김규진	석란, 묵죽 병풍	연도미상	각폭112.8×47.5	지본 수묵	진
00702036	최석환	묵포도 8곡 병풍	연도미상	각폭71.5×45	종이에 수묵	진
00702037	박정희	十月 維新과 새마을運動 (10월 유신과 새마을운동)	1973	33.4×87.5	지본 수묵	위
00702038	이대원	농원	1990	64.6×200.3	캔버스에 유채	위
00702039	노수현	춘경산수도	연도미상	70×170	종이에 수묵담채	진
00702040	이상범	高原春深(고원춘심)	1963	50×350	종이에 수묵채색	진
00702041	이응노	새	1970	61×268.5	종이에 수묵담채	진
00702042	천경자	자매	연도미상	83×119	종이에 수묵채색	진
00702043	천경자	여인	1986	26.5×23	종이에 채색	위
00702044	임직순	꽃	1989	45.5×53	캔버스에 유채	진
00702045	사석원	물고기와 새	연도미상	60.5×72.2	캔버스에 유채	진
00702046	사석원	새 두마리	1994	45×53	캔버스에 유채	진
00702047	박고석	산	연도미상	45.6×53	캔버스에 유채	위
00702048	박고석	쌍계사 가는길	연도미상	60.8×72.8	캔버스에 유채	위
00702049	최영림	여인	1982	53.9×45.5	캔버스에 혼합재료	위
00702050	임직순	정물	연도미상	37.7×45.2	캔버스에 유채	진
00702051	김창열	물방울	1977	72.4×59.2	마포에 유채	진
00702052	이대원	농원	1983	23.4×45.3	캔버스에 유채	진
00702053	김환기	무제	연도미상	73.9×25.5	나무판에 유채	진
00702054	오승윤	물고기	2003	53×45.3	캔버스에 유채	진
00702055	박수근	두사람	연도미상	26.7×31	판화	진
00702056	박수근	기름장수	연도미상	30.5×18.7	판화	진
00702057	이중섭	새와 아이들	연도미상	36×25.8	종이에 유채	진
00702058	윤중식	정물	1968	45.2×37.7	캔버스에 유채	진
00702059	최영림	옛날에 있던일	1971	45.5×53	캔버스에 혼합재료	진
00702060	변시지	바다	연도미상	24×45.8	캔버스에 유	진
00702061	임직순	꽃	1990	53×45.6	캔버스에 유채	위
00702062	장욱진	노인과 아이	1981	41×31	캔버스에 유채	진
00702063	이대원	산	연도미상	45.6×53.2	캔버스에 유채	진
00702064	김창열	회귀	1991	91×116.6	마포에 유채	위
00702065	천경자	볼티모어에서 온 여인3	1993	40.9×31.8	종이에 채색	진
00702066	천경자	사이곤	1972	27.3×24.2	종이에 수채	진
00702067	김기창	달밤	연도미상	53×45.3	종이에 수묵담채	진
00702068	김기창	夏日(하일)	1988	62.5×65	비단에 수묵담채	진
00702069	천경자	킨샤사	1974	32.8×24	종이에펜과채색	위
00702070	이대원	나무	1984	24.1×33.1	캔버스에 유채	진
00702071	장욱진	소와 어린이	1985	43.3×30.2	종이에 먹	위
00702072	이대원	山(산)	1976	45.4×52.8	캔버스에 유채	진
00702073	최영림	포도밭의 사연	1973	50.2×65.1	캔버스에혼합재료	진
00702074	이강소	From An Island-06205	2006	91×116.7	캔버스에 아크릴	진

접수번호	작가	제목	제작연도	크기(cm)	제작기법	감정결과
00703001	김기창	청록산수	연도미상	66.2×120	비단에 수묵채색	위
00703002	김기창	청록산수	1983	65×78.4	비단에 수묵채색	위
00703003	이우환	무제	연도미상	45.3×53	합판에 유채	위
00703004	이우환	From Line	1979	72.7×90.9	캔버스에 피그먼트	진
00703008	김창열	물방울	1978	80.5×99.5	마포에 유채	진
00703009	이우환	From Point	1974	72.7×60.6	캔버스에 피그먼트	진
00703010	이우환	From Line	1977	90.9×72.7	캔버스에 피그먼트	진
00703011	남관	반영(反映)	1984	130×162	캔버스에 유채	진
00703012	이쾌대	노을	연도미상	49.7×67.8	캔버스에 유채	위
00703015	김한	무제	연도미상	31.6×40.8	캔버스에 유채	진
00703016	이대원	나무	1987	45.3×52.8	캔버스에 유채	진
00703017	김환기	정물	연도미상	14.2×9	종이에 잉크	위
00703018	김환기	정물	연도미상	11.8×18.5	종이에 잉크	위
00703019	이대원	농원	1982	65.2×53	캔버스에 유채	진
00703020	박수근	풍경	연도미상	45.5×60.6	캔버스에 혼합재료	위
00703021	이중섭	무제	연도미상	15.4×8.6	은지에 새김	진
00703022	이중섭	무제	연도미상	8.6×15.4	은지에 새김	진
00703023	이대원	산	1980	45.5×53	캔버스에 유채	진
00703024	오승윤	May	2004	65.2×53.2	캔버스에 유채	진
00703025	이대원	농원	1990	52.5×73	캔버스에 유채	진
00703026	김환기	피리부는 소년	연도미상	91.9×72.7	캔버스에 유채	위
00703027	천경자	여인	연도미상	18.0×14.2	종이에 수묵담채	진
00703028	이상범	설경	1947	133.3×66.7	종이에 수묵담채	진
00703029	이응노	군상	1984	202.8×69.6	종이에 수묵	진
00703030	김기창	청록산수	1988	119×64.6	비단에 수묵채색	진
00703031	이응노	군상	1984	202.3×69.6	종이에 수묵	진
00703032	박수근	무제	연도미상	23×54.8	종이에 유채	위
00703033	박수근	귀로	연도미상	40.8×31.8	캔버스에 유채	위
00703034	이대원	농원	1992	45.4×53.0	캔버스에 유채	진
00703035	이대원	농원	2000	80.5×116.5	캔버스에 유채	진
00703036	김창열	물방울	2001	72.8×60.6	마포에 유채	위
00703037	이응노	문자추상	1976	146×75.5	종이에 채색, 꼴라쥬	진
00703038	이응노	문자추상	1978	96.5×64.5	종이에 채색	진
00703039	이응노	문자추상	1979	95×63.5	종이에 채색	진
00703040	이응노	문자추상	1979	123×95.5	종이에 채색	진
00703041	이응노	문자추상	1976	94×63.5	종이에 채색, 꼴라쥬	진
00703042	이응노	문자추상	1979	127×94	종이에 채색	진
00703043	오지호	해경	1972	33.5×45.4	캔버스에 유채	진
00703044	오지호	풍경	연도미상	38.2×46.0	캔버스에 유채	진
00703045	이대원	연못	1986	45.7×52.9	캔버스에 유채	진
00703046	이우환	From Point	1975	116.5×90.7	캔버스에 피그먼트	진
00703047	하인두	무제	1988	45.2×52.9	캔버스에 유채	진
00703048	박고석	산	연도미상	32.3×41.3	캔버스에 유채	진
00703049	임직순	꽃과 소녀	1983	73×91	캔버스에 유채	진
00703050	김창열	물방울	1979	27.3×22	마포에 유채	진

접수번호	작가	제목	제작연도	크기(cm)	제작기법	감정결과
00703051	김환기	매화	연도미상	40x50.6	캔버스에 유채	진
00703052	이응노	문자추상	1964	139x70	종이에 수묵담채	진
00703053	이응노	문자추상	1976	43.8x66.7	종이에 담채	진
00703054	김환기	정물	연도미상	17x24.3	종이에 잉크, 채색	위
00703055	김환기	무제	연도미상	162x130	캔버스에 유채	진
00703056	권옥연	정물	1951	40.5x26.5	캔버스에 유채	진
00703057	천경자	금붕어	연도미상	34.2x34.8	종이에 담채	진
00703058	권옥연	풍경	연도미상	37.7x44.3	캔버스에 유채	진
00703059	임군홍	꽃	1930년대	53x45.5	캔버스에 유채	진
00703060	이대원	농원	1989	72.4x116.5	캔버스에 유채	진
00703061	고영훈	무제	연도미상	53x44.8	종이에 아크릴, 혼합재료	진
00703062	이대원	농원	1992	40.7x53	캔버스에 아크릴	위
00703063	변종하	무제	연도미상	53x45.5	캔벅스에 유채	위
00703064	윤중식	강변	연도미상	24.6x37	종이에 유채	진
00703065	사석원	당나귀	연도미상	60.4x72.7	캔버스에 유채	진
00703066	고영훈	Stone Book	연도미상	75.7x108	종이에 아크릴	진
00703067	장욱진	무제	1977	21.5x33.3	종이에 매직	진
00703068	장욱진	새와 나무	1977	16.7x11.9	종이에 매직	진
00703069	천경자	금붕어	연도미상	45.4x33.2	종이에 담채	진
00703070	김흥수	보살	연도미상	45.7x40.4	캔버스에 유채	진
00703071	박수근	풍경	1957	20.4x26.6	종이에 연필	진
00703072	남관	추상	1983	44.9x52.6	캔버스에 유채	진
00703073	권옥연	풍경	연도미상	27.5x42.2	캔버스에 유채	진
00703074	변종하	무제	연도미상	60.6x73	캔버스에 유채	위
00703075	천경자	뉴델리	연도미상	32.5x23.5	종이에 채색	진
00703076	박서보	묘법 No.2~68	1968	81.4x100	캔버스에 유채	진
00703077	성백주	정물	1993	65x53	캔버스에 유채	진
00703078	천경자	누드	연도미상	43x32.9	종이에 콘테	위
00703079	황염수	장미	연도미상	24x33	캔버스에 유채	위
00703080	이만익	가족	연도미상	19.3x24.2	캔버스에 유채	진
00704001	이상범	추경	연도미상	68.5x182	종이에 수묵담채	위
00704002	김기창	바보산수	1993	64.5x125.5	비단에 수묵담채	진
00704004	김흥수	열정의 바다에 빠진 내사랑	2006	43.2x72.1	혼합재료	진
00704005	김창열	물방울	2000	162x130	마포에 유채	진
00704006	김창열	물방울	1997	171x91	마포에 유채	진
00704007	황염수	장미	연도미상	15.2x19.3	캔버스에 유채	진
00704008	이우환	correspondance	1994	162x130	캔버그에 피그먼트	진
00704009	이우환	correspondance	1995	80.5x99.9	캔버스에 피그먼트	진
00704010	존배	무제	2006	26.2x45x26.7	철, 용접	위
00704011	이우환	correspondance	2003	116.4x88.6	캔버스에 피그먼트	진
00704012	이우환	correspondance	1999	146.1x114.3	캔버스에피그먼트	신
00704013	최영림	뱃놀이	연도미상	52.9x41	캔버스에 혼합재료	위
00704014	오지호	풍경	1979	45.2x37.5	캔버스에 유채	위
00704015	이우환	From Point	1978	31.8x41.1	캔버스에 피그먼트	진

접수번호	작가	제목	제작연도	크기(cm)	제작기법	감정결과
00704016	이우환	With Winds	1993	39x48	캔버스에 피그먼트	진
00704017	변종하	무제	연도미상	60.6x73	캔버스에 유채	위
00704018	황유엽	단오절	1990	53.5x45.7	캔버스에 유채	위
00704019	천경자	초원	연도미상	35.5x42.3	종이에 채색	위
00704020	허건	歲寒松柏(세한송백)	연도미상	63.9x113.6	지본 수묵담채	진
00704021	김기창	靑山牧歌(청산목가)	1987	31.5x40.6	지본 수묵채색	진
00704022	오지호	풍경	1973	45.4x52.9	캔버스에 유채	진
00704023	김기창	빨래터	1985	70x117	비단에 수묵채색	위
00704024	김기창	부엉이	1976	123x87.3	비단에 수묵채색	위
00704025	이만익	꽃피는 시절	2004	45.5x53	캔버스에 유채	진
00704026	이응노	문자추상	1966	78x57.3	종이에 채색	진
00704027	이우환	correspondance	1994	226.4x179	캔버스에 피그먼트	진
00704028	이중섭	흰 소	연도미상	22.8x32.8	종이에 유채	위
00704029	남관	무제	연도미상	49.8x61.2	캔버스에 유채	진
00704030	권옥연	풍경	연도미상	134.3x90.8	캔버스에 유채	진
00704031	임직순	풍경	연도미상	37.9x45.5	캔버스에 유채	위
00704032	임직순	정물	1986	31.8x40.3	캔버스에 유채	위
00704033	임직순	누드	1972	72.6x60.6	캔버스에 유채	위
00704034	천경자	타오스프에블로	1981	27x24	종이에 채색	진
00704035	도상봉	정물	1961	24x33.2	캔버스에 유채	진
00704036	이우환	correspondance	1997	96.9x162.4	캔버스에 피그먼트	진
00704037	이우환	correspondance	2003	129.7x161.8	캔버스에 피그먼트	진
00704038	이우환	correspondance	2003	130.4x161.8	캔버스에 피그먼트	진
00704039	박수근	목련	1960	40.9x53	캔버스에 유채	진
00704040	박수근	노상	1962	20.5x24.8	짚섬보드에 유채	진
00704041	최영림	여인	1967	26.6x10.8	종이에 혼합재료	진
00704042	김종학	꽃	1996	53x45.4	캔버스에 유채	진
00704043	이우환	correspondance	1996	72.8x59.6	캔버스에 피그먼트	진
00704044	이대원	농원	1989	24.5x33.4	캔버스에 유채	진
00704045	박수근	여인	연도미상	29x30	천위에 유채	위
00704046	황염수	장미	연도미상	20.3x25	캔버스에 유채	위
00704047	도상봉	라일락	연도미상	24x33	캔버스에 유채	진
00704048	이대원	못	1975	60.4x72.1	캔버스에 유채	진
00704049	박수근	줄넘기하는 아이들	연도미상	40.8x31.8	캔버스에 유채	진
00704050	변관식	春景山水(춘경산수)	1970	32.6x128	지본 수묵담채	진
00704051	오지호	해경	1966	41x53	캔버스에 유채	진
00704052	고영훈	무제	1990	84.9x117.6	종이에 아크릴 혼합재료	진
00704053	사석원	소	1996	45.5x53	캔버스에 유채	진
00704054	사석원	정물	2004	116.5x90.8	캔버스에 유채	진
00704055	이응노	문자추상	1976	101x68	종이에 채색, 꼴라쥬	진
00704056	이응노	문자추상	1979	122x95	종이에 채색 꼴라쥬	진
00704057	이응노	문자추상	1980	131x94	종이에 채색 ,꼴라쥬	진
00704058	이응노	문자추상	1980	144x75	종이에 채색,꼴라쥬	진
00704059	이응노	문자추상	1978	144.5x75	종이에 채색	진

접수번호	작가	제목	제작연도	크기(cm)	제작기법	감정결과
00704060	이대원	나무	1990	72.4x100	캔버스에 유채	진
00704061	황영성	마을	1980	37.7x45.3	캔버스에 유채	진
00704063	이대원	농원	1990	65x90.6	캔버스에 유채	진
00704064	도상봉	정물	1971	60.5x50.1	캔버스에 유채	위
00704065	장욱진	무제	연도미상	30.5x23.5	종이에 수묵담채	위
00704066	박항률	새벽	2006	53x45.6	캔버스에 아크릴	진
00704067	이우환	correspondance	1997	73x92	캔버스에 피그먼트	진
00704068	이우환	correspondance	2001	64.8x54.2	캔버스에 피그먼트	진
00704069	성백주	장미	1992	65.1x53	캔버스에 유채	진
00704070	오지호	해경	1971	24.1x33.4	캔버스에 유채	위
00704071	김종학	야생화	2001	45.5x53	캔버스에 유채	위
00704072	고정수	자매 III	1983	44.1x31x27	브론즈	진
00704073	도상봉	백합	1967	45.5x53	캔버스에 유채	진
00704074	김창열	물방울	1973	74.1x59.8	마포에 유채	진
00704075	김환기	새	연도미상	35.3x15.9	하드보드에 유채	진
00704077	김흥수	두 동무	연도미상	60.6x45.2	캔버스에 유채	진
00704078	천경자	콩고<자이르>킨샤사시장	1974	27.1x37.3	종이에 채색	진
00704079	천경자	새와 꽃	1976	28.1x21.8	종이에 채색	위
00704080	이대원	농원	1990	65x90.1	캔버스에 유채	진
00704082	오치균	아파트	1998	70.2x33.4	캔버스에 아크릴	진
00704083	오치균	뉴욕	1998	91.8x24.2	캔버스에 아크릴	진
00704084	이우환	from line	1979	31.7x41	캔버스에 피그먼트	진
00704085	오지호	꽃	1978	37.9x45.5	캔버스에 유채	위
00704086	오승윤	산과 마을	2004	40.8x32	캔버스에 유채	진
00704087	최영림	여인	1973	39.8x31	캔버스에 유채	진
00704088	이대원	농원	1994	65.2x90.8	캔버스에 유채	진
00704089	사석원	병아리	2005	80.4x100	캔버스에 유채	진
00705001	장욱진	시골집	1980	19.9×15	캔버스에 유채	진
00705002	윤중식	실내에서	연도미상	33.1×23.7	캔버스에 유채	진
00705003	이인성	여인	연도미상	38.8×29.2	캔버스에 유채	위
00705004	이우환	No.835047	1983	91.1×72.8	캔버스에 피그먼트	진
00705005	이대원	나무	1988	65.2×91	캔버스에 유채	진
00705006	이중섭	은지화	1941	15×10	은지에 새김	위
00705007	도상봉	정물	1952	41.3×32.1	캔버스에 유채	위
00705008	나혜석	정물	연도미상	41.1×32	캔버스에 유채	위
00705009	권옥연	소녀	연도미상	33.4×24.7	캔버스에 유채	진
00705010	오지호	모란	연도미상	60.6×50	캔버스에 유채	진
00705011	하인두	만다라	연도미상	53×45	캔버스에 유채	진
00705012	이중섭	은지화	연도미상	10×14.9	은지에 새김, 유채	위
00705013	이우환	From line	1980	60.8×73	캔버스에 피그먼트	진
00705015	김창열	물방울	1993	50×60	마포에 유채	진
00705016	김환기	9-II-68 I	1968	55.4×37.6	종이에 과슈	진
00705017	류병엽	풍경	1983	65×53	캔버스에 유채	위
00705018	장욱진	무제	1984	35.1×27	캔버스에 유채	위
00705019	이대원	농원	1975	53×64.8	캔버스에 유채	진

접수번호	작가	제목	제작연도	크기(cm)	제작기법	감정결과
00705020	이대원	농원	1992	72.6×100	캔버스에 유채	진
00705021	이우환	Winds	1988	130.3×162.1	캔버스에 유채, 피그먼트	진
00705022	이상범	夏景(하경)	연도미상	40×128.9	지본 수묵담채	진
00705023	김은호	楓岳秋明(풍악추명)	연도미상	71.2×182	견본 수묵채색	진
00705024	이용우	山市晴嵐(산시청람)	연도미상	31.6×38.6	지본 수묵담채	진
00705025	노수현	春景(춘경)	1976	40.9×66.7	지본 수묵담채	진
00705026	이응노	문자추상	1978	69×64	종이에 채색, 꼴라쥬	진
00705027	오승윤	풍수	2004	45.5×52.8	캔버스에 아크릴	위
00705029	이응노	문자추상	1979	94×63	종이에 채색, 꼴라쥬	진
00705030	권옥연	풍경	연도미상	60.7×80.5	캔버스에 유채	진
00705031	오지호	해경	1963	33×45.8	나무판에 유채	진
00705032	이우환	correspondence	1995	129.5×97	캔버스에 피그먼트	진
00705033	박수근	인물	1942	29×19.5	나무판에 유채	위
00705034	이우환	With Winds	1989	14.1×18.1	캔버스에 피그먼트	진
00705035	이우환	무제	1981	57×76.4	종이에 콘테	진
00705036	오승윤	산과 산	2002	72.8×60.7	캔버스에 아크릴	위
00705037	오승윤	산	2004	40.7×31.5	캔버스에 아크릴	위
00705038	오승윤	마을	2004	31.8×40.7	캔버스에 아크릴	위
00705039	오승윤	만월	2003	52.6×45.2	캔버스에 아크릴	위
00705040	백남준	로보트	연도미상	46.7×14.8×21.6	혼합재료	위
00705041	오치균	풍경	1993	106.5×66.7	캔버스에 유채	진
00705042	손일봉	풍경	연도미상	45.×53	캔버스에 유채	진
00705043	곽인식	Work	1983	76.1×56.9	종이에 채색	위
00705044	김환기	무제	연도미상	62.8×50.6	종이에 유채	진
00705045	천경자	여인	1986	33×23.9	종이에 채색	진
00705046	천경자	리오	1979	23.8×26.9	종이에 채색	진
00705047	천경자	진달래	연도미상	34.3×34.3	종이에 담채	진
00705048	이응노	무제	1981	71×45.2	꼴라쥬, 채색	진
00705049	이우환	With Winds	1992	130.6×193.9	캔버스에 유채, 피그먼트	진
00705050	이대원	가지	1978	37.9×45.6	캔버스에 유채	진
00705051	김창열	회귀	1991	130.3×193.7	마포에 유채	위
00705052	김흥수	무제	연도미상	53.1×65.3	캔버스에 유채	진
00705053	박고석	산	연도미상	38.1×45.6	캔버스에 유채	진
00705054	오승윤	풍수	2004	38×45.4	캔버스에 아크릴	위
00705057	오치균	Friend's A.P.T	1995	60.7×39.2	캔버스에 아크릴	진
00705058	천경자	꽃과 나비	연도미상	22.4×26.2	종이에 채색	위
00705059	이상범	하경산수	연도미상	23.8×33	지본 수묵담채	진
00705060	정상화	무제	연도미상	99.8×81	캔버스에 유채	진
00705061	김종학	설악산의 정취	1995	60.4×73	캔버스에 유채	진
00705062	박수근	나무와 아이들	연도미상	27×22	종이에 유채	위
00705063	이대원	풍경	70년대 중반	45.6×33.3	캔버스에 유채	진
00705064	이대원	과수원	1975	50.1×60.5	캔버스에 유채	진
00706001	천경자	누드	1984	54.5×45.5	캔버스에 유채	진
00706002	이상범	산수	연도미상	32.7×57.5	지본 수묵담채	위

접수번호	작가	제목	제작연도	크기(cm)	제작기법	감정결과
00706003	변관식	무릉춘색도	1961	23.6×180.2	지본 수묵담채	진
00706005	이중섭	도원	1945	18.7×11.6	종이에 펜	위
00706006	문신	마산풍경	1960	36.7×53.8	캔버스에 유채	위
00706008	도상봉	풍경	1974	45.7×53	캔버스에 유채	위
00706009	사석원	호랑이	2006	89×116.2	캔버스에 유채	진
00706010	장욱진	元日에(원일에)	1978	33.2×24	캔버스에 유채	위
00706011	천경자	무제	연도미상	56.6×44.1	지본 수묵담채	진
00706012	천경자	감	1972	23.8×23.7	지본 수묵담채	진
00706013	오치균	영동설경	1996	71.2×76.3	캔버스에 아크릴	진
00706014	장욱진	풍경	1987	30.1×30	캔버스에 유채	진
00706015	오치균	Paris	1993	77.3×108	캔버스에 아크릴	진
00706016	박수근	나무와 두여인	연도미상	18.9×23.3	천 위에 유채	위
00706017	박수근	귀로	연도미상	20.9×28.5	천 위에 유채	위
00706018	임직순	정물	연도미상	37.9×45.5	캔버스에 유채	위
00706019	천경자	카이로 테베기행	1982	39.4×31.7	종이에 채색	위
00706020	김환기	무제	연도미상	25.2×19.4	종이에 과슈	진
00706021	김환기	무제	연도미상	15.9×23	종이에 매	진
00706022	나혜석	풍경	연도미상	45.9×60.6	합판에 유채	위
00706023	김환기	새와 달	1964	48.4×63.8	캔버스에 유채	진
00706024	김환기	달과 구름이 있는 정경	1964	19×28	종이에 과슈	진
00706025	김환기	산월	1958	60.3×41.2	종이에 과슈	진
00706026	김환기	뱃놀이	1951	45.4×53	캔버스에 유채	진
00706027	오지호	모란	1967	45.5×53	캔버스에 유채	진
00706028	이응노	Collage-work	1960	212×111.9	종이에 수묵담채, 꼴라쥬	진
00706029	이응노	Collage-work	연도미상	136.5×130.2	종이에 수묵담채, 꼴라쥬	진
00706030	고희동	풍경	1954	30×37.6	나무판에 유채	위
00706031	장욱진	풍경	1986	27.2×22	캔버스에 유채	진
00706032	박영선	누드	연도미상	64.9×60	캔버스에 유채	위
00706033	박영선	여인들	연도미상	36.8×44.2	캔버스에 유채	진
00706034	김종학	꽃과 나비	연도미상	76.7×55.4	과반에 유채	진
00706035	문신	生(생)	1986	20.5×41.8×11	Bronze	진
00706036	변종하	무제	연도미상	38.3×52.2	종이에 유채	진
00706037	김영창	풍경	1970	50.2×65.2	캔버스에 유채	진
00706039	이우환	무제	1983	72.9×90.9	캔버스에 피그먼트	진
00706040	이응노	풍경	연도미상	14.6×20.8	종이에 연필, 채색	진
00706041	김종학	설악풍경	연도미상	45.3×53.4	캔버스에 유채	진
00706042	도상봉	정물	1961	24×33.3	캔버스에 유채	진
00706043	김환기	산월	1961	15.9×22.2	종이에 매직	진
00706044	장욱진	雙鳥(쌍조)	1975	35×24.9	종이에 매직마커	진
00706045	김형근	화사한 꽃밭에서	1994	45.5×53	캔버스에 유채	진
00706046	천경자	콩고江邊(강변) 부끄러움타는 아이들	연도미상	36.5×32.1	종이에 채색	위
00706047	최영림	여인	연도미상	24.3×33.3	캔버스에 혼합재료	진
00706048	천경자	뉴델리	1979	24.2×33.1	종이에 채색	진
00706049	이만익	도강	2007	160×300	캔버스에 유채	진

224

접수번호	작가	제목	제작연도	크기(cm)	제작기법	감정결과
00706050	최우석	심청이	연도미상	76.2×120.7	견본 수묵담채	진
00706051	이응노	무제	1974	56.8×57.3	종이에 파라핀, 수묵담채	위
00706052	이상범	설경산수	연도미상	31.2×125.5	지본 수묵담채	진
00706053	송수남	붓의 놀림	연도미상	130.4×96.6	종이에 수묵	진
00706054	송수남	붓의 놀림	2002	80.3×100	종이에 수묵	진
00706055	황용엽	나의 이야기	1994	80.3×116.5	캔버스에 유채	진
00706056	황용엽	꾸민 이야기	2001	99.8×80.4	캔버스에 유채	진
00706057	김창열	회귀	2004	80.5×117	캔버스에 아크릴	진
00706058	남관	추상	연도미상	56.6×86	종이에 수묵	진
00706059	장욱진	먹그림	연도미상	68.4×35.3	종이에 수묵	진
00706060	윤중식	인물	1964	40.5×31.9	캔버스에 유채	진
00706061	남관	풍경	연도미상	51.2×40.6	캔버스에 유채	진
00706062	주영애	생명	2005	45.4×65	캔버스에 유채	진
00706063	최정혁	Natural-Topia	2007	64.2×80.3	캔버스에 유채	진
00706064	김보연	木-숲햇살191000	연도미상	60.5×72.3	캔버스에 유채	진
00706065	천칠봉	풍경	1970	41×53.4	캔버스에 유채	진
00706066	김원	풍경	1974	40.7×53.1	캔버스에 유채	위
00706067	도상봉	정물	1960	33.4×24.5	캔버스에 유채	진
00706068	김종학	여름풍경	1992	45.4×53.3	캔버스에 유채	진
00706069	김종학	꽃과 나비	2003	33.3×24.2	캔버스에 유채	진
00706072	양달석	소와 목동	1974	50×60.5	캔버스에 유채	위
00706073	이대원	꽃	1979	24.3×33.4	캔버스에 유채	진
00706074	황염수	장미	연도미상	41×32	캔버스에 유채	위
00706075	장욱진	먹그림	연도미상	68.2×31.6	종이에 수묵	진
00706076	장욱진	먹그림	연도미상	34.3×35.1	종이에 수묵	진
00706077	장욱진	먹그림	연도미상	33.8×35	종이에 수묵	진
00706078	장욱진	먹그림	연도미상	35.2×35.2	종이에 수묵	진
00707001	이종상	풍경	1978	48.8×49	캔버스에 수묵담채	진
00707002	천경자	누가울어	연도미상	27.5×40.3	종이에 수묵담채	위
00707003	박생광	부처	연도미상	45.3×37.8	종이에 수묵채색	위
00707004	이응노	문자추상	1975	42.3×71.5	종이에 수묵채색	진
00707005	이대원	나무	1984	65.4×91.5	캔버스에 유채	진
00707006	천경자	아마쥰	연도미상	13.5×21	종이에 채색	진
00707007	최영림	여인	1969	45.3×53	캔버스에 혼합재료	진
00707008	이만익	정물	연도미상	52.7×64.8	캔버스에 유채	위
00707009	황염수	정물	연도미상	41×31.8	캔버스에 유채	위
00707010	오지호	풍경	1979	41×53	캔버스에 유채	위
00707011	권옥연	소녀	1983	41.1×29.9	캔버스에 유채	위
00707012	이우환	From Point	1982	31.8×41	캔버스에 피그먼트	진
00707013	도상봉	정물	1975	37.8×45.5	지본 수묵담채	위
00707014	도상봉	정물	1968	24.2×33.3	캔버스에 유채	진
00707015	이상범	산수	연도미상	60×130	지본 수묵담채	진
00707016	천경자	두 여인	연도미상	15.4×20.8	종이에 수묵담채	진
00707017	김환기	산월	1957	21.8×15.8	하드보드에 유채	위

접수번호	작가	제목	제작연도	크기(cm)	제작기법	감정결과
00707019	윤중식	풍경	1980	45.5×53.1	캔버스에 유채	진
00707020	윤중식	석양	1981	39×53	하드보드에 유채	진
00707021	윤중식	배가 있는 풍경	1968	52.8×64.8	캔버스에 유채	진
00707022	윤중식	정물	1981	41.3×60.6	캔버스에 유채	진
00707023	윤중식	거위	1989	45.5×37.7	캔버스에 유채	진
00707024	윤중식	귀로	1973	90.9×72.8	캔버스에 유채	진
00707025	임송희	풍경	연도미상	45.5×53	지본 수묵담채	진
00707026	나혜석	농가풍경	연도미상	32×41	캔버스에 유채	위
00707027	윤중식	풍경	연도미상	22×32	하드보드에 유채	진
00707028	오지호	풍경	1972	60.5×45.5	캔버스에 유채	진
00707029	김창열	회귀	2000	89.5×116	마포에 유채	진
00707030	김종학	꽃	연도미상	33.3×24.2	캔버스에 아크릴	진
00707031	이대원	강변	1976	45×52.9	캔버스에 유채	진
00707032	남관	정물	1940	15.7×22.7	캔버스에 유채	진
00707033	김창열	물방울	1988	89×115.8	마포에 유채	진
00707034	천경자	꽃	연도미상	34.4×45.2	종이에 수묵담채	진
00707035	이중섭	황소	연도미상	19.3×26	나무판에 유채	위
00707036	박수근	풍경	연도미상	45.5×60.6	캔버스에 혼합재료	위
00707037	오지호	林間(임간)	1970	60.6×72.3	캔버스에 유채	진
00707038	정규	정물	연도미상	41×31.8	캔버스에 유채	진
00707039	임직순	풍경	1968	38×45.5	캔버스에 유채	진
00707040	황염수	장미	연도미상	17.7×12.4	캔버스에 유채	진
00707041	이우환	With Winds	1991	60.7×72.8	캔버스에 피그먼트	진
00707042	이우환	East Winds	1984	72.9×91	캔버스에 피그먼트	진
00707044	장욱진	매직화	1984	29.9×26.5	종이에 매직마커	진
00707045	서세옥	강가	연도미상	34.8×76	지본 수묵채색	진
00707046	이상범	춘경산수	연도미상	120×34.9	견본 수묵담채	진
00707047	김형근	소녀	1991	17.6×25.2	캔버스에 유채	진
00707048	임직순	목포에서	1974	38×45.5	캔버스에 유채	진
00707049	김창열	회귀	2003	53.7×73	마포에 유채	진
00707050	박수근	아이업은 소녀	연도미상	25.4×9.9	나무판에 유채	위
00707051	황염수	장미	연도미상	33.5×24.2	캔버스에 유채	진
00707052	오치균	섬진강변	2001	39×60.5	캔버스에 아크릴	진
00707053	천경자	여인과 나비	1978	24×27	종이에 채색	위
00707054	김환기	山月(산월)	1962~63년	81×100	캔버스에 유채	진
00707055	김영주	신화를 만드는 사람들	1984	116.3×90.3	캔버스에 유채	진
00707056	김종학	雪嶽의 四季(설악의 사계)	1991	60.6×72.8	캔버스에 유채	위
00707057	이응노	문자추상	1980	142.7×74.2	종이에 채색	진
00707058	이응노	문자추상	1979	121.3×92	종이에 채색	진
00707059	이응노	문자추상	1980	142.7×74.2	종이에 채색	진
00707060	이응노	문자추상	1970	170.5×92	종이에 채색, 꼴리쥬	진
00707061	이우환	With Winds	1993	49.5×40	캔버스에 피그먼트	진
00707062	천경자	여인과 나비	1978	52.9×46.1	종이에 채색	진
00707063	황염수	장미	연도미상	22.1×27.6	캔버스에 아크릴	위
00707064	변종하	나무와 새	연도미상	32×27.6	캔버스에 유채	진

접수번호	작가	제목	제작연도	크기(cm)	제작기법	감정결과
00707065	윤중식	비둘기	연도미상	26.3×22.3	나무판에 유채	진
00707066	이상범	하경산수	1960	32.9×69.3	지본 수묵담채	진
00707067	이상범	산수	연도미상	9.9×69.1	지본 수묵담채	진
00707068	천경자	여인	1975	52.8×40.8	종이에 채색	위
00707069	박득순	정물	연도미상	33.1×24.3	캔버스에 유채	진
00707070	김종학	꽃과 나비	연도미상	24.2×33.3	캔버스에 유채, 아크릴	진
00707071	김종학	설악산 풍경	연도미상	60.4×72.8	캔버스에 유채	진
00707072	김종학	설악산 풍경	1993	73×99.8	캔버스에 유채	진
00707073	김종학	새와 꽃	연도미상	33.5×24.3	캔버스에 유채	진
00707074	김종학	꽃과 나비	연도미상	21.3×28.6	캔버스에 유채	진
00707075	천경자	하이미스가스	1980	31.5×40.6	종이에 채색	진
00707076	김종학	풍경	연도미상	97×145.1	캔버스에 유채	진
00707077	임직순	호수가있는 風景(풍경)	1992	60.6×72.7	캔버스에 유채	진
00707078	도상봉	정물	연도미상	24.4×33.4	캔버스에 유채	위
00707079	오지호	풍경	연도미상	45.5×52.3	캔버스에 유채	위
00707080	이우환	East Winds	1983	45.4×63.1	캔버스에 피그먼트	진
00707081	윤중식	강변	1977	52.9×65.3	캔버스에 유채	진
00707082	임직순	무늬가있는 少女像(소녀상)	1984	72.8×60.9	캔버스에 유채	진
00707083	오승윤	산과 마을	연도미상	33×24	캔버스에 유채	진
00707084	김환기	산월	연도미상	15.8×23	종이에 매직마커	진
00707085	황염수	장미	연도미상	18.7×24	캔버스에 유채	위
00708001	도상봉	풍경	1971	18.5×25.2	캔버스에 유채	진
00708002	권옥연	풍경	연도미상	22.2×34.3	캔버스에 유채	진
00708003	김환기	무제	연도미상	57.4×37.8	종이에 과슈	신
00708004	임직순	여인	1970	72.1×60.6	캔버스에 유채	위
00708005	김기창	靑山情景(청산정경)	1984	64.9×122.8	비단에 채색	진
00708006	이상범	春江漁樂(춘강어락)	1954	34.2×140.1	종이에 수묵담채	진
00708007	이수억	농가풍경	연도미상	116.5×91	캔버스에 유채	위
00708008	오지호	해경	연도미상	24.2×33.2	캔버스에 유채	위
00708009	도상봉	라일락	1972	37.9×45.3	캔버스에 유채	위
00708010	김종학	꽃과 나비	연도미상	45.1×51.7	캔버스에 유채	위
00708012	황유엽	단오풍경	1993	60.5×72.5	캔버스에 유채	진
00708013	이대원	괴수원	1975	49.8×60.2	캔버스에 유채	신
00708014	박수근	시장의 여인들	연도미상	26.8×21	캔버스에 유채	위
00708015	이우환	무제	1994	62.9×90.5	종이에 피그먼트	진
00708016	이대원	농원	1989	45.5×53	캔버스에 유채	진
00708017	이대원	못	1990	52.8×72.5	캔버스에 유채	진
00708018	권옥연	소녀	연도미상	41×31.9	캔버스에 유채	진
00708019	전혁림	정물	연도미상	52.5×41	캔버스에 유채	위
00708020	박생광	신선도	1981	67.2×43.9	종이에 수묵채색	진
00708021	천경자	풍경	1990	11.8×13.4	종이에 채색	진
00708022	김기창	청록산수 (모내기)	1988	67×127	비단에 채색	진
00708023	권오상	The Flat 6	2004	180×220	Diasec on Lamda print	진
00708024	배준성	The Costume of Painter-J.S Sargent 20040210	2004	355×263	Oil on Vinyl, vinyl on photograph	진

접수번호	작가	제목	제작연도	크기(cm)	제작기법	감정결과
00708025	이용덕	Walking on street 0403	2004	205×96×22	Mixed Media	진
00708026	이우환	화합	1993	182×227	캔버스에 피그먼트	진
00708027	데비한	An Everyday Venus III Reclining Venus	2006	220×100	Chromagenic print	진
00708028	이중섭	물고기와 아이들	연도미상	24.8×36.2	종이에 펜, 채색	위
00708029	오승윤	바람과 구름	2001	37×41	캔버스에 유채	진
00708030	황염수	장미	연도미상	24.2×33.3	캔버스에 유채	진
00708031	김종학	설악산 풍경	연도미상	72.9×90.9	캔버스에 유채	진
00708032	김창열	물방울	1985	72.8×53.5	마포에 유채	진
00708033	김창열	물방울	1991	88.6×116.2	마포에 유채	진
00708034	이응노	문자추상	1978	129×96.5	종이에 채색, 꼴라쥬	진
00708035	임직순	풍경	1969	33.4×44.8	캔버스에 유채	위
00708036	이대원	나무	1996	72.4×99.7	캔버스에 유채	진
00708038	김환기	1-VIII-66	1966	56×22.7	캔버스에 유채	진
00708039	오치균	paris	1993	50.5×76.2	캔버스에 아크릴	진
00708040	천경자	부채를 든 여인	연도미상	32.5×23.2	종이에 수묵	진
00708042	Anthony Caro	St. Tropez	1985-88	336.5×355.5×198	Painted Steel	진
00708043	joel shapiro	Untitled	1987-88	213×213×182	Silicon Bronze Plate	진
00708044	fernando botero	Horse	1992	287×175×230	Bronze	진
00708045	박정희	百世淸風(백세청풍)	1966	30.3×26.5	지본 수묵	진
00708046	김기창	군밤장수	연도미상	50×44	비단에 인쇄	위
00708047	노숙자	목단병풍	2006	112×310	종이에 수간채색	진
00708048	김기창	靑山閑日(청산한일)	연도미상	69.7×114.5	견본 수묵채색	진
00708049	김영주	무제	1992	72.5×60.5	캔버스에 유채	위
00708050	이우환	East Winds	1983	72.5×60.4	캔버스에 피그먼트	진
00708051	천경자	여인	1987	40.3×31.3	종이에 채색	진
00708052	김종학	풍경	연도미상	33.5×24.5	캔버스에 유채	진
00708053	최영림	여인	1975	65.1×53.9	캔버스에 혼합재료	진
00708054	임직순	성물	1968	53×41	캔버스에 유채	위
00708055	장욱진	소와 아이	1985	31×22.1	종이에 매직마커, 수채	진
00708056	최영림	장화홍련전	1970	30.4×40	캔버스에 혼합재료	진
00708057	장욱진	가족	1982	30.7×43.8	종이에 먹	진
00708058	이응노	문자추상	1982	95.3×63.8	종이에 채색	진
00708059	이응노	문자추상	1976	143.8×75.3	종이에 채색	진
00708060	오지호	설경	1967	32×40.5	캔버스에 유채	위
00708061	오승윤	디딜방아	2000	91.9×141.9	캔버스에 유채	진
00708062	박수근	나무와 여인들	연도미상	59.2×89.8	종이부조	위
00708063	나혜석	수원서호	연도미상	24.3×33.3	캔버스에 유채	위
00708064	이대원	농원	1986	73×100.5	캔버스에 유채	진
00708065	오승윤	바람과 구름	1999	45.2×37.7	캔버스에 유채	진
00700066	오지호	풍경	1969	24.3×44.9	나무판에 유채	위
00708067	이대원	농원	1979	52.5×65.3	캔버스에 유채	위
00708068	오승윤	마을	2004	31.8×40.8	캔버스에 아크릴	위
00708069	황영성	가족의 애정	1989	24.3×33.5	캔버스에 유채	진
00708070	김흥수	모녀	연도미상	53.5×65.1	캔버스에 유채	진

접수번호	작가	제목	제작연도	크기(cm)	제작기법	감정결과
00708071	최영림	여인	1953	41.3×29.1	종이에 유채	진
00708072	오승윤	해녀도	1993	72.3×90.4	캔버스에 유채	진
00708073	오승윤	물래	1993	60.5×72.5	캔버스에 유채	진
00708074	장욱진	새와 남자	1987	43×29.9	종이에 먹	위
00708075	김종학	산	연도미상	24.9×23.8	과반에 유채	진
00708076	이우환	Correspondance	2003	163×130	캔버스에 피그먼트	진
00708077	김환기	정물	연도미상	24.7×42	캔버스에 유채	진
00708078	천경자	여인	연도미상	35.9×21.3	종이에 채색	진
00708079	김종학	꽃과 나비	1992	52.8×65	캔버스에 유채	진
00708080	이응노	문자추상	1981	34.5×48.4	종이에 채색, 꼴라쥬	진
00708081	박영선	여인	연도미상	60.5×50	캔버스에 유채	진
00708082	이대원	나무	1981	45.5×37.7	캔버스에 유채	진
00708083	김흥수	여인	연도미상	72.7×60.6	캔버스에 유채	진
00708084	이대원	못	1998	53×72.7	캔버스에 유채	진
00708086	김창열	회귀91015	1991	72.7×90.9	마포에 유채	위
00708087	이대원	농원	1992	31.8×40.9	캔버스에 유채	진
00708088	권옥연	En France	1968	33.1×24.5	캔버스에 유채	진
00708089	이인성	정물	1934	45×37.7	캔버스에 유채	위
00708090	김환기	무제	연도미상	86.5×60.7	캔버스에 혼합재료	진
00708091	도상봉	정물	1971	34×27.5	캔버스에 유채	진
00708092	이응노	군상	1970	64.6×65	종이에 수묵	진
00708093	이상범	寒林暮雪(한림모설)	1960	33.4×48.4	종이에 수묵담채	진
00708094	조석진	기명절지 영모 10폭 병풍	1897	각 132.7×32.8	종이에 수묵담채	위
00708095	김기창	군마	연도미상	55.2×135	종이에 수묵담채	신
00708096	김기창	독수리	1974	61×79.3	비단에 수묵담채	진
00708097	김기창	장기	1974	72.1×100.7	비단에 수묵채색	진
00708098	김기창	세 악사	연도미상	29.9×44	종이에 수묵담채	진
00708099	허백련	山水圖(산수도)	연도미상	147.8×44.7	종이에 수묵담채	진
00708100	이상범	雪景山水(설경산수)	연도미상	29.9×126.7	종이에 수묵담채	위
00708101	허건	山水(산수)	연도미상	32.6×129.8	종이에 수묵담채	진
00708102	변관식	墨竹(묵죽)	연도미상	37.2×24.5	비단에 수묵	진
00708103	박승무	山水圖(산수도)	1960	33.8×107	종이에 수묵담채	진
00708104	권옥연	소녀	연도미상	40.7×31.8	캔버스에 유채	위
00708105	이대원	나무	1967	50×65	캔버스에 유채	위
00708106	이만익	가족도(여름날)	2007	45.6×53.1	캔버스에 유채	진
00708107	이우환	조응	2005	57.5×77	종이에 수채	진
00708109	오지호	설경	연도미상	30.5×40	캔버스에 유채	위
00708110	오지호	목련	1966	31.9×40.6	캔버스에 유채	진
00708111	김종학	꽃과 나비	2003	18×25.7	캔버스에 유채	진
00708112	김종학	가을풍경	연도미상	24.2×33.2	캔버스에 유채	진
00708113	김환기	달과 사슴	연도미상	24.5×18	종이에 수채	진
00708114	오치균	Flower in the room	1987	94.6×119.2	캔버스에 유채	진
00708115	오승윤	풍수	2003	72.7×60.6	캔버스에 유채	진
00708116	김종학	야생화	2004	60.7×72.7	캔버스에 유채	진
00708117	이대원	산	1975	45.2×52.7	캔버스에 유채	진

접수번호	작가	제목	제작연도	크기(cm)	제작기법	감정결과
00708118	이중섭	아이들	1941	8.8×13.7	종이에 수채	위
00708119	권옥연	정물	2002	40.1×65.5	캔버스에 유채	진
00708120	권옥연	소녀	2000	45.5×33.5	캔버스에 유채	진
00708121	이한우	아름다운 우리강산	2007	225×650	캔버스에 유채	진
00708123	김홍도	신선도	연도미상	107.7×64.2	종이에 수묵담채	위
00708124	이상범	春景山水(춘경산수)	연도미상	52.9×64.2	종이에 수묵담채	진
00708125	이우환	From Point	1975	21.2×59.7	캔버스에 피그먼트	진
00708126	오치균	기찻길	1990	45.7×61	캔버스에 유채	진
00708127	장욱진	강가풍경	1982	30×18	캔버스에 유채	진
00708128	이만익	강나무위에 아이들	2004	45.3×53	캔버스에 유채	진
00708129	오승윤	마을	2003	24.3×33.5	캔버스에 유채	위
00708130	김창열	물방울	1977	49.6×50	마포에 유채	진
00708131	김종학	설악산의 봄	연도미상	13.1×13.6	과반에 유채	진
00708132	오승윤	마을	2004	50×60.5	캔버스에 유채	위
00708133	오승윤	산과 마을	2003	45.5×38	캔버스에 유채	위
00708134	김창열	물방울	2005	55×23	마포에 혼합재료	진
00708135	김영창	풍경	연도미상	32.8×23.8	캔버스에 유채	진
00708136	이우환	조응	1993	75×40.1	캔버스에 피그먼트	진
00709001	최영림	여인	연도미상	30.2×24.2	종이에 혼합재료	위
00709002	선혁림	정물	연도미상	53×40.8	캔버스에 유채	진
00709003	황염수	장미	연도미상	24.2×33.2	캔버스에 유채	위
00709004	임직순	정물	연도미상	24.2×33.3	캔버스에 유채	위
00709005	박고석	산	연도미상	24.3×33.5	캔버스에 유채	위
00709006	유병엽	정물	1979	24.3×33.5	캔버스에 유채	진
00709007	이상범	秋景山水(추경산수)	연도미상	48.5×73.9	종이에 수묵담채	진
00709008	오승우	풍경	연도미상	54.2×52.5	캔버스에 유채	진
00709009	오승윤	설경	1984	45.6×53.1	캔버스에 유채	진
00709010	김기창	우물가	1933	91.7×34.4	견본 수묵채색	진
00709011	박생광	탈	연도미상	37.5×39.5	종이에 채색	진
00709012	박생광	탈	연도미상	38.5×46.2	종이에 채색	진
00709013	박생광	吐숨山(토함산)해돋이	연도미상	7.6×75.5	종이에 채색	진
00709014	이왈종	생활속의 중도	1987	90.2×117.2	종이에 수묵담채	진
00709015	권옥연	여인	연도미상	61×49.8	캔버스에 유채	진
00709016	오승윤	풍경	1975	72.3×90.3	캔버스에 유채	진
00709017	김종학	코스모스	2003	25.9×17.8	캔버스에 유채	진
00709018	오승윤	바람과 구름	2001	45.4×53.2	캔버스에 유채	진
00709019	김훈	여인	연도미상	45.5×53	캔버스에 유채	진
00709020	이수동	길	1992	53.1×65.2	캔버스에 유채	진
00709021	박영선	모정	연도미상	45.5×37.8	캔버스에 유채	진
00709022	김창열	물방울	2002	27.5×22	마포에 유채	진
00709023	김종학	설악산 풍경	2003	31.8×40.9	캔버스에 유채	진
00709024	문신	새장	1957	86.5×46	캔버스에 유채	진
00709025	오승윤	야산	2003	45.3×60.3	캔버스에 유채	진
00709026	김종학	연못	2002	18.8×29.1	캔버스에 유채	진
00709027	이우환	조응	2000	80.2×100.5	캔버스에 피그먼트	진

접수번호	작가	제목	제작연도	크기(cm)	제작기법	감정결과
00709028	권옥연	풍경	연도미상	24.9×39.5	하드보드에 유채	진
00709029	이우환	풍경	연도미상	91×72.8	캔버스에 혼합재료	진
00709030	이중섭	은지화	연도미상	10.1×15.5	은지에 새김, 유채	진
00709031	이응노	문자추상	1978	95.5×63.4	종이에 채색	진
00709032	이응노	문자추상	1979	95×63.3	종이에 채색, 꼴라쥬	진
00709033	이응노	문자추상	1978	135.6×62.8	종이에 채색	진
00709034	이응노	문자추상	1979	180.5×93	종이에 채색, 꼴라쥬	진
00709035	이상범	춘경산수	1962	34.4×63	종이에 수묵담채	진
00709036	이상범	추경산수	연도미상	32.7×66.7	종이에 수묵담채	진
00709038	이중섭	게와 아이	연도미상	14.×9.9	은지에 새김, 유채	위
00709039	박생광	무제	연도미상	43.9×65.1	종이에 채색	진
00709039	박수근	원앙	1951	8.7×16.5	종이에 연필	진
00709040	이상범	설경산수	연도미상	32.7×126	종이에 수묵담채	진
00709041	천경자	개구리	연도미상	23.5×43	종이에 수묵담채	진
00709042	김원	항구	1976	91.3×116.7	캔버스에 유채	위
00709043	배명학	정물	연도미상	53×65.2	캔버스에 유채	진
00709044	김종학	벚꽃	2007	45.5×53	캔버스에 유채	진
00709047	이우환	correspondance	1997	56.5×76.5	종이에 수채	진
00709048	김종학	풍경	연도미상	60.2×73	캔버스에 유채	진
00709049	김환기	SKY 1	1969	157×127	캔버스에 유채	진
00709050	하인두	무제	연도미상	53×65	캔버스에 유채	진
00709051	오승윤	바람과 구름	2004	40.8×31.8	캔버스에 유채	위
00709052	오치균	설경	1998	53.6×72.7	캔버스에 아크릴	진
00709053	오지호	풍경	1967	38.6×46	캔버스에 유채	위
00709055	주경	풍경	1976	32×41	캔버스에 유채	진
00709056	김형근	5월의 연가	2007	41×31.8	캔버스에 유채	진
00709057	권옥연	풍경	연도미상	32×41	캔버스에 유채	진
00709058	김형근	연가	2007	27.5×22	캔버스에 유채	진
00709059	오지호	풍경	1971	60.5×73	캔버스에 유채	위
00709060	김영주	신화시대	1991	91×72.7	캔버스에 유채	진
00709061	김종학	풍경	연도미상	60.3×72.5	캔버스에 유채	진
00709062	김종학	겨울풍경	1998	53×65.5	캔버스에 유채	진
00709063	전뢰진	희상	1900	40.5×17.5×18.5	대리석	진
00709064	이강소	무제	연도미상	48.5×79.7	캔버스에 혼합재료	위
00709066	오지호	해경	연도미상	32×38.8	종이에 수채	위
00709067	장욱진	나무와 까치	1982	36.2×26.3	캔버스에 유채	진
00709068	이중섭	엽서화	1941	14×9	종이에 펜과 수채	진
00709069	이상범	하경산수	1963	32.9×130.2	종이에 수묵담채	진
00709070	이상범	추경산수	1962	29.4×118.3	종이에 수묵담채	위
00709071	김형근	연가	1993	17.8×25.7	캔버스에 유채	진
00709072	이우환	조응	1999	57.3×77.5	종이에 수채	진
00709073	이우환	산	연도미상	51×44	캔버스에 혼합재료	진
00709074	이우환	Correspondance	1994	80.5×116.8	캔버스에 피그먼트	진
00709075	장욱진	무제	1982	59.5×23.2	종이에 수묵	위

접수번호	작가	제목	제작연도	크기(cm)	제작기법	감정결과
00709076	오승윤	色彩여 千年의 色彩여! (색채여 천년의 색채여!)	1991	60.3×72.5	캔버스에 유채	진
00709077	임직순	정물	1968	53×41	캔버스에 유채	위
00709078	김종학	꽃과 새	2002	24.2×33.4	캔버스에 아크릴	진
00709079	김종학	꽃과 나비	연도미상	27.2×22	캔버스에 아크릴	진
00709080	김종학	꽃과 나비	연도미상	27.5×22	캔버스에 아크릴	진
00710001	오승우	풍경	1947	53.3×65.2	캔버스에 유채	위
00710002	권옥연	정물	연도미상	25.8×18.1	캔버스에 유채	진
00710003	권옥연	풍경	1989	40.7×31.7	캔버스에 유채	진
00710004	유영국	무제	1970	55.5×55.5	인쇄물	위
00710005	김인승	정물	1978	40.5×49.5	캔버스에 유채	위
00710006	김종학	꽃과 나비	연도미상	19×14.7	캔버스에 유채	진
00710007	김종학	풍경	2002	24.3×33.3	캔버스에 유채	진
00710008	김종학	풍경	2002	31.8×40.7	캔버스에 유채	진
00710009	김종학	설악산 풍경	2003	60.4×72.5	캔버스에 유채	진
00710010	오지호	겨울풍경	연도미상	38×45.5	캔버스에 유채	위
00710011	도상봉	정물	연도미상	51.2×75.4	종이에 수채	위
00710012	나혜석	풍경	1917	24×33.3	나무판에 유채	위
00710013	박항섭	휴직	1959	53×44.7	캔버스에 유채	위
00710014	윤중식	夕映(석영)	연도미상	50.2×60.5	캔버스에 유채	위
00710015	이중섭	새	연도미상	11.3×24.6	종이에 유채	위
00710016	윤중식	풍경	1978	45.5×53	캔버스에 유채	위
00710017	백남준	CARAIBES	연도미상	32.3×45.9	실크스크린	위
00710018	천경자	꽃	연도미상	13.7×12.1	종이에 채색	위
00710019	천경자	여인과 나비	연도미상	24×27.2	종이에 채색	위
00710020	윤중식	아침	1976	45.8×37.8	캔버스에 유채	진
00710021	오지호	풍경	1965	32×40.8	캔버스에 유채	진
00710022	도상봉	장미	1970	27×33.1	캔버스에 유채	진
00710023	권진규	무제	1971	35.5×18.8×18	테라코타	위
00710024	손응성	여인	연도미상	80.5×64.9	캔버스에 유채	위
00710025	이응노	문자추상	1979	67.3×97.6	종이에 채색	진
00710026	이응노	문자추상	1979	92.8×63.1	종이에 채색	진
00710027	이대원	못	1983	24.4×33.4	캔버스에 유채	진
00710028	김종학	소풍	1996	72.3×91	캔버스에 아크릴	진
00710029	김기창	馬(마)	1978	62.8×65	종이에 수묵	진
00710030	이상범	夏景山水(하경산수)	1961	16.7×54	종이에 수묵담채	진
00710031	이상범	秋景山水(추경산수)	연도미상	32.2×127	종이에 수묵담채	진
00710032	변관식	溪山秋色(계산추색)	1965	33×127.3	종이에 수묵담채	진
00710033	천경자	꽃	연도미상	19×34.9	종이에 수묵담채	진
00710034	남관	무제	연도미상	129.5×195	캔버스에 유채	위
00710036	전호	올림픽 스타디움	1987	42.5×38.8	종이에 수채	진
00710037	황영성	꿈의 여행	1990	60.5×72.5	캔버스에 유채	진
00710038	박수근	두 여인	1964	10.3×15	하드보드에 유채	진
00710039	김환기	새와 달	1965	40.5×51	캔버스에 유채	위
00710040	최철	해질녘	1993	97×130	캔버스에 유채	진

접수번호	작가	제목	제작연도	크기(cm)	제작기법	감정결과
00710041	도상봉	정물	1968	45.4×52.9	캔버스에 유채	진
00710042	이우환	correspondance	1994	226.4×179	캔버스에 피그먼트	진
00710043	최영림	여인	1977	37.7×45.4	캔버스에 혼합재료	진
00710044	이우환	Correspondance	2002	73×90	캔버스에 피그먼트	진
00710045	천경자	개구리	연도미상	25×51.8	종이에 수묵담채	진
00710046	최영림	여인과 사슴	1974	39.5×54.7	종이에 유채	진
00710047	김인승	유관순	연도미상	60.7×45.2	캔버스에 유채	진
00710048	천경자	금붕어	연도미상	34.8×34.4	종이에 수묵담채	진
00710049	박수근	아이업은 소녀	연도미상	26.8×20.6	종이에 연필	진
00710050	권옥연	풍경	1990	72.5×90.7	캔버스에 유채	진
00710051	이대원	농원	1975	53×65	캔버스에 유채	진
00710052	박상옥	풍경	1946	80.3×99.3	캔버스에 유채	위
00710053	이대원	농원	1992	129x192	캔버스에 유채	위
00710054	이대원	농원	1992	79x115.5	캔버스에 유채	위
00710055	임직순	꽃	1990	45.5×53	캔버스에 유채	진
00710056	이우환	From Point	1984	72.7×60.5	캔버스에 피그먼트	진
00710057	김대중	民主回復祖國統一(민주회복조국통일)	1986	125.3×34.7	종이에 먹	위
00710058	김흥수	무제	연도미상	36.8×53.6	캔버스에 유채	진
00710059	김흥수	무제	연도미상	65.2×50	캔버스에 혼합재료	진
00710060	박생광	무제	연도미상	27.5×34.1	종이에 채색	진
00710061	이우환	Correspondance	2005	217×182	캔버스에 피그먼트	진
00710062	김형근	핑크의 季節(계절)	1990	22×27.3	캔버스에 유채	진
00710063	최영림	여인들	1982	52.8×65.2	캔버스에 혼합재료	진
00710064	이대원	농원	1982	45.5×53.3	캔버스에 유채	진
00710065	하인두	무제	1970	38.2×45.6	캔버스에 유채	진
00710066	김종학	설악산 풍경	2003	60.3×90.9	캔버스에 유채	위
00710067	유영국	Work	연도미상	53.3×67.5	캔버스에 유채	위
00710068	박승무	溪村暮雪(계촌모설)	1964	31.5×65.6	종이에 수묵담채	진
00710069	김창영	Stand play	1996	214×448	캔버스에 혼합재료	진
00710070	Gao xiaowu	Standard Times	2004	167×57×120	FRP, 철	진
00710071	백남준	a console painting	1989	131×151×56	DVD, TV모니터 외 혼합재료	진
00710072	신윤복	풍속인물화	연도미상	29×37	종이에 수묵담채	위
00710073	장승업	영모도	연도미상	19.5×25.5	종이에 수묵담채	위
00710074	석범(石帆)	산수	연도미상	46×32	종이에 수묵	진
00710075	석범(石帆)	산수	연도미상	31.5×46	종이에 수묵	진
00710076	정학수	산수 8폭 병풍	연도미상	각 191×45.5	종이에 수묵담채	진
00710077	조석진	어해도	연도미상	23×53	종이에 수묵담채	진
00710078	김규진	묵죽 10폭 병풍	연도미상	각 198×54	비단에 수묵	진
00710079	김은호	松下七仙圖(송하칠선도)	1974	56×183	비단에 채색	진
00710080	김은호	神仙圖(신선도)	연도미상	32.5×130	종이에 수묵담채	진
00710081	허백련	芦蕉圖(파초도)	연도미상	133.5×31	종이에 수묵	진
00710082	허백련	산수	연도미상	41×104	비단에 수묵담채	진
00710083	현곡거사	산수	연도미상	102×32	종이에 수묵담채	진
00710084	노수현	산수	연도미상	66×33	종이에 수묵담채	진

접수번호	작가	제목	제작연도	크기(cm)	제작기법	감정결과
00710085	노수현	산수	연도미상	32.5×131.5	종이에 수묵	진
00710086	박승무	萬山江葉(만산강엽)	1977	65×63	종이에 수묵담채	진
00710087	박승무	산수	1960	34×107	종이에 수묵담채	진
00710088	변관식	平沙落雁(평사낙안)	1955	118×32	종이에 수묵담채	진
00710089	변관식	夏雨初晴(하우초청)	1960년대	34×126	종이에 수묵담채	진
00710090	변관식	梅花書居(매화서거)	1955	120×32	종이에 수묵담채	진
00710091	이상범	하경산수	연도미상	34×45	종이에 수묵담채	진
00710092	이규옥	모란	1976	62×120	종이에 수묵채색	진
00710093	이규옥	신선도	1960	42×42	종이에 수묵담채	진
00710094	이규옥	산수	1960	127×32	종이에 수묵담채	진
00710095	이규옥	威振四海(위진사해)	연도미상	60×84	종이에 수묵담채	진
00710096	장우성	동자적천도도	1961	128×41.5	종이에 수묵담채	진
00710097	장우성	釣翁圖(조옹도)	1974	128×66	종이에 수묵담채	진
00710098	장우성	죽순	연도미상	146×41	종이에 수묵담채	진
00710099	장우성	장춘도	1973	29.5×60	종이에 수묵담채	진
00710100	장우성	인물도	1999	129×65	종이에 수묵담채	진
00710101	장우성	夜梅圖(야매도)	연도미상	69×138	종이에 수묵담채	진
00710102	민경갑	雪中詩友(설중시우)	2005	40×129	종이에 수묵담채	진
00710103	민경갑	복숭아	1971	34×101	종이에 수묵담채	진
00710104	민경갑	철쭉	연도미상	34×100	종이에 수묵담채	진
00710105	서세옥	산수	연도미상	36×62	종이에 수묵담채	진
00710106	송계일	산수	1975	62×96	종이에 수묵담채	진
00710107	조중현	群鶴(군학)	연도미상	63×133	종이에 수묵담채	진
00710111	손재형	서예 10폭 병풍	연도미상	각 46×204.5	종이에 수묵	진
00710112	이승만	南北統一(남북통일)	연도미상	32×125	종이에 수묵	위
00710113	정도준	서예 대련	연도미상	각 26.5×134	종이에 수묵	진
00710114	강연균	정물	1971	28×37	캔버스에 유채	진
00710115	최예태	모란	연도미상	36.5×36.5	캔버스에 유채	진
00710116	최예태	풍경	1980	28×42	캔버스에 유채	진
00710117	최예태	닭	1982	52×63	캔버스에 유채	진
00710118	최예태	정물	1979	70×89	캔버스에 유채	진
00710119	최예태	풍경	연도미상	160×128	캔버스에 유채	진
00710120	이상범	夏景山水(하경산수)	연도미상	34.5×245.5	종이에 수묵담채	진
00711001	이응노	무제	1976	43.3×41.7	종이에 수묵	진
00711002	이응노	무제	1981	58×66	종이에 수묵	진
00711003	이응노	무제	1978	32.2×46	종이에 수묵	진
00711004	이응노	무제	1985	43.5×40	혼합재료	진
00711005	이응노	평화	1988	38×36	종이에 수묵	진
00711006	이응노	무제	1976	26.5×27.5	종이에 수묵	진
00711007	이응노	무제	1979	34.7×28.5	종이에 채색	진
00711000	이응노	무제	1979	23×33	종이에 채색	진
00711009	이응노	무제	1989	68×46	종이에 채색	진
00711010	이응노	무제	1984	36.5×62	종이에 수묵	진
00711011	이응노	무제	1976	65.5×49	종이에 수묵	진
00711012	최영림	호랑이 이야기	1981	65.5×49	캔버스에 혼합재료	위

접수번호	작가	제목	제작연도	크기(cm)	제작기법	감정결과
00711014	박고석	해경	연도미상	25.8×34.8	캔버스에 유채	위
00711015	천경자	아디오 아베바 아트리칸 마케트	1990	24.4×17.2	종이에 펜, 수채	위
00711016	권옥연	정물	연도미상	22.5×27.5	캔버스에 유채	진
00711017	김원숙	Willow Love	2007	110×92	종이에 채색, 꼴라쥬	진
00711018	정연갑	아뜨리에의 별밭	2006	60×90.2	캔버스에 유채	진
00711019	김성근	세상 밖으로	2006	70×70	캔버스에 유채	진
00711020	백중기	산에는 꽃이 피네	2007	40×70	캔버스에 유채	진
00711021	이중섭	오리와 아이	1941	20.5×31.4	하드보드에 유채	위
00711022	박수근	호수	1947	33×44.7	캔버스에 유채	위
00711023	오지호	해경	1964	31.6×40.9	캔버스에 유채	진
00711024	오지호	풍경	1974	40.6×52.8	캔버스에 유채	진
00711025	김두환	자화상	1973	72.6×60.7	캔버스에 유채	진
00711026	황염수	장미	1996	27.4×21.8	캔버스에 유채	진
00711027	김종학	연못	연도미상	60.3×72.7	캔버스에 아크릴	진
00711028	김기창	무제	연도미상	34.8×43.7	종이에 수묵채색	진
00711029	허영	산수8폭병풍	1934	각 123×32	종이에 수묵담채	진
00711031	노수현, 이상범	산수 합작 10폭 병풍	1910년대 후반	각 132.3×32.2	종이에 수묵담채	진
00711032	이상범 외 5인	산수 합작 6폭 병풍	1940	각 135.6×39.7	종이에 수묵담채	진
00711033	중광	소와 아이	연도미상	34.8×68	종이에 수묵담채	위
00711034	박생광	巫俗(무속)	연도미상	44.6×49.1	종이에 수묵채색	위
00711035	이방자	감	1980	91.3×30.5	종이에 수묵담채	위
00711036	김기창	청록산수	1987	24×33.3	종이에 수묵채색	진
00711037	김기창	신비로운 동방의 샛별	연도미상	88.8×66	석판화	진
00711038	김창열	SH2000	2000	162.2×130.3	마포에 유채	진
00711039	이대원	나무	1979	44.4×52	캔버스에 유채	진
00711040	박수근	절구질하는 여인	연도미상	17.7×15.3	종이보드에 유채	진
00711041	김인승	장미	1975	45.5×53	캔버스에 유채	위
00711042	이응노	문자추상	1979	110×60	종이에 채색, 꼴라쥬	진
00711043	김종학	풍경	2003	31.7×40.9	캔버스에 아크릴	진
00711044	김점선	말	1987	60.7×60.5	캔버스에 유채	진
00711045	오수환	곡신	1988	96.8×129.5	캔버스에 유채	진
00711046	김영주	신화시대 '그날이 오면'	1989	90.5×116.5	캔버스에 유채	진
00711047	이중섭	가족	연도미상	10.2×15.2	은지에 새김, 유채	진
00711048	오치균	봄나무	2003	39.8×60.7	캔버스에 아크릴	진
00711049	도상봉	해안풍경	1965	24×33.2	캔버스에 유채	위
00711051	변관식	산수 10폭 병풍	1958	126.5×32.6	종이에 수묵담채	진
00711052	이방자	목련	연도미상	91.2×30.3	종이에 수묵담채	위
00711053	이상범	秋景山水(추경산수)	1964	62.4×137.4	종이에 수묵담채	진
00711054	이대원	농원	1982	53×45.6	캔버스에 유채	진
00711055	오승윤	山(산)과 구름	2002	72.8×60.6	캔버스에 유채	진
00711056	최영림	작품	1963	91.2×116.7	캔버스에 혼합재료	진
00711057	김종학	꽃	2002	31.8×41	캔버스에 아크릴	진
00711058	박고석	山(산)	1975	32×41	캔버스에 유채	진
00711059	임직순	어느 一隅(일우)	1980	45.5×53	캔버스에 유채	진
00711060	이우환	From Point	1978	91×72.7	캔버스에 피그먼트	진

접수번호	작가	제목	제작연도	크기(㎝)	제작기법	감정결과
00711061	이우환	From Line	1979	53×65.2	캔버스에 피그먼트	진
00711062	황염수	아네모네	1975	27.5×22.3	캔버스에 유채	진
00711063	임직순	풍경	1986	23.5×32	종이에 오일파스텔	진
00711064	권옥연	여인	1979	34.8×27.3	캔버스에 유채	진
00711065	김창열	물방울	1992	69.5×49.8	마포에 유채	진
00711066	김흥수	무제	연도미상	38×46.6	캔버스에 유채, 꼴라주	진
00711067	윤중식	무제	1985	41×52.8	캔버스에 유채	진
00711068	권옥연	여인	1990	34.7×27.2	캔버스에 유채	진
00711069	이대원	나무	1987	38×45.5	캔버스에 유채	진
00711070	임직순	풍경	1971	27.3×45.7	종이에 오일파스텔	진
00711071	김창열	물방울	1985	91×116.8	마포에 유채	진
00711072	박수근	우물가에서	연도미상	33×43	천위에 아크릴릭	위
00711073	박수근	장거리	연도미상	33×49	천위에 아크릴릭	위
00711074	박수근	애기엄마	연도미상	49×34	천위에 아크릴릭	위
00711075	박수근	물건흥정	연도미상	22×30	천위에 아크릴릭	위
00711076	박수근	김장	연도미상	43×50	천위에 아크릴릭	위
00711077	박수근	선거장	연도미상	53×72	천위에 아크릴릭	위
00711078	박수근	우물가에서	연도미상	49×70	천위에 아크릴릭	위
00711079	박수근	판매	연도미상	29×44	천위에 아크릴릭	위
00711080	이중섭	울부짖는 소	연도미상	30×40	천위에 아크릴릭	위
00711081	이중섭	이사	연도미상	25×39	천위에 아크릴릭	위
00711082	이중섭	과일	연도미상	75×63	천위에 아크릴릭	위
00711083	이중섭	정물화	연도미상	33×52	천위에 아크릴릭	위
00711084	이중섭	달과 까마귀	연도미상	29×39	천위에 아크릴릭	위
00711085	김환기	무제	1969	58×47	종이에 유채	진
00711086	김기창	靑山情景(청산정경)	1988	24.2×33.2	종이에 채색	진
00711087	김기창	靑山(청산)마을	연도미상	51.4×54.4	비단에 채색	진
00711088	박소영	花鳥圖(화조도)	1991	117.5×169.6	종이에 수묵채색	진
00711089	곽훈	씨앗 (Seed)	2004	72.5×60.5	캔버스에 유채	진
00711090	문학진	무제	1973	85×91.5	혼합천에 수묵담채	위
00711091	변종하	무제	1987	37.5×53.5	천위에 채색	위
00711092	노수현	山水(산수)	연도미상	131.7×49.2	종이에 수묵담채	위
00711093	이중섭	은지화	연도미상	10.2×15.3	은지에 새김	진
00711094	이중섭	은지화	연도미상	10.1×15.1	은지에 새김	진
00711095	이중섭	은지화	연도미상	8.5×15.2	은지에 새김	진
00711096	이중섭	은지화	연도미상	10.2×15.3	은지에 새김	진
00711097	이중섭	은지화	연도미상	10.1×15.2	은지에 새김	진
00711098	안윤모	강가에서	2007	91×72	캔버스에 유채	진
00711099	이창규	빛-바람	2007	91×60.6	캔버스에 유채	진
00711100	문인환	바다와 대지	2007	73×73	캔버스에 유채	진
00711101	최영림	여인들	연도미상	30×70.0	캔버스에 혼합재료	위
00711102	이대원	농원	1992	72.7×91.1	캔버스에 유채	위
00711103	박영성	정물	1976	91×116.5	캔버스에 유채	진
00712001	김은호	雨後金剛(우후금강)	1938	38×126.5	비단에 수묵	진
00712002	오지호	해경	1968	60.3×90.8	캔버스에 유채	위

236

접수번호	작가	제목	제작연도	크기(cm)	제작기법	감정결과
00712003	최영림	무제	1980	27×27.3	종이에 혼합재료	위
00712004	김환기	자화상	연도미상	25×18.5	비단에 수묵담채	위
00712005	김환기	무제	연도미상	60.3×49.7	캔버스에 유채	위
00712006	장욱진	무제	1972	24×33.3	캔버스에 유채	위
00712008	이대원	산	1978	45.4×52.6	캔버스에 유채	진
00712009	이우환	점	1997	27.1×35.3	종이에 수채	진
00712010	최영림	여인	1982	27×24.8	종이에 채색	진
00712011	도상봉	라일락	1974	45.5×53	캔버스에 유채	위
00712012	전혁림	무제	연도미상	46.3×31.3	나무에 유채	위
00712013	김유준	시간-기억 4335	2002	162.5×130.5	캔버스에 혼합재료	진
00712014	천경자	여인	1981	28.1×23.5	하드보드에 채색	위
00712015	김종학	꽃과 나비	2003	33.4×24.5	캔버스에 아크릴	위
00712016	김창열	회귀	1991	80×40	마포에 유채	위
00712017	김종영	Work 67-5	1967	76×18×19	나무	진
00712018	박고석	풍경	연도미상	45×52.5	캔버스에 유채	위
00712019	윤중식	무제	1971	31.8×40.8	캔버스에 유채	위
00712020	김영주	무제	1969	80.4×100.5	캔버스에 유채	진
00712021	황유엽	情歌(정가)	1999	60.4×72.6	캔버스에 유채	위
00712022	김영덕	黃山(황산)을 다녀와서	2004	65.3×45.5	캔버스에 유채	진
00712023	이숙자	무제	연도미상	30×42	종이에 채색	진
00712024	전국광	매스의 내면	1990	320×40×40	나무에 노끈 접합	진
00712025	남관	무제	연도미상	52.7×45.3	캔버스에 유채	진
00712025	권옥연	풍경	연도미상	27.5×42.2	캔버스에 유채	진
00712026	박수근	아기보는 소녀	1953	27.8×13.5	캔버스에 유채	진
00712027	유영필	장터	연도미상	126.5×158.4	캔버스에 유채	진
00712028	이우환	From Line	1983	45.5×53	캔버스에 피그먼트	진
00712029	김창열	물방울	1983	27×19	마포에 유채	진
00712030	손일봉	정물	연도미상	45.6×52.6	캔버스에 유채	진
00712031	천경자	킨샤사空港(공항)	1974	19.5×13.4	종이에 펜, 채색	위
00712032	권옥연	풍경	연도미상	21.9×27	캔버스에 유채	진
고00702009	김홍도	山水(산수)	연도미상	29.7×41.4	종이에 수묵	위
고00702010	박정희	正心修己(정심수기)	1978	42.6×67	종이에 먹	위
고00703001	심사정	山水(산수)	연도미상	33.2×191.8	비단에 수묵담채	위
고00703002	김홍도	仙童吹笛(선동취적)	연도미상	12.0×19.1	종이에 수묵담채	위
고00704002	정선	翠微臺(취미대)	연도미상	41.6×30.8	지본 수묵담채	진
고00704003	정선	淸潤亭(청간정)	연도미상	37.4×33.8	지본 수묵담채	진
고00704004	심사정	山水圖(산수도)	연도미상	31.8×36.6	지본 수묵담채	진
고00704005	이하응	墨蘭圖 8幅 屛風(묵란도 8폭 병풍)	연도미상	73×25.5	비단에 수묵	진
고00704006	김영	山水圖 12曲屛(산수도 12곡병)	연도미상	142×36.5	비단에 수묵담채	진
고00704007	작가미상	花鳥草蟲 8幅 屛風 (화조초충 8폭 병풍)	19세기	각 54×32.3	종이에 수묵채색	진
고00704008	작가미상	책 가도 8폭 병풍	19세기	가 107×61	종이에 수묵채색	진
고00704009	작가미상	說話圖 8幅 屛風(설화도 8폭 병풍)	19세기	각 33.4×55.4	종이에 수묵채색	진
고00704010	김구	閑雲野鶴(한운야학)	1948	32×112	지본 수묵	진
고00704011	김구	晉陽小山(진양소산)	1946	28.7×38.6	지본 수묵	진

접수번호	작가	제목	제작연도	크기(cm)	제작기법	감정결과
고00704012	정선	山水(산수)	연도미상	25.2×22	비단에 수묵	위
고00705001	작가미상	山水(산수)	19세기 후반	23.7×27.6	지본 수묵담채	진
고00705002	작가미상	山水(산수)	19세기 후반	35×42.4	지본 수묵담채	진
고00705003	정선	玉流洞(옥류동)	연도미상	34.8×25.4	견본 수묵	위
고00706001	정선	인물산수	연도미상	39.2×25.4	지본 수묵담채	傳(전) 겸재
고00706002	이승만	民族精氣(민족정기)	연도미상	93.7×30.2	지본 수묵	위
고00706004	심사정	화조도	연도미상	22.8×19	지본 수묵담채	위
고00706005	신윤복	빨래터	연도미상	31.5×41.5	지본 수묵담채	위
고00707001	정선	松下仙人圖(송하선인도)	연도미상	22.3×19.1	견본 수묵담채	진
고00707002	장승업	翎毛圖(영모도)	연도미상	146.6×31.8	견본 수묵담채	진
고00707005	김수철	파초도	연도미상	130.4×43.5	비단에 수묵담채	진
고00709004	정선	설경산수	연도미상	25.7×14.8	견본 수묵	진
고00709005	김수철	파초도	연도미상	130.4×43.5	비단에 수묵담채	진
고00711001	김영	응조송투도	연도미상	48.5×35	종이에 수묵담채	위
고00711003	조석진	山水(산수)	연도미상	132.4×51.5	비단에 수묵담채	진
고00712001	완원	연경실집 24책	1823	각 26×18	종이에 판본	진
고00712002	김명희	글씨	연도미상	23×165	종이에 수묵	진
고00712003	김정희	書品十二則(서품십이칙)	연도미상	19×39	종이에 수묵	진
고00712004	김정희	七絶(칠절)	연도미상	20.5×37	종이에 수묵	진
고00712005	김정희	七聯(칠연)	연도미상	20.5×36.5	종이에 수묵	진
고00712006	김정희	五言絶句(오언절구)	연도미상	35.5×19	종이에 수묵	진
고00712007	김정희	天冠山題詠(천관산제영)	연도미상	35×15	종이에 수묵	진
고00712008	김정희	七截(칠절)	연도미상	18×37	종이에 수묵	진
고00712009	김정희	眼疾調治大法(안질조치대법)	연도미상	31×62	종이에 수묵	진
고00712010	김정희	物目(물목)4점	연도미상	26×38.5	종이에 수묵	진

접수번호	작가	제목	제작연도	크기(㎝)	제작기법	감정결과
00801001	김창열	J.T.T8811	1988	161.7×129.7	마포에 유채	진
00801002	권옥연	풍경	연도미상	41×31.9	캔버스에 유채	위
00801003	김흥수	무제	1950~60년대	30.3×20.8	하드보드에 유채	진
00801004	최영림	누드	연도미상	66.7×40.2	종이에 채색	진
00801005	김환기	꽃과 항아리	1957	96.7×146.2	캔버스에 유채	진
00801006	박수근	시장의여인	1960년대	30×29	하드보드에 유채	진
00801007	박수근	빨래터	1950년대	36.2×71.2	캔버스에 유채	진
00801008	김기창	소	1973	32×41.9	종이에 채색	진
00801009	김종학	풍경	2003	25.3×19	과반에 유채	위
00801010	김종학	무제	연도미상	33.4×24.3	캔버스에 유채	위
00801011	김종학	풍경	연도미상	43×29.8	과반에 유채	위
00801012	남관	무제	연도미상	45.4×37	캔버스에 유채	진
00801013	나혜석	풍경	연도미상	38×45.7	캔버스에 유채	위
00801014	박수근	농악	1960년대	54×31.5	짚섬보드에 유채	진
00801015	안중식	參峰怳惚(삼봉황홀)	1913	40.4×128	견본 수묵담채	위
00801016	이상범	夏景(하경)	연도미상	33.1×65.1	종이에 수묵담채	진
00801017	박고석	풍경	1977	45.3×53	캔버스에 유채	진
00801018	이대원	담	1983	29.3×91.1	캔버스에 유채	위
00801019	홍종명	과수원집딸	1994	60.3×72.7	캔버스에 유채	진
00801020	이상범	秋景(추경)	연도미상	62.5×32.1	종이에 수묵담채	진
00801022	장욱진	자갈치시장	1951	18.2×12.8	종이에 유채	진
00801023	장욱진	마을	1958	9.9×27.7	종이에 연필, 유채	진
00801024	박고석	풍경	1967	72.5×90.7	캔버스에 유채	진
00801025	권옥연	여인	연도미상	27.0×22.0	캔버스에 유채	진
00801026	권옥연	풍경	연도미상	41.3×32	캔버스에 유채	진
00801027	김형근	永遠의 章(영원의 장)	2003	22×15	캔버스에 유채	진
00801028	김기창	靑山(청산)마을	1986	31.5×40.6	종이에 수묵채색	진
00801029	김문식	풍경	1994	89×131.9	종이에 수묵채색	진
00801030	허백련	山紫水明(산자수명)	1964	69.3×139.7	종이에 수묵담채	진
00801031	김충현	사시국경일	1965	163×104	종이에 수묵	진
00801032	김세호	三氣三合(삼기삼합)	1998	35.5×176	종이에 수묵	진
00801033	김인승	장미	1973	41×53.2	캔버스에 유채	진
00801034	김종학	꽃	2001	78.3×36.3	나무에 유채	진
00801035	이한우	盛夏(성하)	1990	45.2×53	캔버스에 유채	진
00801036	이한우	무제	1983	31.7×40.7	캔버스에 유채	진
00801037	천경자	호놀룰루 무희	1990	40.7×31.5	종이에 채색	위
00801038	문신	무제	1986	53×36×12	bronze	진
00801039	남관	무제	1982	26.2×42	종이에 펜, 수채	진
00801040	남관	무제	1981	42.5×33.5	종이에 수묵, 펜, 수채	진
00801041	장욱진	무제	1961	27.5×22.2	캔버스에 유채	위
00801043	권창륜	難老泉聲(난로선성)	2007	52.6×93.5	종이에 수묵	진
00801044	권창륜	鳥飛峭壁(조비초벽), 凌空三道(능공삼도)	2007	32.6×132.2	종이에 수묵담채	진
00801045	장우성	장미	연도미상	66.5×132	종이에 수묵담채	진
00801046	장우성	장미	1987	42.7×54.2	종이에 수묵채색	진

접수번호	작가	제목	제작연도	크기(cm)	제작기법	감정결과
00801047	장우성	장미	연도미상	64×124.4	종이에 수묵채색	진
00801048	권옥연	여인	연도미상	27.5×22.3	캔버스에 유채	위
00801049	오지호	목련	연도미상	24.2×33.2	캔버스에 유채	진
00801050	이방자	문인화	1980	각 91.5×30.8	종이에 수묵채색	위
00801051	손상기	산동네	1983	37.6×45.3	캔버스에 유채	위
00801052	김환기	정물	1957	100×73	캔버스에 유채	진
00801053	김환기	풍경	1950년대	21.3×47.5	하드보드에 유채	진
00801054	전혁림	무제	연도미상	72.5×60.5	캔버스에 유채	진
00801055	장욱진	까치와 소나무	1989	37.8×45	캔버스에 유채	위
00801056	박수근	농악	연도미상	60.5×85.8	캔버스에 유채	위
00801057	천경자	정물	1987	129×96.3	종이에 채색	위
00801058	이쾌대	소녀	1946	41.1×32.1	나무에 유채	위
00802001	김환기	무제	1973	90.7×56	종이에 유채	진
00802002	황유엽	단오전일	1991	31.9×40.7	캔버스에 유채	위
00802003	남관	여름 懷古(회고)	1988	126.4×152.8	캔버스에 유채	위
00802004	이상범	山水(산수)	1963	59.8×162.4	지본 수묵담채	위
00802006	권옥연	풍경	1990	22×27.2	캔버스에 유채	진
00802007	박서보	풍경	1975	45.5×53	캔버스에 유채	진
00802008	장욱진	두 인물	연도미상	33×45.2	캔버스에 유채	위
00802009	임직순	얼굴	1984	41×32	종이에 연필, 수채	진
00802010	임직순	於釜山港(어부산항)	1991	25×35.1	종이에 콘테	진
00802011	임직순	정물	연도미상	45.2×52.8	캔버스에 유채	진
00802012	선종선	변환풍경	2005	90×90	캔버스에 유채	진
00802013	김복동	백두산의 하늘	2007	60.5×90.7	캔버스에 유채	진
00802014	천경자	여인	연도미상	24.1×27.2	캔버스에 유채	위
00802015	이한우	눈 있는 마을	1975	24.5×33.6	하드보드에 유채	진
00802016	최영림	여인들	1994	69×51	종이에 유채	진
00802017	도상봉	정물	연도미상	45.5×53	캔버스에 유채	진
00802018	이대원	농원	1990	65×90.5	캔버스에 유채	진
00802019	도상봉	라일락	연도미상	31.6×40.6	캔버스에 유채	진
00802020	김환기	NOCTURN(Ⅱ)	1963	108.5×68	캔버스에 유채	진
00802021	이대원	소나무	1978	24×33.3	캔버스에 유채	진
00802022	도상봉	민개꽃	1957	50.2×60.5	캔버스에 유채	진
00802023	이대원	소나무	1977	31×40	종이에 유채	진
00802024	도상봉	정물	1974	31.5×40.8	캔버스에 유채	진
00802025	이대원	농원	2002	65×90.8	캔버스에 유채	진
00802026	이대원	나무	1967	49.5×60.4	캔버스에 유채	진
00802027	천경자	소풍	연도미상	14×17.8	종이에 펜, 수채	진
00802028	오승윤	해경	연도미상	37.1×45.1	캔버스에 유채	위
00802029	오지호	해경	1965	30.2×40	캔버스에 유채	진
00802030	이대원	못	1984	16×24	캔버스에 유채	진
00802031	김흥수	무제	연도미상	130.2×162	캔버스에 유채	진
00802032	박수근	목련	1963	15×27	하드보드에 유채	진
00802033	오지호	목련	1966	31.7×40.5	캔버스에 유채	진
00802034	이대원	꽃	1984	53×33	캔버스에 유채	진

접수번호	작가	제목	제작연도	크기(cm)	제작기법	감정결과
00802035	천경자	타히티 모래아에서	1969	35.6x27.3	종이에 펜, 수채	진
00802036	천경자	여인	1982	47.5x35	종이에 채색	진
00802037	도상봉	국화	1959	37.5x45.5	캔버스에 채색	진
00802038	김환기	무제	연도미상	86.8x61.1	캔버스에 혼합재료	진
00802039	김환기	무제	1972	51x41	종이에 펜, 채색	위
00802041	이인성	정물	연도미상	27.5x40.9	나무판에 유채	위
00802043	김환기	산월	1959	25x32.5	종이에 펜, 수채	진
00802044	유영국	MOUNTAIN	1968	81.2x81.5	캔버스에 유채	진
00802045	이대원	농원	1989	45.4x52.8	캔버스에 유채	진
00802046	윤중식	아침	1973	72.4x60.4	캔버스에 유채	진
00802047	박생광	무제	1983	96x129.3	지본 수묵채색	위
00802048	박생광	무제	1983	93.9x71.2	지본 수묵채색	위
00802049	임직순	造船場(조선장)	1970	37.8x45.5	캔버스에 유채	진
00802050	최영림	무제	1977	40.7x31.8	캔버스에 유채	위
00802051	오승윤	무제	연도미상	32x44	종이에 매직, 채색	위
00802052	손상기	풍경	1983	38x45.3	캔버스에 유채	진
00802053	손상기	풍경	1985	52.8x65.2	캔버스에 유채	진
00803001	천경자	무제	연도미상	25x50.8	지본 수묵담채	진
00803002	김형근	여인	1982	43.4x24.4	캔버스에 유채	진
00803003	양달석	무제	1977	37.8x45.2	캔버스에 유채	진
00803004	김형근	정물	1968	49.5x59	캔버스에 유채	진
00803005	백남준	Casi	1992	75x101	실크스크린	진
00803006	최영림	자매	1974	54.7x39.5	종이에 유채	진
00803007	이대원	나무	1987	80.3x116.3	캔버스에 유채	진
00803008	이대원	山(산)	1978	45.3x53	캔버스에 유채	진
00803009	천경자	개구리	연도미상	29.5x41.5	지본 수묵담채	진
00803010	김영주	산다는 이야기	1988	60.5x72.4	캔버스에 유채	진
00803011	변관식	山中問答(산중문답)	연도미상	111.3x30.8	지본 수묵담채	진
00803012	이상범	長江萬里(장강만리)	1964	31.7x128.7	지본 수묵담채	진
00803013	박고석	黑山島(흑산도)에서	1985	45.2x52.8	캔버스에 유채	진
00803014	김기창	풍속도	연도미상	30.4x39.7	지본 수묵채색	진
00803015	김창열	물방울	1976	41x31.5	마포에 유채	진
00803016	이응노	무제	연도미상	23.5x50	지본 수묵담채	진
00803017	천경자	詩畵(시화)	연도미상	52x66	지본 수묵담채	진
00803018	이대원	못	1997	23.5x50.2	캔버스에 유채	진
00803020	윤형근	무제	1991	145.2x89.3	캔버스에 유채	진
00803021	윤형근	무제	1994	60.5x50	캔버스에 유채	진
00803022	전혁림	무제	연도미상	45.5x52.8	캔버스에 유채	진
00803023	전혁림	정물	2000	31.5x40.8	캔버스에 유채	진
00803024	천경자	여인	연도미상	21x16.3	종이에 수묵담채	진
00803025	천경자	여인	1978	20.8x20.6	종이에 채색	진
00803026	김규진	衆香城(중향성)	연도미상	24x35.9	종이에 수묵담채	진
00803027	장리석	풍경	1990	22.1x27.3	캔버스에 유채	진
00803028	천경자	프라자 멕시코 鬪牛場(투우장)에서	연도미상	24.1x27.1	종이에 채색	진
00803029	김환기	무제	1964	28.2x39	캔버스에 채색	위

접수번호	작가	제목	제작연도	크기(cm)	제작기법	감정결과
00803030	도상봉	라일락	1973	45.4x53.0	캔버스에 유채	위
00803031	임직순	풍경	연도미상	39.8x49.4	나무판에 유채	위
00803032	도상봉	정물	연도미상	45.3x53	캔버스에 유채	위
00803033	천경자	리오의 밤 삼바	1979	26.8x23.9	종이에 채색	진
00803034	김창열	물방울	연도미상	41.0x31.8	캔버스에 혼합재료	위
00803035	이우환	Correspondance	2003	227x182	캔버스에 유채	진
00803036	천경자	개구리	1973	34.2x31.9	종이에 채색	위
00803037	이대원	농원	1997	41x53	캔버스에 유채	위
00803038	박수근	무제	1957	8.8x16.9	종이에 연필	진
00803039	이숙자	코리아 환타지90-2	1990	60.1x60.6	순지5배접, 암채	진
00804002	이우환	Dialogue	2007	162.1x130	캔버스에 피그먼트	진
00804003	주경	여명	1976	27.4x35	캔버스에 유채	진
00804004	이중섭	무제	연도미상	10x15.3	은지화	진
00804005	이중섭	무제	연도미상	8.3x15.1	은지화	진
00804006	최영림	佛心(불심)	1974	72.4x60.5	캔버스에 혼합재료	위
00804007	오지호	설경	1975	35.9x45.3	캔버스에 유채	진
00804008	김흥수	모녀	연도미상	53.5x65	캔버스에 유채	진
00804009	김길상	여심	2008	53.2x73	캔버스에 혼합재료	진
00804010	천경자	누드	연도미상	17.1x21.1	종이에 담채	진
00804011	남관	푸른 반영	1980	52.5x45.5	캔버스에 유채	신
00804015	도상봉	항아리	1955	50x61.4	캔버스에 유채	진
00804016	김기창	청록산수	1987	64x61.7	비단에 채색	진
00804017	허건	산수	연도미상	31.6x61.2	종이에 수묵담채	위
00804018	박수근	시장의 두 여인	1962	20.8x26.4	나무에 유채	진
00804019	김형근	소녀	연도미상	22.0x27.3	캔버스에 유채	진
00804021	박생광	나비	1981	46.6x34.3	종이에 진채	진
00804022	오승윤	수련	1987	53.0x72.5	캔버스에 유채	위
00804023	김형근	秋恋(추련)	2007	33.3x24.4	캔버스에 유채	진
00804024	이응노	落花岩(낙화암)	1970	67.5x134.6	종이에 수묵담채	진
00804025	김흥수	여인상	연도미상	41.0x49.2	캔버스에 혼합재료	진
00804026	박수근	歸路(귀로)	1950년대 중반	21.6x27.5	하드보드에 유채	진
00804027	최욱경	무제	1981	90.8x116.4	캔버스에 유채	위
00004020	김구	鵬程萬里(붕정만리)	1947	25.0x72.4	종이에 수묵	진
00804029	김구	獨立萬歲(독립만세)	1947	76.2x21.3	종이에 수묵	진
00804030	이대원	농원	1995	60.6x72.6	캔버스에 아크릴	위
00804031	도상봉	정물	1942	37.7x45.1	캔버스에 유채	위
00804032	이대원	농원	1993	53.0x72.7	캔버스에 유채	진
00804033	전혁림	무제	연도미상	53.2x45.5	캔버스에 유채	진
00804034	김환기	정물	연도미상	46.4x33.3	하드보드에 유채	진
00804035	박병일	A Breath	2007	200x366	화선지에 수묵	진
00804036	이우환	조응 correspondance	2000	90.3x116.2	캔버스에 유채	진
00804037	전혁림	누드	연도미상	40.6x31.5	캔버스에 유채	진
00805001	황영성	가족이야기	2007	90.9x72.9	캔버스에 유채	진
00805002	황영성	가족이야기	2007	90.9x72.9	캔버스에 유채	진
00805003	박수근	귀로	1965	20.5x36.3	하드보드에 유채	진

접수번호	작가	제목	제작연도	크기(cm)	제작기법	감정결과
00805005	김흥수	두 여인	1961	163.1x130.0	캔버스에 유채	진
00805006	박수근	소	1960	19.9x26.3	종이에 연필	진
00805007	박수근	소와 병아리	1956	14.3x20.9	종이에 연필	진
00805008	박수근	소	1962	25.5x18.9	종이에 연필, 펜	진
00805009	정규	午睡(오수)	연도미상	44.5x33.0	캔버스에 유채	진
00805010	윤중식	아침	1978	72.8x91.2	캔버스에 유채	진
00805011	이중섭	새와 아이들	연도미상	34.7x24.7	종이에 유채	진
00805012	이중섭	손과 비둘기	연도미상	33.1x23.1	종이에 펜, 유채	진
00805013	천경자	여인	연도미상	33.4x24.1	종이에 채색	진
00805014	최쌍중	풍경	1978	40.9x53.0	캔버스에 유채	진
00805015	박수근	귀로	1960년대 초	29.6x21.4	종이에 유채	진
00805016	박수근	공기놀이	1960년대 중반	43.1x65.2	캔버스에 유채	진
00805017	김창열	물방울	1990	60.3x122.0	한지에 채색	진
00805018	김환기	십자구도	연도미상	75.7x60.5	면에 유채	진
00805019	김환기	무제	1968	61.0x45.7	캔버스에 유채	진
00805020	김환기	무제	1956	22.3x30.9	종이에 볼펜	진
00805021	김환기	무제	연도미상	12.5x20.5	종이에 과슈	진
00805022	김환기	En Hiver	1964	63.6x48.4	캔버스에 유채	진
00805023	김흥수	누드	연도미상	55.8x92.3	캔버스에 유채	진
00805024	김흥수	여인	연도미상	40.9x51.0	캔버스에 혼합재료	진
00805025	김흥수	여인	연도미상	45.2x52.7	캔버스에 혼합재료	진
00805026	이대원	농원	1992	24.1x33.1	캔버스에 유채	진
00805027	천경자	무제	연도미상	14.2x18.0	종이에 먹	진
00805028	천경자	무제	연도미상	14.2x18.0	종이에 먹	진
00805029	천경자	모로코의 여인	1974	36.3x5.9	금지에 채색	진
00805030	황염수	장미	1975	45.2x52.9	캔버스에 유채	진
00805031	황염수	빨간장미	연도미상	17.7x12.5	캔버스에 유채	진
00805032	황염수	장미	연도미상	27.3x22.0	캔버스에 유채	진
00805033	장욱진	집	1990	23.4x45.0	캔버스에 유채	진
00805035	변종하	새	1970년대	26.0x25.3	종이에 과슈	진
00805036	변종하	새	1990년대	38.0x45.6	캔버스에 유채	진
00805037	최영림	효녀심청	1973	60.0x73.0	캔버스에 혼합재료	진
00805038	최영림	여인	1983	30.4x17.9	캔버스에 혼합재료	위
00805039	박수근	귀로	연도미상	14.3x23.4	종이에 연필	진
00805040	이인성	정물	연도미상	24.3x33.2	캔버스에 유채	위
00805041	오지호	항구	1966	31.7x40.6	캔버스에 유채	진
00805042	오지호	정물	연도미상	45.2x37.9	캔버스에 유채	위
00805043	김환기	달과 구름	1963	23.8x32.3	종이에 과슈	진
00805044	오지호	해경	1969	50.2x60.8	캔버스에 유채	진
00805045	이대원	농원	1993	45.5x53.1	캔버스에 유채	진
00805047	변종하	무제	연도미상	50.0x60.7	부조에 유채	진
00805048	이응노	문자추상	1979	94.5x62.8	한지에 채색	진
00805049	이응노	군상	1986	68.3x137.9	종이에 먹	진
00805050	최영림	여인들	1985	59.0x12.9	종이에 혼합재료	진
00805051	김기창	牧笛(목적)	1970	50.5x56.6	비단에 수묵담채	진

접수번호	작가	제목	제작연도	크기(cm)	제작기법	감정결과
00805052	김기창	川獵圖(천렵도)	연도미상	51.7x56.8	비단에 수묵담채	진
00805053	황종하	雙虎圖(쌍호도)	연도미상	120.2x50.4	비단에 수묵담채	진
00805054	박생광	金剛山(금강산)	연도미상	33.3x126.2	종이에 수묵담채	진
00805055	박생광	탈과 거북	1983	69.7x72.7	종이에 채색	위
00805056	조방원	紅梅(홍매)	연도미상	57.4x32.3	종이에 수묵담채	진
00805057	허건	山水(산수)	1984	69.1x135.7	종이에 수묵담채	위
00805058	심철우	山水(산수)	1984	66.7x167.5	종이에 수묵담채	진
00805059	노수현	山水(산수)	연도미상	34.7x44.5	종이에 수묵담채	위
00805060	최영림	금강산	1951	27.8x.36.9	종이에 유채	진
00805061	임직순	여인좌상	1967	72.5x60.2	캔버스에 유채	위
00805062	허백련	夏景(하경)	연도미상	34.0x137.7	종이에 수묵담채	진
00805063	황유엽	원두막의 일기	1992	45.4x53.2	캔버스에 유채	진
00805064	이대원	白松(백송)	1969	60.6x90.8	캔버스에 유채	진
00805065	오지호	Hamburg	1974	45.6x60.6	캔버스에 유채	진
00805067	김환기	무제	연도미상	95.2x66.0	종이에 꼴라쥬, 채색	위
00805069	변종하	정물	연도미상	53.2x65.2	캔버스에 혼합재료	진
00805070	이대원	농원	1975	49.8x60.1	캔버스에 유채	진
00805071	이대원	나무	1984	33.0x23.7	캔버스에 유채	진
00805072	이대원	나무	1978	53.0x45.0	캔버스에 유채	진
00805073	유영국	무제	1963	161.0x129.0	캔버스에 유채	진
00805074	최영림	모자	1976	24.1x35.0	캔버스에 혼합재료	위
00805075	김종학	벗꽃나무	연도미상	지름 64.0	나무에 아크릴	진
00805076	최영림	나부	1977	33.1x52.1	은박지에 혼합재료	진
00805077	변관식	夏山林館(하산임관)	1965	선면 58.3	종이에 수묵담채	진
00805078	변관식	春景(춘경)	연도미상	33.0x50.7	종이에 수묵담채	진
00805079	이상범	綠水無波(녹수무파)	연도미상	122.2x33.8	비단에 수묵담채	진
00805080	홍경택	LOVE	연도미상	50.1x50.1	캔버스에 유채	위
00805081	전화황	미륵보살상	연도미상	53.1x45.5	캔버스에 유채	진
00805082	권진규	여인두상	연도미상	52x34x17	테라코타	위
00805083	김환기	정물	1952년경	46.4x33.3	하드보드에 유채	진
00805084	천경자	리비아 사막	1974	24.9x26.7	하드보드에 채색	위
00805085	백남준	무제	연도미상	56.0x34.4	신문에 크레파스	위
00805086	김환기	산월	1969	78.6x98 3	캔버스에 유채	위
00805087	이영박	삶-맑음 그리고 비	1997	145.5x290.3	캔버스에 유채	진
00806001	전혁림	裸女(나녀)	1979	38.0x45.6	캔버스에 유채	진
00806002	김종학	꽃과 새	연도미상	90.7x116.2	캔버스에 유채	진
00806003	김은호	자화상	1926	29.4x16.2	목판에 유채	위
00806004	고희동	산수도 12폭 병풍 中 6폭	1934	각 127.3x36.7	비단에 수묵담채	진
00806005	변관식	竹林七賢(죽림칠현)	1933	41.2x127.4	비단에 수묵담채	진
00806006	김기창	청록산수	연도미상	64.1x122.4	천에 수묵채색	위
00806007	이우환	From Line	1978	53.1x45.6	캔버스에 피그먼트	진
00806008	김환기	23 - X - 69	1969	41.6x24.2	하드보드에 과슈	위
00806009	김종학	꽃무리	1986	27.7x73.1	캔버스에 유채	진
00806010	이대원	농원	1992	65.1x90.7	캔버스에 유채	진
00806011	김기창	청록산수	연도미상	68.6x126.3	비단에 수묵채색	위

접수번호	작가	제목	제작연도	크기(cm)	제작기법	감정결과
00806012	오지호	설경	연도미상	45.5x53.2	캔버스에 유채	진
00806013	전화황	平等院(평등원)	연도미상	45.7x52.8	캔버스에 유채	진
00806014	도상봉	라일락	1973	45.4x53.0	캔버스에 유채	위
00806016	이인성	빨간선인장	연도미상	26.8x19.4	종이에 수채	위
00806017	천경자	꽈리	연도미상	16.3x25.0	종이에 펜, 수채	위
00806018	박수근	귀로	1959	21.5x29.1	종이에 펜	위
00806019	천경자	무제	연도미상	91.7x117.0	마포에 채색	위
00806020	이인성	누드	연도미상	53.0x40.9	캔버스에 유채	위
00806021	오지호	고향	연도미상	24.2x33.2	캔버스에 유채	위
00806022	천경자	카이로	1974	26.4x36.8	종이에 채색	진
00806023	김구	鵬程萬里(붕정만리)	1947	29.2x120.1	종이에 먹	진
00806024	김창열	물방울	1987	80.1x99.5	캔버스에 유채	진
00806025	임직순	꽃과 여인	연도미상	38.3x45.5	캔버스에 유채	진
00806026	권옥연	소녀	2000	34.9x27.4	캔버스에 유채	진
00806028	노재순	소리	2007	60.8x72.8	캔버스에 유채	진
00806029	백중기	나무야	2006	45.3x100.1	캔버스에 유채	진
00806030	전지연	Flowing	2007	72.4x72.6	캔버스에 혼합재료	진
00806031	이대원	농원	1991	72.7x91.2	캔버스에 유채	위
00806032	김창열	물방울	1998	72.7x60.5	캔버스에 유채	진
00806033	김종학	맨드라미	2004	33.4x24.4	캔버스에 아크릴	진
00806034	도상봉	국화	1971	45.6x52.9	캔버스에 유채	진
00806035	도상봉	정물	1973	38.0x45.5	캔버스에 유채	진
00806036	박수근	귀로	1959	29.2x21.6	하드보드에 유채	진
00806037	박수근	나무와 두 여인	1956	33.1x21.3	캔버스에 유채	진
00806038	박래현	무제	연도미상	86.4x64.1	종이에 수묵담채	진
00806039	김기창	춘향전 12폭 병풍	1951	각 58.0x37.4	비단에 수묵채색	진
00806040	김기창	청산도	연도미상	65.0x119.1	비단에 수묵채색	진
00806041	김기창	미인도	연도미상	37.8x30.3	비단에 수묵담채	진
00806042	장욱진	풍경	1972	34.5x12.3	종이에 매직	진
00806043	임직순	정물	연도미상	37.8x45.5	캔버스에 유채	진
00806044	최영림	여인들	연도미상	72.9x60.0	캔버스에 혼합재료	진
00806045	최영림	여인과 두 아이	연도미상	32.9x23.7	캔버스에 혼합재료	위
00806046	전혁림	통영항	1989	41.1x31.9	캔버스에 유채	위
00806047	이우환	From Line	1974	90.8x72.9	캔버스에 피그먼트	진
00806048	김창열	물방울	2000	72.7x60.4	캔버스에 유채	진
00806049	이숙자	꽃무리	연도미상	72.7x91.2	종이에 채색	위
00806050	이우환	From Line	1978	45.5x53.1	캔버스에 피그먼트	진
00806051	김인승	여인	1974	53.1x45.5	캔버스에 유채	위
00806052	이중섭	백록담	연도미상	8.9x14.2	종이에 유채	위
00807001	허진	유목동물 + 인간 2007 -3	2007	112.0x145.5	종이에 혼합재료	진
00807002	김영화	몽베르의 소요	2007	65.0x160.0	캔버스에 채색	진
00807003	변관식	金剛山(금강산)-眞珠潭(진주담)	연도미상	31.9x39.4	종이에 수묵담채	진
00807004	변관식	春景(춘경)	1960	25.4x163.7	종이에 수묵담채	진
00807005	변관식	春景(춘경)	연도미상	33.6x111.5	종이에 수묵담채	진
00807006	이상범	秋林蕭寺(추림소사)	연도미상	63.7x32.6	종이에 수묵담채	진

접수번호	작가	제목	제작연도	크기(cm)	제작기법	감정결과
00807007	권옥연	EN France	1968	33.2x24.4	캔버스에 유채	진
00807008	윤중식	겨울	1978	50.3x60.1	캔버스에 유채	진
00807009	이대원	산	연도미상	38.0x45.0	캔버스에 유채	진
00807010	이열모	鶴(학)	연도미상	160.0x127.0	종이에 수묵담채	진
00807011	김기창	집	연도미상	69.4x53.7	종이에 수묵담채	진
00807012	장욱진	月鳥(월조)	연도미상	27.5x22.0	캔버스에 유채	위
00807013	사석원	장터로 가는 길	1994	100.5x80.5	캔버스에 유채	진
00807014	사석원	호랑이와 닭	1994	116.5x90.6	캔버스에 유채	진
00807015	이만익	母子(모자)	1991	60.3x72.3	캔버스에 유채	진
00807016	황영성	가족이야기	2005	53.1x72.7	캔버스에 유채	진
00807017	배준성	화가의 옷	연도미상	108.3x80.0	렌티큘러	진
00807018	윤중식	겨울	1973	45.9x53.2	캔버스에 유채	진
00807019	유근상	유적	1989	120.1x99.7	캔버스에 유채	진
00807020	김환기	무제	연도미상	47.9x28.9	종이에 채색	진
00807021	최영림	자매	1978	38.0x45.4	캔버스에 혼합재료	진
00807022	박득순	정물	1974	45.2x60.0	캔버스에 유채	진
00807023	서세옥	목동	연도미상	44.1x54.6	종이에 수묵담채	위
00807024	천경자	여인	1978	29.5x20.8	종이에 채색	진
00807025	천경자	뉴요크 센추랄 파크	1984	31.5x40.5	종이에 채색	진
00807026	김기창	검무도	연도미상	30.7x40.1	종이에 수묵담채	진
00807027	이만익	귀로	1991	46.0x53.0	캔버스에 유채	진
00807028	최영림	뱃노래	1971	60.6x72.6	캔버스에 혼합재료	위
00807029	김인승	정물	1960	53.0x72.5	캔버스에 유채	위
00807030	박수근	노상	연도미상	12.6x31.8	판화 edition47/50	진
00807031	오승윤	누드	1990	35.8x26.4	oil on paper	진
00807032	서세옥	漁樂圖(어락도)	연도미상	46.7x52.7	종이에 수묵담채	진
00807033	박래현	柿樹(시수)	연도미상	139.5x36.5	종이에 수묵담채	진
00807034	김기창	청록산수	연도미상	63.1x87.3	비단에 수묵채색	위
00807035	사석원	당나귀와 꽃	연도미상	24.0x33.2	캔버스에 유채	진
00807036	이우환	From Line	1977	72.5x60.5	캔버스에 피그먼트	진
00807037	강정완	희구	1992	38.8x24.9	캔버스에 유채	진
00807038	김흥수	정물	1954	41.1x31.5	캔버스에 유채	위
00807040	하인두	첫마다라	연두미상	72.2x49.8	캔버스에 유채	진
00807041	박영선	망향	연도미상	161.8x130.6	캔버스에 유채	진
00807042	박영선	무제	1957	52.3x65.1	캔버스에 유채	진
00807043	변종하	무제	1990	43.2x35.9	하드보드에 채색	위
00807044	황염수	장미	연도미상	15.5x15.6	캔버스에 유채	진
00807045	황염수	장미	연도미상	22.7x15.8	캔버스에 유채	진
00807046	김관호	석양의 누드여인	1924	56.1x31.2	캔버스에 유채	위
00807047	김환기	충무항	1961	12.9x17.0	종이에 채색	위
00807048	황염수	장미	1978	24.1x34.8	캔버스에 유채	진
00807049	황염수	장미	연도미상	16.0x22.5	캔버스에 유채	진
00807050	황염수	장미	연도미상	13.2x19.8	캔버스에 유채	진
00807051	이인성	고려청자와 꽃	1934	53.0x45.5	캔버스에 유채	위
00807052	이인성	大邱(대구), 秋日(추일)	연도미상	45.5x53.0	캔버스에 유채	위

접수번호	작가	제목	제작연도	크기(cm)	제작기법	감정결과
00807053	천경자	꽃과 여인	연도미상	36.0x25.5	종이에 채색	진
00808001	김기창	문자도	연도미상	58.7x100.1	금지에 수묵	진
00808002	김기창	松下閑讀(송하한독)	1982	49.3x59.9	종이에 수묵담채	진
00808003	서세옥	山水(산수)	1988	45.4x69.2	종이에 수묵담채	위
00808004	김기창	모로코 카사프랑카에서	연도미상	107.0x133.1	종이에 수묵담채	위
00808005	김기창	이딸리아 베니스에서	연도미상	104.8x78.0	종이에 담채	위
00808006	오승윤	초가	2003	56.1x39.1	종이에 채색	위
00808007	천경자	우간다 마치손 폭포	1974	27.1x24.3	종이에 펜, 채색	진
00808008	김환기	가로	연도미상	41.0x31.8	캔버스에 유채	진
00808009	김흥수	여인	연도미상	33.0x41.0	캔버스에 유채	진
00808010	도상봉	비원풍경	1975	45.5x53.0	캔버스에 유채	진
00808011	박수근	여인	연도미상	9.5x17.5	종이에 연필	진
00808012	윤중식	풍경	1968	91.0x72.8	캔버스에 유채	진
00808013	이대원	농원	1984	32.0x41.0	캔버스에 유채	진
00808014	이대원	나무	1979	46.0x53.2	캔버스에 유채	진
00808015	이대원	북한산	1975	45.3x53.0	캔버스에 유채	진
00808016	이대원	담	1978	24.2x33.5	캔버스에 유채	진
00808017	이중섭	아이들	연도미상	9.0x15.0	은지화	진
00808018	황염수	장미	연도미상	41.0x32.0	캔버스에 유채	진
00808019	임직순	언덕 위에서	1992	21.0x33.5	캔버스에 유채	위
00808021	변종하	무제	연도미상	45.5x53.0	캔버스에 혼합재료	위
00808022	이청운	골목길	1985	72.5x73.0	캔버스에 유채	진
00808023	박득순	항구풍경	1970	60.5x90.5	캔버스에 유채	진
00808024	노재순	소리	연도미상	53.0x73.0	캔버스에 유채	진
00808025	오구숙	Delight	2008	91.0x61.0	캔버스에 혼합재료	진
00808027	임직순	꽃과 여인	연도미상	45.5x53.0	캔버스에 유채	진
00808028	황염수	장미	연도미상	31.3x41.0	캔버스에 유채	진
00808029	이우환	From Point	1979	79x79.2	캔버스에 피그먼트	위
00808030	육영수	휘호	1974	121.2x63.4	종이에 먹	위
00808031	김환기	무제	연도미상	각 7.8x11.6	종이에 과슈	진
00808032	박고석	백양산	연도미상	49.9x60.8	캔버스에 유채	진
00808033	변종하	무제	1989	45.5x53.0	캔버스에 혼합재료	진
00808034	변종하	무제	연도미상	35.4x24.8	캔버스에 혼합재료	진
00808035	장욱진	무제	1980	20.2x25.2	캔버스에 유채	진
00808036	이우환	Correspondance	1995	160.0x130.0	캔버스에 피그먼트	진
00808037	이우환	With Winds	1989	160.0x130.0	캔버스에 피그먼트	진
00808038	이대원	농원	1989	45.6x53.2	캔버스에 유채	위
00808039	박수근	나무가 있는 언덕	연도미상	38.4x27.2	하드보드에 유채	진
00808040	이대원	농원	1991	53.0x72.8	캔버스에 유채	진
00808041	권옥연	입상	1980	60.7x45.5	캔버스에 유채	진
00808042	사석원	꽃과 당나귀	2006	60.7x72.5	캔버스에 아크릴	진
00808043	김흥수	누드	연도미상	33.6x68.1	캔버스에 혼합재료	진
00808044	김종학	해바라기	연도미상	33.0x24.0	캔버스에 유채	진
00808045	변관식	秋山漁樂(추산어락)	1965	91.6x54.8	종이에 수묵담채	진
00808046	허문	山水(산수)	1992	74.0x120.0	종이에 수묵담채	진

접수번호	작가	제목	제작연도	크기(cm)	제작기법	감정결과
00808047	허문	山水(산수)	연도미상	지름 29.0	종이에 수묵담채	진
00808048	Arman	Trio a Cordes	1987	96.0x67.0	판화	진
00808049	Arman	Trio a Cordes	1987	96.0x67.0	판화	진
00808050	정일	Gentle rain	2007	72.5x60.0	캔버스에 유채	진
00808056	김종학	꽃무리	2003	45.5x53.0	캔버스에 아크릴	진
00808057	김종학	여름 풍경	2003	31.7x41.0	캔버스에 아크릴	진
00808058	윤중식	설경	1979	45.5x53.0	캔버스에 유채	진
00808059	천경자	수국	연도미상	32.5x30.6	종이에 수묵담채	진
00808060	천경자	여인	1992	13.5x11.8	종이에 채색	진
00808061	서세옥	목동	연도미상	24.8x40.6	종이에 수묵담채	진
00808062	서세옥	山水(산수)	연도미상	36.7x62.0	종이에 수묵담채	진
00808063	서세옥	목동	연도미상	34.6x62.3	종이에 수묵담채	진
00808064	박봉수	물고기	1957	38.0x61.8	종이에 수묵담채	진
00808065	박봉수	비너스의 탄생	1932	34.0x46.0	캔버스에 유채	진
00808066	이대원	Mountain	1978	45.4x53.0	캔버스에 유채	진
00809001	김세정	무제	2007	129.4x193.6	캔버스에 유채	진
00809002	이중섭	물고기와 게와 아이들	연도미상	16.2x23.3	종이에 유채	위
00809003	오승윤	야산	2003	44.6x59.8	캔버스에 유채	진
00809004	서세옥	목동	연도미상	34.9x64.0	종이에 수묵담채	진
00809005	서세옥	山水(산수)	연도미상	35.1x65.3	종이에 수묵담채	진
00809006	서세옥	매화	연도미상	33.9x37.1	종이에 수묵담채	진
00809007	김기창	鷹(매)	1977	31.2x40.5	종이에 수묵담채	진
00809008	김기창	商山四皓(상산사호)	1986	50.4x59.1	비단에 수묵채색	진
00809009	이상범	雪景(설경)	1951	35.1x86.1	비단에 수묵담채	진
00809010	천경자	라일락	연도미상	28.2x38.8	종이에 채색	진
00809011	이상범	秋景(추경)	연도미상	32.0x121.2	종이에 수묵담채	위
00809012	박고석	중계마을	연도미상	45.0x52.5	캔버스에 유채	진
00809013	도상봉	카네이션	1965	24.0x33.2	캔버스에 유채	진
00809014	이인성	풍경	연도미상	22.6x15.6	목판에 유채	진
00809015	김동유	마릴린	2007	162.2x130.3	캔버스에 유채	진
00809017	박수근	귀로	연도미상	24.0x29.3	캔버스에 유채	위
00809018	이상범	釣魚圖(조어도)	연도미상	27.0x33.8	비단에 수묵담채	진
00809019	김구	福慧雙修(복혜쌍수)	1948	98.7x34.4	종이에 먹	진
00809020	이상범	荒城暮秋(황성모추)	1965	61.6x181.0	지본 수묵담채	진
00809021	최영림	무제	1968	15.0x60.7	캔버스에 혼합재료	00810019와 동일작.
00809022	최영림	무제	1952	39.5x27.9	하드보드에 유채	진
00809023	장욱진	들	1974	30.5x22.8	캔버스에 유채	진
00809024	윤중식	풍경	연도미상	45.3x30.1	하드보드에 과슈	진
00809025	임직순	풍경	1969	33.4x44.8	캔버스에 유채	진
00809026	김종학	꽃과 새	2003	22.1x27.5	캔버스에 아크릴	진
00809027	박수근	귀로	연도미상	45.5x53.2	캔버스에 유채	위
00809028	박수근	노상	연도미상	27.9x12.4	하드보드에 유채	진
00809029	오지호	풍경	1971	60.5x73.0	캔버스에 유채	위
00809030	박한영	古詩(고시)	연도미상	131.0x32.7	종이에 먹	진

접수번호	작가	제목	제작연도	크기(cm)	제작기법	감정결과
00809031	박한영	唐詩(당시)	연도미상	131.0x32.7	종이에 먹	진
00809032	서세옥	목동	연도미상	45.4x52.8	종이에 수묵담채	진
00809033	서세옥	목동	연도미상	33.4x74.4	종이에 수묵담채	진
00809034	서세옥	사람	연도미상	36.3x33.7	종이에 먹	진
00810001	조병화	湖南平野(호남평야)	1977	53.1x64.7	캔버스에 유채	진
00810003	이상범	江上漁樂(강상어락)	1959	54.5x97.8	종이에 수묵담채	진
00810004	이왈종	서귀포 생활의 중도	연도미상	47.7x58.2	한지에 혼합재료	진
00810005	황염수	장미	연도미상	22.6x16.8	캔버스에 유채	진
00810006	최영림	가족	1969	9.7x16.1	목판에 유채	위
00810008	김은호	雄志(웅지)	연도미상	114.0x121.3	비단에 수묵채색색	진
00810009	최우석	翎毛折枝屛風(영모절지병풍)	연도미상	각 115.6x37.2	비단에 수묵담채	진
00810010	김정묵	外雪嶽 春色(외설악 춘색)	1978	134.2x340.8	종이에 수묵담채	진
00810011	이승만	祖國富强(조국부강)	연도미상	31.2x113.0	종이에 먹	위
00810012	김형근	행운의 날들	1994	53.0x65.3	캔버스에 유채	진
00810013	도상봉	풍경	1964	45.6x53.2	캔버스에 유채	위
00810015	이응노	문자추상	1964	125.1x62.1	종이에 꼴라쥬	진
00810016	이대원	농원	1998	112.1x162.2	캔버스에 유채	진
00810017	유영국	무제	1985	96.7x130.1	캔버스에 유채	진
00810018	최종태	무제	1990	105x29.2x23.2	bronze	진
00810019	최영림	무제	1968	15.0x60.7	캔버스에 혼합재료	진
00810020	박수근	母子(모자)	1961	45.5x38.1	캔버스에 유채	진
00810021	김충현	尙儉成廉(상검성렴)	1985	33.1x134.8	종이에 먹	진
00810022	임직순	풍경	1969	72.7x100.0	캔버스에 유채	진
00810023	윤중식	풍경	1973	41.4x31.9	캔버스에 유채	진
00810024	이중섭	길 떠나는 가족	연도미상	21.3x50.8	종이에 유채	진
00810025	이중섭	경남 진주城(성)	연도미상	36.2x34.8	종이에 유채	위
00810026	이중섭	풍경	연도미상	35.8x24.3	종이에 유채	위
00810027	박수근	귀로	연도미상	45.5x53.2	캔버스에 유채	위
00811001	박석호	자비	1972	33.4x24.0	캔버스에 유채	진
00811002	오지호	풍경	1979	33.6x45.4	캔버스에 유채	진
00811005	김흥수	8월의 요정	1995	75.0x94.0	캔버스에 혼합재료	진
00811006	도상봉	라일락	1954	45.8x53.0	캔버스에 유채	진
00811007	김기창	청록산수	연도미상	65.3x123.4	비단에 수묵채색	진
00811008	오지호	항구풍경	1974	40.7x52.7	캔버스에 유채	진
00811009	배병규	꽃이내리다	2008	90.0x73.0	캔버스에 유채	진
00811010	정용일	봄-들꽃	2007	63.0x73.0	캔버스에 유채	진
00811012	남관	무제	1980	72.5x59.3	캔버스에 유채	진
00811013	김종영	작품 66-1	1966	52.8x8x9	목조	진
00811015	김환기	무제	연도미상	78.6x54.3	종이에 과슈	위
00811016	김환기	무제	1970	58.0x30.2	종이에 유채	진
00811017	김흥수	무제	여두미상	60.2x50.0	캔버스에 유채	진
00811018	박고석	용두암	1986	50.0x60.6	캔버스에 유채	진
00811019	오지호	독일 풍경	1974	40.1x50.0	캔버스에 유채	진
00811020	이대원	배	2001	45.5x60.6	캔버스에 유채	진
00811021	장욱진	소	1960	15.5x8.3	종이에 유채, 연필	위

접수번호	작가	제목	제작연도	크기(cm)	제작기법	감정결과
00811022	장욱진	무제	1984	30.0x30.0	캔버스에 유채	진
00811023	천경자	꽃과 나비	연도미상	41.1x28.1	종이에 채색	진
00811024	황염수	양귀비	연도미상	33.1x24.1	캔버스에 유채	진
00811025	황염수	장미	연도미상	12.0x17.5	캔버스에 유채	진
00811026	김인승	향원정	연도미상	45.5x38.3	캔버스에 유채	위
00811027	김일해	10월의 소리	연도미상	72.8x99.8	캔버스에 유채	진
00811028	김환기	새	연도미상	49.6x38.4	캔버스에 유채	00904037과 동일작.
00811029	이종상	東仁川(동인천)	1974	30.8x64.8	종이에 수묵담채	진
00811030	홍종명	과수원집 딸	1991	33.3x24.2	캔버스에 유채	진
00811031	권옥연	女人(여인)	1984	53.0x41.1	캔버스에 유채	진
00811032	권옥연	파리 풍경	1957	45.0x24.6	캔버스에 유채	진
00811033	권옥연	소녀	1983	25.7x18.0	캔버스에 유채	진
00811034	남관	무제	1984	45.3x60.5	캔버스에 유채	진
00811035	황염수	풍경	연도미상	51.8x64.1	캔버스에 유채	진
00811036	황염수	장미	연도미상	31.4x40.3	캔버스에 유채	진
00811037	천칠봉	도봉 설경	1966	45.5x53.0	캔버스에 유채	진
00812001	변관식	內金剛 普德(내금강 보덕)	1969	지름 43.3	청화 백자 접시	진
00812002	노수현	山水(산수)	연도미상	64.5x40.9	종이에 수묵담채	진
00812003	유병엽	무제	1990	72.8x91.0	캔버스에 유채	진
00812004	양만기	New folder – Another artist	2008	138.0x138.0	혼합매체	진
00812005	장은지	休(휴)	2006	161.4x130.3	캔버스에 유채	진
00812006	김성호	미 役事力士(역사역사) 술	2007	162.2x130.3	캔버스에 유채	진
00812007	천경자	여인	연도미상	35.8x27.5	종이에 채색	진
00812008	한홍택	무제	1969	52.5x69.5	종이에 채색	진
00812009	김창열	물방울	1997	60.7x91.0	캔버스에 유채	진
00812010	허유진	Bottle	2008	116.8x91.0	캔버스에 유채	진
00812011	박수근	나무와 두 여인	연도미상	60.2x72.3	캔버스에 유채	위
00812012	김환기	27 – Ⅶ – 66	1966	177.2x126.5	캔버스에 유채	진
00812013	이우환	From Point	1975	90.7x116.6	캔버스에 피그먼트	진
00812014	박항섭	무제	1982	37.8x45.5	캔버스에 유채	위
00812015	변종하	무제	연도미상	52.7x64.9	캔버스에 혼합재료	진
00812016	고희동	무제	연도미상	33.9x45.4	캔버스에 유채	위
00812017	김종학	꽃	연도미상	72.5x90.9	캔버스에 뉴채	신
00812018	신영헌	大同敎의 悲劇(대동교의 비극)	1956년 (1965년 개작)	112.4x145.0	캔버스에 유채	진
00812019	신영헌	풍경	연도미상	25.1x36.4	종이에 수채	진
00812020	신영헌	풍경	연도미상	25.0x36.4	종이에 수채	진
00812021	김환기	Early Morning	1968	178.0x125.8	캔버스에 유채	진
00812022	남관	정물	연도미상	90.9x72.7	캔버스에 유채	진
00812023	이중섭	아이들	연도미상	9.0x15.2	은지화	진
00812024	이중섭	가족	연도미상	8.6x15.3	은지화	진
00812025	이상범	雪景(설경)	1950	지름 50.7	지본 +墨淡채	신
00812026	김종학	꽃과 거미	1997	33.4x24.1	캔버스에 아크릴	진
00812027	류윤형	계곡	2006	111.8x145.1	캔버스에 유채	진
00812028	김흥수	누드	연도미상	16.2x22.2	캔버스에 유채	진

접수번호	작가	제목	제작연도	크기(cm)	제작기법	감정결과
00812029	표승현	찢긴 종이조각들 75-A	1975	130.1x96.9	캔버스에 유채	진
00812030	오지호	항구 풍경	1979	41.0x53.3	캔버스에 유채	위
00812031	이상범	설경	1960	21.9x92.8	지본 수묵담채	진
00812034	황영성	꽃마을 이야기	1992	130x97	캔버스에 유채	진
00812035	이청운	느낌-실내악	2001	65x53	캔버스에 유채	진
00812036	김종학	설악산 풍경	2006	60.5x72.5	캔버스에 유채	진
00812037	김종학	설악산 풍경	1998	40.5x53.2	캔버스에 유채	진
00812038	노경희	숲	2007	193.8x130.3	캔버스에 유채	진
00812039	Dileep Sharma	Jolie the fox fire-ii	2008	110x77	종이에 잉크젯프린트	진
00812040	석철주	생활일기(신몽유도원도)	2006	130x194	캔버스에 먹, 아크릴 (분리코팅)	진
00812041	안필연	불꽃-난초2	연도미상	10x66.1x66.1	Titanium Mirror	진
00812042	이금희	일탈-이과수 폭포	연도미상	162x111.8	캔버스에 유채	진
00812043	임정환	환희	2005	162x112	캔버스에 혼합매체	진
00812044	김용철	입춘대길	1992	45.5x90.0	캔버스에 혼합매체	진
00812045	송수남	무제	연도미상	65.0x91.0	캔버스에 아크릴	진
00812046	홍지윤	불꽃나무	연도미상	220x158	한지에 먹, 채색	진
00812047	김홍식	그 날 이후	2008	119.8x80	Embossed Work & Silk Screen on Stainless Steel	진
00812049	최영림	裸婦(나부)	1982	27.3x22.0	종이에 혼합재료	진
고00801001	정선	釣魚圖(조어도)	연도미상	32.1×23.7	견본 수묵담채	위
고00801002	정선	山水人物(산수인물)	연도미상	32.1×23.7	견본 수묵담채	위
고00801003	정선	浧江風濤(부강풍도)	연도미상	58.3×38.6	지본 수묵담채	위
고00801004	정선	山水(산수)	연도미상	87.8×48.5	견본 수묵담채	위
고00802001	허련	山水(산수)	연도미상	각 57.0x36.2	지본 수묵담채	진
고00802002	지성채	平生圖(평생도)	1958	각 128.5x42.3	지본 수묵담채	진
고00803001	김정희	不作蘭(불작란)	연도미상	86.8x39.2	지본 수묵	위
고00804002	이하응	난초	연도미상	120.7x35.2	비단에 수묵	진
고00804003	정선	船上觀山圖(선상관산도)	연도미상	27.8x22.1	종이에 수묵담채	진
고00804004	심사정	雨中暮歸圖(우중모귀도)	연도미상	26.5x37.0	종이에 수묵담채	진
고00804005	정선	蓮臺寺(연대사)	연도미상	32.2x19.2	종이에 수묵담채	진
고00804006	정선	草屋閑居圖(초옥한거도)	연도미상	32.2x26.7	종이에 수묵담채	위
고00804007	심사정	국화	연도미상	27.5x18.5	종이에 수묵담채	진
고00804008	이방운	松下老僧圖(송하노승도)	연도미상	21.1x13.3	종이에 수묵	진
고00804009	심사정	花卉草蟲圖(화훼초충도)	연도미상	21.2x14.6	종이에 수묵담채	진
고00804010	최북	疏林茅亭(소림모정)	연도미상	17.1x21.1	견본 수묵	傳(전) 최북
고00804011	이교익	翎毛圖(영모도)	연도미상	22.0x34.7	지본 수묵담채	진
고00804012	이교익	草蟲圖(초충도), 騎驢圖(기려도)	연도미상	22.0x32.7	지본 수묵담채	진
고00804013	장승업	神仙圖(신선도)	연도미상	15.8x44.5	종이에 수묵담채	위
고00804014	이징	月下行旅圖(월하행려도)	연도미상	37.4x26.4	종이에 수묵	위
고00804015	석상겸	默坐聽偈(묵좌청게)	연도미상	27.4x44.3	종이에 수묵	진
고00804016	강세황	墨蘭圖(묵란도)	연도미상	21.7x56.8	송이에 수묵	진
고00804017	강세황	墨梅圖(묵매도)	연도미상	21.7x56.8	종이에 수묵	진
고00804018	강세황	국화	연도미상	21.7x56.8	종이에 수묵	진
고00804019	강세황	山水圖(산수도)	연도미상	21.7x57.0	종이에 수묵	진
고00804020	강세황	山水圖(산수도)	1747	23.0x28.0	종이에 수묵담채	진

접수번호	작가	제목	제작연도	크기(cm)	제작기법	감정결과
고00804021	남계우	花蝶圖(화접도)	연도미상	25.4x20.6	견본 수묵담채	위
고00804024	민영익	石蘭圖(석란도)	연도미상	115.8x46.5	지본 수묵	진
고00804025	김정희	鮮侔晨葩(선모신파)	연도미상	25.9x107.4	지본 수묵	진
고00804026	김정희	芙蓉初日(부용초일)	연도미상	52.9x133.0	지본 수묵	진
고00804027	작가미상	山水圖(산수도)	1863	34.0x23.2	견본 수묵	진
고00805001	김응원	石蘭(석란)	연도미상	70.3x140.0	비단에 수묵담채	위
고00805002	이하응	長春書屋(장춘서옥)	연도미상	42.2x160.3	종이에 먹	진
고00806001	정선	花蝶圖(화접도)	연도미상	24.7x23.4	종이에 수묵	진
고00806002	최북	松下閑談圖(송하한담도)	연도미상	36.9x25.4	저본 수묵담채	진
고00806003	이하응	난초	1890	108.4x33.4	견본 수묵	진
고00806004	이방운	山水(산수)	연도미상	24.5x31.1	지본 수묵담채	진
고00806006	심사정	花蝶圖(화접도)	연도미상	33.1x31.5	종이에 수묵담채	위
고00806007	최북	山水(산수)	연도미상	27.0x19.0	종이에 수묵담채	진
고00806008	김홍도	花外小車圖(화외소거도)	연도미상	28.0x29.0	종이에 수묵담채	진
고00807001	이하응	石蘭圖(석란도)	연도미상	129.3x32.4	비단에 수묵	진
고00808001	지운영	秋景(추경)	연도미상	선면 15.5x35.9	비단에 수묵담채	진
고00809001	최석환	포도도 8폭 병풍	연도미상	각 94.9x26.7	종이에 먹	진
고00809002	최북	山水(산수)	연도미상	31.0x18.9	종이에 수묵담채	위
고00809003	김정희	古詩(고시)	연도미상	20.1x30.3	종이에 먹, 채색	위
고00810001	김정희	淵兮似萬物之宗(연혜사만물지종)	연도미상	160.3x70.9	종이에 먹	진
고00811001	이정	墨竹圖(묵죽도) 6폭 병풍	연도미상	각 39.2x25.9	저본 수묵	진
고00811002	강세황	山水畵 畵帖(산수화 화첩)	연도미상	각 33.1x28.1	종이에 수묵담채	진
고00811003	최북	蕭林草屋圖(소림초옥도)	연도미상	19.4x15.7	종이에 수묵담채	진
고00811004	심사정	觀月圖(관월도)	연도미상	22.7x16.4	비단에 수묵담채	위
고00811005	윤재홍	樓閣觀瀑圖(누각관폭도)	연도미상	50.1x101.2	종이에 수묵담채	위
고00811006	허필	山水畵(산수화)	연도미상	33.1x28.1	종이에 수묵담채	진
고00811007	이하응	석란도	1876	각 149.4x37.5	비단에 수묵	진
고00811008	장승업	鹿受仙經(녹수선경)	연도미상	28.9x100.4	종이에 수묵담채	진
고00812001	정선	山水(산수)	연도미상	24.5x19.8	견본 수묵담채	위

2009년
감정 목록

접수번호	작가	제목	제작연도	크기(cm)	제작기법	감정결과
00901001	이승택	무제	1966	79.1x108.9	종이에 연필, 백묵	진
00901002	이승택	무제	1960	76.4x96.9	종이에 혼합재료	진
00901003	김종학	풍경	연도미상	97.0x145.5	캔버스에 유채	진
00901004	김관호	해금강	연도미상	37.8x45.2	목판에 유채	위
00901005	김종학	꽃	연도미상	45.3x52.7	캔버스에 아크릴	위
00901006	이한우	토기 정물	1980	52.8x45.5	캔버스에 유채	진
00901007	박수근	시장풍경	1960	18x24	종이에 연필	진
00901008	오윤	인물(여)	1983	57.2x48	한지에 목판	진
00901009	김봉태	누드	1964	72x57.5	종이에 혼합재료	진
00901010	김영중	샘	1974	150x80x60	bronze	진
00901011	김영중	욕정	1978	90x29x27	bronze	진
00901012	이중섭	무제	연도미상	39.4x31.3	목판에 유채	위
00901013	박용인	싸끄레 꿰르 성당이 보이는 풍경	1998	72.5x90.7	캔버스에 유채	진
00901014	윤중식	풍경	1978	53.0x45.5	캔버스에 유채	진
00901015	김기창	靑山歸牛(청산귀우)	연도미상	24.0x33.1	지본 수묵채색	진
00901016	황영성	가족이야기	2007	80.5x99.8	캔버스에 아크릴	진
00901017	오지호	海景(해경)	1974	31.9x40.1	캔버스에 유채	진
00901018	황염수	粉靑沙器鐵畵唐草文甁 (분청사기철화당초문병)	연도미상	22.7x15.8	캔버스에 유채	진
00901019	안중식	영모화조도10곡병풍	1890	각 149.6x31.0	건본 수묵담채	진
00902001	사석원	새와 호랑이	1990	44.7x52.3	종이에 수묵채색	진
00902002	변관식	桃林書屋(도림서옥)	1965	31.8x41.6	지본 수묵담채	진
00902003	변관식	武昌春色(무창춘색)	연도미상	31.7x31.6	지본 수묵담채	진
00902004	이상범	春景(춘경)	1959	23.3x32.3	지본 수묵담채	진
00902005	안중식	청록산수	1908	27.0x177.8	건본 수묵채색	진
00902006	권옥연	정물	2000	33.1x76.7	캔버스에 유채	진
00902007	장리석	城隍堂(성황당)	1979	40.8x31.7	캔버스에 유채	진
00902008	천경자	아리조나	1987	31.7x40.6	종이에 채색	진
00902009	박수근	빨래터	연도미상	14.7x21.9	종이에 연필	위
00902010	박수근	시장	연도미상	28.0x43.0	캔버스에 유채	위
00902011	김점선	말	연도미상	25.5x35.5x11.5	bronze	진
00902012	이우환	무제	1974	34.1x45.6	고무판화	진
00902013	변종하	꽃과 새	연도미상	26.5x34.8	부조에 유채	진
00902014	변종하	새	연도미상	35.2x43.0	종이에 과슈	진
00902015	이중섭	아이들	연도미상	10.6x14.7	은지에 새김	진
00902016	권옥연	소녀	2003	24.4x19.3	캔버스에 유채	진
00902018	박수근	무제	연도미상	24.3x28.8	캔버스에 유채	위
00902019	김종학	꽃무리	2003	45.5x52.8	캔버스에 아크릴	진
00902020	오지호	海景(해경)	1971	52.8x72.5	캔버스에 유채	위
00902021	김환기	고추	1963	9.6x21.0	종이에 과슈	위
00902023	장욱진	산사	1984	33.5x24.4	캔버스에 유채	진
00902024	윤중식	섬	1981	38.8x52.8	캔버스에 유채	진
00902025	이응노	군상	1989	69.0x52.1	종이에 수묵담채	진
00902026	손응성	석류	1967	27.4x41.3	캔버스에 유채	진
00902027	장리석	海女(해녀)	1976	41.0x31.9	캔버스에 유채	진

접수번호	작가	제목	제작연도	크기(cm)	제작기법	감정결과
00902028	김인승	장미	1978	24.1x33.2	캔버스에 유채	위
00902029	황유엽	단오전일	1989	45.5x52.2	캔버스에 유채	위
00902030	이중섭	풍경	연도미상	41.6x29.0	종이에 유채	진
00902031	박수근	아기업은 소녀	1964	29.3x16.1	하드보드에 유채	진
00902032	이중섭	소	연도미상	28.0x45.0	종이에 유채	진
00902033	김기창	강변주막	1993	64.9x124.1	견본 수묵채색	진
00902034	이중섭	물고기와 아이들	연도미상	21.3x15.5	종이에 유채	위
00902035	김기창	다람쥐	연도미상	31.3x40.3	지본 수묵채색	진
00902036	변관식	黃江秋色(황강추색)	1952	32.4x46.6	지본 수묵담채	진
00902037	김기창	山水(산수)	연도미상	15.3x48.7	지본 수묵담채	진
00902038	황염수	장미	연도미상	17.3x12.0	캔버스에 유채	진
00902039	장욱진	무제	1979	32.9x23.7	캔버스에 유채	진
00902040	장욱진	무제	1988	34.8x26.8	캔버스에 유채	위
00902041	장욱진	개구리와 여꽃	1977	24.9x34.7	종이에 매직	진
00902042	박수근	호랑이	연도미상	19.0x27.8	목판화 edition 24/30	진
00902043	나혜석	대만신사-갑영에서	연도미상	각 17.9x10.3	종이에 연필	위
00902044	김종학	무명초	1997	111.9x145.0	캔버스에 유채	진
00902045	이대원	산	1990	45.3x53.0	캔버스에 유채	진
00902046	구본웅	海景(해경)	연도미상	90.6x116.9	캔버스에 유채	위
00902047	김환기	산월	연도미상	15.8x23.0	종이에 매직	진
00902048	이응노	문자추상	1978	142.5x75.0	종이에 수묵채색	진
00902049	이응노	통일무	1988	148.8x78.6	종이에 수묵	위
00902050	장욱진	무제	연도미상	36.5x26.7	종이에 수묵	진
00902051	김종학	풍경	2003	60.5x72.4	캔버스에 유채	진
00902052	이우환	with winds	1991	90.8x116.7	캔버스에 피그먼트	진
00903001	이인성	정물	1934	60.2x50.0	캔버스에 유채	위
00903003	천경자	放生(방생)-님이 오신 날	1971	65.7x24.0	견본 수묵담채	위
00903004	배동신	풍경	1971	97.3x157.2	종이에 수채	위
00903005	배동신	정물	1967	32.1x44.3	캔버스에 유채	위
00903006	백남준	코요테 91	1991	77.3x60.4	LP판에 채색	위
00903007	최욱경	무제	연도미상	72.4x90.6	캔버스에 혼합재료	위
00903008	천경자	앵무새	1984	26.8x23.7	견본 채색	위
00903009	변관식	夏溪欲雨(하계욕우)	연도미상	34.1x67.5	지본 수묵채색	진
00903010	변관식	春景(춘경)	1963	33.1x126.3	지본 수묵담채	진
00903011	이상범	春景(춘경)	연도미상	43.2x67.7	지본 수묵담채	진
00903012	김기창	닭	연도미상	31.3x40.5	지본 수묵담채	진
00903013	허건	사계절 산수 8폭 병풍	연도미상	각 103.9x32.3	지본 수묵담채	진
00903014	박승무	滿山紅葉(만산홍엽)	1976	64.9x125.5	지본 수묵담채	진
00903015	박영선	꽃과 여인	연도미상	45.4x53.0	캔버스에 유채	진
00903016	박영선	누드	연도미상	72.7x53.0	캔버스에 유채	진
00903017	임직순	풍경	1972	65.2x90.2	캔버스에 유채	진
00903018	홍종명	과수원집 딸	1990	45.4x37.7	캔버스에 유채	진
00903019	박수근	마을	1963	18.5x25.2	하드보드에 유채	진
00903020	이응노	무제	연도미상	42.8x102.6	목판에 음각, 채색	위
00903021	박수근	노상	연도미상	13.8x20.0	종이에 연필, 색연필	위

접수번호	작가	제목	제작연도	크기(cm)	제작기법	감정결과
00903022	박수근	시장의 여인들	연도미상	14.3x22.0	종이에 연필	위
00903023	천경자	아네모네	연도미상	23.0x30.5	종이에 채색	진
00903024	김환기	산월	연도미상	66.2x80.1	캔버스에 유채	위
00903025	김종학	마타리	1998	45.5x53.0	캔버스에 유채	진
00903027	장욱진	무제	1980	90.5x45.3	종이에 먹	진
00903028	임직순	풍경	1954	98.7x130.4	캔버스에 유채	위
00903029	이상범	雪景(설경)	1958	61.3x127.3	지본 수묵담채	진
00903030	이상범	雪景(설경)	연도미상	29.9x56.0	지본 수묵담채	진
00903031	변관식	夏景(하경)	연도미상	22.5x125.3	지본 수묵담채	진
00903032	임직순	여인	1978	38.0x45.2	캔버스에 유채	진
00903033	유영교	모자상	2004	29x18x22	대리석	진
00903034	안중식	花鳥(화조) 10폭 병풍	연도미상	각 147.1x29.6	견본 수묵채색	진
00903035	김구	山嶽氣像(산악기상)	1949	32.3x133.3	견본 수묵	위
00903036	이상범	山高水長(산고수장)	연도미상	28.8x40.7	지본 수묵담채	진
00903037	이상범	雪景(설경)	1953	17.8x43.6	지본 수묵담채	진
00903038	장욱진	무제	1990	33.5x24.4	캔버스에 유채	진
00903039	천경자	꽃과 여인	1981	45.5x37.2	종이에 채색	위
00903040	지산스님	달마도	연도미상	90.9x30.8	지본 채색	진
00903041	지산스님	달마도	연도미상	82.3x41.6	지본 수묵	진
00903042	김기창	모란	1984	64.3x62.1	견본 채색	진
00903043	이상범	秋景(추경)	연도미상	68.0x136.2	지본 수묵담채	진
00903044	이중섭	아이들	연도미상	18.0x13.1	종이에 연필, 색연필	위
00904002	권옥연	풍경	연도미상	27.2x22.2	캔버스에 유채	진
00904003	김창열	물방울	2005	23.3x33.3	캔버스에 유채	진
00904005	이중섭	정물	연도미상	38.5x53.2	캔버스에 유채	위
00904007	박수근	두 여인	1964	24.5x15.2	하드보드에 유채	진
00904008	고희동 외 9인	10폭 各人屛(각인병)	1931	각 129.2x37.8	견본 수묵채색	진
00904010	이중섭	아이들	연도미상	79.0x61.0	캔버스에 유채	위
00904011	김흥수	深思(심사)	2004	43.0x53.5	캔버스에 혼합재료	진
00904012	김환기	무제	연도미상	86.3x61.0	캔버스에 유채	진
00904013	김환기	산월	1963	16.3x23.6	종이에 과슈	진
00904014	김환기	07-05-70 # 161	1970	209.0x146.0	면천에 유채	위
00904015	장욱진	무제	1982	68.0x34.4	종이에 먹	진
00904016	이응노	문자추상	1978	22.5x72.2	종이에 먹, 담채	진
00904017	오지호	雪嶽秋色(설악추색)	1976	41.0x52.9	캔버스에 유채	진
00904018	이우환	Correspondance	1994	65.2x90.8	캔버스에 피그먼트	진
00904019	김환기	DEUX SOEURS A LA MAISON	1956	100.7x65.0	캔버스에 유채	진
00904020	허건	夏景山水(하경산수)	연도미상	93.9x334.2	지본 수묵담채	진
00904021	이종상	무제	연도미상	49.7x49.7	캔버스에 채색	진
00904022	김은호	雨後金剛(우후금강)	연도미상	26.8x23.8	지본 수묵	진
00904023	김기창	青山牧歌(청산목가)	연도미상	64.5x99.1	견본 수묵채색	진
00904024	허건	秋景山水(추경산수)	1955	112.0x252.0	지본 수묵담채	진
00904025	서동진	무제	연도미상	31.6x40.6	캔버스에 유채	위
00904026	윤보선	國泰民安(국태민안)	연도미상	32.9x106.7	지본 수묵	진
00904027	이방자	以和爲貴(이화위귀)	1971	109.4x32.0	지본 수묵	진

접수번호	작가	제목	제작연도	크기(㎝)	제작기법	감정결과
00904028	이왈종	생활속의 중도	연도미상	57.0x68.7	한지에 채색	진
00904029	최영림	무제	1975	각 34.6x34.7	종이에 유채	진
00904030	최욱경	무제	1975	37.3x52.4	종이에 수채	위
00904031	유영국	산	1973	65.0x65.0	캔버스에 유채	진
00904032	박수근	소금장수	연도미상	34.5x24.8	하드보드에 유채	진
00904033	송규태	日月五峰圖(일월오봉도)	2009	178.9x482.2	한지에 분채	진
00904034	최쌍중	풍경	1987	50.0x60.4	캔버스에 유채	위
00904035	권옥연	소녀	연도미상	33.2x24.2	캔버스에 유채	진
00904036	김영주	신화에서	1985	72.0x90.5	캔버스에 유채	진
00904037	김환기	새	연도미상	49.6x38.4	종이에 유채	진
00904038	천경자	바르셀로나에서 플라멩고	연도미상	27.9x22.0	종이에 펜, 담채	위
00904039	박수근	그림그리는 소녀들	연도미상	10.2x11.5	종이에 연필	진
00904040	권옥연	풍경	연도미상	29.0x52.7	종이에 유채	진
00904041	장욱진	누우 아이	1980	26.2x21.9	캔버스에 유채	위
00904042	이중섭	물고기와 아이들	연도미상	14.6x20.7	종이에 연필, 색연필	위
00904043	천경자	歌舞伎(가무기)	1984	26.8x23.8	종이에 채색	진
00904044	천경자	뉴요크 자유의 여신상	1983	23.9x26.9	종이에 채색	진
00905001	김흥수	하모니즘	연도미상	35.2x39.2	캔버스에 혼합재료	진
00905002	한묵	무제	1956	37.7x45.5	캔버스에 유채	진
00905003	백남준	무제	1991	54.7x78.3	종이에 혼합재료	위
00905004	임직순	7월의 여인	1983	72.7x99.6	캔버스에 유채	진
00905005	김상옥	白磁頌(백자송)	연도미상	각 33.0x18.4	지본 수묵담채	진
00905006	박생광	무제	1981	34.0x34.0	종이에 수묵채색	진
00905007	오지호	풍경	1966	24.1x32.8	캔버스에 유채	진
00905008	오지호	풍경	연도미상	40.5x31.5	목판에 유채	진
00905009	백남준	花鳥山水(화조산수)	1999	35.8x45.8	종이에 크레파스	진
00905010	윤중식	풍경	연도미상	45.5x53.0	캔버스에 유채	진
00905011	조병덕	鄕(향)	1989	49.6x60.2	캔버스에 유채	진
00905012	이종우	두 노인	1953	33.3x45.2	캔버스에 유채	위
00905013	김형근	풍경	1981	42.5x50.3	종이에 수채	진
00905014	양달석	梁山內院寺(양산내원사)	연도미상	104.8x42.4	지본 수묵담채	진
00905015	허백련	春景山水(춘경산수)	연도미상	130.0x32.0	지본 수묵담채	위
00905016	이중섭	물고기와 아이들	연도미상	26.1x19.5	종이에 혼합기법	위
00905017	이중섭	꽃과 아이들	1955	23.2x17.3	종이에 혼합기법	위
00905018	이대원	사과나무가 보이는 동산	연도미상	40.4x53.1	캔버스에 유채	위
00905019	김흥수	무제	연도미상	99.5x72.7	캔버스에 유채	진
00905020	임직순	풍경	1964	26.0x37.4	종이에 유채	진
00905021	김흥수	누드	연도미상	34.5x63.2	캔버스에 유채	진
00905022	김환기	무제	1971	60.2x99.2	캔버스에 유채	위
00905023	홍종명	새야새야	1988	37.7x45.3	캔버스에 유채	진
00905024	이준	베니스의 야참	1974	37.9x45.5	캔버스에 유채	진
00905025	이응노	문자추상	1979	98.8x67.0	종이에 채색	진
00905026	박고석	치악산 풍경	1974	38.0x45.3	캔버스에 유채	진
00905027	박수근	雙鳥圖(쌍조도)	연도미상	33.1x22.5	종이에 채색	진
00905028	박수근	두 여인	연도미상	19.3x5.3	종이에 볼펜	진

접수번호	작가	제목	제작연도	크기(cm)	제작기법	감정결과
00905029	천경자	이디오피아의 여인들	1974	26.5x23.8	종이에 펜, 채색	진
00905030	천경자	콩고의 여인들	1974	27.2x37.2	종이에 펜, 채색	진
00905031	김기창	十長生圖(십장생도)	연도미상	52.6x44.9	지본 수묵담채	위
00905032	이상범	春景(춘경)	연도미상	26.8x107.2	지본 수묵담채	진
00905033	변관식	武昌春色(무창춘색)	1963	113x339.5	지본 수묵담채	진
00905034	이준	國語의 主人(국어의 주인)	연도미상	47x67	종이에 유채	진
00905035	오지호	풍경	1974	48.6x71.0	종이에 수채	위
00905036	이대원	논	연도미상	90.3x60.7	캔버스에 유채	진
00905038	백남준	무제	2000	37.9x50.5	종이에 크레파스	진
00905039	김창열	물방울	연도미상	72.5x90.8	캔버스에 유채	위
00905040	김종학	여름개울	2004	72.5x90.5	캔버스에 아크릴	위
00905041	이대원	못	1990	45.2x53.0	캔버스에 유채	진
00906001	홍종명	과수원집 딸	1991	50.0x60.5	캔버스에 유채	진
00906002	이상범	春景(춘경)	1952	34.7x88.1	지본 수묵담채	위
00906003	김환기	십자구도	1969	116.9x86.5	캔버스에 유채	진
00906004	김환기	24-IX-69#117	1969	76.4x60.8	캔버스에 유채	진
00906005	박수근	여인들	1962	20.3x26.6	종이에 연필	진
00906006	도상봉	비진도의 여름	1972	24.0x33.1	캔버스에 유채	진
00906007	이대원	담	1970	50.0x64.5	캔버스에 유채	진
00906008	황염수	아네모네	연도미상	20.8x15.4	캔버스에 유채	진
00906010	윤중식	곡예사	연도미상	90.4x72.3	캔버스에 유채	진
00906011	김흥수	여인	1965	36.5x25.8	하드보드에 혼합재료	진
00906012	김종학	여름개울	연도미상	60.3x72.7	캔버스에 유채	진
00906013	도상봉	라일락	1958	37.8x45.5	캔버스에 유채	진
00906014	백남준	輪廻(윤회)	2000	35.4x42.5	종이에 크레파스	진
00906015	이상범	墨蘭圖(묵란도)	1967	31.8x65.0	지본 수묵담채	진
00906016	김기창	세 악사	1966	55.5x80.7	견본 수묵채색	진
00906018	박수근	소	연도미상	19.4x27.2	종이에 목판	위
00906019	이응노	문자추상	1978	130x96.9	종이에 채색	진
00906020	구본웅	풍경	연도미상	15.6x22.5	캔버스에 유채	진
00906021	전혁림	무제	연도미상	60.4x72.4	캔버스에 유채	진
00906022	전혁림	만다라	2009	368x1715	도자기	진
00906023	이내원	Pine tree	1965	53.0x45.4	캔버스에 유채	진
00906024	이대원	Landscape	1965	45.5x53.3	캔버스에 유채	진
00906025	양달석	풍경	연도미상	각 155x83.9	캔버스에 유채	위
00906026	박수근	노상	연도미상	13.5x24.9	하드보드에 유채	진
00906027	박수근	초가집	연도미상	21.0x27.5	목판에 유채	진
00906028	이중섭	풍경	연도미상	40.8x28.3	종이에 유채	진
00906029	한용운	漢詩(한시)	연도미상	23.3x96.7	지본 수묵	위
00906030	김인승	장미	1978	41.0x53.0	캔버스에 유채	진
00906031	이중섭	가족	연도미상	10.7x15.2	은지에 새김	진
00906033	손일봉	풍경	연도미상	56.4x77.0	캔버스에 유채	진
00906034	박은선	무제	2006	45.4x38.0	캔버스에 혼합재료	진
00906035	Andy Warhol	Kiku	1983	49.8x66.0	screenprints on Rives BFK paper (238/300)	진

접수번호	작가	제목	제작연도	크기(cm)	제작기법	감정결과
00906036	Andy Warhol	Kiku	1983	49.8x66.0	screenprints on Rives BFK paper (238/300)	진
00906037	강익중	Happy World D08A-2008	2008	88.9x89.0	목판에 혼합재료	진
00906038	임직순	정물	연도미상	53.0x45.5	캔버스에 유채	위
00906039	이중섭	꽃과 아이들	연도미상	23.0x19.6	종이에 유채	진
00906040	김종학	풍경	연도미상	90.5x116.4	캔버스에 유채	진
00906041	허건	山水(산수)	연도미상	89.0x290.3	지본 수묵담채	위
00906042	김구	詩稿(시고)	1948	110.0x32.5	지본 수묵	위
00906043	이상범	秋景(추경)	연도미상	32.0x120.6	지본 수묵담채	위
00906044	김구	貫徹初志(관철초지)	1949	30.2x111.9	지본 수묵	진
00906045	구윤옥	풍경	연도미상	27.0x40.5	천에 채색	진
00906046	장욱진	새와 산	1979	43.6x33.0	종이에 채색	위
00906047	권진규	부부	1972	48.5x32.0x20.0	테라코타	위
00906049	이숙자	푸른 보리밭-엉겅퀴, 흰나비 한 쌍 II	2004	97.0x130.3	순지에 석채	진
00906050	도성욱	Condition-Light	2008	193.5x96.5	캔버스에 유채	진
00907001	박영선	풍경	연도미상	50.0x60.6	캔버스에 유채	진
00907002	이우환	Correspondance	1996	35.5x50.8	종이에 수채	진
00907003	윤중식	풍경	1967	45.3x33.0	캔버스에 유채	진
00907004	박생광	탈	1983	70.8x72.9	지본 수묵채색	진
00907005	양달석	소와 목동	1977	29.0x38.2	캔버스에 유채	진
00907006	박고석	새재 풍경	1978-1979	45.5x45.3	캔버스에 유채	진
00907007	김기창	狩獵圖(수렵도)	1980	31.4x40.4	지본 수묵담채	진
00907008	이상범	夏景(하경)	연도미상	27.0x35.9	지본 수묵담채	진
00907009	이상범	山水(산수)	연도미상	34.2x12.8	견본 수묵담채	진
00907010	천경자	제1연대 제1대대 롯갓군 고보이 평야	연도미상	29.7x39.3	종이에 펜, 수채	진
00907011	전혁림	누드	연도미상	14.0x22.0	캔버스에 유채	위
00907012	김인승	무희	연도미상	45.5x38.0	캔버스에 유채	진
00907013	권옥연	à Paris	1957	100.0x72.7	캔버스에 유채	진
00907014	황염수	장미	1989	32.0x40.8	캔버스에 유채	진
00907015	오지호	Stockholm	1974	22.8x31.4	종이에 인쇄	위
00907016	이인성	풍경	1947	23.4x33.0	목판에 유채	위
00907017	구본웅	정물	연도미상	24.2x33.2	짚섬보드에 유채	위
00907018	윤중식	풍경	연도미상	31.6x40.7	캔버스에 유채	위
00907019	배동신	정물	연도미상	15.8x28.9	하드보드에 수채	진
00907021	천경자	바르셀로나 그라나다 주점 안나 마리아	1970	28.3x20.4	종이에 펜, 수채	진
00907022	임직순	가을의 情(정)	1991	45.3x53.0	캔버스에 유채	진
00907023	이상범	秋景(추경)	연도미상	30.5x53.3	지본 수묵담채	진
00907024	이우환	Correspondance	1996	38.0x50.7	종이에 수채	진
00907025	백남준	Oriental painting	1989	244x200x44	video installation and Mixed media	진
00907026	이승만	勤賣舊行(근실돌행)	연도미상	37.2x93.3	종이에 먹	진
00907028	윤형근	무제	1976	100x180	마대에 유채	진
00907029	이인성	꽃	연도미상	24.4x21.7	종이에 채색	위
00907030	이우환	Correspondance	1996	72.8x59.7	캔버스에 피그먼트	진
00907031	권옥연	정물	2001	45.8x37.7	캔버스에 유채	진

접수번호	작가	제목	제작연도	크기(cm)	제작기법	감정결과
00907032	박고석	산	연도미상	24.2x33.5	캔버스에 유채	위
00907033	황영성	가족이야기	1998	80.5x99.6	캔버스에 아크릴	진
00907034	황영성	가족이야기	2006	72.8x116.5	캔버스에 아크릴	진
00907035	황영성	가족이야기	2006	45.5x53.0	캔버스에 아크릴	진
00907036	황영성	가족이야기	2005	45.5x53.0	캔버스에 아크릴	진
00908001	김구	光復祖國(광복조국)	1947	34.7x135.1	지본 수묵	진
00908002	천경자	바리의 處女(처녀)	연도미상	20.7x19.5	종이에 펜, 채색	위
00908003	천경자	마리오 아베바 아트리칸 마케트	연도미상	21x19	종이에 채색	위
00908004	이우환	Correspondance	1994	92x73.5	캔버스에 피그먼트	진
00908005	박수근	농악	연도미상	24.4x33.3	하드보드에 유채	위
00908006	문신	무제	연도미상	41.5x32x15.5	bronze	진
00908007	김환기	무제	연도미상	67.6x50.9	목판에 유채	위
00908008	김환기	새와 달	1956	53.9x81.0	캔버스에 유채	진
00908009	김환기	5-Ⅷ-70	1970	42x56.7	종이에 유채	진
00908010	김환기	새와 달	연도미상	31.5x44.0	종이에 과슈	진
00908011	김환기	매화와 달과 백자	연도미상	54.8x37.9	캔버스에 유채	진
00908012	김환기	새	연도미상	24.4x41.1	하드보드에 유채	진
00908013	김환기	정물	1951	19.8x22.3	캔버스에 유채	진
00908014	김환기	무제	연도미상	20.4x21.1	목판에 유채	진
00908015	박수근	초가집	1958	15x30	하드보드에 유채	진
00908016	김중현	거리 풍경	1948	37.6x26.3	지본 수묵담채	진
00908017	장리석	情(정)	1986	37.8x45.4	캔버스에 유채	진
00908018	김환기	무제	연도미상	27.0x21.2	종이에 볼펜, 수채	진
00908019	김환기	무제	1964	25.5x25.7	캔버스에 혼합재료	진
00908020	김영주	신화에서	연도미상	45.5x53.0	캔버스에 유채	진
00908021	바이런 킴 Byron Kim	Koryo Green Glaze #7	1996	213.5x152.5	린넨에 유채	진
00908022	천경자	女人(여인)	1986	40.8x31.7	종이에 채색	진
00908023	오윤	대지	1983	43.3x36.5	광목에 목판	진
00908024	이상범	高原幽居(고원유거)	연도미상	66.6x32.5	지본 수묵담채	진
00908025	김환기	무제	연도미상	41.0x31.7	캔버스에 유채	위
00908026	김환기	무제	연도미상	25.5x17.8	캔버스에 유채	위
00908027	김환기	무제	연도미상	17.7x25.6	캔버스에 유채	위
00900020	김환기	무제	1972	181.2x121.7	갠버스에 유채	위
00908029	김환기	산월	1968	90.7x60.3	캔버스에 유채	진
00908030	장욱진	마을	1955	45.5x37.9	캔버스에 유채	진
00908031	홍종명	과수원집 딸	1991	52.8x45.2	캔버스에 유채	진
00908032	장두건	풍경	1989	60.3x72.3	캔버스에 유채	진
00908033	김환기	항아리	1957	92.2x60.0	캔버스에 유채	진
00908034	이대원	나무	1970	41.0x52.9	캔버스에 유채	진
00908035	윤중식	어린이	연도미상	53.0x45.3	캔버스에 유채	진
00908036	남관	문자추상	1984	32.8x34.5	도자기에 채색	진
00908037	백남준	무제	1991	54.7x78.3	종이에 혼합재료	위
00908038	이중섭	아이들	연도미상	19.2x26.8	종이에 채색	위
00908040	박정희	醫道確立(의도확립)	1965	65.9x30.2	지본 수묵	진

접수번호	작가	제목	제작연도	크기(cm)	제작기법	감정결과
00909001	김구	禮義廉恥(예의염치)	1949	108.5x35.0	지본 수묵	진
00909002	황유엽	비둘기 있는 집	1992	53.0x45.5	캔버스에 유채	진
00909003	이인성	무제	연도미상	38.0x45.5	캔버스에 유채	위
00909004	주경	巴溪寺近郊(파계사근경)	1976	31.8x40.7	캔버스에 유채	진
00909005	이대원	논-Farm	1979	50.0x60.4	캔버스에 유채	진
00909006	임직순	꽃	1989	31.8x40.9	캔버스에 유채	위
00909007	김은호	遊후(유행)	1975	60.3x166.3	견본 수묵채색	위
00909008	이상범	雪景(설경)	연도미상	23.0x35.0	지본 수묵담채	진
00909009	이상범	山寺(산사)	1956	23.1x34.9	지본 수묵담채	진
00909010	문학진	정물	1988	60.6x72.8	캔버스에 유채	위
00909011	천경자	꽃	연도미상	33.7x33.3	지본 수묵담채	진
00909012	윤중식	日出(일출)	연도미상	14.1x17.8	하드보드에 유채	진
00909013	이대원	농원	연도미상	24.3x33.5	캔버스에 유채	위
00909014	천경자	무제	연도미상	14.5x10.1	지본 수묵담채	위
00909015	김창열	물방울	1978	72.9x60.3	캔버스에 유채	친
00909016	김창열	물방울	1975-1977	181.4x227.2	캔버스에 유채	진
00909017	이우환	From Point	1977	65.0x53.0	캔버스에 피그먼트	진
00909018	이우환	From Point	1974	72.3x91.1	캔버스에 피그먼트	진
00909019	백남준	Cello N.Y	2000	114.5x35x52	혼합재료	진
00909020	황염수	장미	연도미상	40.9x31.8	캔버스에 유채	진
00909021	김환기	무제	1969	57.4x47.2	종이에 유채	진
00909022	이대원	나무-Trees	1990	21.9x27.3	캔버스에 유채	진
00909023	박창돈	白磁有情(백자유정)	2009	33.3x24.0	캔버스에 유채	진
00909024	오지호	해경	연도미상	24.2x33.0	목판에 유채	진
00909025	이상범	秋景(추경)	연도미상	64.0x160.5	견본 수묵담채	진
00909026	김숙진	정물	1970	65.4x80.5	캔버스에 유채	진
00909027	박희만	晩秋(만추)	연도미상	145.4x112.3	캔버스에 유채	진
00909028	김기창	태양을 삼킨 새	연도미상	35.7x45.4	지본 수묵채색	진
00909029	이부재	靑山(청산)	2008	56.0x58.0	지본 채색	진
00909030	이부재	꿈	2007	54.4x71.3	지본 수묵담채	진
00909031	류영도	여인의 향기	2007	65.0x90.8	캔버스에 유채	진
00909032	김일해	몽마르트 언덕	연도미상	80.1x116.7	캔버스에 유채	진
00909033	강우문	양반 춤(사찰학춤)	연도미상	52.9x72.5	캔버스에 유채	진
00909034	김환기	작품	연도미상	27.3x20.4	종이에 유채	진
00909035	김환기	정원	연도미상	53.2x33.4	캔버스에 유채	진
00909036	김환기	봄	1958	64.9x80.9	캔버스에 유채	진
00910001	천경자	여인	연도미상	26.4x10.2	종이에 채색	진
00910002	김점선	무제	연도미상	53.0x65.0	캔버스에 유채	진
00910003	김환기	무제	연도미상	24.6x18.3	종이에 과슈	진
00910004	김흥수	누드	1998	50.0x65.2	종이에 목탄	진
00910005	이응노	문자추상	1993	99.8x80.8	캔버스에 혼합재료	진
00910006	장리석	漁村(어촌)의 아낙네	1979	64.8x99.6	캔버스에 유채	진
00910007	천경자	모로코 베르베르의 女人(여인)	1974	36.7x27.2	종이에 펜	진
00910008	황염수	장미	연도미상	12.1x16.8	캔버스에 유채	진
00910009	이대원	논	1976	33.5x24.3	캔버스에 유채	진

접수번호	작가	제목	제작연도	크기(cm)	제작기법	감정결과
00910010	최영림	무제	1974	66.5x48.2	종이에 채색	진
00910011	김환기	새와 달	연도미상	51x41	캔버스에 유채	진
00910012	김환기	산월	연도미상	51x41	캔버스에 유채	진
00910013	김환기	산월	연도미상	51x41	캔버스에 유채	진
00910014	박수근	노상	연도미상	31.6x40.8	캔버스에 유채	위
00910015	임직순	정물	1972	45.2x52.7	캔버스에 유채	진
00910016	김환기	산월	1963	25.5x17.5	종이에 과슈	진
00910017	김창영	Sand Play	2003	74.0x91.0	캔버스에 혼합재료	진
00910018	장이규	풍경	연도미상	60.7x122.0	캔버스에 유채	진
00910019	김종복	풍경	1973	55.0x45.8	캔버스에 유채	진
00910020	장욱진	닭	1980	7.4x10.9	종이에 매직	진
00910021	박수근	무제	연도미상	31.3x40.2	하드보드에 유채	위
00910023	이승만	不斷努力, 堅忍持久 (부단노력, 견인지구)	연도미상	각 30.0x9.8	종이에 먹	진
00910024	백남준	무제	연도미상	33.8x48.0	종이에 인쇄	위
00910025	천경자	하이비스커스	1980	33.1x24.1	지본 채색	진
00910026	윤중식	풍경	연도미상	18.0x26.3	캔버스에 유채	진
00910028	이인성	落照(낙조)	1949	32.0x41.0	캔버스에 유채	위
00910029	이중섭	풍경	연도미상	41.7x29.1	종이에 유채	진
00910030	이왈종	제주생활의 중도	2009	72.7x91.0	장지에 혼합재료	진
00910031	김종복	보리밭	1978	45.7x55.0	캔버스에 유채	진
00910032	Andy Warhol	Queen Margarethe	1985	100x80	screenprint (regular edition F&S II .345)	진
00910033	Jim Dine	Rancho Woodcut heart	1982	121.3x102.8	Three color woodcut (edition #71/71)	진
00910034	Maggie Taylor	Distracted cats	2003	56x56	Pigmented inkjet print (edition # 5/10)	진
00910035	Maggie Taylor	Cloud sister	2001	56x56	Pigmented inkjet print (A.P)	진
00910036	Paolo Ventura	Winter Stories # 33	2001	102x127	Digital C-Print on Fuji Crystal Archive paper(edition # 1/5)	진
00910037	김덕기	가족 – 과일따기	2009	80x200	캔버스에 아크릴	진
00910038	김덕기	하트나무가 보이는 풍경	2009	80x116	캔버스에 아크릴	진
00910039	노은님	Odenwald	2009	146x191	캔버스에 혼합재료	진
00910040	노은님	나비잡이	2009	70x100	캔버스에 혼합재료	진
00910041	정일	속삭임 – 약속	2008	179x141	캔버스에 유채	진
00911001	이응노	馬(마)	연도미상	64.3x41.8	지본 수묵담채	위
00911002	김은호	三角山 萬丈峰(삼각산 만장봉)	1949	67.8x152.5	견본 수묵담채	위
00911003	김형근	남망산	1967	24.0x33.0	캔버스에 유채	위
00911006	김영재	키마나의 새벽	2007	33.4x53.0	캔버스에 유채	진
00911007	박창돈	해돋은 언덕	2008	16.8x23.7	캔버스에 유채	진
00911008	최영림	여인	1978	39.9x31.8	캔버스에 혼합재료	위
00911009	김흥수	기도하는 少女(소녀)	연도미상	129.8x97.0	캔버스에 유채	진
00911010	이인성	정물	1934	45.2x37.7	캔버스에 유채	위
00911011	천경자	개구리	연도미상	지름 42.5	선면 수묵담채	진
00911012	천경자	용	연도미상	26.6x39.0	지본 담채	진
00911013	천경자	카이로 기자의 砂漠民(사막민)	1974	36.4x26.3	종이에 펜, 채색	진
00911014	천경자	개구리	연도미상	지름 50.2	지본 수묵담채	위
00911015	김주경	꽃	연도미상	45.7x27.2	캔버스에 유채	위

접수번호	작가	제목	제작연도	크기(cm)	제작기법	감정결과
00911016	김창열	회귀	1991	80x40	마포에 유채	위
00911017	천경자	무제	연도미상	31.2x23.7	종이에 채색	진
00911018	천경자	여인	연도미상	35.1x25.3	종이에 연필	진
00911019	천경자	여인	연도미상	53.1x37.6	종이에 연필	진
00911021	최영림	여인들	1983	13.0x59.2	종이에 혼합재료	진
00911022	이인성	자화상	1947	37.0x25.8	종이에 연필	위
00911023	황영성	작은 가족	1995	90.7x72.5	캔버스에 아크릴	진
00911024	이중섭	은지화	연도미상	10.1x15.2	은지에 새김	진
00911025	이중섭	아이들	연도미상	11.4x15.2	은지에 새김	진
00911026	유영국	산	1986	97.0x130.8	캔버스에 유채	위
00911027	이규화	무제	연도미상	72.4x108.0	종이에 수채	진
00911028	이상범	秋景(추경)	1957	68.5x136.0	지본 수묵담채	진
00911029	장욱진	황소	1953	15.2x23.0	목판에 유채	진
00911030	이중섭	부부	연도미상	15.2x10.1	은지에 새김	진
00911031	이대원	농원	1991	90.7x72.5	캔버스에 아크릴	위
00911033	이우환	with winds	1990	112x162.5	캔버스에 피그먼트	진
00911034	최욱경	학동마을	1984	37.7x45.3	캔버스에 아크릴	진
00911035	이상범	雪景(설경)	연도미상	24.1x44.6	지본 수묵담채	진
00911036	이상범	夏景(하경)	연도미상	31.1x77.8	지본 수묵담채	진
00911037	이상범	雪景(설경)	1959	20.6x90.2	지본 수묵담채	진
00911038	이상범	雪景(설경)	연도미상	60.1x181.2	지본 수묵담채	진
00911039	김기창	매	1980	45.0x52.6	지본 수묵담채	진
00911040	박노수	산	1976	94.7x163.6	지본 수묵담채	진
00911042	원덕문	산수도 10곡 병풍	연도미상	125.8x437	금지에 수묵담채	진
00911043	박수근	정물	연도미상	16.0x23.5	종이에 연필, 채색	위
00911044	천경자	여인	연도미상	34.3x22.1	종이에 인쇄	위
00911045	김기창	신선바둑	연도미상	64.0x81.1	견본 수묵채색	위
00911046	이우환	With Winds	1989	116.4x90.8	캔버스에 피그먼트	진
00911047	최욱경	무제	연도미상	69.0x50.5	캔버스에 유채	위
00911048	이인성	정물	1934	32.8x23.9	목판에 유채	위
00911049	김환기	산	1961	25.5x36.0	종이에 채색	진
00911050	오지호	여수항	1967	43.0x52.5	캔버스에 유채	위
00911051	김환기	무제	1968	55.3x37.1	신문에 유채	진
00911052	김환기	무제	연도미상	24.5x18.3	종이에 과슈	진
00911053	이대원	산	1978	37.8x45.3	캔버스에 유채	진
00911054	도상봉	고려청자	1974	33.6x24.3	캔버스에 유채	진
00911055	박수근	귀로	1960년대 초	29.6x21.4	종이에 유채	진
00911056	천경자	우간다 니일강 상류	1974	26.8x23.9	종이에 펜, 채색	진
00911057	변종하	나무와 새	연도미상	53.0x45.4	캔버스에 유채	진
00911058	변종하	새	연도미상	35.4x42.9	종이에 혼합재료	진
00911059	전혁림	부제	연도미상	45.2x53.0	캔버스에 뉴재	신
00911060	전혁림	무제	연도미상	145.5x364.5	캔버스에 유채	진
00911061	윤중식	바다	1975	52.7x44.7	캔버스에 유채	진
00911062	김두환	풍경	1960	91.0x116.5	캔버스에 유채	진
00911064	한묵	무제	1970	45.1x37.7	캔버스에 유채	위

접수번호	작가	제목	제작연도	크기(cm)	제작기법	감정결과
00911065	중광	무제	연도미상	40.3x43.4	종이에 채색	위
00912001	김창열	물방울	연도미상	21.5x10.8	캔버스에 유채	진
00912002	박수근	무제	연도미상	11.4x18.2	종이에 연필	진
00912003	이준	알프스 暮色(모색)	1974	49.5x49.8	캔버스에 유채	진
00912004	오지호	목련	1973	45.6x37.9	캔버스에 유채	위
00912005	박수근	무제	연도미상	14.3x20.8	목판화	진
00912006	장욱진	가족	1974	7.5x12.7	캔버스에 유채	진
00912007	황유엽	연가	1991	72.5x90.6	캔버스에 유채	진
00912008	윤중식	풍경	연도미상	22.0x27.2	캔버스에 유채	진
00912009	이중섭	무제	연도미상	48.9x31.3	종이에 유채	위
00912010	전혁림	무제	연도미상	97.7x162.5	캔버스에 유채	진
00912011	이응노	송호도	연도미상	49.5x66.0	견본 수묵채색	진
00912012	박수근	세 여인	1961	15.5x25.5	하드보드에 유채	진
00912013	김창열	물방울	1980	73.0x59.9	마포에 유채	진
00912014	이중섭	무제	연도미상	14.2x9.0	종이에 유채	위
00912015	박수근	정물	연도미상	26.5x22.0	목판에 유채	위
00912016	장욱진	정물	1976	31.9x41.0	캔버스에 유채	위
00912017	김환기	항아리와 매화	연도미상	33.2x24.1	캔버스에 유채	위
00912018	이인성	풍경	연도미상	24.8x32.3	캔버스에 유채	위
00912019	박수근	세 여인	1959	29.1x22.8	종이에 목탄	위
00912021	이상범	秋景(추경)	1959	38.4x66.9	지본 수묵담채	위
00912022	Romero Britto	Motion	연도미상	51.5x69.5	acrylic on board	진
00912023	Romero Britto	Unconditional	연도미상	51.5x69.5	acrylic on board	진
00912024	Arman	Mandoline	연도미상	87x32x18	Bronze	진
00912025	김종학	설경	연도미상	61.3x73.5	캔버스에 유채	진
00912026	이중섭	무제	연도미상	55x65	캔버스에 유채	위
00912027	박생광	닭	1981	45.2x49.8	지본 수묵담채	진
00912028	옥경	무제	연도미상	35.1x42.8	종이에 오일스틱	진
00912029	옥경	무제	연도미상	35.2x42.8	종이에 오일스틱	진
00912030	옥경	무제	연도미상	45.8x61.1	종이에 오일스틱	진
00912031	옥경	무제	연도미상	45.8x61.1	종이에 오일스틱	진
00912032	옥경	무제	연도미상	45.3x60.0	종이에 유채	진
00912033	옥경	무제	연도미상	45.3x60.0	종이에 유채	진
00912034	옥경	무제	1992-1995	229x111	캔버스에 유채	진
고00901001	작가미상	책걸이 8폭 병풍	연도미상	각 72.3x36.1	지본 채색	진
고00903001	작가미상	宮闕圖(궁궐도)	조선후기	62.5x397.2	견본 석채	진
고00903002	허련	山水(산수)	연도미상	24.4x31.5	지본 수묵담채	진
고00903004	허련	山水(산수)	연도미상	98.7x36.2	지본 수묵담채	진
고00903005	조희룡	묵란도	연도미상	27.0x101.4	지본 수묵	진
고00903006	조희룡	묵란도	연도미상	27.0x67.6	지본 수묵	진
고00903007	조희룡	홍매도	연도미상	27.0x67.6	지본 수묵담채	진
고00903008	조희룡	홍매도	연도미상	27.0x67.6	지본 수묵담채	진
고00903009	조희룡	홍매도	연도미상	27.0x67.6	지본 수묵담채	진
고00903010	조희룡	指下生春(지하생춘)	연도미상	27.0x68.0	종이에 먹	진
고00904001	이하응	墨蘭圖(묵란도)	연도미상	39.0x84.7	지본 수묵	위

접수번호	작가	제목	제작연도	크기(cm)	제작기법	감정결과
고00904002	허련	山水圖 10曲屏(산수도 10곡병)	연도미상	각 96.5x37.7	지본 수묵담채	위
고00904003	허련	山水圖 8曲屏(산수도 8곡병)	연도미상	각 103.4x37.5	지본 수묵담채	위
고00904006	신명연	菊竹圖(국죽도)	연도미상	132.1x31.0	지본 수묵	진
고00905001	이하응	墨蘭圖(묵란도)	연도미상	137.7x33.4	견본 수묵	진
고00906001	허련	山水(산수)	연도미상	54.5x94.1	지본 수묵담채	진
고00906002	최석환	葡萄圖 10曲屏(포도도 10곡병)	연도미상	109.0x382.0	지본 수묵	진
고00906004	조영석	山水(산수)	연도미상	57.6x40.2	지본 수묵담채	위
고00906005	김득신	花鳥圖(화조도)	연도미상	21.3x32.3	지본 수묵담채	진
고00907001	작가미상	宮中花鳥圖(궁중화조도)	연도미상	각 122.9x33.8	지본 채색	진
고00907002	이명기	歸去來辭(귀거래사)	연도미상	79.6x42.6	견본 수묵담채	진
고00907003	장승업	花鳥 8曲屏(화조 8곡병)	연도미상	각 119x38	지본 수묵	위
고00907004	김수규	山水(산수)	연도미상	57.6x45.3	지본 수묵담채	진
고00907005	정선	山水(산수)	연도미상	29.6x23.4	견본 수묵담채	진
고00907006	정선	山水(산수)	연도미상	34.2x30.3	견본 수묵담채	진
고00909002	최석환	葡萄圖 8曲屏 中 2幅 (포도도 8곡병 중 2폭)	연도미상	88.2x58.4	지본 수묵담채	진
고00909003	최석환	葡萄圖 8曲屏(포도도 8곡병)	연도미상	65.1x298.7	지본 수묵	위
고00909004	장승업	인물도	연도미상	98.3x36.7	견본 수묵담채	진
고00912001	김정희	朝携暮背(조휴모배)	연도미상	124.3x33.6	종이에 먹	위
고00912002	헌종	春風大雅(춘풍대아)	연도미상	110.6x26.8	종이에 먹	위
고00912003	작가미상	金剛經啓請(금강경계청)	1311 (時至大四年)	6.3x489.8	목판화	위

2010년
감정 목록

접수번호	작가	제목	제작연도	크기(cm)	제작기법	감정결과
01001001	황유엽	端午節(단오절)	1989	45.3×37.7	캔버스에 유채	진
01001002	황유엽	秋情(추정)	1991	37.8×45.3	캔버스에 유채	진
01001003	황유엽	재회	1991	45.3×52.8	캔버스에 유채	진
01001004	정상화	무제 92-6-2	1992	193.7×258.5	캔버스에 아크릴	진
01001005	김환기	NOCTURN	1960	99.6×80.5	캔버스에 유채	진
01001006	박수근	노인들	1960	25.8×16.0	하드보드에 유채	진
01001007	박수근	기름장수	1953	29.3×16.8	하드보드에 유채	진
01001008	이대원	산	연도미상	97.0×161.7	캔버스에 유채	진
01001009	김창열	물방울	1987	88.3×115.0	마포에 유채	진
01001010	신은봉	고향의 봄	1987	45.5×53.0	캔버스에 아크릴	진
01001011	작가미상	풍경	1993	37.7×45.3	캔버스에 유채	진
01001012	김현	호돌이	1988년 추정	100×90x45	혼합재료	진
01001013	김현	호돌이	1988년 추정	170×130x70	혼합재료	진
01001014	작가미상	태극오륜 5점 중 2점	1988년 추정	각 지름 122	혼합재료	진
01001015	최영림	母子(모자)	연도미상	31.8×40.7	캔버스에 유채	위
01001016	최울가	무제	연도미상	64.5×48.5	종이에 유채	진
01001017	김창열	회귀	2001	72.8×60.6	마포에 유채	위
01001018	변관식	江山無盡(강산무진)	1957	51.6×128.3	지본 수묵담채	진
01001019	최쌍중	게	1971	32×41	캔버스에 유채	진
01001020	이상범	雪景(설경)	1963	63.0×187.0	지본 수묵담채	진
01001021	이상범	夏景(하경)	1965	60×184	지본 수묵담채	진
01001022	김기창	靑山牧歌(청산목가)	1979	68×138	견본 수묵채색	진
01001023	박생광	모란과 범	1983	135×256	지본 채색	진
01001024	김병종	생명의 노래-봄이야기	2008	100×135	닥판에 먹과 채색	진
01001025	김종학	설악풍경	연도미상	45.0×52.8	캔버스에 아크릴	진
01001026	천경자	花鳥圖(화조도)	1968	59.6×36.7	견본 수묵담채	위
01001027	류경채	비원(悲願) 80-1	1980	162.2×130.3	캔버스에 유채	진
01001028	김창열	회귀 SH08001	2008	250×333	마포에 유채	진
01001029	하인두	혼(魂)불-빛의 회오리	1989	130×194	캔버스에 유채	진
01001030	유영국	WORK	1974	65×65	캔버스에 유채	진
01001031	유영국	WORK	1976	65×65	캔버스에 유채	진
01001032	전광영	Aggregation 09-JU026	2009	183×229	한지에 혼합재료	진
01001033	이응노	문자추상	1975	151×122	종이에 채색	진
01001034	오치균	감	2009	108×162	캔버스에 아크릴릭	진
01001035	오치균	눈 내리는 밤	2006	78×117	캔버스에 아크릴릭	진
01001036	박수근	여인들	연도미상	16.5×33.5	캔버스에 유채	진
01001037	전혁림	무제	연도미상	45.5×53.0	캔버스에 유채	진
01001038	이대원	나무	1979	33.5×24.3	캔버스에 유채	진
01001039	천경자	플라멩코 마드리드에서	연도미상	26.9×23.9	종이에 펜, 담채	진
01002001	오지호	풍경	연도미상	45.0×52.5	캔버스에 유채	위
01002002	오지호	해경	연도미상	45.0×53.3	캔버스에 유채	위
01002003	이중섭	소	연도미상	31.0×51.5	천에 채색	위
01002004	김환기	무제	연도미상	39.0×62.6	천에 염색	위
01002005	박수근	귀로	연도미상	28.5×20.9	종이에 채색	위
01002006	천경자	여인	1978	26.9×23.9	종이에 채색	위

접수번호	작가	제목	제작연도	크기(cm)	제작기법	감정결과
01002007	박수근	옹달샘	1954	28.0×39.7	캔버스에 유채	위
01002008	박고석	산	연도미상	45.3×52.9	캔버스에 유채	위
01002009	박고석	산	1969	37.8×45.4	캔버스에 유채	위
01002010	최영림	무제	1981	45.3×52.5	캔버스에 유채	위
01002011	임직순	꽃	1986	45.2×52.8	캔버스에 유채	위
01002012	이중섭	물고기와 아이들	연도미상	28.2×20.8	종이에 펜	위
01002013	김창열	회귀	1998	52.8×72.5	캔버스에 유채	진
01002014	이중섭	아이들	연도미상	10.2×15.0	종이에 펜, 채색	위
01002015	하인두	무제	1988	64.8×80.1	캔버스에 유채	진
01002016	김기창	靑綠山水(청록산수)	연도미상	65.2x119.1	견본 수묵채색	진
01002017	김창열	물방울	1979	79.9×116.3	마포에 유채	진
01002018	김종학	꽃과 나비	2003	21.2×28.4	종이에 아크릴릭	진
01002019	임군홍	풍경	연도미상	45.3×52.7	캔버스에 유채	진
01002022	박창돈	情(정)	1981	72.7×60.4	캔버스에 유채	진
01002023	김점선	무제	연도미상	24.0×33.2	캔버스에 아크릴릭	진
01002024	구본웅	무제	연도미상	19.8×14.9	종이에 펜, 담채	진
01002025	김기창	江湖閑景(강호한경)	1995	61.0×92.5	석판화 A.P.	진
01002026	문서진	대지의 웅비	연도미상	45.4×52.9	종이에 수채	진
01002027	김점수	해변의 추억	연도미상	149.5×258.8	캔버스에 유채	진
01002028	김환기	산월	1964	30.2×22.8	종이에 과슈	진
01002029	김환기	정물	연도미상	26.2×18.2	종이에 펜	진
01002030	김환기	5-II-68 I	1968	55.5×37.7	신문지에 유채	진
01002031	박수근	시장의 여인들	연도미상	9.6×17.7	종이에 연필	진
01002032	이응노	문자추상	연도미상	55×45.7	캔버스에 유채	진
01002034	윤중식	풍경	연도미상	49.8×60.3	캔버스에 유채	진
01002035	변종하	달과 별과 새	1983	45.6×53.5	캔버스에 혼합재료	진
01002037	전혁림	무제	연도미상	43.8×29.8x5.2	나무에 유채	진
01002038	이인성	인물	연도미상	38.2×19.5	종이에 수채	위
01002039	이상범	秋景(추경)	연도미상	93.0×317.3	지본 수묵담채	진
01002040	김기창	靑山牧歌(청산목가)	1980	65.0×64.3	견본 수묵채색	진
01002041	윤중식	풍경	1974	52.7×45.3	캔버스에 유채	진
01002042	하인두	무제	1972	53.0×53.0	캔버스에 유채	진
01002043	천경자	개구리	연도미상	33.9×137.0	지본 수묵담채	신
01002044	이우환	from point	1981	116.2×90.7	캔버스에 피그먼트	진
01002045	석창우	경륜	2007	1500x90	지본 수묵담채	진
01002046	석창우	soccer 264	연도미상	47.0×69.5	지본 수묵	진
01002047	김문태	어락	2007	45.0×60.0	지본 수묵	진
01002048	천경자	여인	1987	26.5×23.4	지본 채색	위
01002050	이응노	문자추상	1978	142.9×74.9	종이에 꼴라쥬, 채색	진
01002051	황유엽	歸路(귀로)	1991	45.3×52.6	캔버스에 유채	위
01002052	변종하	Apres DonQuichotte	1985	지름 40.0	두자기	위
01002053	권옥연	소녀	연도미상	27.2×22.0	캔버스에 유채	진
01002054	최영림	十長生圖(십장생도)	1989	58.0×151.0	린넨에 수묵담채	위
01002055	유영국	Work	1967	130×130	캔버스에 유채	진
01002056	김환기	15-VII-69 # 90	1969	120.0×85.0	캔버스에 유채	진

접수번호	작가	제목	제작연도	크기(cm)	제작기법	감정결과
01002057	최욱경	생의 환희	1975	141.0×176.5	캔버스에 유채	진
01002059	박수근	풍경	연도미상	39.5×53.1	캔버스에 유채	위
01002060	이우환	From Point	1978	45.3×52.8	캔버스에 피그먼트	위
01002061	장욱진	무제	1980	62.0×31.9	종이에 먹	진
01003001	이응노	군상	1988	68.2×98.3	지본 채색	진
01003002	김기창	동자	연도미상	162×178	견본 채색	진
01003003	천경자	여인의 시 II	1985	60×44.5	지본 채색	진
01003004	오지호	설경	연도미상	45.5×53.0	캔버스에 유채	진
01003005	이응노	松虎圖(송호도)	연도미상	48.7×60.0	견본 수묵채색	진
01003006	도상봉	정물	연도미상	116.5×90.5	캔버스에 유채	위
01003007	천경자	금붕어	연도미상	33.5×132.0	지본 담채	진
01003008	이중섭	소	연도미상	16.8×22.1	하드보드에 유채	위
01003009	김창열	물방울	연도미상	60.3×72.3	캔버스에 유채	위
01003010	이우환	With Winds	1992	45.5×53.2	캔버스에 피그먼트	진
01003011	이우환	조응	1997	27.2×35.4	종이에 수채	진
01003013	김창열	Decomposition	1986	193.5×290.5	캔버스에 유채	진
01003014	김환기	무제	1959	31.5×46.0	종이에 과슈	진
01003015	장욱진	紀行文(기행문)	1975	36.7×44.0	종이에 매직, 색연필	진
01003016	김훈	두 여인과 해바라기	연도미상	45.2×52.8	캔버스에 유채	진
01003020	정경희	질경이와 장구	2010	61.0×150.2	비단천 위에 혼합재료	진
01003021	김병훈	FOREST BORN 02	2009	99.4×99.4	C-print mounted on plexiglas (edition 1/5)	진
01003022	정자영	Book # 18	2009	89.7×109.6	캔버스에 유채	진
01003023	박수근	귀로	연도미상	16.4×34.6	하드보드에 유채	진
01003024	박수근	아이업은 소녀	연도미상	38.1×17.2	하드보드에 유채	진
01003025	이대원	산	1976	50.0×60.5	캔버스에 유채	진
01003026	윤중식	풍경	1979	41.3×31.7	캔버스에 유채	진
01003027	이만익	옛 이야기 (五慾耽耽圖)	1985	45.2×52.6	캔버스에 유채	진
01003028	김창열	회귀	2010	60.7×72.5	캔버스에 유채	진
01003029	장욱진	무제	1978	22.9×26.9	한지에 매직	진
01003030	임직순	여인	1974	126.1×93.5	캔버스에 유채	위
01003032	황염수	장미	연도미상	21.7×33.0	캔버스에 유채	위
01003033	오치균	무제	연도미상	72.2×90.8	캔버스에 아크릴	위
01003034	박수근	귀로	연도미상	32.0×40.8	종이에 유채	위
01003035	김기창	青綠山水(청록산수)	연도미상	65.2×78.6	견본 수묵채색	진
01003036	이상범	雪景(설경)	1964	45.7×100.3	지본 수묵담채	진
01003037	이대원	농원	1999	24.1×33.3	캔버스에 유채	진
01003038	이만익	여인	2006	32.0×41.0	캔버스에 유채	진
01004002	권옥연	여인	연도미상	34.7×27.3	캔버스에 유채	진
01004003	김환기	항아리와 매화	연도미상	25.2×30.6	종이에 유채	위
01004004	오치균	Sanla Fe	2005	78.0×117.0	캔버스에 아크릴	진
01004005	오치균	여름 사북	2000	130×89	캔버스에 아크릴	진
01004006	오치균	East Village	1994	72×108	캔버스에 아크릴	진
01004007	박수근	노상	연도미상	20.2×36.3	하드보드에 유채	진
01004009	박수근	공기놀이하는 소녀들	1964	25.5×32.0	하드보드에 유채	진

접수번호	작가	제목	제작연도	크기(cm)	제작기법	감정결과
01004010	박수근	초가집(우물가)	1954	18.5×24.0	하드보드에 유채	진
01004012	사석원	꽃과 당나귀	2005	60.4×72.5	캔버스에 유채	진
01004013	김환기	삐에로	1959	72.5×91.0	캔버스에 유채	위
01004014	김아타	ON-AIR Project 110-7	2005	179×239.5	C-Print (edition 3/7)	진
01004015	하상림	무제	2006	84.8×179.8	캔버스에 혼합재료	진
01004016	이중섭	아이들	연도미상	9.9×15.4	은지에 새김	진
01004017	전광영	집합 001-F042	2001	92.0×118.0	한지에 혼합재료	진
01004018	이우환	From line	1978	45.3×52.8	캔버스에 피그먼트	진
01004020	윤중식	풍경	연도미상	15.8×22.8	캔버스에 유채	진
01004021	손재형	君子養身 8曲屛 中 2幅 (군자양신 8곡병 중 2폭)	연도미상	각 128.5×31.0	종이에 먹	위
01004022	이중섭	현해탄의 갈매기	연도미상	85×210	비단에 담채	위
01004023	이우환	With Winds	1988	72.5×90.7	캔버스에 피그먼트	진
01004024	이우환	From Winds	1987	116.6×90.7	캔버스에 피그먼트	진
01004025	문신	풍경	1959	52.7×65.5	캔버스에 유채	위
01004027	장욱진, 윤광조	鐵畵龍紋飛天像(철화용문비천상)	1997	31×26×26	도자기(분청)	진
01004028	장욱진	무제	1981	각 62.7×32.5	종이에 먹	진
01004029	권옥연	여인	연도미상	41.0×31.6	캔버스에 유채	진
01004030	이재창	꽃과 나비	연도미상	72.0×137.5	지본 수묵채색	진
01004031	서세옥	무제	1999	69.0×68.0	지본 수묵담채	위
01004032	이상범	四季山水 10曲屛(사계산수 10곡병)	1965	각 128.0×32.3	지본 수묵담채	진
01004033	이상범	夏景山水(하경산수)	1948	58.9×83.1	지본 수묵담채	진
01004034	박수근	여인	연도미상	19.9×15.3	하드보드에 유채	위
01004035	김환기	Sun, Moon & Earth	연도미상	50.9×40.9	캔버스에 유채	진
01004036	이준	풍경	1974	65.1×45.3	캔버스에 유채	진
01004037	권진규	무제	연도미상	8.5×10.5×6.5	테라코타	위
01004038	이대원	나무(Trees)	1979	53.2×65.1	캔버스에 유채	진
01004039	이대원	산(Mountain)	1982	45.5×53.0	캔버스에 유채	진
01004040	이대원	못(Pond)	1983	45.2×53.1	캔버스에 유채	진
01004041	김환기	무제	1963	23.9×33.2	종이에 과슈	진
01004042	박수근	시장의 여인들	연도미상	14.4×22.1	종이에 연필	위
01004046	이중섭	무제	연도미상	19.0×14.2	종이에 혼합기법	위
01004047	이우환	조응	1993	88.5×227.8	캔버스에 피그먼트	진
01004048	박서보	묘법 No.65-81	1981	60.5×72.4	캔버스에 유채	진
01004049	한묵	무제	1987	110.0×122.0	목판에 유채	위
01004050	장욱진	무제	1975	30.5×20.6	종이에 매직	진
01004051	최영림	옛 이야기	1971	60.9×73.0	캔버스에 유채	진
01005001	김창열	회귀	연도미상	24.1×33.1	캔버스에 유채	위
01005002	김창열	물방울	연도미상	27.0×35.0	캔버스에 유채	위
01005003	김환기	무제	연도미상	34.6×27.3	종이에 채색	위
01005004	김환기	무제	연도미상	34.7×27.3	종이에 채색	위
01005005	김환기	새	1956	11.8×17.7	종이에 채색	위
01005006	김환기	사슴	1962	12.5×20.0	종이에 연필	위
01005007	김환기	새와 달	연도미상	11.8×25.7	캔버스에 유채	위
01005008	박수근	시장의 여인들	연도미상	15.7×29.4	하드보드에 유채	위

접수번호	작가	제목	제작연도	크기(cm)	제작기법	감정결과
01005009	박수근	노상	연도미상	18.0x32.6	하드보드에 유채	위
01005010	박수근	노상	연도미상	17.0x29.2	하드보드에 유채	위
01005011	박수근	노상	1962	12.0x21.1	종이에 연필	위
01005012	양달석	무제	연도미상	60.5x72.3	캔버스에 유채	위
01005013	양달석	무제	연도미상	53.2x72.3	캔버스에 유채	위
01005014	박영선	누드	1990	53.0x65.0	캔버스에 유채	위
01005015	이중섭	무제	1955	31.0x59.8	조잉에 유채	위
01005016	이중섭	풍경	1932	31.8x41.0	캔버스에 유채	위
01005017	권옥연	풍경	연도미상	33.1x24.2	캔버스에 유채	위
01005018	권옥연	소녀	연도미상	25.7x17.8	캔버스에 유채	위
01005019	최영림	심청	연도미상	42.8x22.5	캔버스에 유채	위
01005020	홍종명	새야새야	1989	41.0x53.0	캔버스에 유채	위
01005021	이인성	정물	1946	49.8x60.5	캔버스에 유채	위
01005022	이인성	무제	1950	22.5x31.9	종이에 채색	위
01005023	이인성	풍경	1946	45.5x53.0	캔버스에 유채	위
01005024	이인성	무제	소화7년 (1932)	46.7x28.5	종이에 채색	위
01005025	도상봉	풍경	1931	23.5x33.2	목판에 유채	위
01005026	박고석	해경	1982	45.5x52.8	캔버스에 유채	위
01005027	박고석	산	연도미상	24.0x33.2	캔버스에 유채	위
01005028	오지호	해경	1971	45.2x52.6	캔버스에 유채	위
01005029	오지호	해경	1977	37.5x45.2	캔버스에 유채	위
01005030	박득순	풍경	1968	60.5x72.5	캔버스에 유채	위
01005031	임직순	풍경	1965	31.9x41.1	캔버스에 유채	위
01005032	임직순	꽃	1991	45.3x52.5	캔버스에 유채	위
01005033	장욱진	무제	1980	45.0x27.3	캔버스에 유채	위
01005034	장욱진	무제	1987	18.6x25.6	캔버스에 유채	위
01005035	장욱진	무제	1984	22.9x20.8	캔버스에 유채	위
01005036	장욱진	무제	1987	25.4x19.3	캔버스에 유채	위
01005037	오지호	풍경	연도미상	41.0×53.0	캔버스에 유채	위
01005038	김창열	회귀 SY 07004	2007	162.3×130.0	캔버스에 유채	진
01005039	황유엽	牧歌(목가)	1991	31.8×41.0	캔버스에 유채	진
01005040	김기창	美人圖(미인도)	1977	57.1×50.1	견본 수묵채색	진
01005041	이상범	雪景(설경)	1968	지름 54.0	지본 수묵담채	진
01005042	이상범	秋景(추경)	연도미상	23.2x26.8	지본 수묵담채	진
01005044	윤중식	가을	연도미상	33.0x24.3	캔버스에 유채	위
01005045	김창열	회귀	2008	162.0×130.3	캔버스에 유채	진
01005047	김창열	물방울	1992	90.8x64.5	캔버스에 유채	진
01005048	김환기	무제	연도미상	41.1×41.0	캔버스에 유채	진
01005049	유영국	산	1982	53.0×65.0	캔버스에 유채	진
01005050	선경자	송아지	1950년대	35.3x49.3	지본 수묵담채	진
01005051	오지호	해경	1971	45.2x52.6	캔버스에 유채	위
01005052	오지호	해경	1977	37.5x45.2	캔버스에 유채	위
01005053	오지호	풍경	연도미상	41.0×53.0	캔버스에 유채	위
01005054	박수근	시장의 여인들	연도미상	15.7x29.4	하드보드에 유채	위

접수번호	작가	제목	제작연도	크기(cm)	제작기법	감정결과
01005055	박수근	노상	연도미상	18.0x32.6	하드보드에 유채	위
01005056	박수근	노상	연도미상	17.0x29.2	하드보드에 유채	위
01005057	신익희	與民偕樂(여민해락)	1948	28.4x87.6	비단에 먹	위
01005058	장욱진	무제	1981	33.0x23.8	캔버스에 유채	진
01005059	오치균	마드리드	2005	70.5x140.0	캔버스에 아크릴	진
01005060	김찬일	LINE	2010	140x140	캔버스에 유채, 피그먼트	진
01005061	Romero Britto	Beautiful Day	2001	68.5x50.8	보드에 아크릴	진
01005062	Romero Britto	Sleeping together	2001	50.7x68.6	보드에 아크릴	진
01005063	김동유	오드리헵번VS그레고리팩	2010	112.8x90.8	캔버스에 유채	진
01005064	권기수	Time-White river with a ship	2010	116.5x90.8	캔버스에 아크릴	진
01005065	김창열	世宗大王考(세종대왕고)	1993	72.9x60.0	캔버스에 유채	진
01005066	이우환	From point	1978	72.7x60.6	캔버스에 피그먼트	진
01005067	이우환	Correspondance	2003	114.3x146.4	캔버스에 피그먼트	진
01005068	이우환	Dialogue	2006	162.0x130.0	캔버스에 피그먼트	진
01005069	김창열	물방울	1983	193.7x130.0	캔버스에 유채	진
01005070	한순자	무제	2007	60.1x50.0	종이에 혼합재료	진
01005071	한순자	무제	2007	60.1x50.0	종이에 혼합재료	진
01005072	한순자	무제	1992-1999	60.1x50.0	종이에 혼합재료	진
01005073	신성희	무제	1983	65.0x50.1	종이에 연필, 사인펜	진
01005074	신성희	무제	1983	65.0x50.1	종이에 연필, 사인펜	진
01005075	김환기	Sky	1967	91.4x61.2	캔버스에 모래, 유채	진
01005076	김흥수	composition	연도미상	81.0x100.3	캔버스에 유채	진
01005077	변종하	새	연도미상	54.5x72.5	천에 혼합재료	진
01005078	윤중식	섬가는 배	1968	53.0x45.5	캔버스에 유채	진
01005079	이마동	정물	1961	60.4x49.8	캔버스에 유채	진
01005080	장욱진	무제	1978	30x25	종이에 매직	진
01005081	장욱진	무제	1979	16.2x9.9	종이에 매직	진
01005082	장욱진	풍경	1977	13.0x16.0	도자화	진
01005083	전혁림	누드	연도미상	12.1x22.3	패널에 유채	진
01005084	천경자	개구리	연도미상	135.5x33.8	지본 수묵담채	진
01005085	홍종명	과수원집 딸	1990	49.8x60.5	캔버스에 유채	진
01005086	황술조	해경	1934	53.0x65.1	캔버스에 유채	위
01005087	황유엽	원두막의 연가	1991	65.0x53.0	캔버스에 유채	위
01005088	이중섭	소	연도미상	35.3x52.0	종이에 유채	진
01005089	백남준	무제	2001	60.5x81.0	혼합재료	진
01005090	변종하	정물	연도미상	70.3x62.0	한지에 채색, 꼴라쥬	위
01006001	김종학	꽃무리	1986	27.7×73.1	캔버스에 유채	진
01006002	김경	무제	1956	40.8×31.8	캔버스에 유채	위
01006003	남관	무제	연도미상	42.0×33.5	종이에 혼합재료	진
01006004	김창열	물방울	1976	50.1x65.1	메조나이트에 채색	진
01006005	이대원	나무	1968	50.0x65.5	캔버스에 유채	진
01006006	고영훈	Stone Book	연도미상	125.0x97.0	아크릴과 종이 위에 꼴라쥬	진
01006007	천경자	아마존 야그아	1979	24×33	종이에 채색	진
01006008	천경자	프라쟈 메히고	1979	24×33	종이에 채색	진

접수번호	작가	제목	제작연도	크기(cm)	제작기법	감정결과
01006009	김흥수	여인	1987	39×27	종이에 크레파스, 연필, 파스텔	진
01006010	김흥수	봉산탈춤	연도미상	30.0×127.4	캔버스에 혼합재료	진
01006011	유영국	나무	1980	80×100	캔버스에 유채	진
01006012	이대원	농원	1981	61.0×50.0	캔버스에 유채	진
01006013	김환기	무제	1969	40.9×27.0	캔버스에 유채	위
01006014	박생광	무제	연도미상	68.2×68.4	지본 채색	위
01006015	김기창	닭	1979	42.5×39.5	도자화	진
01006016	이상범	秋景山水(추경산수)	연도미상	34.7×62.2	지본 수묵담채	위
01006017	김종학	풍경	연도미상	72.5×90.7	캔버스에 유채	진
01006018	김찬식	무제	연도미상	35x23x13	Bronze	진
01006019	이중섭	소	연도미상	38.1×54.3	캔버스에 유채	위
01006020	김환기	산월	1963	16.3×23.6	종이에 과슈	진
01006021	김종학	설악의 여름	2009	72.4×90.9	캔버스에 유채	진
01000022	김영〒	일골	1980	45.4x37.9	캔버스에 유채	신
01006023	이우환	With Winds	1988	162.0×130.3	캔버스에 피그먼트	진
01006024	백남준	The rehabilitation of Genghis Khan	1993	260x100x220	미디어 설치	진
01006025	김환기	무제	1966	31.8×25.5	종이에 혼합재료	진
01006026	천경자	여인	1987	40.3×31.2	종이에 채색	위
01006027	천경자	풍경	연도미상	26.9×17.7	종이에 펜	위
01006028	천경자	무제	연도미상	27.1×17.8	종이에 먹	위
01006029	오지호	풍경	1968	45.5×52.8	캔버스에 유채	진
01006030	손응성	정물	연도미상	37.9×45.6	캔버스에 유채	진
01006031	문신	무제	1937	72.0×57.0	캔버스에 유채	위
01006032	이대원	못(Pond)	1989	45.5×53.0	캔버스에 유채	진
01006033	최욱경	무제	1982	100.5×151.5	캔버스에 유채	위
01006034	김용조	경주 남산	연도미상	24.0×33.0	나무에 유채	진
01006035	김창열	Flesh and Spirit	연도미상	100x80	캔버스에 유채	진
01006036	남관	무제	연도미상	53x65	캔버스에 유채	진
01006037	남관	무제	1986	53x45.5	캔버스에 유채	진
01006038	남관	무제	1961	97x130	캔버스에 유채	진
01006039	심형구	누드	1959	91x73	캔버스에 유채	진
01006040	황유엽	단오	1993	91x72	캔버스에 유채	진
01006041	김숙진	정물	1970	45.5x53	캔버스에 유채	진
01006042	윤중식	무제	1969	52.5x45	캔버스에 유채	진
01006043	주경	花甁(화병)	1974	53.0×45.5	캔버스에 유채	진
01006044	천경자	白日(백일)	1976	43x46	종이에 채색	진
01006045	천경자	세네갈의 꽃단 여인들	1974	29x39.7	종이에 채색	진
01006046	천경자	마사이族(족)	1974	26.4x23.5	종이에 채색	진
01006047	박수근	정물	연도미상	32.2x40.5	캔버스에 유채	위
01006048	심형구	풍경	연도미상	30x39.3	하드보드에 유채	위
01006049	장리석	오후의 牧場(목장)	1988	17.5x25.8	캔버스에 유채	진
01006050	김종학	꽃과 나비	2003	15.5x13.5	캔버스에 유채	진
01006051	김종학	꽃과 새	2003	14.5x10.5	캔버스에 유채	진
01006052	김종학	꽃과 나비	2002	14.0x14.0	캔버스에 유채	진

접수번호	작가	제목	제작연도	크기(cm)	제작기법	감정결과
01006053	문신	무제	1977	45.5×53.0	캔버스에 혼합재료	진
01006054	문신	소녀	1958	59.8×47.8	캔버스에 유채	진
01006055	황유엽	秋夕의 懋(추석의 연)	1990	60.4×72.5	캔버스에 유채	진
01006056	전혁림	무제	연도미상	37.8×45.5	캔버스에 유채	진
01006057	김종학	꽃	2006	33.2×24.3	캔버스에 유채	진
01006058	김기창	山水畵(산수화)	1984	61.0×202.0	금지에 수묵담채	진
01006059	최쌍중	풍경	1987	50.0×60.2	캔버스에 유채	위
01006060	변관식	夏景山水(하경산수)	1957	50.5×35.2	지본 수묵담채	진
01006061	변관식	진양성	1957	30.8×126	지본 수묵담채	진
01006062	이응노	문자추상	1978	139.2×72.5	지본 채색	위
01006063	이대원	농원	1992	91.0×116.5	캔버스에 유채	위
01006064	이인성	단오절	연도미상	11.5×21.5	천에 채색	위
01007001	이대원	나무	1992	53.0×72.5	캔버스에 유채	진
01007002	박수근	농악	1962	31.7×41.0	캔버스에 유채	진
01007003	박수근	두 여인	연도미상	12.5×17.5	종이에 펜	진
01007004	이응노	풍경	연도미상	28.0×212.5	종이에 연필, 담채	진
01007005	이대원	농원	1997	53.0×72.5	캔버스에 유채	위
01007006	박수근	귀로	연도미상	40.6×31.8	캔버스에 유채	위
01007007	이우환	With Winds	1987	72.7×60.6	캔버스에 피그먼트	진
01007008	이우환	Correspondance	2002	145.0×112.0	캔버스에 피그먼트	진
01007009	이숙자	금강가의 푸른 보리밭	2003	72.0×90.5	순지 5배접, 암채	진
01007010	도상봉	정물	1960	40.7×32.0	캔버스에 유채	진
01007011	박수근	무제	연도미상	49.8×28.0	하드보드에 유채	위
01007012	김환기	산월	연도미상	13.0×18.4	종이에 과슈	진
01007013	김환기	산월	연도미상	8.0×12.6	종이에 과슈	진
01007014	허건	三松圖(삼송도)	연도미상	64.5×125.0	지본 수묵담채	위
01007015	민경갑	철쭉	1971	67.3×132.1	지본 수묵담채	진
01007016	배렴	山水圖(산수도)	1961	84.8×153.0	지본 수묵담채	진
01007017	손진태	장미	1980	66×129	지본 수묵담채	진
01007018	안상철	풍경	연도미상	125.0×189.2	지본 수묵담채	진
01007019	권옥연	집	연도미상	60.8×72.6	캔버스에 유채	진
01007021	천칠봉	풍경	1971	90.7×116.3	캔버스에 유채	진
01007022	천칠봉	海景(해경)	1971	90.7×116.3	캔버스에 유채	진
01007023	천칠봉	풍경	1971	90.7×116.3	캔버스에 유채	진
01007024	천칠봉	풍경	1970	90.7×116.3	캔버스에 유채	진
01007025	천칠봉	향원정	1971	116.3×90.7	캔버스에 유채	진
01007026	천칠봉	목단	1972	116.3×90.7	캔버스에 유채	진
01007027	천칠봉	해인계곡	1970	96.8×129.7	캔버스에 유채	진
01007028	천칠봉	宮庭(궁정)	1969	129.5×161.4	캔버스에 유채	진
01007029	노수현	山水圖(산수도)	연도미상	30.2×45.2	지본 수묵담채	위
01007031	이준	山(산)마을	1974	44.7×37.]5	캔버스에 유채	진
01007032	김흥수	무제	연도미상	33.1×45.3	캔버스에 유채	진
01007033	황영성	무제	2006	53.0×45.5	캔버스에 아크릴	진
01007034	황영성	무제	2006	45.5×53.0	캔버스에 아크릴	진
01007036	장욱진	산사	1984	33.5×20.1	캔버스에 유채	진

접수번호	작가	제목	제작연도	크기(cm)	제작기법	감정결과
01007037	장욱진	마을	1986	27.0×21.8	캔버스에 유채	진
01007038	장욱진	무제	1979	25.4×17.8	캔버스에 유채	진
01007039	이대원	감	1956	41.2×27.3	캔버스에 유채	진
01007040	변종하	무제	연도미상	53.0×45.5	캔버스에 유채	위
01007041	나혜석	수박	연도미상	37.2×56.4	종이에 채색	위
01007042	김환기	07-05-70 # 161	1970	209.0x146.0	면천에 유채	위
01007043	서진달	나부	1942	89.8×60.8	캔버스에 유채	위
01007045	김창열	물방울	2002	72.7×60.6	캔버스에 유채	진
01008001	김숙진	정물	1965	53.2×45.5	캔버스에 유채	진
01008002	송석	무제	연도미상	27.0×23.9	지본 수묵담채	진
01008003	김기창	靑絲山水(청록산수)	1986	62.8×64.9	견본 수묵채색	진
01008004	이응노	문자추상	1974	138.8×116.5	지본 수묵채색	진
01008005	천경자	플라자 메히꼬	1979	24.0×33.0	지본 채색	진
01008006	김창열	물방울	1986	55.0×46.0	캔버스에 유채	진
01008007	장욱진	무제	1985	25.5×17.8	종이에 먹	진
01008008	김원	풍경	연도미상	31.6×40.7	캔버스에 유채	진
01008009	김흥수	인물	연도미상	33.0×24.0	캔버스에 유채	진
01008010	김흥수	무제	연도미상	38.0×46.0	캔버스에 유채	진
01008011	손일봉	정물	연도미상	27.6×35.3	캔버스에 유채	위
01008012	오지호	풍경	연도미상	32.2×41.0	캔버스에 유채	진
01008013	윤중식	풍경	1974	45.1×52.7	캔버스에 유채	진
01008014	이대원	나무	1983	65.3×90.8	캔버스에 유채	진
01008015	이대원	농원	1990	49.9×65.0	캔버스에 유채	진
01008016	남관	觀瀑圖(관폭도)	1940	30.3×24.8	종이에 채색	위
01008017	장욱진	무제	1986	32.5×23.5	캔버스에 유채	진
01008018	천경자	아그라	1979	23.9×26.9	종이에 채색	진
01008019	하인두	풍경	연도미상	37.5×45.5	캔버스에 유채	진
01008020	김창열	물방울	1986	72.0×59.3	캔버스에 유채	진
01008021	홍종명	과수원집 딸	1991	45.2×52.9	캔버스에 유채	진
01008022	최예태	풍경	1977	65.2×91.0	캔버스에 유채	진
01008024	오지호	모란	1967	31.7×40.7	캔버스에 유채	진
01008027	김종학	해와 들꽃	연도미상	45.5×53.2	캔버스에 유채	진
01008028	이우환	From Point	1980	53.0×45.5	캔버스에 피그먼트	진
01008029	이대원	나무	1979	33.2×24.4	캔버스에 유채	진
01008030	이대원	나무	1979	40.6×53.0	캔버스에 유채	진
01008031	장욱진	무제	1979	17.8×14.2	종이에 매직	진
01008032	박고석	도봉산 풍경	연도미상	45.5×52.9	캔버스에 유채	진
01008033	김흥수	누드	연도미상	33.2×25.9	종이에 수채, 크레파스	진
01008034	김흥수	여인	연도미상	72.9×99.8	캔버스에 유채	진
01008035	안중근	國家安危勞心焦思(국가안위노심초사)	1970	128.7×32.1	종이에 위쇄	위
01008036	박생광	족난	연도미상	71.2×85.4	지본 채색	위
01008037	김경인	진부령에서	2000	45.5×53.0	캔버스에 유채	진
01008038	이쾌대	인물	1946	72.7×60.4	캔버스에 유채	진
01008039	이우환	With Winds	1988	162×130.4	캔버스에 피그먼트	진
01008041	배병규	늦가을	2010	80×100	캔버스에 유채	진

접수번호	작가	제목	제작연도	크기(cm)	제작기법	감정결과
01008042	임근우	cosmos-고고학적 기상도	2007	61×73	캔버스에 혼합재료	진
01008043	장욱진	호랑이	연도미상	47.5×47.5	종이에 먹	진
01008044	김종학	설악산 풍경	연도미상	90.8×116.5	캔버스에 유채	진
01008045	천경자	개구리	연도미상	지름 60.5	선면에 수묵담채	진
01008046	박수근	귀로	1958	18.9×26.4	종이에 연필	진
01008047	이왈종	풍경	연도미상	61.2×65.6	지본 수묵담채	진
01008050	김기창	시집가는 날	연도미상	66.4×126.0	견본 수묵채색	위
01008051	배병우	소나무	연도미상	101×308	C-Print	진
01008052	배병우	소나무	연도미상	101×308	C-Print	진
01009001	박영선	인물	연도미상	147×130.8	캔버스에 유채	진
01009003	배병우	담	연도미상	각 244×100 (8pcs)	C-Print/edition 없음	진
01009004	서세옥	釣魚圖(조어도)	연도미상	24.1×35.8	지본 수묵담채	진
01009005	서세옥	무제	연도미상	41.9×35.8	지본 수묵담채	진
01009006	이상범	山水圖 10曲屛(산수도 10곡병)	1943	각 127×29	견본 수묵채색	위
01009007	안중식	愛竹(애 죽)	1894	26.4×32.6	지본 수묵	진
01009008	이상범	雪景(설경)	1963	32.8×128.1	지본 수묵담채	위
01009009	이대원	나무	1978	45.4×53.0	캔버스에 유채	진
01009010	이대원	농원	1978	65.3×90.9	캔버스에 유채	진
01009011	박고석	대성목재	1969	72.5×91.0	캔버스에 유채	진
01009012	송영옥	백제관음상	1990	130.0×80.4	캔버스에 유채	진
01009013	김종학	꽃과 새	2002	28×39×4	과반에 유채	위
01009015	변관식	外金剛三仙巖秋色(외금강삼선암추색)	연도미상	126×31.2	지본 수묵담채	진
01009016	이상범	秋景山水(추경산수)	연도미상	45.7×196.0	지본 수묵담채	진
01009017	전혁림	한국風物圖(풍물도)	2003	90.5×91.0	캔버스에 유채	위
01009019	이우환	Dialogue	2006	117.0×91.0	캔버스에 피그먼트	진
01009020	이대원	산	1988	38.0×45.7	종이에 유채	진
01009021	김창열	물방울	2004	161.5×130.3	캔버스에 혼합재료	진
01009022	김창열	물방울	2002	72.5×116.0	마포에 유채	진
01009023	서세옥	목동	연도미상	25.4×35.0	지본 수묵담채	진
01009024	민경갑	국화	1974	138.8×34.7	지본 수묵담채	진
01009025	박노수	모란	1976	35.3×24.4	지본 수묵담채	진
01009026	김송학	설악산 풍경	2003	60.5×72.8	캔버스에 아크릴	진
01010001	조병덕	鄕(향)	1992	37.5×45.3	캔버스에 유채	진
01010002	김은호	나들이	연도미상	62.6×46.8	견본 채색	진
01010003	허건	山水(산수)	1978	64.7×66.7	지본 수묵담채	진
01010004	허백련	山水(산수)	연도미상	33.0×138.0	지본 수묵담채	진
01010005	임군홍	풍경	연도미상	57.0×73.2	캔버스에 유채	위
01010006	이우환	Dialogue	2009	38.0×46.5	캔버스에 피그먼트	진
01010007	이우환	Dialogue	2009	38.0×46.0	캔버스에 피그먼트	진
01010009	소유섬	정물	1971	24.2×33.3	캔버스에 유채	진
01010010	변관식	春景山水(춘경산수)	연도미상	25.7×126.5	지본 수묵담채	위
01010011	변관식	器皿折枝圖 10曲屛 (기명절지도 10곡병)	연도미상	각 129.7×32.8	지본 수묵담채	진
01010012	김기창	靑山閑日(청산한일)	1984	64.9×127.0	견본 수묵채색	위
01010013	이응노	문자추상	1972	59.0×94.5	지본 채색	진

접수번호	작가	제목	제작연도	크기(cm)	제작기법	감정결과
01010014	이응노	문자추상	1972	59.0×94.5	지본 수묵	진
01010015	변관식	江山秋韻圖(강산추운도)	연도미상	34.5×195.0	지본 수묵담채	진
01010016	남관	무제	1980	60.4×72.5	캔버스에 유채	진
01010017	천경자	태국의 무희들	1987	26.4×23.2	종이에 채색	위
01010018	박수근	정물	연도미상	25.1×31.5	종이에 수채	진
01010019	오천룡	pont de Bir-Hakeim	1981	130.3×162.2	캔버스에 유채	진
01010020	하동균	호주 시드니 보타니가든	1986	65.0×90.9	캔버스에 유채	진
01010021	김창열	회귀	2007	97.0×162.0	캔버스에 유채	진
01010022	이양노	Symphonic poem	1987	130.2×162.0	캔버스에 혼합재료	진
01010023	이대원	나무	1980	45.5×53.0	캔버스에 유채	진
01010024	김원	북악전망	1987	192.5×528.0	캔버스에 유채	진
01010025	이상범	秋景山水(추경산수)	1963	27.1×32.3	지본 수묵담채	진
01010026	박수근	노상	1956	27.0×21.4	캔버스에 유채	진
01010027	김환기	14-Ⅱ-68 Ⅰ	1908	55.2×37.5	신문지에 과슈	진
01011001	홍종명	새야 새야	1989	52.9×72.5	캔버스에 유채	진
01011002	이대원	나무	연도미상	45.3×53.0	캔버스에 유채	위
01011003	박고석	풍경	연도미상	45.3×60.5	캔버스에 유채	위
01011004	김종학	꽃무리	연도미상	45.3×60.5	캔버스에 유채	위
01011005	이중섭	은지화	연도미상	8.7×15.2	은지에 새김	진
01011006	유영국	連(연)	1966	87.7×87.7	캔버스에 유채	진
01011007	이세득	무제	1965	161.8×130.2	캔버스에 유채	진
01011008	황염수	장미	연도미상	31.7×40.8	캔버스에 유채	진
01011009	황영성	가족이야기	2006	60.5×72.5	캔버스에 유채	진
01011010	이응노	문자추상	1981	106.0×74.0	지본 채색	진
01011011	도상봉	정물	연도미상	30.1×22.8	종이에 채색	진
01011012	도상봉	정물	연도미상	30.2×22.3	종이에 채색	진
01011014	윤중식	풍경	1974	40.4×31.2	캔버스에 유채	위
01011015	남관	무제	1980	72.5×60.4	캔버스에 유채	진
01011016	박래현	무제	연도미상	47.2×49.8	혼합재료	위
01011017	정규	풍경	1956	72.2×60.5	캔버스에 유채	위
01011018	김종학	꽃	2001	22.5×19.5x4.0	과반에 유채	위
01011019	최쌍중	풍경	연도미상	53.0×72.7	캔버스에 유채	위
01011020	박생광	진주 북장대	연도미상	69.0×46.5	지본 수묵담채	진
01011021	박항섭	무제	1967	45.4×28.2	캔버스에 유채	진
01011023	천경자	개구리	연도미상	33.2×33.5	지본 수묵담채	진
01011024	김기창	靑山(청산)마을	1988	65.0×61.7	견본 수묵채색	진
01011026	이중섭	아이와 호랑이	연도미상	20.2×23.2	종이에 유채	위
01011027	이중섭	물고기와 아이와 게	연도미상	41.0×25.6	혼합재료	위
01011028	이중섭	백록담	연도미상	17.9×25.6	종이에 유채	위
01011029	김환기	매화와 달과 백자	여두미상	48.0×20.5	합반에 유채	진
01011030	전혁림	무제	연도미상	33.3×24.2	캔버스에 유채	위
01011031	전혁림	무제	연도미상	90.5×72.5	캔버스에 유채	진
01011032	이대원	北岳山(북악산)	1976	90.5×65.0	캔버스에 유채	진
01011033	이대원	담(Wall)	1971	60.8×91.1	캔버스에 유채	진
01011034	이대원	농원 (Snowed farm)	1977	60.5×72.5	캔버스에 유채	진

접수번호	작가	제목	제작연도	크기(cm)	제작기법	감정결과
01011035	이인성	풍경	1945	56.0×43.2	종이에 수채	진
01011036	도상봉	정물	1961	37.6×45.5	캔버스에 유채	진
01011037	황염수	장미	연도미상	27.4×22.1	캔버스에 유채	진
01011038	박고석	산	연도미상	50.0×60.3	캔버스에 유채	진
01011039	이중섭	구상네 가족	연도미상	32.2×49.2	종이에 유채	진
01011040	김환기	SOUND OF NIGHT	1966	177.3×126.6	캔버스에 유채	진
01011041	천경자	여인	1989	44.3×37.3	지본 채색	위
01011042	천경자	개구리	연도미상	41.1×29.5	지본 수묵담채	위
01011044	김기창	청산마을	연도미상	66.5×127.0	견본 수묵채색	진
01011045	전화황	무제	연도미상	90.8×72.5	캔버스에 유채	진
01011046	김기창	개와 벌	1982	24.2×27.3	지본 수묵담채	진
01011047	권시환	登鶴鵲樓(등관작루)	2010	90.0×220.0	지본 수묵	진
01011048	박수근	풍경	연도미상	59.3×74.2	캔버스에 유채	위
01011049	유영국	산	1986	97.2×130.5	캔버스에 유채	위
01011050	손일봉	정물	연도미상	53.0×45.5	캔버스에 유채	위
01011051	이왈종	생활속의 중도	연도미상	41.5×52.2	지본 수묵담채	진
01011052	김종학	꽃	연도미상	27.7×17.2×7.5	목기에 유채	진
01011053	박수근	정물	연도미상	25.1×31.5	종이에 수채	진
01011054	천경자	모로코 마라케쉬 시장에서	1974	24.3×17.2	종이에 펜	진
01012003	나혜석	속리산 가는 길목	1934	24.0×33.1	목판에 유채	위
01012004	이인성	풍경	연도미상	33.1×45.5	캔버스에 유채	위
01012005	이우환	correspondance	2006	39.5×56.5	종이에 채색	진
01012006	천경자	꽃과 여인	연도미상	14.0×17.8	종이에 수묵담채	진
01012007	김창열	물방울	1981	112.4×85.7	마포에 유채	진
01012008	김환기	십자구도	1966	27.5×19.9	종이에 과슈	진
01012009	박고석	풍경	연도미상	45.2×52.7	캔버스에 유채	위
01012018	천경자	뱀	연도미상	26.9×24.0	지본 수묵담채	진
01012022	박영선	정물	연도미상	78.8×98.8	마포에 유채	위
01012023	박득순	校庭風景(교정풍경)	1948	33.3×45.3	캔버스에 유채	진
01012024	박수근	아이업은 소녀와 아이들	연도미상	45.8×37.5	캔버스에 유채	진
01012027	남관	잃어버린 흔적	1989	130.3×193.9	캔버스에 유채	진
01012028	뉴녕국	WORK	1979	135.0×135.0	캔버스에 유채	진
01012029	황유엽	연가	1993	60.4×72.4	캔버스에 유채	위
01012030	김환기	달과 항아리	1963	25.0×18.5	종이에 채색	위
01012031	변관식	四季山水 10曲屛(사계산수 10곡병)	1958	각 125.0×32.1	지본 수묵담채	진
01012033	박득순	雪岳洞의 夏景(설악동의 하경)	1987	33.4×45.6	캔버스에 유채	위
01012034	문신	무제	연도미상	38.1×9.4×8.0	bronze	진
01012035	신양섭	풍경	1991	52.8×64.5	캔버스에 유채	위
01012036	김창열	물방울	2002	27.5×22.2	캔버스에 유채	진
01012037	하동철	Light 04-09	2004	200×200	캔버스에 아크릴	진
01012038	황유엽	연가	1993	60.4×72.1	캔버스에 유채	위
01012039	이왈종	여인흉상	연도미상	25.0×23.0×13.0	bronze	위
고01001001	장승업	花鳥翎毛圖 10曲屛 (화조영모도 10곡병)	연도미상	각 124×31.2	지본 수묵채색	진
고01001002	작가미상	민화 책걸이 10폭 中 1폭	19세기 후반	66.8×28.7	견본 채색	진

접수번호	작가	제목	제작연도	크기(cm)	제작기법	감정결과
고01001003	작가미상	평생도	연도미상	각 82.0×30.5	견본 수묵담채	진
고01001004	허련	山水(산수)	연도미상	24.6×31.2	지본 수묵담채	진
고01002002	허련	石蘭圖(석란도)	1878	33.2×59.1	지본 수묵	진
고01002003	허련	괴석모란도	연도미상	각 103.1×44.0	지본 수묵	진
고01002004	정선	觀瀑圖(관폭도)	연도미상	18.7×18.8	견본 수묵	진
고01003001	김홍도	신선도	연도미상	58.7×40.9	견본 수묵담채	傳(전) 김홍도
고01003003	허련	山水圖 8曲屛(산수도 8곡병)	연도미상	각 98.5×36.5	지본 수묵담채	위
고01004001	정선	왜가리	연도미상	19.8x13.3	지본 수묵	진
고01005001	김수규	雪景山水(설경산수)	연도미상	34.8×21.2	지본 수묵담채	위
고01005002	김홍도	神仙圖(신선도)	1776	118.5×56.0	마포에 수묵담채	위
고01005003	심사정	樹下仙人圖(수하선인도)	연도미상	29.4×26.8	지본 수묵담채	진
고01005004	심사정	月夜梅竹圖(월야매죽도)	연도미상	25.2×37.2	지본 수묵담채	진
고01006002	작가미상	초상화	연도미상	108.4×70.0	견본 채색	진
고01008002	작가미상	受陰觀音菩薩圖(수음관음보살도)	연도미상	181.6×80.6	견본 채색	위
고01008003	작가미상	駿馬圖(준마도)	연도미상	17.1×13.6	견본 수묵담채	진
고01008004	작가미상	輿地圖(여지도)-경상도편(필사)	18세기 말~19세기 초	32.2×37.3	목판본	진
고01009001	심사정	江邊閑情(강변한정)	연도미상	28.2×20.8	지본 수묵담채	위
고01009003	강세황	山水圖(산수도)	연도미상	31×23.8	지본 수묵담채	진
고01009004	정선	山水(산수)	연도미상	26.3×38.6	지본 수묵	위
고01009005	장승업	花卉圖 10曲屛(화훼도 10곡병)	연도미상	각 94.8×27.3	감지에 금니	진
고01010002	이명기	讀書多年圖(독서다년도)	연도미상	41.1×35.0	지본 수묵담채	진
고01010003	정선	山水人物圖(산수인물도)	연도미상	45.5×31.3	견본 수묵담채	진
고01011001	허련	四季山水 10曲屛(사계산수 10곡병)	연도미상	각 101.0×42.3	지본 수묵담채	위
고01012001	최북	牧牛圖(목우도)	연도미상	73.2×29.1	견본 수묵담채	위

접수번호	작가	제목	제작연도	크기(cm)	제작기법	감정결과
01101001	황염수	白薔薇(백장미)	연도미상	24.2x33.1	캔버스에 유채	진
01101003	김종학	꽃과 달	2006	145.0x89.0	캔버스에 유채	진
01101004	백남준	무제	1991	54.7x78.3	종이에 혼합재료	위
01101005	백남준	TV	연도미상	33.5x35.3x24.5	copper	위
01101006	김영삼	大道無門(대도무문)	1980	134.6x33.7	지본 수묵	진
01101007	장우성	煙雲山寺(연운산사)	연도미상	90.8x130.7	지본 수묵담채	진
01101008	천경자	뱀	연도미상	20.7x16.5	지본 수묵	진
01101009	서태노	정물	연도미상	60.8x72.5	캔버스에 유채	진
01101010	도상봉	비진도의 여름	1972	24.2x33.1	캔버스에 유채	진
01101013	김원	雪嶽의 初雪(설악위 초설)	1982	61.0x72.5	캔버스에 유채	진
01101014	최영림	봄의 여인들	1970	32.7x23.7	캔버스에 혼합재료	위
01101015	류인	정전	1989	102.0x56.0x44.0	bronze	진
01101016	장욱진	뛰는 아이들	1980	36.5x31.0	캔버스에 유채	진
01101017	권옥연	풍경	연도미상	33.3x24.2	캔버스에 유채	진
01101018	김윤식	정물	1985	97.0x129.5	캔버스에 유채	진
01101019	이중섭	무제	연도미상	13.3x18.4	종이에 채색	위
01101020	이중섭	무제	1941	11.2x16.8	종이에 채색	위
01101021	이상범	秋景山水(추경산수)	연도미상	67.8x119.9	지본 수묵담채	위
01101024	김환기	산	1959	23.8x31.0	종이에 과슈	진
01101025	이우환	with winds	1987	130.0x161.8	캔버스에 피그먼트	진
01101028	변종하	새와 별	연도미상	23.0x30.5	혼합재료	위
01102001	최쌍중	풍경	1991	52.8x72.8	캔버스에 유채	진
01102002	이우환	무제	1984	46.0x33.5	종이에 유채	위
01102003	이응노	무제	연도미상	68.8x137.0	지본 채색	위
01102004	천경자	여인들	1987	57.4x89.6	지본 담채	위
01102005	오지호	자화상	1947	91.0x60.8	캔버스에 유채	위
01102006	김환기	산월	1964	21.8x30.3	종이에 과슈	진
01102007	김환기	산월	1964	22.7x30.3	종이에 과슈	진
01102008	김환기	AIR and SOUND	1971	178.0x128.0	캔버스에 유채	진
01102009	김흥수	누드	1958	50.5x73.3	캔버스에 유채	진
01102010	김흥수	누드	연도미상	22.6x15.8	캔버스에 마운트한 종이 위에 혼합재료	진
01102011	오지호	설경	1965	23.4x32.6	캔버스에 유채	진
01102012	오지호	목련	1966	32.9x45.3	캔버스에 유채	진
01102013	이대원	농원	1989	37.8x45.3	캔버스에 유채	진
01102014	도상봉	라일락	1970	50.3x60.5	캔버스에 유채	진
01102015	장욱진	무제	1979	25.4x17.7	캔버스에 유채	진
01102016	전혁림	무제	연도미상	131.5x264.0	캔버스에 유채	진
01102017	남관	무제	1988	158.4x227.5	캔버스에 꼴라쥬	진
01102018	이중섭	환희	1955	29.5x41.0	종이에 에나멜	신
01102019	이중섭	소	1950년대	27.5x41.5	종이에 유채	진
01102020	이중섭	싸우는 소	1955	27.5x39.5	종이에 에나멜과 유채	진
01102021	이중섭	길	1953	41.5x28.8	종이에 유채	진
01102022	이중섭	자화상	1955	48.5x31.0	종이에 연필	진
01102023	박수근	여인과 소녀들	1964	25.8x32.0	하드보드에 유채	진

접수번호	작가	제목	제작연도	크기(㎝)	제작기법	감정결과
01102024	김환기	무제	연도미상	41.0x53.0	캔버스에 유채	진
01102025	장욱진	무제	1990	21.3x35.5	종이에 매직	진
01102026	김기창	부엉이	연도미상	지름 47.0	지본 수묵담채(扇面)	진
01102027	김기창	青山牧歌(청산목가)	1985	64.3x77.6	견본 수묵채색	위
01102028	이상범	秋景山水(추경산수)	1964	64.5x128.7	지본 수묵담채	진
01102029	김환기	무제	1959	33.1x24.0	캔버스에 유채	위
01102030	박고석	풍경	연도미상	45.3x52.9	캔버스에 유채	위
01102031	권옥연	소녀	연도미상	33.3x24.4	캔버스에 유채	위
01102032	김환기	산월	연도미상	45.5x37.8	캔버스에 유채	위
01102033	박수근	노상	1963	19.7x19.8	하드보드에 유채	진
01102034	이중섭	아이들	연도미상	7.6x14.5	은지에 새김	진
01102035	류경채	여인	1956	45.5x37.7	캔버스에 유채	위
01102036	박상옥	정물	1955	41.2x31.8	목판에 유채	위
01102037	이인성	해경	1933	30.0x37.0	종이에 수채	위
01102038	이인성	풍경	1934	17.8x26.1	종이에 수채	위
01102039	이인성	정물	1933	37.3x29.2	종이에 수채	위
01102041	김상유	무제	연도미상	40.8x31.7	캔버스에 유채	위
01102042	백남준	무제	연도미상	67.8x49.2x9.4	혼합재료	위
01102043	김기창	清川(청천) 빨래터	1984	69.4x77.6	견본 수묵채색	위
01102045	장욱진	소와 나무	1983	33.2x24.1	캔버스에 유채	진
01102046	이인성	풍경	연도미상	23.1x30.1	종이에 오일파스텔	위
01102047	이인성	풍경	연도미상	23.1x30.1	종이에 오일파스텔	위
01102048	이인성	풍경	1934	25.8x17.7	종이에 수채	위
01102049	이인성	해경	1934	10.0x26.1	종이에 수채	위
01102050	박수근	귀로	1964	26.8x34.3	하드보드에 유채	진
01102051	천경자	여인	1986	26.3x23.3	지본 채색	진
01102052	권옥연	무제	연도미상	66.3x56.0	캔버스에 유채	위
01102053	박용인	세-느 강변의 허경	1993	40.8x53.2	캔버스에 유채	진
01102054	오지호	풍경	연도미상	23.6x32.8	목판에 유채	진
01102055	이중섭	두 어린이와 사슴	연도미상	9.0x14.0	종이에 채색	위
01102056	도상봉	풍경	1928	72.5x90.4	캔버스에 유채	위
01102057	나혜석	수원 서호 설경	연도미상	23.8x33.2	목판에 유채	위
01103001	김환기	무제 Ⅰ-69#39	1969	133.0x101.0	캔버스에 유채	진
01103004	박생광	무제	연도미상	63.0x65.0	지본 수묵채색	위
01103005	최욱경	학동마을	1984	37.7x45.3	캔버스에 아크릴	진
01103006	천경자	콩고의 女人(여인)	연도미상	36.0x5.8	종이에 펜, 채색	진
01103007	이중섭	해와 뱀	연도미상	24.3x17.8	종이에 유채	진
01103008	김창열	물방울	1983	72.5x90.7	캔버스에 유채	진
01103009	이대원	Pond	1991	65.0x90.8	캔버스에 유채	진
01103010	최영림	심청전에서	1968	64.4x54.4	하드보드에 혼합재료	진
01103011	김종학	꽃과 나비	2003	25.8x18.0	캔버스에 유채	진
01103013	권진규	여인	연도미상	31.5x29.0x19.0	테라코타	위
01103014	김형관	Long Slow Distance	2010	144.5x144.5	캔버스에 유채	진
01103015	강유진	Pool with Yellow	2008	124.5x159.8	캔버스에 혼합재료	진
01103016	장욱진	풍경	1978	27.3x22.0	캔버스에 유채	진

접수번호	작가	제목	제작연도	크기(cm)	제작기법	감정결과
01103017	김기창	山水(산수)	연도미상	20.3x138.8	지본 수묵담채	진
01103018	양달석	풍경	연도미상	60.0x80.5	캔버스에 유채	진
01103019	김환기	달과 백자와 매화	1963	45.2x52.8	캔버스에 유채	위
01103020	홍종명	새야 새야	1991	52.8x72.5	캔버스에 유채	진
01103021	황술조	호랑이	1938	30.5x39.8	하드보드에 유채	위
01103022	박수근	소녀	연도미상	23.8x19.1	하드보드에 유채	진
01103023	박수근	귀로	1964	25.3x14.8	하드보드에 유채	진
01103024	장욱진	무제	1982	87.8x29.5	종이에 먹	진
01103025	도상봉	정물	연도미상	45.0x52.8	캔버스에 유채	위
01103026	박승무	山水(산수)	연도미상	각 25.0x6.7	종이에 연필	진
01103027	이상범	雪景(설경)	연도미상	42.3x68.2	지본 수묵담채	진
01103028	조성묵	메신저	연도미상	101.5x45.5x53.0	브론즈	진
01103030	백영수	가족	1986	54.8x45.5	캔버스에 유채	진
01103032	이응노	군상	1982	67.7x32.0	지본 수묵	진
01103033	이응노	군상	1983	35.0x67.8	지본 수묵담채	진
01103034	이응노	춤	1983	17.3x133.7	지본 수묵	진
01103035	오지호	풍경	연도미상	37.8x45.3	캔버스에 유채	위
01103036	하태진	풍경	연도미상	62.2x93.8	지본 수묵담채	진
01103037	전성우	青華曼茶羅 (雲雨 #008) (청화만다라(운우#008)	1994	140.0x250.5	캔버스에 유채	진
01103038	김종학	꽃	연도미상	72.7x90.9	캔버스에 아크릴	위
01103039	박수근	두 나무	1962	19.5x21.8	하드보드에 유채	진
01103040	최쌍중	풍경	1990	45.2x52.8	캔버스에 유채	위
01103041	김원	雪岳의 初雪(설악의 초설)	1982	60.5x72.4	캔버스에 유채	위
01103042	김형근	풍경	1971	31.2x39.3	캔버스에 유채	진
01103043	천경자	무희	1979	32.9x23.9	지본 채색	위
01103044	천경자	여인	연도미상	32.8x25.3	지본 채색	진
01104001	양달석	소와 목동	연도미상	45.5x53.0	캔버스에 유채	진
01104002	박상옥	菩薩-文殊菩薩像 (보살-문수보살상)	1967	130.0x64.9	캔버스에 유채	진
01104003	김흥수	무제	연도미상	16.8x30.3	하드보드에 유채	진
01104004	이응노	군상	1988	45.0x69.3	지본 수묵	진
01104005	김형근	풍경	1973	45.5x37.8	캔버스에 유채	진
01104006	김환기	십자구도	연도미상	35.0x24.0	종이에 과슈	위
01104007	홍종명	果樹園(과수원)집딸	1989	45.3x52.9	캔버스에 유채	진
01104008	오치균	무제	1990	106.0x67.0	캔버스에 아크릴	진
01104009	김환기	무제	연도미상	55.3x37.3	신문지에 유채	진
01104010	김환기	창공을 날으는 새	1958	81.3x60.0	캔버스에 유채	진
01104011	김환기	무제	연도미상	51.0x40.0	캔버스에 유채, 모래	진
01104012	황술조	풍경	연도미상	39.3x49.9	캔버스에 유채	위
01104013	김환기	작품	1959	11.3x46.7	송이에 과슈	진
01104014	박항률	새벽	2008	90.9x72.7	캔버스에 아크릴	진
01104015	이강소	AN ISLAND	2007	72.7x91.1	캔버스에 유채	위
01104016	권옥연	풍경	연도미상	58.3x65.4	캔버스에 유채	위
01104017	박수근	농악	연도미상	29.5x39.5	캔버스에 유채	위
01104018	김창열	물방울	1991	72.5x90.8	마포에 유채	위

접수번호	작가	제목	제작연도	크기(cm)	제작기법	감정결과
01104019	도상봉	라일락	1971	53.0x45.5	캔버스에 유채	진
01104020	이우환	Dialogue	2007	146.4x114.0	캔버스에 피그먼트	진
01104021	김창열	물방울	1993	45.6x38.0	마포에 유채	진
01104022	전혁림	港口(항구)	연도미상	52.8x45.3	캔버스에 유채	진
01104023	이쾌대	자화상	1954	42.5x33.5	캔버스에 유채	위
01104024	김기창	청록산수	연도미상	67.0x125.5	견본 수묵채색	위
01104025	홍종명	새야 새야	1979	45.2x52.5	캔버스에 유채	진
01104026	김종학	여름풍경	연도미상	72.3x90.7	캔버스에 유채	진
01104027	김종학	꽃	연도미상	52.9x41.1	캔버스에 유채	진
01104029	이상범	秋景山水(추경산수)	연도미상	31.5x119.4	지본 수묵담채	위
01104030	최욱경	산	1984	53.4x116.4	캔버스에 아크릴	진
01104031	이중섭	아이들	연도미상	17.3x25.4	종이에 유채	위
01104032	이중섭	꽃과 아이들	1955	14.1x9.1	종이에 혼합재료	위
01104033	김환기	Ⅶ-66	1966	60.5x91.0	캔버스에 유채	진
01104034	장욱진	무제	1983	27.1x22.1	캔버스에 유채	위
01104035	황영성	가족이야기	2007	60.5x72.5	캔버스에 유채	진
01105001	백남준	무제	2001	60.0x80.0	모니터, 나무프레임에 유채	진
01105004	장욱진	무제	1987	33.4x24.7	캔버스에 유채	위
01105005	오윤	천렵	1984	28.0x35.7	목판화	진
01105007	이응노	무제	1977	21.4x14.4	종이에 채색	위
01105008	이인성	초가설경	1948	72.5x91.0	캔버스에 유채	위
01105009	이인성	풍경	1938	61.3x92.0	캔버스에 유채	위
01105010	김환기	무제	연도미상	29.9x21.3	종이에 과슈	진
01105011	권옥연	풍경	연도미상	24.1x33.4	캔버스에 유채	진
01105012	김창열	물방울	2003	40.8x31.7	마포에 유채	진
01105013	김환기	무제	연도미상	57.6x38.0	신문지에 유채	진
01105014	이중섭	꽃과 아이들	1955	21.5x14.5	종이에 혼합재료	위
01105015	전혁림	한려수도	연도미상	61.0x121.5	캔버스에 유채	진
01105017	이중섭	무제	연도미상	10.0x60.0	종이에 채색	위
01105018	김창열	물방울	1973	91.9x72.8	캔버스에 유채	진
01105019	김대중	民主回復 祖國統一 (민주회복 조국통일)	1988	125.5x33.2	종이에 먹	진
01105021	김기창	群馬山水(군마산수)	1984	61.0x203.2	금지에 수묵담채	진
01105023	김기창	靑綠山水(청록산수)	연도미상	64.5x122.2	견본 수묵채색	진
01105024	장우성	群鹿圖(군록도)	1963	79.3x329.6	지본 수묵담채	진
01105025	김환기	삐에로	1959	72.8x90.9	캔버스에 유채	위
01105026	김창열	물방울	1991	80.5x116.5	마포에 유채	위
01105027	이중섭	물고기와 게와 아이들	연도미상	18.0x12.0	종이에 펜, 채색	위
01105028	곽인식	무제	1946	91.2x72.8	캔버스에 유채	진
01105029	서동진	풍경	1938	50.4x60.4	캔버스에 유채	위
01105030	권옥연	풍경	연도미상	18.8x24.2	캔버스에 유채	진
01105031	김기창	靑綠山水(청록산수)	연도미상	44.8x52.5	지본 수묵채색	진
01105033	김기창	진돗개	연도미상	63.3x90.9	지본 수묵담채	진
01105034	김기창	장생도	1982	44.8x52.4	지본 수묵담채	진
01105035	김은호	壽如赤松(수여적송)	1966	139.5x120.7	지본 수묵담채	진

접수번호	작가	제목	제작연도	크기(cm)	제작기법	감정결과
01105036	김기창	장닭	연도미상	64.7x84.8	지본 수묵담채	진
01106001	김훈	누드	연도미상	72.3x60.5	캔버스에 유채	진
01106003	최영림	무제	1981	53.5x77.3	종이에 혼합재료	위
01106004	이대원	농원	1987	38.0x45.5	캔버스에 유채	진
01106005	이대원	소나무	1976	53.0x41.0	캔버스에 유채	진
01106006	이대원	농원	1978	43.8x51.7	캔버스에 유채	진
01106007	변종하	달과 나비	연도미상	50.2x60.5	패널에 유채, 혼합재료	진
01106008	이만익	연오랑과 세오녀	연도미상	38.0x45.7	캔버스에 유채	진
01106009	김환기	무제	1970	60.0x20.0	캔버스에 유채	위
01106010	김영주	신화시대 '사람'	1990	72.9x90.5	캔버스에 유채	위
01106011	김영주	신화시대 '신화'	1990	72.5x90.9	캔버스에 유채	위
01106012	장욱진	무제	1989	34.1x20.3	캔버스에 유채	위
01106013	이대원	농원	1976	72.3x90.5	캔버스에 유채	진
01106014	이대원	농원	1989	72.9x100.0	캔버스에 유채	진
01106015	전혁림	인물	연도미상	45.0x53.0	캔버스에 유채	진
01106016	김창열	물방울	2002	60.5x72.7	마포에 유채	진
01106018	김환기	무제	연도미상	24.0x33.5	캔버스에 유채	위
01106019	윤중식	풍경	연도미상	45.5x37.8	캔버스에 유채	진
01106020	김영철	雪景(설경)	연도미상	70.0x129.8	지본 수묵담채	진
01106023	김영삼	恨古人不見我(한고인불견아)	2001	130.5x34.5	지본 수묵	진
01106024	남관	무제	1967	26.7x35.9	종이에 유채	위
01106025	남관	무제	연도미상	29.3x48.3	캔버스에 유채	위
01106026	천경자	풍경	1974	27.8x35.4	종이에 펜, 채색	위
01106027	김종학	야생화	연도미상	60.5x72.5	캔버스에 유채	위
01106028	김환기	항아리와 매화	1955	64.8x90.9	캔버스에 유채	진
01106029	이대원	나무	1983	24.1x33.5	캔버스에 유채	진
01106030	김흥수	고민	1960년대	129.5x161.9	캔버스에 유채	진
01106031	박수근	노상	연도미상	26.4x15.9	하드보드에 유채	진
01106032	문학진	微生界의 抽象(미생계의 추상)	1958	96.8x130.5	캔버스에 유채	진
01106033	박생광	모란도	연도미상	56.9x56.2	견본 수묵채색	진
01106034	박생광	모란도	연도미상	56.7x56.2	견본 수묵채색	진
01106035	이종상	于勒育梧圖(우륵육오도)	연도미상	37.5x28.5	지본 수묵담채	진
01106036	이우환	조응	1996	161.8x130.5	캔버스에 피그먼트	진
01106037	박수근	무제	연도미상	37.8x45.5	캔버스에 유채	위
01106038	김한	다시 손에게	1987	180.0x180.0	한지에 혼합재료	진
01106039	박고석	바위섬	연도미상	22.7x27.3	목판에 유채	진
01106040	박수근	귀로	1963	11.5x21.0	하드보드에 유채	진
01106041	임직순	정물	1990	45.2x52.7	캔버스에 유채	진
01106042	윤중식	풍경	1976	40.8x52.8	캔버스에 유채	진
01106043	박수근	이기업은 소녀	연도미상	25.1x21.2	캔버스에 뮤채	위
01106044	박수근	樹下(수하)	연도미상	18.6x24.2	캔버스에 유채	위
01106045	김종학	풍경	2003	45.2x53.0	캔버스에 유채	위
01106046	김두환	어부	1983	112.0x145.0	캔버스에 유채	진
01106047	박수근	풍경	연도미상	28.3x40.6	종이에 고무판	위
01106048	장리석	南海의 女人들(남해의 여인들)	1994	53.0x72.5	캔버스에 유채	진

접수번호	작가	제목	제작연도	크기(cm)	제작기법	감정결과
01106049	권옥연	소녀	연도미상	33.2x24.3	캔버스에 유채	위
01106050	김종학	밤풍경	1998	72.5x91.2	캔버스에 유채	진
01107001	변관식	鱗樂八幅連結屏風 (인락8폭연결병풍)	연도미상	84.7x314.2	지본 수묵담채	위
01107002	김선두	푸른밤의 여로 (A Journey of Green Night)	2010	64.3x119.5	지본 수묵채색	진
01107003	김환기	꽃가게	연도미상	27.3x21.2	캔버스에 유채	진
01107004	이중섭	이중섭 자화상	1950	38.0x45.4	캔버스에 유채	위
01107005	황유엽	연가	1990	72.5x90.8	캔버스에 유채	진
01107006	김창열	물방울	1977	50.0x50.0	마포에 유채	진
01107007	이중섭	소년과 게	연도미상	30.2x23.7	종이에 유채	위
01107008	최영림	가족들	1983	41.8x60.4	캔버스에 혼합재료	진
01107009	이우환	Dialog "Silence"	2006	225.0x300.0	패널에 아크릴	진
01107010	신익희	陰符經(음부경)	1951	61.5x117.5	지본 수묵	진
01107011	이시영	蓮性自潔(연성자결)	연도미상	135.0x32.0	지본 수묵	진
01107012	나혜석	풍경	연도미상	60.0x87.4	캔버스에 유채	위
01107014	곽인식	무제	1983	76.3x57.0	종이에 채색	위
01107015	김창열	회귀	1993	61.0x72.9	마포에 유채	진
01107016	김기창	목련과 새	1973	91.5x39.5	지본 수묵담채	진
01107017	도상봉	백자항아리와 장미	연도미상	45.0x52.8	캔버스에 유채	위
01107018	이중섭	흰 소	연도미상	20.4x30.2	목판에 유채	위
01107019	박수근	무제	연도미상	22.0x27.4	캔버스에 유채	위
01107020	김종학	꽃밭	2003	19.3x25.6	과반에 유채	위
01107021	이대원	산	1984	80.5x100.2	캔버스에 유채	진
01107022	이대원	나무	1972	52.5x41.3	캔버스에 유채	진
01107023	전광영	AGGREGATION 03-D162	2003	101.0x176.0	한지에 혼합재료	진
01107024	장욱진	산수	1988	45.0x35.2	캔버스에 유채	진
01108001	황유엽	牧歌(목가)	1991	72.5x90.8	캔버스에 유채	위
01108002	김종영	무제	연도미상	61.5x27.0x27.0	목조	위
01108004	전혁림	港口(항구)	연도미상	45.2x52.9	캔버스에 유채	위
01108005	유영국	정물	연도미상	99.8x80.8	캔버스에 유채	위
01108006	이중섭	소	연도미상	20.4x25.2	천에 유채	위
01108007	이중섭	물고기와 게와 아이들	연도미상	19.3x26.4	종이에 혼합재료	진
01108008	천경자	여인	1987	35.5x25.2	종이에 복사	위
01108009	이중섭	소	연도미상	21.7x30.4	목판에 유채	위
01108010	홍종명	果樹園(과수원)집 딸	1989	72.5x90.9	캔버스에 유채	진
01108011	김원	北漢山(북한산)	1984	45.5x53.0	캔버스에 유채	진
01108012	천경자	꽃	1961	40.8x31.5	캔버스에 유채	위
01108014	김창열	물방울	1996	72.5x90.8	마포에 유채	위
01108015	천경자	개구리	연도미상	35.2x67.9	지본 수묵담채	위
01108016	변관식	春景(춘경)	연도미상	33.6x135.2	지본 수묵담채	위
01108017	변관식	春景(춘경)	연도미상	133.8x37.2	지본 수묵담채	위
01108018	변관식	雪景(설경)	연도미상	133.8x37.2	지본 수묵담채	위
01108019	박정희	自主國防(자주국방)	1968	65.2x21.1	종이에 먹	위
01108020	김환기	15-Ⅰ-68 Ⅱ	1968	56.5x37.7	신문지에 과슈	진
01108021	김창열	물방울	2004	62.0x120.0	캔버스에 모래, 유채	진

접수번호	작가	제목	제작연도	크기(cm)	제작기법	감정결과
01108022	천경자	꽃과 여인	1981	39.9x32.8	종이에 채색	위
01108024	김창열	물방울	1992	72.7x60.4	마포에 유채	위
01108026	김종학	무제	연도미상	32.6x23.8	마포에 유채	위
01108027	천경자	꽃과 여인	1977	20.9x17.9	종이에 채색	위
01108028	최병소	무제	연도미상	54.8x79.0	신문지에 연필	진
01108029	이우환	무제	1995	18.0x25.7	캔버스에 피그먼트	진
01108030	오지호	해경	1965	26.8x34.6	캔버스에 유채	진
01108031	박고석	설경	1979	49.6x60.5	캔버스에 유채	진
01108032	변종하	무제	연도미상	33.8x53.8	캔버스에 혼합재료	진
01108033	김형근	宴歌(연가)	1998	34.0x24.0	캔버스에 유채	진
01108034	김종학	무제	2001	65.2x90.7	캔버스에 유채	진
01108035	김종학	꽃과 나비	2003	45.2x52.9	캔버스에 유채	진
01108036	김종학	꽃과 새	2004	37.5x45.7	캔버스에 유채	진
01108037	김창열	물방울	2002	27.8x22.1	캔버스에 유채	위
01108038	이왈종	서귀포	연도미상	42.8x32.5	한지에 혼합재료	진
01108039	오승윤	裸婦(나부)	연도미상	52.7x79.8	캔버스에 유채	진
01108040	권옥연	무제	연도미상	97.0x120.3	캔버스에 유채	진
01108041	이중섭	드로잉 화첩(총 14점)	연도미상	24.0x14.3	종이에 혼합재료	위
01108042	천경자	금붕어	연도미상	34.0x34.0	지본 수묵담채	진
01109001	박수근	노인	1959	25.9x19.3	종이에 연필	진
01109002	박수근	노상의 여인들	1959	19.3x25.6	종이에 연필	진
01109003	김흥수	누드	연도미상	24.4x17.3	종이에 수채	진
01109004	김흥수	누드	연도미상	17.8x24.6	종이에 수채	진
01109005	김흥수	무제	연도미상	50.8x40.5	캔버스에 유채	진
01109006	김종학	호박꽃	2002	33.2x24.2	캔버스에 유채	진
01109007	김종학	꽃과 벌	연도미상	27.0x29.0x5.0	과반에 유채	진
01109008	전혁림	무제	연도미상	53.0x45.5	캔버스에 유채	진
01109009	전혁림	한려수도	1987	36.2x79.7	캔버스에 유채	진
01109010	장욱진	가족	1978	18.1x25.6	캔버스에 유채	진
01109011	천경자	타히티	연도미상	26.8x23.8	종이에 펜, 채색	진
01109012	손응성	석류	연도미상	27.3x40.5	캔버스에 유채	진
01109013	오윤	강쟁이 다리쟁이	연도미상	41.3x39.0	고무판	진
01109014	이중섭	흰 소	연도미상	20.4x30.2	목판에 유채	위
01109015	천경자	꽃과 여인	1978	28.3x31.5	종이에 채색	위
01109016	천경자	여인	1977	34.4x23.6	종이에 채색	위
01109018	천경자	꽃과 여인	1973	59.6x39.7	지본 채색	진
01109019	백남준	MY FAUST-ART	1989~1991	266.0x127.0x87.0	9˝ TV 수상기 25대와 레이저디스크 플레이어 3대 등	진
01109020	노은님	무제	1997	148.0x208.7	종이에 혼합재료	진
01109021	박수근	정물	1964	15.0x21.0	종이에 연필	진
01109022	박수근	제비	연도미상	21.2x28.5	종이에 연필	진
01109023	박고석	풍경	연도미상	13.0x15.2	종이에 펜, 담채	진
01109024	오지호	풍경	연도미상	60.5x121.0	캔버스에 유채	위
01109025	김종학	꽃과 새	2003	72.7x90.5	캔버스에 아크릴	위
01109026	천경자	여인	연도미상	26.9x23.6	지본 수묵담채	진

288

접수번호	작가	제목	제작연도	크기(cm)	제작기법	감정결과
01109027	천경자	무제	연도미상	22.3x21.2	종이에 인쇄	위
01109028	천경자	노란꽃과 여인	1986	27.2x23.9	지본 채색	진
01109029	천경자	산타도밍고 푸에블로女人(여인)	1981	27.0x24.0	지본 채색	진
01109030	천경자	풍경	1987	31.8x40.7	지본 채색	진
01109031	천경자	꽃과 여인	1989	40.5x31.5	지본 채색	진
01109032	김창열	물방울	2003	27.0x21.8	캔버스에 유채	위
01109033	전혁림	항구	연도미상	52.7x45.3	캔버스에 유채	진
01109034	이한우	정물	1991	32.0x40.8	캔버스에 유채	진
01109035	남관	무제	1961	80.4x99.7	캔버스에 유채	위
01109037	최병기	무제II	1987	97.0x145.5	캔버스에 아크릴	진
01109038	김종학	하경	2009	60.5x72.5	캔버스에 유채	진
01110001	전혁림	항구	연도미상	52.7x45.3	캔버스에 유채	진
01110002	김흥수	누드	연도미상	43.2x32.3	종이에 유채	진
01110003	장욱진	무제	1982	40.5x31.9	캔버스에 유채	위
01110004	홍종명	果樹園(과수원)집 딸	1990	31.9x41.0	캔버스에 유채	진
01110005	손상기	공작도시-방치	1984	130.1x129.8	캔버스에 유채	진
01110007	청담	山山水水(산산수수)	1960	124.3x64.5	지본 수묵	진
01110008	박수근	나무와 두 여인	연도미상	65.0x47.4	캔버스에 유채	위
01110009	이중섭	소	연도미상	19.5x30.2	하드보드에 유채	위
01110010	이중섭	아이들	연도미상	9.7x15.2	은지에 새김	위
01110011	김종학	꽃무리	2002	60.5x72.5	캔버스에 유채	진
01110012	이우환	바람	연도미상	35.1x52.0	종이에 피그먼트	위
01110013	천칠봉	풍경	1970	129.5x162.0	캔버스에 유채	진
01110014	박노수	무제	1983	54.5x95.3	종이에 인쇄	위
01110015	김영주	신화시대-사랑	1991	71.6x60.5	캔버스에 유채	위
01110016	김기창	청산목가	연도미상	68.3x129.2	견본 수묵채색	위
01110017	김종학	하경	2001	45.5x53.0	캔버스에 유채	위
01110018	박수근	아이업은 여인	1958	21.2x15.2	종이에 연필	위
01110019	임직순	꽃	1988	53.8x65.2	캔버스에 유채	위
01110020	오승윤	무제	연도미상	37.8x45.3	캔버스에 유채	위
01110021	황유엽	母情(모정)	1991	45.5x38.0	캔버스에 유채	진
01110022	이숭섭	아이들과 물고기와 게	연도미상	27.7x18.5	종이에 유채	진
01110023	김환기	산월	1963	22.8x33.3	종이에 과슈	신
01110024	김인승	장미	1941	15.0x15.0	캔버스에 유채	진
01110025	이중섭	무제	연도미상	15.7x11.2	종이에 혼합재료	위
01110026	박생광	서학도	1974	80.0x239.0	지본 수묵담채	위
01110028	김환기	故鄕(고향)생각	1963	33.1x32.2	캔버스에 유채	위
01110029	장성순	인물	1957	72.5x60.5	캔버스에 유채	진
01110030	박수근	노상	연도미상	18.5x25.0	하드보드에 유채	위
01110031	조덕현	박수근에 대한 경의	2011	244x214x458	캔버스에 콘테와 연필: 나무구조물	진
01110032	박수근	歸路(귀로)	1964	13.4x11.5	하드보드에 유채	진
01110033	김은호	竹林七賢(죽림칠현)	연도미상	33.5x92.5	견본 수묵담채	위
01111001	천경자	케냐 마사이 암보세리에서	1974	24.0x35.1	종이에 펜, 채색	진
01111002	최영림	무제	1975	20.1x22.8	종이에 은지 꼴라쥬, 채색	진

접수번호	작가	제목	제작연도	크기(cm)	제작기법	감정결과
01111003	도상봉	라일락	1970	52.6x65.2	캔버스에 유채	위
01111004	이인성	풍경	1944	40.5x53.0	캔버스에 유채	위
01111005	사석원	호랑이	연도미상	45.5x53.0	캔버스에 유채	진
01111006	천경자	꽃과 여인	연도미상	26.5x19.5	지본 채색	위
01111007	도상봉	정물	1959	24.5x33.7	캔버스에 유채	진
01111009	김환기	山月(산월)	연도미상	12.5x35.3	종이에 과슈	진
01111010	박수근	기와집	1956	21.4x28.8	종이에 연필, 크레파스	진
01111011	이대원	농원	연도미상	91.8x116.8	캔버스에 유채	위
01111012	전혁림	十長生(십장생)	1998	90.5x90.7	캔버스에 유채	진
01111013	천경자	케냐	1974	24.2x35.1	종이에 펜, 담채	진
01111014	김환기	15-Ⅶ-68	1968	45.9x30.4	종이에 연필, 펜	진
01111015	오지호	목련	연도미상	30.5x40.5	캔버스에 유채	진
01111016	임옥상	일월도	연도미상	91.3x171.6	혼합재료	진
01111017	김환기	작품	1973	91.0x56.0	종이에 유채	진
01111018	천경자	花鳥圖(화조도)	연도미상	64.6x64.2	지본 채색	위
01111019	이상범	雪景(설경)	연도미상	31.5x66.0	지본 수묵담채	진
01111021	윤중식	무제	연도미상	26.5x38.7	종이에 유채	진
01111022	김창열	물방울	1978	100.0x73.0	마포에 유채	진
01111023	이우환	선으로부터	1976	72.5x60.5	캔버스에 피그먼트	진
01111024	김환기	무제	연도미상	19.3x29.2	종이에 크레파스	위
01111025	김환기	EN HIVER	1964	63.8x48.5	캔버스에 유채	진
01111026	박재영	playground stage no.5	2011	50.0x25.0x45.0	프리믹스 라돌 및 기타 혼합재료	진
01111027	천경자	황금의 비	1982	22.9x31.1	종이에 인쇄	위
01111029	김환기	해바라기	1958	60.5x35.9	종이에 과슈	진
01111030	이인성	누드	1947	62.8x54.0	캔버스에 유채	위
01111031	이인성	정물	연도미상	31.8x40.8	캔버스에 유채	위
01111032	김종학	호박꽃	2003	19.0x18.7	과반에 유채	진
01111033	김종학	설악산	1999	53.0x65.0	캔버스에 유채	진
01111034	김종학	설경	연도미상	60.2x72.8	캔버스에 유채	진
01111035	김종학	하경	연도미상	99.5x80.0	캔버스에 유채	진
01111036	김창열	물방울	1986	161.8x130.2	캔버스에 유채	진
01111037	김만술	해방	1947	70.0x30.0x30.0	흙 벽화기법에 천연안료	진
01111038	이응노	문자추상	좌1964 우1969	각 134.0x69.0	지본 수묵채색	진
01111039	오지호	풍경	1971	60.5x72.9	캔버스에 유채	위
01111040	박생광	雪景(설경)	1962	45.8x53.3	캔버스에 유채	위
01111041	김한	浦口 窓가의 가을 (포구 창가의 가을)	1993	45.3x53.2	캔버스에 유채	진
01111042	변관식	漾波鯉樂(량파이락)	1961	61.8x112.3	지본 수묵담채	위
01111043	김종학	풍경	2005	45.3x52.9	캔버스에 유채	진
01111044	황엽수	풍경	1982	69.3x89.0	캔버스에 유채	진
01111045	장욱진	무제	1979	43.6x33.1	종이에 수채	진
01112001	박수근	불새	연도미상	24.1x33.2	캔버스에 유채	위
01112002	김기창	탈곡	연도미상	50.7x56.0	견본 수묵채색	진
01112003	장욱진	彌勒尊如來佛(미륵존여래불)	연도미상	135.8x68.9	한지에 먹	진

접수번호	작가	제목	제작연도	크기(cm)	제작기법	감정결과
01112004	권옥연	정물	연도미상	22.6x15.8	종이에 유채	진
01112005	이종우	풍경	연도미상	67.0x88.7	캔버스에 유채	위
01112006	김흥수	누드	1996	40.3x58.9	종이에 혼합재료	진
01112007	박정희	청풍만리	1970	27.2x66.5	종이에 먹	위
01112008	허건	松老壽長(송노수장)	1987	32.0x130.3	지본 수묵담채	위
01112009	김흥수	얼굴	1990	29.7x53.2	캔버스에 혼합재료	진
01112010	이우환	선으로부터	1980	90.8x72.6	캔버스에 피그먼트	진
01112011	장욱진	무제	1987	33.2x46.2	종이에 먹	진
01112012	장욱진	무제	1980	46.0x30.8	종이에 먹	진
01112013	김창열	물방울	1974	91.8x72.8	캔버스에 유채	진
01112014	이대원	농원	1982	31.6x41.0	캔버스에 유채	진
01112015	이상범	雪景(설경)	연도미상	26.5x65.8	지본 수묵담채	진
01112016	김옥진	산수화	1968	95.0x180.0	지본 수묵	진
01112017	민경갑	산수화	1971	130.0x176.0	지본 수묵	진
01112018	이상범	閑郊(한교)	1931	130.0x175.0	지본 수묵	진
01112019	김옥진	산수화	연도미상	95.0x183.0	지본 수묵	진
01112020	민경갑	장미	1971	98.0x180.0	지본 수묵담채	진
01112021	이인배	북한산 백운봉	2000	128.0x178.0	지본 수묵	진
01112022	이창범	암자로 가는 길	2000	103.0x105.0	캔버스에 유채	진
01112023	오숙환	빛과 시공간	연도미상	26.5x102.5	지본 수묵	진
01112024	오숙환	빛과 시공간	연도미상	63.0x111.0	지본 수묵	진
01112025	서희환	이은상시	1972	130.0x42.0	종이에 먹	진
01112026	싫우식	용법무사	2000	75.0x65.0	종이에 먹	진
01112027	김중만	사슴	연도미상	118.0x178.0	Digital Print	진
01112028	김중만	킬리만자로의 석양	연도미상	118.0x178.0	Pigment Print	진
01112029	박수근	정물	연도미상	29.6x45.5	종이에 혼합재료	진
01112030	남관	Fenêtré d'hiver	1956	99.2x64.4	캔버스에 유채	진
01112031	김종학	풍경	연도미상	60.3x72.5	캔버스에 유채	위
01112032	박성남	층-소풍가는 날	2009	90.5x116.5	캔버스에 유채	진
01112033	이준	무제	1973	각 37.0x18.0	종이에 유채	진
01112034	이중섭	물고기와 게와 아이들	연도미상	27.9x36.1	종이에 혼합재료	위
01112035	김창열	물방울	1994	40.2x65.0	마포에 유채	진
01112036	장리석	餘談(여담)	1993	24.0x33.2	캔버스에 유채	진
01112037	김흥수	머리감는 여인像(상)	1993	55.0x98.7	캔버스에 혼합재료	진
01112038	이중섭	소	연도미상	32.0x33.0	종이에 유채	위
01112039	천경자	깔멜市場(시장)	연도미상	21.4x27.7	종이에 펜, 채색	위
01112040	이상범	秋景山水(추경산수)	1957	95.8x260.7	지본 수묵담채	진
01112041	이중섭	새장과 새	연도미상	26.2x36.4	종이에 유채	진
01112042	박수근	손자 성남2세	1947	19.5x29.3	캔버스에 유채	위
01112043	윤중식	풍경	연도미상	40.5x31.8	캔버스에 유채	진
01112044	박수근	대화	1960년대	19.5x24.7	하드보드에 유채	진
01112045	박고석	풍경	연도미상	45.5x53.0	캔버스에 유채	진
01112046	이대원	담	1976	45.5x53.0	캔버스에 유채	진
01112047	장발	해경	1953	45.5x61.0	캔버스에 유채	진
01112048	이우환	조응	1993	227.3x181.8	캔버스에 피그먼트	진

접수번호	작가	제목	제작연도	크기(cm)	제작기법	감정결과
01112049	이우환	조응	1999	91.0x116.8	캔버스에 피그먼트	진
01112050	김창열	물방울	1975	50.1x50.1	마포에 유채	진
01112051	나혜석	풍경	연도미상	29.6x37.3	목판에 유채	위
고01103001	장승업	花鳥翎毛對聯(화조영모대련)	연도미상	각 125.6x33.9	지본 수묵담채	진
고01103002	김홍도	麻姑(마고)	연도미상	22.6x16.1	지본 수묵담채	傳(전) 김홍도
고01103003	윤두서	樹下靜觀(수하정관)	연도미상	27.8x20.3	견본 수묵	진
고01103004	윤두서	酒酣走馬(주감주마)	연도미상	27.8x20.3	지본 수묵	진
고01104001	민영익	石蘭圖(석란도)	연도미상	32.0x59.3	지본 수묵	진
고01104002	김수철	山水圖(산수도)	연도미상	120.3x38.8	지본 수묵담채	위
고01104003	작가미상	阿彌陀三尊佛(아미타삼존불)	연도미상	158.0x89.0	견본 채색	진
고01104004	이방운	山水圖(산수도)	연도미상	26.8x32.9	지본 수묵담채	진
고01104005	김응환	普德菴(보덕암)	연도미상	33.3x49.6	견본 수묵담채	傳(전) 김응환
고01104006	조속	宿鳥圖(숙조도)	연도미상	39.8x27.5	지본 수묵	傳(전) 조속
고01105001	정선	山水(산수)	연도미상	45.9x23.0	지본 수묵담채	위
고01105002	장승업	歸漁圖(귀어도)	연도미상	84.3x35.5	지본 수묵	위
고01105003	작가미상	이채 초상	연도미상	66.3x33.7	견본 수묵담채	위
고01105004	이재	간찰	1719	26.2x37.2	종이에 먹	진
고01105005	정선	蠹石亭(총석정)	연도미상	45.9x23.0	지본 수묵담채	위
고01105006	비사문당	妙法蓮華經 卷一(묘법연화경 권1)	17세기경	22.0x1032.0	종이에 목판본	진
고01105007	김홍도	화조도	연도미상	85.3x41.4	견본 수묵담채	위
고01105008	안중식	山水圖 對聯(산수도 대련)	연도미상	각 144.7x36.7	견본 수묵담채	진
고01105010	김정희	阮堂屛風(완당병풍)	연도미상	103.9x46.6	지본 수묵	위
고01105011	비사문당	妙法蓮華經 卷二(묘법연화경 권2)	17세기경	29.9x1199.8	종이에 목판본	진
고01105012	비사문당	妙法蓮華經 卷三(묘법연화경 권3)	17세기경	29.8x1133.0	종이에 목판본	진
고01105013	비사문당	妙法蓮華經 卷四(묘법연화경 권4)	17세기경	30.0x992.8	종이에 목판본	진
고01105014	비사문당	妙法蓮華經 卷五(묘법연화경 권5)	17세기경	30.0x1087.0	종이에 목판본	진
고01105015	비사문당	妙法蓮華經 卷六(묘법연화경 권6)	17세기경	29.4x1052.6	종이에 목판본	진
고01105016	비사문당	妙法蓮華經 卷七(묘법연화경 권7)	17세기경	29.5x966.0	종이에 목판본	진
고01105017	비사문당	妙法蓮華經 卷八(묘법연화경 권8)	17세기경	29.5x857.0	종이에 목판본	진
고01105018	유덕장	墨竹圖(묵죽도)	연도미상	101.0x48.0	지본 수묵	진
고01105020	작가미상	송치규 영정	1826	148.5x74.0	견본 채색	진
고01106001	최북	江村(강촌)	연도미상	93.1x48.8	지본 수묵담채	진
고01106002	이재관	山水(산수)	연도미상	104.8x32.0	지본 수묵담채	傳(전) 이재관
고01107002	김정희	三世耆英之家(삼세기영지가)	연도미상	21.5x117.5	지본 수묵	진
고01107003	고종황제	孝友是保家(효우시보가)	1916	31.7x118.0	지본 수묵	진
고01108001	이인상	觀瀑圖(관폭도)	연도미상	32.0x22.9	지본 수묵	진
고01108002	작가미상	水月觀音圖(수월관음도)	연도미상	156.0x82.7	견본 채색	위
고01108003	김정희	秋史 書札(추사 서찰)	연도미상	35.6x25.5	종이에 먹	위
고01108004	김정희	申紫霞 詩句(신자하 시구)	연도미상	각 87.0x14.0	지본 수묵	진
고01108005	김정희	文人山水(문인산수)	연도미상	25.2x37.5	지본 수묵	위
고01108006	정선	長安寺(장안사)	연도미상	33.3x43.5	견본 수묵채색	위
고01108007	김홍도	竹石圖(죽석도)	연도미상	41.8x27.3	종이에 인쇄	위
고01109001	이하응	石蘭圖 對聯(석란도 대련)	연도미상	각 103.5x27.5	지본 수묵	위
고01109003	작가미상	水月觀音圖(수월관음도)	연도미상	156.0x82.7	견본 채색	위
고01109004	정선	通川門岩(통천문암)	연도미상	24.7x18.8	견본 수묵담채	진

접수번호	작가	제목	제작연도	크기(cm)	제작기법	감정결과
고01109005	이하응	石蘭圖 對聯(석란도 대련)	연도미상	각 107.3x32.4	견본 수묵	위
고01109006	정학교	墨竹圖(묵죽도)	연도미상	20.4x27.2	견본 수묵	진
고01109007	정학교	石欄圖(석란도)	연도미상	20.4x27.2	견본 수묵	진
고01109008	안중식	壽山福海(수산복해)	1916	48.8x25.6	지본 수묵	위
고01109009	안중식	猫雀圖(묘작도)	연도미상	130.5x38.0	지본 수묵담채	진
고01109010	최북	松下觀水圖(송하관수도)	연도미상	27.5x24.1	지본 수묵담채	진
고01110001	안중식	翎毛圖(영모도)	연도미상	127.0x29.7	견본 수묵채색	위
고01110002	허련	塊石牡丹圖 對聯(괴석모란도 대련)	연도미상	각 97.0x50.5	지본 수묵	진
고01111002	김정희	硬黃佳帖寫銀鉤(경황가첩사은구)	연도미상	120.3x24.3	지본 수묵	위
고01111003	정선	山水圖(산수도)	연도미상	17.8x21.5	견본 수묵	위
고01111004	강세황	觀瀑圖(관폭도)	연도미상	25.2x23.9	지본 수묵담채	傳(전) 강세황
고01111005	정선	佛影寺(불영사)	연도미상	21.8x31.5	견본 수묵	진
고01111006	작가미상	金剛全圖 10曲屛(금강전도 10곡병)	19세기	각 76.0x41.2	견본 수묵담채	진
고01112001	안평대군	君恩未報惟雙淚(군은미보유쌍루)	연도미상	96.2x46.8	종이에 먹	위
고01112002	장승업	器皿折枝圖(기명절지도)	연도미상	각 125.6x28.2	지본 수묵담채	진
고01112003	정선	怪石菊花圖(괴석국화도)	연도미상	29.0x36.9	지본 수묵	위
고01112004	장승업	器皿折枝圖 8曲屛 (기명절지도 8곡병)	연도미상	각 150.0x30.4	지본 수묵담채	위

2012년
감정 목록

접수번호	작가	제목	제작연도	크기(cm)	제작기법	감정결과
01201001	김기창	호랑이	연도미상	65.1x113.3	지본 수묵	진
01201002	배병우	소나무	연도미상	48.4x120.0	Digital Print	위
01201003	배병우	소나무	연도미상	48.4x120.0	Digital Print	위
01201004	배병우	소나무	연도미상	48.4x120.0	Digital Print	위
01201005	천경자	자이르	1974	26.8x23.8	종이에 펜, 채색	진
01201006	천경자	상파울로 動物園(동물원)에서	1979	23.9x26.8	지본 채색	진
01201007	권진규	鬼面瓦(기면와)	연도미상	43.5x39.5x7.0	폴리코트	진
01201008	김관호	누드	연도미상	28.3x17.8	목판에 유채	위
01201010	이대원	나무	1980	24.2x33.4	캔버스에 유채	진
01201011	김구	唐詩(당시)	1947	각 32.9x120.0	종이에 먹	위
01201012	변관식	山水(산수)	연도미상	3점 각 지름 44.5	도자화	위
01201013	변관식	高士觀瀑(고사관폭)	연도미상	지름 36.5	도자화	진
01201014	김흥수	여인	1982	53.2x45.3	캔버스에 유채	진
01201015	천경자	수국	연도미상	13.2x47.0	선면 수묵담채	진
01201016	오지호	설경	1973	49.7x60.3	캔버스에 유채	진
01201017	장욱진	무제	1981	34.3x20.0	종이에 먹	진
01201018	박수근	고목과 여인 외 7점	연도미상	좌부터 48.3x29 외 6점	목판	진
01201019	이우환	Dialogue	2006	92.2x73.2	캔버스에 피그먼트	진
01201020	김기창	청록산수	1990	69.3x126.3	견본 수묵채색	위
01201021	조병덕	鄕(향)	1990	38.0x45.3	캔버스에 유채	진
01201022	박정희	恒在戰場 維新先鋒 (항재전장 유신선봉)	1973	111.7x56.0	종이에 먹	진
01201023	이중섭	아이들	연도미상	10.1x15.3	은지에 새김	진
01202001	이응노	문자추상	1981	138.5x93.5	한지에 꼴라주, 채색	진
01202002	이응노	문자추상	1981	125.0x93.0	한지에 꼴라주, 채색	진
01202003	이응노	문자추상	1978	142.8x80.0	한지에 꼴라주, 채색	진
01202004	김환기	무제	1966	51.5x41.0	캔버스에 유채	진
01202005	김기창	行旅(행려)	1976	78.4x62.1	견본 수묵채색	위
01202006	천경자	세네갈 다카르	1974	27.0x37.3	종이에 펜, 채색	진
01202007	천경자	세네갈 고레섬에서	1974	37.1x27.2	종이에 펜, 채색	진
01202008	천경자	꽃과 여인	연도미상	29.9x27.3	종이에 석채	진
01202009	천경자	바리의 處女(처녀)	연도미상	25.8x18.9	종이에 펜, 담채	위
01202010	박수근	농악	연도미상	24.2x55.8	캔버스에 유채	위
01202011	천경자	여인	1986	13.0x11.8	지본 채색	진
01202012	김종학	풍경	2003	45.3x53.1	캔버스에 아크릴	위
01202013	김종학	꽃	연도미상	14.0x14.5x2.0	과반에 아크릴	위
01202014	김종학	호박꽃	2002	45.0x53.0	캔버스에 아크릴	위
01202015	도상봉	라일락	1970	31.8x40.8	캔버스에 유채	위
01202016	천경자	여인	1986	40.5x31.3	지본 채색	위
01202017	김환기	무제	연도미상	95.2x66.0	종이에 꼴라쥬, 채색	위
01202018	김흥수	얼굴	연도미상	45.5x37.8	캔버스에 유채	진
01202020	천경자	北海道(북해도)	1983	31.4x40.4	지본 채색	진
01202021	김환기	드로잉 8점	연도미상	좌측상단부터 18.1x16.2 외 7점	종이에 펜	진
01202022	도상봉	꽃병	1975	24.3x33.5	캔버스에 유채	진
01202023	이대원	북한산	1975	60.5x45.5	캔버스에 유채	진

접수번호	작가	제목	제작연도	크기(cm)	제작기법	감정결과
01202024	권옥연	정물	1987	27.5x45.5	캔버스에 유채	진
01202025	천경자	마다바이 뜰	1967	34.0x49.2	종이에 펜,수채	진
01202026	박정희	교직안정	1971	38.0x81.8	종이에 먹	위
01202027	박생광	무제	1982	50.7x45.5	지본 수묵채색	위
01202028	변종하	꽃과 나무와 새	연도미상	90.5x144.5	캔버스에 혼합재료	위
01202029	김흥수	정물	1954	40.7x31.5	캔버스에 유채	위
01202030	오지호	해경	1969	45.0x52.6	캔버스에 유채	진
01202031	오지호	이원	1970	60.3x72.2	캔버스에 유채	진
01202032	오지호	풍경	1965	40.8x52.7	캔버스에 유채	진
01202033	오지호	독서	1981	33.3x24.2	캔버스에 유채	진
01202034	오지호	내장산 풍경	1972	40.8x52.6	캔버스에 유채	진
01202035	김환기	무제	1965	30.5x22.5	종이에 과슈	진
01202036	이응노	문자추상	1979	74.6x69.5	한지에 꼴라쥬, 채색	진
01202037	천경자	개구리	연도미상	33.9x34.0	지본 수묵담채	진
01202038	이중섭	무제	연도미상	7.3x10.5	종이에 유채	위
01202039	성백주	장미	1992	53.0x45.3	캔버스에 유채	위
01202040	남관	무제	1987	96.8x130.0	캔버스에 유채	위
01202041	이중섭	부부	연도미상	14.8x10.9	은지에 새김	위
01202042	김형근	정물	1981	52.7x45.5	캔버스에 유채	진
01202043	이우환	From Point	1978	18.7x24.1	캔버스에 피그먼트	진
01202044	이우환	From Line	1984	45.2x53.0	캔버스에 피그먼트	진
01202045	김환기	山月(산월)	1963	23.7x32.5	종이에 과슈	진
01202046	이준	무제	연도미상	48.8x77.0	캔버스에 유채	진
01203001	김종학	풍경	2012	45.3x53.0	캔버스에 유채	진
01203002	박수근	노상	연도미상	18.8x24.2	캔버스에 유채	위
01203003	이우환	From Point	1975	38.0x45.6	캔버스에 피그먼트	진
01203004	이우환	From Line	1979	38.0x45.6	캔버스에 피그먼트	진
01203005	유영국	Work	1987	134.5x134.5	캔버스에 유채	진
01203006	이대원	나무	1979	45.5x37.8	캔버스에 유채	진
01203008	천경자	맹호사단 26연대 부락作戰(작전)	1972	37.8x27.2	종이에 펜, 담채	진
01203010	박수근	무제	1948	33.0x24.5	목판에 유채	위
01203011	김종학	풍경	2003	60.6x72.3	캔버스에 유채	진
01203013	이승만	醫治病世(의치병세)	연도미상	28.1x98.3	종이에 먹	진
01203014	남관	문자추상	1986	97.0x130.1	캔버스에 유채	진
01203015	전혁림	풍경	연도미상	45.5x53.0	캔버스에 유채	위
01203016	김창열	물방울	1994	161.7x130.5	마포에 유채	진
01203017	김환기	무제	1971	60.3x99.5	캔버스에 유채	위
01203018	김종학	백화만발	연도미상	72.4x90.6	캔버스에 유채	진
01203019	이응노	군상	1987	52.1x69.1	지본 수묵	위
01203020	이응노	무제	1987	69.2x81.2	지본 수묵담채	위
01204002	권옥연	소녀	연도미상	26.0x20.8	캔버스에 유채	진
01204003	김종학	풍경	연도미상	22.0x27.3	캔버스에 아크릴	위
01204004	김환기	날으는 새	1959	48.2x31.4	종이에 과슈	진
01204005	천경자	여인	연도미상	16.0x16.0	지본 채색	위
01204006	김명식	고데기	2000	49.7x72.6	캔버스에 유채	진

접수번호	작가	제목	제작연도	크기(cm)	제작기법	감정결과
01204007	이중섭	물고기와 아이와 게	연도미상	40.7x25.6	혼합재료	위
01204008	도상봉	정물	1976	24.0x33.6	캔버스에 유채	진
01204009	박수근	오리	1951	15.2x24.3	종이에 연필	위
01204010	김종학	닭	2003	32.7x41.8	금지에 유채	진
01204011	김창열	물방울	1977	41.0x27.0	마포에 유채	진
01204012	성백주	장미	1992	33.2x24.3	캔버스에 유채	위
01204013	허건	山水(산수)	1973	65.0x125.6	지본 수묵담채	진
01204014	이쾌대	무제	연도미상	38.3x47.6	캔버스에 유채	위
01204015	이중섭	부인에게 보낸 편지	연도미상	26.7x20.0	종이에 잉크, 색연필	진
01204016	임직순	화실의 여인	1989	45.4x53.1	캔버스에 유채	위
01204017	김종학	풍경	2002	72.5x90.8	캔버스에 유채	위
01204018	김창열	물방울	1984	72.5x91.0	캔버스에 유채	위
01204019	이인성	대구 앞산	1935	25.0x45.0	종이에 유채	진
01204020	김흥수	무제	1982	76.4x91.8	캔버스에 유채	진
01204021	오지호	해경	연도미상	32.9x44.8	캔버스에 유채	진
01204022	황영성	가족이야기	2006	60.5x72.5	캔버스에 유채	위
01204023	이중섭	물고기와 아이들	연도미상	15.1x10.6	은지에 새김	진
01204024	황염수	장미	1975	22.1x27.0	캔버스에 유채	진
01204025	이승만	선조대왕시	연도미상	31.4x105.8	종이에 먹	위
01204026	허백련	山水(산수)	연도미상	101.8x117.6	지본 수묵담채	진
01204027	황염수	아네모네	연도미상	15.8x22.0	캔버스에 유채	진
01204029	나혜석	프랑스 풍경	연도미상	37.8x45.7	캔버스에 유채	위
01204030	장욱진	무제	1985	24.2x19.8	캔버스에 유채	위
01204031	김환기	무제	연도미상	19.3x19.2	하드보드에 유채	진
01204032	김종학	무지개 언덕	1987	66.2x97.3	한지에 아크릴	진
01204033	김형근	戀歌(연가)	2009	40.7x31.9	캔버스에 유채	진
01204034	최영림	여인	연도미상	32.8x24.1	캔버스에 혼합재료	위
01204035	김복진	무제	1937	16.5x13.0x16.5	테라코타	위
01204036	최영림	여인	1983	52.8x45.6	캔버스에 혼합재료	진
01204037	박수근	여인	1963	29.5x20.7	하드보드에 유채	진
01204038	윤중식	풍경	1968	52.5x65.2	캔버스에 유채	진
01204039	박고석	풍경	1974	38.0x45.8	캔버스에 유채	위
01204040	Julius Popp	bit.fall 4rivers 외 Macro Flow, Micro Graph, Micro Value.	2012	1000x340x120	물, 나무, 플라스틱 관, 컴퓨터 등 혼합매체 설치	진
01205001	이병철	無限探求(무한탐구)	1986	30.9x123.0	종이에 먹	진
01205002	손상기	무제	연도미상	45.3x27.5	캔버스에 혼합재료	위
01205003	이종우	풍경	1976	31.3x40.7	캔버스에 유채	위
01205004	박상옥	풍경	연도미상	21.8x27.2	캔버스에 유채	위
01205005	천경자	여인	연도미상	25.0x22.3	지본 수묵담채	위
01205006	전혁림	항구	연도미상	48.3x41.0	캔버스에 유채	위
01205007	김종학	풍경	2004	45.6x53.0	캔버스에 유채	진
01205008	이대원	농원	1999	80.0x116.2	캔버스에 유채	진
01205009	이우환	Correspondance	1993	100.5x81.0	캔버스에 피그먼트	진
01205010	홍종명	무제	1979	50.5x60.5	캔버스에 유채	진
01205011	이대원	농원	1992	72.5x90.7	캔버스에 유채	위

접수번호	작가	제목	제작연도	크기(cm)	제작기법	감정결과
01205012	남관	문자추상	1986	80.0x99.5	캔버스에 유채	위
01205013	최영림	화병	1981	52.7x45.4	캔버스에 혼합재료	진
01205014	중광, 장욱진	무제	연도미상	28.4x45.2	마포에 유채	위
01205015	도상봉	라일락	1959	24.1x33.5	캔버스에 유채	진
01205016	송영옥	漢拏山遠望(한라산원망)	1983	31.8x40.8	캔버스에 유채	진
01205017	김기창	靑山牧歌(청산목가)	1983	70.7x126.3	견본 수묵채색	위
01205018	박고석	무제	1967	40.2x52.8	캔버스에 유채	진
01205019	최영림	정물	1984	45.2x53.0	캔버스에 혼합재료	위
01205020	김환기	정원	1956	81.2x100.3	캔버스에 유채	진
01205021	김흥수	무제	연도미상	64.2x91.1	캔버스에 유채	진
01205022	이대원	雪景(설경)	1960	24.5x33.4	캔버스에 유채	진
01205023	박수근	노상	연도미상	9.5x17.5	종이에 연필	진
01205024	윤중식	풍경	연도미상	30.3x24.5	종이에 유체	진
01205025	윤중식	풍경	연도미상	40.6x31.3	캔버스에 유채	위
01205026	손상기	마을어귀	1986	45.3x52.7	캔버스에 유채	진
01205027	최영림	화분	1982	40.7x31.6	캔버스에 혼합재료	진
01205028	천경자	연꽃이 있는 풍경	1984	31.6x40.7	지본 채색	진
01205029	정연연	그녀 중독되다	2011	161.0x130.2	종이에 수채, 과슈, 잉크, 금박	진
01205030	정연연	그녀 중독되다	2011	76.4x57.3	종이에 수채, 과슈, 잉크, 금박	진
01205031	정연연	그녀가 그녀로 인해 그녀가 되었다	2010	76.5x57.5	종이에 수채, 과슈, 잉크, 금박	진
01205032	정연연	그녀가 그녀로 인해 그녀가 되었다	2010	57.0x76.8	종이에 수채, 과슈, 잉크, 금박	진
01205033	정연연	그녀 중독되다	2011	57.2x76.3	종이에 수채, 과슈, 잉크, 금박	진
01205034	정연연	그녀가 그녀로 인해 그녀가 되었다	2010	57.0x76.3	종이에 수채, 과슈, 잉크, 금박	진
01205035	정연연	그녀가 그녀로 인해 그녀가 되었다	2010	57.4x76.5	종이에 수채, 과슈, 잉크, 금박	진
01205036	권옥연	소녀	연도미상	25.8x17.8	캔버스에 유채	위
01205037	김종학	풍경	연도미상	90.4x116.2	캔버스에 유채	위
01205038	김종학	풍경	2003	72.3x90.6	캔버스에 유채	진
01205039	장욱진	뛰는 아이들	1980	36.4x31.0	캔버스에 유채	진
01205040	이우환	From Line	1978	80.3x99.8	캔버스에 피그먼트	진
01205043	이중섭	아이들과 게	연도미상	12.9x19.0	종이에 펜	위
01205044	김환기	무제	연도미상	57.4x37.2	신문지에 유채	진
01205045	김환기	무제	1970	57.2x43.8	종이에 유채	진
01205046	이대원	농원	1983	24.1x33.1	캔버스에 유채	진
01205047	이대원	山(산)	1976	45.3x52.4	캔버스에 유채	진
01205048	이우환	From Point	1979	33.4x53.1	캔버스에 피그먼트	진
01205049	박고석	外雪嶽(외설악)	1979	49.8x60.5	캔버스에 유채	진
01205050	변종하	무제	연도미상	45.3x53.1	캔버스에 혼합재료	진
01205052	천경자	아그라의 舞姬(무희)	1972	27.0x24.0	지본 채색	진
01205053	천경자	장미	1949	22.8x15.8	목판에 유채	위
01205054	천경자	사이곤 미라마 호텔	1972	27.0x23.9	종이에 펜, 담채	진
01205055	김흥수	여인	연도미상	80.8x59.9	캔버스에 유채	진
01205056	김흥수	여인	연도미상	80.6x100.2	캔버스에 유채	진

접수번호	작가	제목	제작연도	크기(cm)	제작기법	감정결과
01205057	김종학	풍경	연도미상	90.4x116.2	캔버스에 유채	진
01205058	이대원	농원	1992~1993	64.9x90.7	캔버스에 유채	진
01205059	이우환	From Point	1978	53.0x72.7	캔버스에 피그먼트	진
01205060	이우환	From Point	1979	72.5x60.4	캔버스에 피그먼트	진
01205061	김환기	드로잉 6점	연도미상	왼쪽상단부터 시계방향 10.1x7.5 외 5점	종이에 연필, 색연필, 수채	진
01205062	손상기	풍경	1979	45.0x52.8	캔버스에 유채	위
01205063	Jussi Angesleva	River is	2011~2012	740x740	미러 플레이트(실버도금), 모빌 조명기구	진
01206002	이인성	무제	1935	27.3x39.1	종이에 먹	위
01206003	이인성	풍경	1938	19.7x27.2	종이에 연필	위
01206007	박생광	무제	연도미상	43.8x33.4	지본 채색	진
01206010	김환기	무제	1959	20.7x14.5	종이에 펜, 색연필	위
01206011	김형근	戀(연)	2006	27.1x22.0	캔버스에 유채	진
01206012	김기창	閑日(한일)	연도미상	52.5x45.0	지본 수묵담채	진
01206013	김기창	김장	연도미상	51.3x57.3	견본 수묵채색	진
01206014	이상범	山水(산수)	연도미상	33.6x58.8	지본 수묵담채	위
01206015	이상범	秋景山水(추경산수)	연도미상	29.7x108.8	지본 수묵담채	위
01206017	변관식	外金剛玉流川(외금강옥류천)	연도미상	32.8x43.4	지본 수묵담채	진
01206018	김환기	새와 달	1958	47.3x36.5	종이에 과슈	진
01206019	신인숙	무제	2011	85.0x85.0	Digital Print(A.P.)	진
01206020	도상봉	라일락	1973	45.4x52.9	캔버스에 유채	위
01206021	김종학	풍경	2003	45.3x53.0	캔버스에 유채	진
01206022	장욱진	무제	1977	36.6x25.1	종이에 먹, 채색	위
01206023	이대원	가을風경	연도미상	39.2x30.2	캔버스에 유채	위
01206024	오지호	누드	1977	60.0x89.5	캔버스에 뉴채	위
01206025	김환기	산월	연도미상	43.2x28.6	종이에 유채	진
01206026	이중섭	무제	연도미상	17.2x16.0	종이에 유채	위
01206027	임용련	풍경	1937	49.7x60.3	캔버스에 유채	위
01206028	박정희	總和前進(총화전진)	1979	85.0x32.2	종이에 인쇄	위
01206029	이상범	雪景(설경)	연도미상	65.2x128.1	지본 수묵담채	위
01206030	이중섭	게와 아이들	연도미상	24.8x22.9	하드보드에 유채	위
01206031	김종학	풍경	2003	60.4x72.5	캔버스에 유채	진
01206032	이중섭	물고기와 아이들	1955	22.9x20.1	종이에 혼합재료	위
01206033	김종학	꽃	2003	45.0x52.8	캔버스에 유채	진
01206034	김종학	꽃과 벌	연도미상	19.5x19.5x3.5	과반에 유채	진
01206035	장욱진	무제	1983	27.4x22.0	캔버스에 유채	진
01206036	이응노	문자추상	1978	182.5x73.2	한지에 꼴라주, 채색	진
01206037	이응노	문자추상	1981	126.3x93.7	한지에 꼴라주, 채색	진
01206038	윤중식	풍경	연도미상	40.8x31.7	캔버스에 유채	진
01206039	장욱진	무제	1979	22.7x15.8	캔버스에 유채	진
01206040	박생광	무속	1985	134.6x135.8	지본 수묵채색	진
01206041	이중섭	풍경	연도미상	41.8x29.0	종이에 유채	진
01206043	김구	弘益人間(홍익인간)	1946	31.9x86.2	종이에 먹	위
01206044	김종학	풍경	2005	37.7x45.4	캔버스에 유채	진
01206045	천경자	풍경	연도미상	38.1x47.7	지본 수묵담채	위

접수번호	작가	제목	제작연도	크기(cm)	제작기법	감정결과
01206046	이중섭	소	연도미상	32.0x32.9	종이에 유채	위
01206047	이우환	탄생 Narcissism	연도미상	136.6x130.2	캔버스에 유채	위
01206048	황염수	장미	연도미상	37.8x45.4	캔버스에 유채	진
01206049	이우환	Dialogue	2007	218.0x291.0	캔버스에 피그먼트	진
01207001	성철	東山水上行(동산수상행)	연도미상	28.4x8.7	종이에 먹	진
01207002	이인성	물동이를 인 여인들	연도미상	34.5x7.4	종이에 수묵담채	진
01207003	천경자	개구리	연도미상	33.4x33.4	지본 수묵담채	진
01207004	박정희	勤儉節約 國論統一 (근검절약 국론통일)	1975	64.6x38.2	종이에 먹	위
01207005	박정희	國家紀綱의 確立(국가기강의 확립)	1973	109.3x43.7	종이에 인쇄	위
01207006	박인숙	풍경	1986	65.0x45.5	캔버스에 유채	진
01207007	박정희	鐵鋼은 國力(철강은 국력)	1978	38.0x105.6	종이에 인쇄	위
01207009	양달석	藝人家族(예인가족)	1974	64.5x49.8	캔버스에 유채	진
01207010	최원준	동대문역	2005	155.0x196.0	Light jet print (ed. 1/5)	진
01207011	최원준	텍사스 프로젝트:황궁	2004	118.0x149.0	Light jet print (ed. 1/10)	진
01207012	김창호	A Scene	2011	100.0x50.5	캔버스에 유채	진
01207013	한슬	Manolo blahnik in show window	2011	116.5x90.8	캔버스에 아크릴	진
01207014	석철주	신몽유도원도-생활일기	2005	2폭 각 60.0x60.0	캔버스에 아크릴	진
01207015	김종준	The Castle	2007	56.0x75.5	종이에 펜	진
01207016	김지현	무제	연도미상	51.0x62.3	한지에 혼합재료	진
01207017	김시연	Barricade	2006	98.5x98.5	디지털 프린트	진
01207018	이승희	Must have Item	2007	73.7x63.8	혼합재료	진
01207019	배현미	홀림길	2007	130.2x162.0	장지에 채색	진
01207020	노신경	Sign of Yellow	2004	28.0x29.5	자연염색	진
01207021	강민영	The Island	2011	112.0x194.0	캔버스에 유채	진
01207022	박승예	Fish (Mermaid)	2010	140.8x120.6	아크릴, 펜, 페이퍼	진
01207023	백연수	더 블루	2007	40.0x40.0x50.0	나무	진
01207024	윤혜준	하얀 눈꽃을 보다	2011	85.0x190.0	장지에 호분, 방해말	진
01207025	윤혜준	기묘한 밤	2011	65.0x160.0	장지에 호분, 방해말	진
01207026	이지영	인공폭포	2007	130.0x162.0	장지에 혼합재료	진
01207027	이현열	남해 1	2011	161.0x75.0	한지에 수묵채색	진
01207028	하영희	묵은지	2009	128.0x109.0	특수지에 수채화	진
01207029	최성철	무제	2007	29.2x48.2	실크스크린 (ed.39/50)	진
01207030	최성철	무제	2007	29.2x48.2	실크스크린 (ed.39/50)	진
01207031	최성철	무제	2007	29.2x48.2	실크스크린 (ed.39/50)	진
01207032	박수근	고목과 여인	1964	29.5x20.9	하드보드에 유채	진
01207033	김환기	산	1957	31.8x20.5	종이에 과슈	진
01207034	권옥연	여인	2000	45.5x37.9	캔버스에 유채	진
01207035	천경자	여인	1977	36.2x28.3	지본 채색	위
01207036	이중섭	물고기와 개와 아이들	연도미상	9.5x15.5	은지에 새김	진
01207037	이중섭	아이들	연도미상	9.0x15.1	은지에 새김	진
01207038	박수근	기다림	연도미상	14.8x9.3	하드보드에 유채	진
01207040	김환기	사슴과 달과 구름	1957	81.8x100.5	캔버스에 유채	진
01207041	안중근	고시	1910	121.5x49.3	천에 먹	위

접수번호	작가	제목	제작연도	크기(cm)	제작기법	감정결과
01207042	전혁림	누드	연도미상	31.6x40.9	캔버스에 유채	진
01207043	이응노	문자추상	1979	143.5x73.4	한지에 꼴라주, 채색	진
01207044	kimchi and chips	세상을 이루는 점	2012	가변설치	인터렉티브 프리젠테이션	진
01207045	노승관	을+숙:ㅇ+ㅅ	2012	가변설치 (스크린 238.5x700)	인터렉티브 프리젠테이션	진
01207046	변지훈	득음	2012	가변설치 (스크린 300x280)	인터렉티브 영상설치	진
01207047	백남준	무제	연도미상	59.5x84.1	종이에 프린트, 유채	위
01207048	이우환	From Point	1979	99.8x99.8	캔버스에 피그먼트	진
01207049	이우환	From Line	1979	80.3x99.7	캔버스에 피그먼트	진
01207050	이우환	From Point	1976	33.3x45.2	캔버스에 피그먼트	진
01207051	하인두	무제	1989	60.5x72.8	캔버스에 유채	위
01207052	오지호	누드	1977	60.0x89.7	캔버스에 유채	위
01207053	이인성	겨울나무	연도미상	21.5x18.5	종이에 담채	위
01207054	천경자	四月(사월)	1974	19.8x31.0	종이에 인쇄	위
01207055	이중섭	소	연도미상	18.5x28.8	종이에 유채	위
01207056	이대원	농원	1999	24.3x33.4	캔버스에 유채	진
01207057	김환기	산월	연도미상	205.0x90.3	천에 유채	진
01207058	김환기	梅花(매화)	연도미상	136.5x72.5	천에 유채	진
01207060	오승우	勤政殿(근정전)	1980	97.2x145.2	캔버스에 유채	진
01207061	박항률	무제	1996	72.6x60.5	캔버스에 아크릴	진
01207062	권옥연	메아리	연도미상	145.2x130.2	캔버스에 유채	진
01207063	김원	多島海(다도해)	1966	74.9x129.8	캔버스에 유채	진
01207064	박영선	九月의 情(구월의 정)	1965	74.9x129.8	캔버스에 유채	진
01207065	박상옥	서울시경	연도미상	130.2x216.1	캔버스에 유채	진
01207066	강요배	풍경	1999	97.0x161.8	캔버스에 유채	진
01207067	변시지	낚시	1992	16.9x25.8	캔버스에 유채	진
01207068	김환기	무제	연도미상	31.8x40.6	캔버스에 유채	위
01208001	장욱진	무제	1986	27.4x22.1	캔버스에 유채	위
01208002	윤보선	愛國一念可烈千秋 (애국일념가열천추)	연도미상	121.3x30.5	종이에 먹	진
01208003	이상범	雪景(설경)	연도미상	48.0x242.5	지본 수묵담채	진
01208004	변관식	春景山水(춘경산수)	1963	42.8x129.8	지본 수묵담채	진
01208005	허백련	農耕圖(농경도)	1961	134.7x68.3	지본 수묵담채	진
01208006	김기창	장끼와 까투리	연도미상	54.4x49.9	지본 수묵담채	진
01208007	김기창	花鳥圖(화조도)	연도미상	54.2x49.6	지본 수묵담채	진
01208008	이대원	LANDSCAPE	1966	34.0x76.0	캔버스에 유채	진
01208009	변시지	폭풍의 바다	연도미상	91.0x116.5	캔버스에 유채	진
01208010	이중섭	무제	연도미상	10.2x15.2	은지에 새김	진
01208011	이인성	화분	1934	18.3x11.6	종이에 수채	진
01208012	박고석	풍경	연도미상	60.3x72.8	캔버스에 유채	위
01208013	남관	여름 懷古(회고)	1988	126.0x153.0	캔버스에 유채	위
01208014	김종학	꽃과 나비	연도미상	42.5x28.0	캔버스에 유채	진
01208015	김창열	물방울	1978	92.0x72.8	캔버스에 유채	진
01208016	김종학	풍경	2002	72.7x90.8	캔버스에 유채	진
01208017	도상봉	포도가 있는 정물	1964	31.3x40.4	캔버스에 유채	위

접수번호	작가	제목	제작연도	크기(cm)	제작기법	감정결과
01208018	김기창	靑山에 牧童(청산에 목동)	연도미상	64.5x79.4	견본 수묵채색	위
01208019	김용만	꿈꾸는 징검돌	2011~2012	각 24.8x62.7	종이에 아크릴	진
01208020	유영국	WORK	1981	60.5x49.8	캔버스에 유채	진
01208021	도상봉	풍경	1959	32.2x41.3	캔버스에 유채	진
01208022	오지호	설경	1975	45.5x60.8	캔버스에 유채	진
01208023	오지호	파도	연도미상	30.2x40.2	캔버스에 유채	진
01208024	김흥수	여인	1991	38.1x20.2	캔버스에 유채	진
01208025	천경자	꽃과 여인	1972	27.8x18.1	지본 채색	진
01208026	이우환	From line	1978	73.0x53.2	캔버스에 피그먼트	진
01208027	이우환	From point	1976	65.0x45.5	캔버스에 피그먼트	진
01208028	김정현	秋景山水(추경산수)	연도미상	31.9x36.5	지본 수묵담채	진
01208029	박생광	공작부인	1980	69.3x68.8	지본 채색	위
01208030	박정희	宋公檀(송공단)	1972	48.3x106.8	종이에 머	위
01208032	이응노	무제	1975	115.5x41.7	마대에 유채	위
01208034	허백련	秋景山水(추경산수)	연도미상	123.5x33.0	지본 수묵담채	진
01208035	황유엽	연가	1992	60.4x72.8	캔버스에 유채	진
01208036	김종학	풍경	2003	45.4x53.0	캔버스에 유채	진
01208037	김창열	물방울	1978	100.0x100.0	마대에 유채	진
01208038	김환기	산	1957	31.8x20.3	종이에 과슈	진
01208039	김창열	물방울	1980	72.6x60.2	마포에 유채	진
01208040	김창열	물방울	1980	80.5x100.0	마포에 유채	진
01208041	오지호	풍경	연도미상	24.3x32.9	목판에 유채	진
01208042	최영림	여인	1979	25.9x19.0	캔버스에 유채	진
01208043	박수근	무제	1942	26.2x20.3	종이에 인쇄, 채색	위
01208044	김종학	풍경	연도미상	89.4x130.0	캔버스에 유채	진
01208045	이대원	농원	1992	91.3x116.7	캔버스에 유채	위
01208046	윤중식	어항있는 정물	1974	60.5x49.5	캔버스에 유채	진
01208047	도상봉	백일홍	1963	37.7x45.1	캔버스에 유채	진
01208048	박수근	농악	연도미상	43.4x55.3	목판에 유채	위
01208049	김기창	靑山牧歌(청산목가)	1984	45x52.4	지본 수묵채색	진
01208050	김환기	산월	1959	27.6x20.3	종이에 과슈	위
01208051	김기창	빨래터	1983	71.7x120.8	지본 수묵채색	위
01208052	이대원	山脈(산맥)을 간다	1961	65.4x45.3	캔버스에 유채	진
01208053	김환기	무제	1969	30.1x25.5	종이에 과슈	진
01208054	천경자	여인	1992	13.2x11.8	지본 채색	진
01208055	김환기	산월	연도미상	70.8x167.8	캔버스에 유채	위
01208056	이인성	풍경	연도미상	24.8x32.4	캔버스에 유채	위
01208057	구본웅	산	1951	53.3x45.5	캔버스에 유채	진
01208058	권옥연	정물	1981	33.4x53.1	캔버스에 유채	진
01208059	권옥연	풍경	연도미상	38.0x16.6	캔버스에 유채	진
01208061	이대원	바위	1976	21.8x41.8	캔버스에 유채	진
01208062	김종학	풍경	2005	45.3x53.0	캔버스에 유채	진
01208063	김종학	꽃과 새	2003	29.8x37.0x5.0	과반에 유채	진
01208064	손상기	누드	1985	52.7x45.2	캔버스에 유채	진
01208066	김흥수	여인	1990	67.5x55.5	캔버스에 혼합재료	진

접수번호	작가	제목	제작연도	크기(cm)	제작기법	감정결과
01208067	권옥연	풍경	연도미상	22.0x27.3	캔버스에 유채	진
01208068	김형근	여인	1985	18.0x25.5	캔버스에 유채	진
01209001	박수근	농악	연도미상	43.5x55.3	목판에 유채	위
01209002	박수근	무제	연도미상	21.0x37.2	목판에 유채	위
01209003	박수근	귀로	연도미상	33.5x45.5	목판에 유채	위
01209004	박수근	풍경	연도미상	13.2x22.2	종이에 혼합재료	위
01209005	장욱진	무제	1986	29.5x23.0	캔버스에 유채	위
01209006	김대중	西山大師詩(서산대사시)	1988	45.1x30.0	종이에 인쇄	위
01209007	권옥연	풍경	연도미상	45.5x60.4	캔버스에 유채	진
01209008	이상범	春景山水(춘경산수)	1967	63.5x129.3	지본 수묵담채	진
01209009	박생광	토함산 해돋이	1984	52.8x44.9	지본 수묵채색	위
01209010	이준	6폭 병풍	연도미상	각 134.0x48.3	종이에 먹	진
01209011	권옥연	무제	1964	100.0x80.2	캔버스에 유채	위
01209012	윤중식	풍경	1977	90.8x72.2	캔버스에 유채	위
01209013	이상범	雪景山水(설경산수)	연도미상	31.5x65.8	지본 수묵담채	진
01209014	백남준	TV첼로	1996	122.5x36.0x61.5	혼합재료	위
01209015	이우환	From Point	1975	33.2x45.6	캔버스에 피그먼트	진
01209016	김환기	무제	연도미상	19.3x32.2	종이에 수채	위
01209017	김환기	금붕어	1965	上20.8x33.9 下16.0x33.8	종이에 혼합재료	위
01209020	오지호	함부르크해경	1974	39.2x48.1	캔버스에 유채	진
01209021	서옹	隨處作主(수처작주)	연도미상	137.0x43.0	종이에 인쇄	위
01209023	경봉스님	松意竹情(송의죽정)	연도미상	30.2x116.5	종이에 먹	위
01209024	중광	가갸거겨	연도미상	43.8x64.5	지본 수묵채색	위
01209026	손상기	정물	연도미상	40.9x27.0	캔비스에 유채	위
01209027	변관식	금강산 보덕굴	1966	66.6x129.5	지본 수묵담채	위
01209028	남관	무제	1985	128.7x160.7	캔버스에 유채	위
01209029	권옥연	소녀	연도미상	23.9x18.8	캔버스에 유채	진
01209030	변시지	폭풍의 바다	연도미상	18.8x41.1	캔버스에 유채	진
01209031	변시지	폭풍의 바다	연도미상	29.2x20.4	캔버스에 유채	진
01209032	이대원	농원	1986	72.5x100.0	캔버스에 유채	진
01209033	권옥연	소녀	1998	34.7x27.5	캔버스에 유채	진
01209034	황염수	장미	1977	31.5x40.8	캔버스에 유채	진
01209035	사석원	까치와 호랑이	1993	45.5x53.1	캔버스에 아크릴	위
01209036	김창열	물방울	2002	72.7x60.4	캔버스에 유채	위
01209037	박수근	마을	1962	30.0x22.0	종이에 유채	진
01209038	이중섭	해와 뱀	연도미상	24.0x17.5	종이에 유채	진
01209039	이인성	풍경	연도미상	45.4x33.3	캔버스에 유채	위
01209040	나혜석	풍경	1936	60.0x89.7	캔버스에 유채	위
01209041	이인성	정원	1936	52.8x41.0	캔버스에 유채	위
01209043	오치균	감	2010	110.0x162.0	캔버스에 아크릴	진
01209044	오치균	뉴욕 Storm	1995	117.0x72.0	캔버스에 아그릴	진
01209045	오치균	사북 양철지붕	1998	97.0x145.0	캔버스에 아크릴	진
01209046	이만익	청춘	2011	130.0x162.0	캔버스에 유채	진
01209047	최울가	무제	연도미상	72.8x60.7	종이에 아크릴	진

접수번호	작가	제목	제작연도	크기(cm)	제작기법	감정결과
01209048	김종학	연꽃	연도미상	24.0x33.0	캔버스에 유채	진
01209049	김창열	물방울	1992	60.4x72.8	캔버스에 유채	위
01209050	김종학	설악풍경	2003	60.6x72.6	캔버스에 유채	진
01209051	이우환	From Line	1978	72.9x60.5	캔버스에 피그먼트	진
01210001	박수근	귀로	1959	8.9x16.7	종이에 연필	진
01210002	장리석	草原(초원)	연도미상	65.5x80.7	캔버스에 유채	진
01210003	이승만	邦舊命新(방구명신)	연도미상	28.7x106.8	종이에 인쇄	위
01210004	이상범	秋景山水(추경산수)	연도미상	32.5x83.2	지본 수묵담채	진
01210005	변관식	九夏松峰(구하송봉)	1967	34.2x133.7	지본 수묵담채	진
01210006	서태노	정물	1938	60.7x72.5	캔버스에 유채	진
01210007	양달석	무제	1963	90.5x45.6	캔버스에 유채	진
01210008	이응노	群鹿圖(군녹도)	1985	135.8x69.0	지본 수묵	진
01210009	김기창	청록산수	1986	64.0x120.8	견본 수묵채색	진
01210010	깁기창	나비	연도미상	34.8x44.9	캔버스에 유채	진
01210011	이응노	할머니	연도미상	85.2x60.2	종이에 먹	진
01210012	이응노	키질하는 여인들	연도미상	87.2x132.4	종이에 혼합재료	진
01210013	박수근	女人(여인)	연도미상	13.3x9.2	하드보드에 유채	진
01210014	윤중식	정물	연도미상	53.0x41.0	캔버스에 유채	진
01210015	임직순	정물	연도미상	53.2x45.5	캔버스에 유채	위
01210016	천경자	킨샤사	1974	19.2x13.3	종이에 펜, 채색	위
01210017	김종수	정물	2006	90.0x90.0	캔버스에 유채	진
01210021	남관	무제	1984	129.3x161.2	천에 유채	진
01210022	박수근	장사하는 여인들	1964	11.5x31.0	캔버스에 유채	진
01210023	김창열	회귀	1994	116.0x90.7	마포에 유채	진
01210024	장욱진	집	1976	23.8x32.7	캔버스에 유채	진
01210026	박수근	노상	연도미상	16.2x16.4	하드보드에 유채	위
01210027	이인성	정물	연도미상	31.7x40.5	캔버스에 유채	위
01210029	김종학	설악풍경	2003	24.1x33.2	캔버스에 유채	진
01210030	유영국	무제	1965	65.0x80.2	캔버스에 유채	위
01210035	박수근	풍경	연도미상	13.3x22.3	종이에 혼합재료	위
01210036	박수근	노상	1960	21.1x33.3	캔버스에 유채	진
01210041	이우환	From Point	1978	37.5x45.3	캔버스에 피그먼트	진
01210042	김환기	새와 달	연도미상	51.3x41.0	캔버스에 유채	위
01210043	권옥연	정물	연도미상	53.2x40.8	캔버스에 유채	위
01210045	박생광	보살	연도미상	70.9x59.0	지본 수묵채색	위
01210046	안중근	天爲國家育畜材(천위국가육기재)	1910	108.6x28.0	천에 먹	위
01211001	오승윤	뱀사골설경	연도미상	45.4x53.3	캔버스에 유채	진
01211002	오승윤	풍경	연도미상	50.0x60.7	캔버스에 유채	진
01211003	장욱진	무제	1980	10.8x11.0	종이에 채색	위
01211004	이우환	Correspondance	1996	72.5x91.0	캔버스에 피그먼트	신
01211005	박승무	溪村雪色(계촌설색)	1975	34.0x127.0	지본 수묵담채	진
01211006	박정희	國力伸長의 表徵(국력신장의 표징)	1979	48.3x108.5	종이에 인쇄	위
01211007	허건	山水(산수)	연도미상	96.7x301.0	지본 수묵담채	진
01211008	김환기	정물	연도미상	24.8x43.5	하드보드에 유채	진
01211009	이우환	From Point	1983	91.2x72.8	캔버스에 피그먼트	진

접수번호	작가	제목	제작연도	크기(cm)	제작기법	감정결과
01211010	김종학	설악산풍경	연도미상	73.0x100.2	캔버스에 유채	진
01211011	김종학	풍경	연도미상	60.5x72.6	캔버스에 유채	진
01211012	박수근	여인들	연도미상	23.2x16.6	종이에 연필	진
01211013	이중섭	무제	1952	14.0x9.2	종이에 연필	위
01211014	나혜석	풍경	연도미상	40.9x52.7	캔버스에 유채	위
01211015	김흥수	누드	연도미상	32.4x41.0	캔버스에 유채	진
01211016	김흥수	풍경	연도미상	40.6x52.5	캔버스에 유채	진
01211017	이대원	나무	1978	45.3x53.0	캔버스에 유채	진
01211018	장욱진	두 노인과 가족	1978	33.1x24.0	캔버스에 유채	진
01211019	유영국	산	연도미상	9.6x64.6	종이에 유채	진
01211020	이우환	From Point	1979	37.8x45.5	캔버스에 피그먼트	진
01211021	김창열	물방울	1984	72.5x53.0	마포에 유채	진
01211022	김환기	무제	연도미상	37.8x45.4	캔버스에 유채	위
01211023	박수근	노상	연도미상	15.8x37.2	캔버스에 유채	진
01211024	이우환	From line	1978	45.5x53.0	캔버스에 피그먼트	진
01211026	이우환	From line	1979	53.2x45.8	캔버스에 피그먼트	진
01211027	김기창	장미	1984	31.4x40.6	지본 수묵채색	진
01211028	김기창	天桃(천도)	연도미상	136.5x33.4	지본 수묵담채	진
01211029	김창열	물방울	1996	40.9x53.3	캔버스에 유채	진
01211030	천경자	꽃과 여인	1972	34.5x23.7	종이에 인쇄	위
01211031	변관식	秋山漁樂(추산어락)	1969	32.8x128.5	지본 수묵담채	진
01211032	김무호	紅梅圖(홍매도)	2012	139.8x240.0	지본 수묵담채	진
01211033	박생광	松鶴圖(송학도)	1978	65.0x116.8	지본 수묵담채	진
01211034	박생광	東海日出圖(동해일출도)	1964	45.4x85.0	견본 수묵담채	진
01211035	박생광	탈	1984	68.4x69.5	지본 수묵채색	진
01211036	박정희	교직안정	1971	43.2x93.2	종이에 먹	위
01211037	김흥수	하모니즘	연도미상	75.6x119.1	캔버스에 혼합재료	진
01211038	이상범	夏景山水(하경산수)	연도미상	37.2x66.9	지본 수묵담채	진
01211039	이상범	雪景山水(설경산수)	1959	32.4x137.0	지본 수묵담채	진
01211040	정혜진	무제	2004	59.0x94.0	사진	진
01211041	백남준	NJP-at 1800 RPMs	1992	30.0x30.0x12.5	혼합재료	진
01211044	이우환	From Point	1979	90.9x72.6	캔버스에 피그먼트	진
01211045	이우환	무제	1974	34.2x24.5	종이에 과슈	위
01211046	김종하	무제	연도미상	35.8x30.8	목판에 유채	위
01211047	박수근	시장의 여인들	1956	27.2x19.0	캔버스에 유채	위
01211048	박수근	노상	1960	19.0x33.5	캔버스에 유채	위
01211049	천경자	해바라기	연도미상	70.8x122.0	지본 채색	진
01211054	권옥연	여인	연도미상	45.3x38.0	캔버스에 유채	진
01211055	김형근	가을의 연가	1991	40.9x32.0	캔버스에 유채	진
01211056	김흥수	누드	연도미상	26.0x18.1	캔버스에 유채	진
01211057	이중섭	사나이와 아이들	연도미상	32.3x49.8	쇠에 유채	진
01211058	박수근	路上(노상)의 사람들	1960	33.4x24.7	캔버스에 유채	진
01211059	최영림	무제	1983	45.3x52.9	캔버스에 혼합재료	위
01211060	한용운	內院庵有牧丹樹古枝受雪如花因吟 (내원암유목단수고지수설여화인음)	연도미상	각 61.8x39.8	종이에 먹	위

접수번호	작가	제목	제작연도	크기(cm)	제작기법	감정결과
01211062	박수근	두 여인	1964	29.5x20.8	하드보드에 유채	진
01211063	장욱진	무제	1982	106.0x31.8	종이에 먹	진
01211064	박석원	드로잉	2011	53.5x31.8	종이에 연필, 먹	진
01211065	이우환	From line	1979	90.9x72.7	캔버스에 피그먼트	진
01211066	이왈종	제주생활의 중도	2006	88.8x129.8	한지에 혼합재료	진
01211067	이우환	From line	1978	72.5x90.9	캔버스에 피그먼트	진
01211068	정병식	하모니카 부는 소년	2012	45.8x52.5	캔버스에 아크릴	진
01211069	정병식	아버지와 자전거	2012	45.8x52.7	캔버스에 아크릴	진
01211070	정병식	굴렁쇠 굴리는 아이	2012	53.0x45.6	캔버스에 아크릴	진
01211071	박수근	귀로	연도미상	16.3x27.4	하드보드에 유채	위
01211072	김문영	情(정)	1982	145.3x111.6	캔버스에 유채	진
01212001	이여성	山水(산수)	연도미상	32.0x47.0	지본 수묵담채	진
01212002	이여성	山水(산수)	연도미상	28.1x36.4	견본 수묵담채	진
01212003	김기창	枇杷圖(비파도)	1958	99.2x50.5	지본 수묵채색	위
01212004	김기창	花鳥 對聯(화조 대련)	연도미상	각 110.5x31.6	견본 수묵채색	진
01212005	김창열	회귀	1991	72.5x90.9	마대에 유채	진
01212006	김창열	회귀	1998	53.8x72.7	마대에 유채	진
01212008	전혁림	한국 풍물도	2001	130.6x161.5	캔버스에 유채	진
01212010	이우환	From Line	1979	72.4x60.5	캔버스에 피그먼트	진
01212011	이우환	From Line	1979	60.5x72.7	캔버스에 피그먼트	진
01212012	박수근	춘화	1964	12.5x29.4	하드보드에 유채	진
01212013	박수근	춘화	연도미상	10.3x31.6	하드보드에 유채	진
01212014	천경자	황금의 비	1982	23.0x31.2	종이에 인쇄	위
01212015	이대원	도봉산	1976	50.0x60.3	캔버스에 유채	진
01212016	김환기	새	연도미상	31.0x18.0	종이에 과슈	진
01212017	이중섭	아이들	연도미상	32.0x41.0	플라스틱에 부조	위
01212018	김창열	물방울	1973	35.0x27.0	캔버스에 유채	진
01212019	박수근	노상	연도미상	20.0x40.0	목판에 유채	위
01212020	김창락	麗日(여일)	1978	60.5x91.0	캔버스에 유채	진
01212021	김창열	회귀	1997	88.0x145.0	마대에 유채	진
01212022	김종학	꽃과 닭	2004	38.0x45.5	캔버스에 유채	진
01212023	김창열	회귀	1995	61.0x73.0	마대에 유채	진
01212024	백남준	Beuys Vox	1961~1986	감정서뒷면참고	감정서뒷면참고	진
01212025	이만익	소나기	2008	45.5x53.4	캔버스에 유채	진
01212026	장욱진	무제	1985	23.8x28.2	종이에 담채	위
01212027	윤중식	풍경	연도미상	33.3x24.0	캔버스에 유채	위
01212028	황염수	장미	연도미상	41.0x32.0	캔버스에 유채	위
01212029	심형구	정물	1960	50.8x40.4	캔버스에 유채	위
01212030	변시지	노인과 소	연도미상	45.4x33.3	캔버스에 유채	위
01212031	임직순	정물	연도미상	40.8x63.1	캔버스에 유채	위
01212032	김형근	사원 앞의 여인	1979	64.7x52.8	캔버스에 유채	위
01212034	천경자	월남 쿠이호아 海邊(해변)	1972	35.7x7.3	종이에 펜, 담채	진
고01201001	김홍도	平生圖(평생도)	연도미상	각 124.5x39.2	견본 수묵채색	위
고01201002	김정희	墨蘭圖(묵란도)	연도미상	19.5x54.2	선면 수묵	진
고01202001	강세황	仿沈周山水圖(방심주산수도)	연도미상	80.3x48.7	지본 수묵담채	진

접수번호	작가	제목	제작연도	크기(cm)	제작기법	감정결과
고01202002	심사정	山水(산수)	연도미상	46.2x30.1	지본 수묵담채	위
고01202003	정선	山水(산수)	연도미상	35.5x38.6	견본 수묵담채	진
고01202004	심사정	모란도	연도미상	32.9x25.5	지본 수묵	진
고01202005	심사정	高士人物圖(고사인물도)	연도미상	27.9x40.0	지본 수묵담채	위
고01202006	이하응	墨蘭圖(묵란도)	연도미상	104.0x31.3	지본 수묵	위
고01202009	신위	墨竹圖(묵죽도)	연도미상	27.9x38.2	지본 수묵	진
고01202010	이하응	墨蘭圖 8曲屛(묵란도 8곡병)	연도미상	각 110.8x33.7	견본 수묵	진
고01203001	김정희	(上)書畵合壁(서화합벽), (下)般若心經(반야심경)	연도미상	(上)각 118.7x31.6 (下)각 103.4x31.8	종이에 인쇄	위
고01203002	이규경	君子好生小人(군자호생소인)	연도미상	42.3x30.2	지본 수묵담채	위
고01203003	김정희	施爲磨厲 對聯(시위마려 대련)	연도미상	각 122.9x28.8	종이에 먹	진
고01203004	안견	山水圖(산수도)	연도미상	58.0x88.6	견본 수묵	위
고01203005	정선	山水圖(산수도)	연도미상	31.7x47.3	지본 수묵담채	위
고01203006	정선	山水圖(산수도)	연도미상	31.2x47.6	지본 수묵담채	위
고01204001	정선	山水(산수)	연도미상	31.8x26.2	견본 수묵담채	위
고01204002	정선	山水圖(산수도)	연도미상	32.1x18.8	견본 수묵담채	진
고01204003	윤용구	墨蘭圖(묵란도)	연도미상	126.0x30.6	지본 수묵	진
고01204004	이하응	墨蘭圖十曲屛(묵란도 10곡병)	1890	각 103.2x29.4	견본 수묵	위
고01204005	김정희	墨蘭圖(묵란도)	연도미상	123.3x40.2	지본 수묵	위
고01204006	조속	飛瀑雙鵲圖(비폭쌍작도)	연도미상	90.0x49.5	지본 수묵	傳(전) 조속
고01205001	김수철	蓮花圖(연화도)	연도미상	135.7x42.3	견본 수묵담채	진
고01205002	김수철	白梅圖(백매도)	연도미상	130.2x42.6	견본 수묵담채	진
고01205003	이방운	山水(산수)	연도미상	25.8x35.7'	지본 수묵담채	진
고01205004	이방운	樹丁閑談圖(수하한담도)	연도미상	26.2x35.2	지본 수묵담채	진
고01205005	김홍도	長流水	연도미상	28.6x28.1	지본 수묵담채	위
고01206001	정선	山水圖(산수도)	연도미상	35.5x27.8	지본 수묵담채	진
고01206002	정선	老松靈芝(노송영지)	연도미상	109.0x65.9	지본 수묵담채	진
고01206003	김수규	瀑布圖(폭포도)	연도미상	17.5x44.3	선면 수묵담채	위
고01207002	장승업	夏景山水(하경산수)	연도미상	18.4x35.1	견본 수묵	진
고01207003	김정희	蘭蕙 石琴對聯(난혜 석금 대련)	연도미상	각 123.5x28.5	종이에 먹	진
고01207004	최북	故事人物圖(고사인물도)	연도미상	49.3x28.8	지본 수묵담채	傳(전) 최북
고01208001	정선	故事觀水圖(고사관수도)	연도미상	38.7x25.0	지본 수묵담채	위
고01208002	이인문	山水圖(산수도)	연도미상	27.1x39.5	지본 수묵담채	위
고01208003	장승업	八歌圖(팔가도)	연도미상	151.0x70.8	지본 수묵담채	위
고01208004	김홍도	櫟蟬圖(유선도)	연도미상	29.0x18.8	지본 수묵담채	진
고01209001	김규진	墨竹圖(묵죽도)	1922	143.8x38.8	견본 수묵	진
고01210001	김홍도	花鳥圖(화조도)	연도미상	53.4x32.8	지본 수묵담채	진
고01210002	김홍도	花鳥圖(화조도)	연도미상	53.4x32.8	지본 수묵남채	진
고01210003	심사정	山水(산수)	연도미상	32.7x42.5	지본 수묵담채	진
고01210005	김홍도	고사인물도	연도미상	60.5x30.7	견본 수묵담채	위
고01211001	이하응	石蘭圖(석란도)	1888	103.7x37.0	견본 수묵	위
고01211002	신위	墨竹圖(묵죽도)	연도미상	120.1x28.8	지본 수묵	진
고01211003	정선	山水(산수)	연도미상	23.2x17.7	견본 수묵담채	진
고01211004	작가미상	水軍操練圖 8曲屛 (수군조련도 8곡병)	19세기 중반	65.5x318.0	지본 수묵채색	진
고01212001	안중식	山水(산수)	연도미상	97.2x45.7	지본 수묵담채	위

접수번호	작가	제목	제작연도	크기(cm)	제작기법	감정결과
고01212002	정학교	松竹怪石圖 4曲屛 (송죽괴석도 4곡병)	연도미상	각 144.8x31.5	견본 수묵담채	진
고01212003	심사정	山水(산수)	연도미상	96.3x50.0	견본 수묵담채	위
고01212004	강세황	舟上觀水圖(주상관수도)	연도미상	70.1x48.5	지본 수묵담채	위
고01212005	최북	怪石圖(괴석도)	연도미상	111.5x62	지본 수묵담채	진

연 혁

2002년 한국미술품감정연구소 창립

2003년 (사)한국미술품감정협회와 감정업무제휴 약정서 체결

　　　　 미술품 감정업무 시작

　　　　 제1기 미술품감정아카데미(5.24-7.26)

　　　　 제2기 미술품감정아카데미(9.12-11.21)

2004년 제3기 미술품감정아카데미(5.24-7.26)

　　　　 제4기 미술품감정아카데미(10.4-12.13)

2005년 이태성의 〈물고기와 아이〉 감정

2006년 제5기 미술품감정아카데미-전문가과정(8.29-12.12)

　　　　 (사)한국화랑협회와 감정업무 제휴약정서 체결

　　　　 시가감정: 강남구청, 국방부, 한국자산관리공사 등

2007년 시가감정: (주)삼천리 등

2008년 박수근의 〈빨래터〉 감정

　　　　 제6기 미술품감정아카데미-전문가과정(7.4-12.2)

　　　　 시가삼성: 일현미술관, 서울남부지방검찰청, 국립현대미술관,

　　　　 목포시청, 금호생명, 리츠칼튼, 동부증권, 경주엑스포, 카이스

　　　　 갤러리 등

2009년 　제7기 미술품감정아카데미 - 전문가 과정(11.20-12.9, 2010. 2.6-6.19)

　　　　시가감정: 박노수미술관, 한림제약, 취영루, 청와대, 국회도서관,

　　　　두산갤러리, 화순군청, 광주제일은행, 한국감정원, 아르코 등

2010년 　제7기 미술품감정아카데미 - 전문가과정(2009.11.20-12.9, 2.6-6.19)

　　　　제1회 시가감정세미나 〈한국미술품시가감정의 현황과 전망〉

　　　　(한국프레스센터 국제회의장)

　　　　시가감정: 외환은행, 공군중앙관리단, 국립중앙극장, 국회도서관,

　　　　대구미술관, 박여숙화랑, 소마미술관 등

2011년 　제8기 미술품감정아카데미 - 전문가과정(2.10~7.9)

　　　　한국미술품감정평가원으로 법인명 변경

　　　　제2회 시가감정세미나 〈한국 미술시장 가격체계구축 및 가격

　　　　지수개발〉(한국 프레스센터 국제회의장)

　　　　시가감정: 국회도서관, 공주대학교, 국립현대미술관, 국무총리실,

　　　　대구미술관, 세종 손해사정, 소마미술관, 올림픽 파크텔, 한국

　　　　개발연구원 등)

2012년 　제9기 미술품감정아카데미 - 전문가과정(7.12-11.24)

　　　　제3회 시가감정세미나 〈한국 미술시장 가격지수 및 가격동향〉

　　　　(한국프레스센터 국제회의장)

　　　　시가감정: 한국은행, 예금보험공사, 대우인터내셔날, 일현미술관,

　　　　미래세한법인, 국회도서관 등